100
ideas that changed
DESIGN

改變設計的100個概念

從奢華美學到物聯網，從大量生產到3D列印
百年來引領設計變革的關鍵思考

Charlotte Fiell 夏洛特・菲爾、**Peter Fiell** 彼得・菲爾——著

林金源——譯

改變設計的100個概念

從奢華美學到物聯網，從大量生產到3D列印
百年來引領設計變革的關鍵思考

Charlotte Fiell 夏洛特・菲爾、Peter Fiell 彼得・菲爾——著

林金源——譯

引言

每項設計都是從某個概念出發，同時也是某個概念的展現。因此，出版一本完全關乎概念的設計書，也是合情合理。書裡不光是古老的概念，還包括在設計實務進程中影響深遠的概念。這些設計中的重要概念透過時而出現的出色**創新**，難以想像地大幅改善我們的生活，協助我們體驗這個世界，最終形塑出我們的物質文化。

設計最主要是一種解決問題的過程，為了滿足種種需求、關注和欲望，而尋求解決之道。絕大多數的設計都是特定方法下的結果，不過也有其他設計是純粹創造力的展現，單純為了創作新東西或美麗物品的樂趣而構思。還有某些類型的設計，主要功能是作為傳達概念、看法或宣傳的載體。一件設計的背後無論有什麼潛藏的意圖或動機，其生命必定始於某種想法。

那麼我們應該如何定義「設計」？最好且最明確的定義或許是，設計是構想與規劃（事先的考慮）某件人工製品、環境或系統，以及這個過程的實質結果——想法以有形或數位的形式實現。「設計」這個用語確實相當不明確，因為它既是動詞也是名詞：是行動及其結果。而且「設計」的含意也非常廣泛，涵蓋一切人造物，從陶器和紡織品到消費性裝置、交通工具、醫藥和遊戲環境。設計實務橫跨藝術與工程學這兩個世界，因此一件特定設計到底位於美學與科學之間的哪個地帶，主要取決於設計的是什麼東西。這表示形塑設計的概念驚人地廣泛，從和藝術比較相關的概念（**創意表現**和**裝飾**），到偏向以技術為基礎的概念（**介面設計**和**機器人學**）。儘管範圍如此廣闊，但「設計」完全符合其語源的描述：拉丁文動詞designare，意思是挑選、命令、計劃或策劃——全都涉及某種形式的思考過程，無論設計者在設計光譜的哪個位置進行操作。

被設計出來的人工製品，等同於創造者想法——其思維、見解和志向——的具體證明，而且往往也是我們見證某人生命歷程的唯一實質證據。儘管如此，在考量一件設計時，我們常常會估量其當下的物質特性，以及是否能滿足預定的目的，我們不會認真思考是什麼人或什麼製程讓這件設計存在，或者其背後的想法。因此，本書的目的之一是探究設計物表面之下的內涵，以及許多世紀以來驅使著設計者構思出替代方案，或者更好的解決辦法等種種設計概念。

設計也體現了當下的時代精神，因為沒有一個設計者是在與文化隔絕的環境中從事設計，而且最能形塑某個時代的創造力精髓的事物，莫過於特定歷史時期中，一個社會共同的集體想法。這說明了為何幾十年來，不同的設計概念不斷浮現，以回應持續改變的經濟、政治和技術風貌。這其實並不意外，舉例來說，設計中的**理性主義**和**功能主義**概念，在第一次世界大戰後找到極肥沃的生長土壤，因為當時存在著一種共識，那便是社會需要利用機器，在社會、政治和經濟方面獲得重建。同樣的，在一九三〇年代的經濟大蕭條期間，工業製造商品的**計劃報廢**概念，被設想成一種提振經濟的方法，而在一九七〇年代，為了回應日漸抬頭的生態意識，講求**永續性**的設計概念浮出檯面。因此，當我們在檢視過去甚至現在的某個物品時，可以將它當成時代的標誌來閱讀，其中囊括了創造這個物品的社會的想法與理想。

那麼，是什麼使某些設計概念顯得「偉大」，而其他概念則不然？在最低限度上，一個偉大的概念不僅一出現便會造成重大影響，而且有一定程度的「黏著性」，意思是，它的影響力為設計實務留下了長久的遺產。我們也會在設計中發現歷史重演的習性，某些偉大的概念會在不同時期重複出現，而這取決於風格鐘擺的擺盪。

本書的另一個目標是區分「概念」和「主

義」。雖然你會發現如**歷史主義**、**在地特色**和**必要性**（這些全是概念），但不會發現任何關於設計風格的條目，例如新古典主義、未來主義或後現代主義。不過在許多條目中，你會發現它們一再被重複提起。之所以這麼做，是因為本書無意成為一本風格手冊，而是作為講述設計思維、激發思考的有用參考。

在這一百個入選的條目中，包含了大家已經接受的概念，但也有一些條目帶有較難理解的本質。舉例來說，你會發現，「**總有更好的做事方法**」和「**明日世界**」，可能不像「**功能決定形式**」或「**少即是多**」那樣充滿了學說的味道，但依舊能夠啟發設計者創造設計，並且以其特有的方式改變了設計進程。值得注意的是，許多入選的概念彼此重疊且互有關聯，在本書中以粗體標示清楚，好互相參照。

幾十年過去後，大多數人對於設計已經有更深遠的理解，因此，現在我們發現設計的轉化力量在企業和政府機構中更加受到認可。結果是設計思維不僅用於獲取商業利益，也成為回應人類某些最大挑戰的策略。如今的設計已經完全跳脫製造物品的有形世界，逐漸用來發展更好的系統和做法。

簡單地說，任何事物都可以設計出來，無論在實體的領域（例如建築、椅子、汽車或飛機），或者在數位領域（例如沉浸式遊戲環境、社群媒體或運動應用軟體）。隨著設計的**數位化**當道，位元和位元組正在無情地取代實質的事物，進而改變了設計的物質性。一支智慧型手機裡的應用軟體，常取代了所有類型的產品。的確，連設計實務本身也日漸數位化，**參數化主義**是邁向更先進的自動**電腦輔助設計／電腦輔助製造軟體**的第一步。

無論未來的設計朝什麼方向發展，都將奠基於關鍵的概念，一如以往。如果歷史可供借鏡的話，那麼徹底瞭解過去的重要概念，將有助於啟發未來的重要設計概念。一如既往，這些概念通常遵循著漸進或革命式的演變途徑。換句話說，以現存的概念為前提，設法在既有概念的基礎上擴大發展，或者拒絕現狀，尋求激進的新方法。如果要推動設計思維的進展，瞭解設計中真正重大的概念至關重要，因為說到底，我們需要更聰明的設計思維，才能解決現在面臨的最重要的問題，包括全球暖化、生產乾淨的能量和人口過剩等問題。我們也需要創新的設計概念，以確保讓設計繼續作為維持文明的重要力量，豐富我們日常生活的每個層面。■

跨階的
智慧設計思維

概念1
創新

每一項設計都源自某個概念，但有些概念十分具有開創性，從而真正構成重大的創新。創新這個概念長久以來激勵著設計者，讓他們相信**總有更好的做事方法**，不停驅使他們發展出更好的解決方案。

設計上的創新往往受到創業精神的驅使，這種精神相信，新發明能帶來獲利，而許多以創新為特色的設計正是如此。

　　人類天生便善於發明，數千年來創新設計的概念形塑了人類文明——不僅是物質世界，還包括我們自身。這個概念帶來無數個改變世界的發明：磚和犁、鑄幣和印刷機、船舶和火車、汽車和飛機、電話和電腦，而這些只不過是列舉一二。大多數在設計上的創新突破，誕生自已存在的挫敗，以及瞭解到有些事情不必非得如此不可，而是能運用聰明的設計思維加以改善。設計上的創新往往也是必然的結果。的確，當人們面對看似無法解決的問題，天生的本能便是想去克服，因為這畢竟是讓人類最初得以生存和蓬勃發展的憑藉。

　　設計上的創新始於瞭解事物的本質，繼而尋求更好的解決方案。有時這就像阿基米德的「我發現了！」時刻，是設計思維的靈光乍現，但這樣的情況鮮少發生。事實上，要設計出在技術上創新的事物，最可靠的方法之一是反覆研究、設計和發展。偉大的美國發明家愛迪生就是最知名的先驅，他採取系統性的試錯這種科學方法來解決問題。儘管過程可能緩慢且昂貴得令人氣惱，卻是發展跨階式創新最保險的方法。如同愛迪生關於試錯法的名言：「天才是九十九分的努力，加上一分的靈感。」但正因如此，他得以創造出許多改變生活的發明，包括第一個在商業上大獲成功的白熾燈泡，如今還成為創新想法的圖形象徵。

　　英國設計工程師暨企業家詹姆士・戴森（James Dyson）全心信奉愛迪生式的反覆試錯創新法。他說明在產品的設計、研究和發展階段，「你一次只能做一項改變，否則無法得知是哪一項改變造成影響。」[1]　正是如此一絲不苟的測試和再測試過

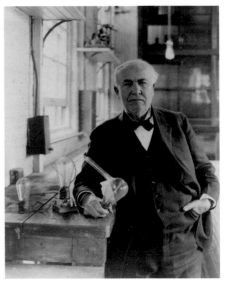

世界最偉大的創新設計者愛迪生（1910年）。手持革命性的白熾燈泡（1880年取得專利權），地點位於他在紐澤西州西奧蘭治的實驗室（West Orange）一號樓。

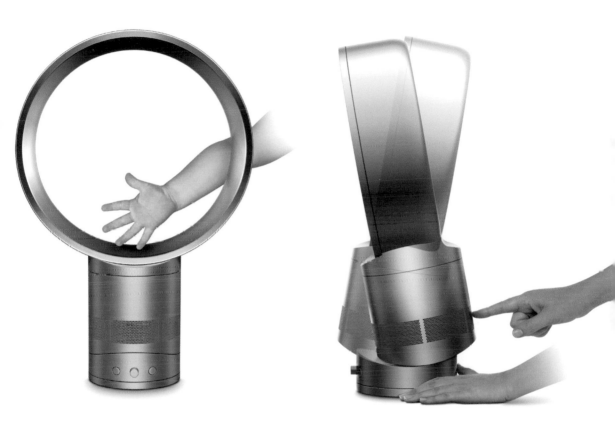

戴森公司的AM01涼暖
氣流倍增器（2009年）。
這款無扇葉桌扇是詹姆
士·戴森及其天才設計
工程師團隊另一項跨階
式設計。

程，使得每個原型更進一步接近技術創新的完美設計。

　　目前許多頂尖的製造公司，例如蘋果、IBM、耐吉和特斯拉，運用
策略性的設計思維來促進產品的創新，進而提升獲利。這類組織深知在
現今高度競爭的全球化市場中，設計上的創新會賦予產品極重要的「亮
眼」因素，並做出區隔，讓潛在消費者產生想要擁有的欲望，以及維持
既有客群的品牌忠誠度。商業作家蓋瑞·哈梅爾（Gary Hamel）說得簡單
明瞭：「在某座車庫裡，有某位創業家正在鑄造上面有你公司名字的子
彈。你現在只有一個選擇——搶先發射出去。你得比其他創新者更創新
才行。」² 歷史一再告訴我們，要達成這個目的，公司只能運用設計思維
的改革力，才能創造出愛默生所稱的「更好的捕鼠器」*。■

* 譯注：據稱出自美國思想家愛默生（Ralph Waldo Emerson）：「如果你製作出更好的捕鼠器，
　全世界都會上門來搶購。」（Build a better mousetrap, and the world will beat a path to your
　door.）

便於移動的設計，從小巧便利到可拆卸裝運和扁平包裝

概念2

可攜性

古羅馬時代的鐵—青銅製折疊椅，東羅馬帝國，約西元2世紀。

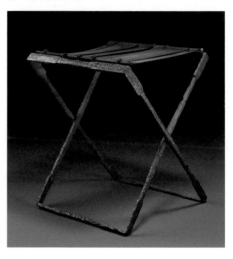

在思考產品的創造時，「可攜性」代表設計出便於攜帶到另一處的物品。

古埃及人用作行動御座的一種X形折疊凳，是最早具備可攜性設計的家具之一。古希臘人也發展出自己的折疊凳，稱作diphros okladias，根據考古證據，這種折疊凳廣泛被使用，是一種更實用的設計。而古羅馬人進一步發揮可攜性概念，設計出行軍專用的家具，包括輕量的X形折疊凳。這類家具屬於「戰場家具」，因為是專門為方便在不同戰場間搬運而設計的。

後來出現一種可拆卸的（而非折疊式）椅子，稱作「格拉斯頓柏立椅」（Glastonbury），主要是中世紀初期行旅在外的神職人員和貴族使用，到了十五世紀的文藝復興時期又在義大利重新流行起來。不過，可攜式家具真正的全盛時期，則要到十九世紀和二十世紀初，隨著大英帝國的擴張。這種用於戰場和遠征的家具，包括稱作「模範」（Paragon，1870年代）的蝴蝶狀軟躺椅，是在理性設計下誕生的，且常包含高度創新的結構。這類設計往往外觀十分樸素、重量相對輕，且可以折疊或拆卸，以便運送到遙遠的目的地。

其他早期的可攜式設計還包含打字機，例如喬治・坎菲爾德・布利肯斯德弗（George Canfield Blickensderfer）於一八九一年註冊專利的小巧布利肯斯德弗打字機，以及各種可攜式縫紉機，包括勝家（Singer）公司製造的某些機型。而這些早期的可攜式設計是打破常規的

例外，因為二十世紀初期的商品往往是龐大、笨重且難移動的，尤其是家具和後來的電子產品，像是內置於箱櫃中的收音機和電視機。從歷史角度來看，這是因為大多數大規模生產的商品都與使用者身分地位和耐用程度有關，而且製造技術也不夠先進。

但隨著科技的進步，例如引進墊襯用的乳膠泡沫材料，或用於「無線」收音機的電晶體問世，迎來新的**微型化**時代，於是能夠設計出更小巧且輕量的物品，大幅提升攜帶性。的確，第一台口袋大小的收音機TR-63，由索尼（Sony）公司在一九五七年投入市場，是可攜性設計的重要里程碑。該公司接著在一九六〇年推出TV8-301，這是全世界第一台便於攜帶的電晶體電視機，同樣是一大里程碑。索尼公司後來在一九七九年推出的第一代隨身聽，正式名稱為TPS-L2，預示了消費性電子產品可攜性設計新階段的來臨。

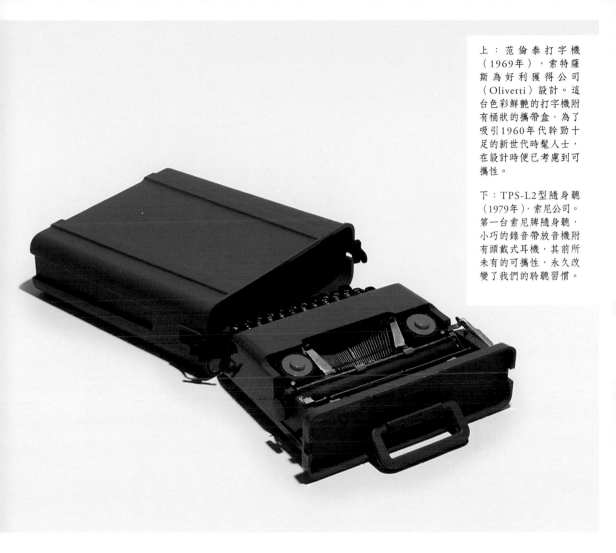

由宜家家居（IKEA）引進的第一種自行組裝的家具Lövet桌（1956年），代表另一個可攜性里程碑，這張桌子的設計師吉利斯・倫德格倫（Gillis Lundgren），某次為了將桌子裝進車內送去拍照，而拆掉桌腳以便運送，結果意外地迸發靈感，掀起了扁平包裝革命。這類產品不僅製造成本較低，也更容易裝運。扁平包裝使產品變得更便宜，而且大大促成現代**大眾化設計**的廣泛散播。

到了一九六〇年代，**普普**精神注重更具流浪性質的生活方式，引起人們對於可攜性設計的進一步關注。馬利歐・貝里尼（Mario Bellini）的密涅瓦（Minerva）GA45電唱機（1968年）和埃托雷・索特薩斯（Ettore Sottsass）的范倫泰（Valentine）輕量打字機且附有鮮紅色的攜帶盒，堪稱普普藝術的可攜性經典設計。即便到今日，可攜性依舊是產品設計的重要主題，因為物品運送的效率地愈高，就更容易在現今的全球化市場中配送和銷售。■

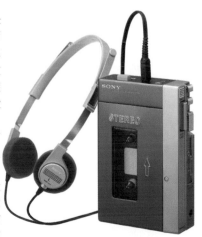

上：Nos. 4965-6-7型Componibili儲物裝置（1967年），安娜‧卡斯泰利─費利亞里（Anna Castelli-Ferrieri）為義大利家具製造商Kartell設計。這些可堆疊的ABS塑膠「元件」可單獨使用，或加上滑門。

下：606萬用層架系統（1960年），迪特‧拉姆斯（Dieter Rams）為Vitsoe公司設計。可謂有史以來設計得最好的層架系統，展現了模組化系統的出色適應性。

「模組化設計具備
　近乎變色龍般多用途的特性。」

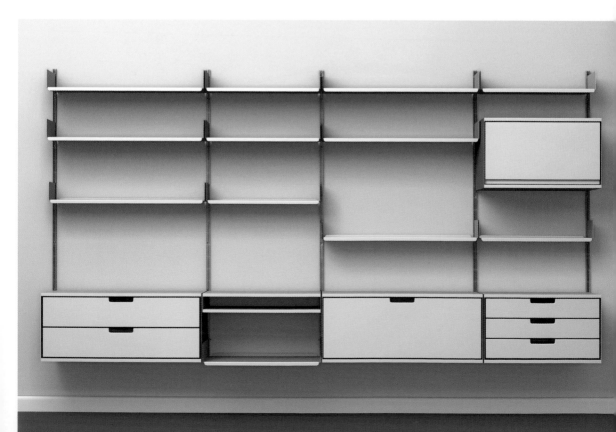

整體大於部分總和的設計

概念3
模組化

模組化系統在自然界處處可見，無論是一片葉子的個別細胞，或蜂巢構造。之所以如此，是因為模組化提供了高效建構事物的方式，以及巨人的構造彈性。

芬蘭建築師和設計師阿爾瓦爾·阿爾托（Alvar Aalto）曾有句名言：「世界上最好的**標準化委員會**是自然本身，但在自然界，標準化主要與最小的構造單元細胞有關，結果產生了數以百萬計的靈活組合，絕不會出現刻板模式。」[3] 縱觀生物世界，模組化系統用於建構事物，從病原體的構造到基因網絡都是。而在自然界中最妥善運作的事物，全都歷經了演化的磨練，通常與設計人造物的發展有重大的關聯。自然界中常能見到模組化，因為提供了材料與建造效率，以及構造和功能上的彈性，這正是大多數設計者在解決特定設計問題時所追求的。

模組化設計的概念是創造多項個別的次元件或模組，結合產生出不同的設計成果。設計者運用模組化，將複雜的系統分解成較小的部分，可作為獨立物件使用，或組合起來構成其他設計解決方案。模組化系統不必然只有一種次元件，而是可以有多種次元件。舉例來說，模組化的辦公系統家具通常是由不同種類的次元件構成，能夠混合搭配，方便多用途，以及必要時可以重新組裝。

模組化設計的歷史可追溯到上古世界，隨著標準化的磚和瓦問世，建構了文明。如今，設計中的模組化，在建造建築物和製造辦公室家具中特別常見。在人造物的世界中模組化有兩種模式：一種是「完成」品的製造，例如汽車和電腦，這類物品由製造商組裝次元件而完成製造；另一種是可由消費者自行組裝或重新組裝次元件所構成的物品，例如樂高積木或Vitsoe層架。第二種模組化能讓使用者在某種程度上發揮創意，提供了極重要的自己動手做**客製化**。

模組化本身的靈活運用是它最重要的價值，不僅在生產過程中帶來高效，還完善設計中的各種功能性。模組化設計具備近乎變色龍般多用途的特性，因此更容易適應特定需求改變，長遠來說比非模組化的解決方案，更有助於延長功能的壽命。

最後，模組化是種非常理性的設計方式，以**簡單**、標準化和**系統化**作為基礎，個別的模組在整個系統中發揮如同積木的功能。然而，正是個別元件之間的**連結**品質，決定了模組化設計的成功與否，它們實際上是黏著劑，讓設計的整體大於部分總和。■

制定標準
讓精準地大量複製成為可能

概念4
標準化

標準化是達成工業化**大量生產**不可或缺的設計考量，因為標準化使得元件只需極少的調整或無需調整，便可組裝成產品。

標準化的元件在產品間具有更高的可互換性，意味著某個產品的元件只需些許調整或完全不需調整，便可以換到另一個產品上。

標準化的首例可追溯到中國的第一位皇帝秦始皇，在位期間從西元前二二一到二一〇年，為了生產武器而開創出早期的標準化系統。後來，古羅馬人廣泛運用標準化要素，大量生產武器和盔甲。同樣的，在中世紀期間，歐洲工匠利用高度標準化，不斷製造物品，從武器到地磚等。然而直到一八〇〇年代初期，才開始廣泛並系統性地將標準化運用在大量製造物品的設計上，最明顯的例子是一八〇三年後的英國皇家海軍樸茨茅斯滑輪製造廠（Portsmouth Block Mills）。在這座位於碼頭區的工廠中，馬克・伊桑巴德・布魯內爾（Marc Isambard Brunel）設計的精密工具，讓製造木製和金屬製索具滑輪的標準化程度極高，而這些滑輪在拿破崙戰爭（Napoleonic Wars）期間的需求量相當大。

一八〇〇年代初期，採用了包括各種車床、銑床和刨床等一些精密機械工具，這些全都能幫助製造者達到先前夢想不到的標準化程度。隨著標準化程度提高而來的是更佳的製造一致性，讓製造者能實現渴望已久的元件可互換性。工程學天才約瑟夫・惠特沃斯（Joseph Whitworth）是非常重要的標準化先驅，他以「全世界最優秀的機械技師」而聞名。替螺絲釘的螺紋建立標準的正是惠特沃斯，而他設計的工具極為精準，例如能準確測量至百萬分之一英寸的微測器，預示了史無前例的標準化降臨。

在美國，最值得注意的標準化先驅來自小型武器的世界，伊萊・惠特尼（Eli Whitney）和湯瑪斯・布蘭查德（Thomas Blanchard）都透過製造槍枝，協助這個概念發展。布蘭查德設計的著名靠模車床能同時製作許多個槍托，且全都達到精確的標準尺寸。這種高度創新的機器稱作布蘭查德車床，大大提升了生產速度，最終開創了戰爭的工業化。

各種製造商，尤其是縫紉機和單車的製造商，很快便學會「北方」兵工廠的標準化技巧。的確，標準化連同附帶的可互換性，最後發展成所謂的**美國製造系統**（American System of Manufacture），而大規模的大量生產藉此成為美國和其他地方的嚴酷現實。即便在今天，提到工業生產的商品設計，標準化仍是重要因素，因為能讓產品的製造更優良、快速和便宜。■

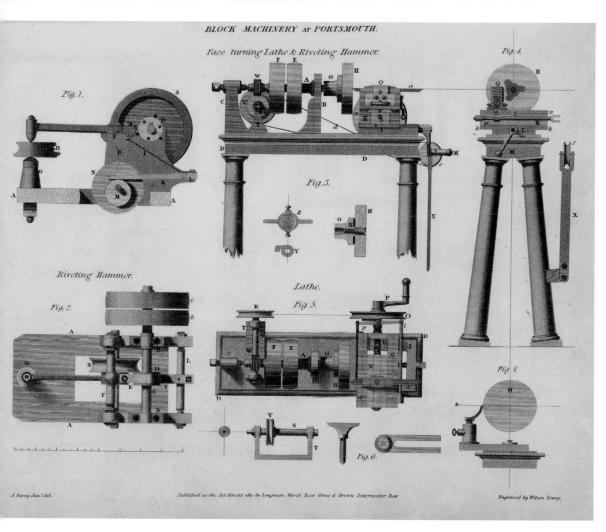

Face turning Lathe & Riveting Hammer.

Fig.1.

Fig.4.

Fig.3.

Riveting Hammer.

Fig.2.

Lathe.

Fig.5.

Fig.7.

Fig.6.

J. Farey Jun.^r del.

Published as the Act directs 1817 by Longman Hurst Rees Orme & Brown Paternoster Row.

Engraved by Wilson Lowry.

上：樸茨茅斯的滑輪機
械版畫（1820年），
威爾森・勞里（Wilson
Lowry）繪。說明工程
師布魯內爾設計的轉面
車床和鉚接鎚以及其他
機械，這些機械徹底改
革了英國皇家海軍的滑
輪製造方式。

右一：樸茨茅斯滑輪製
造廠生產的船舶滑輪。
以往滑輪的製造涉及
20多道不同的工序，
但布魯內爾的一系列機
器不需要熟練的工人，
就能執行這些工序。

右二：船舶索具中的滑
輪。

道格拉斯飛機裝配廠
（Douglas Aircraft As-
sembly，1938年），美
國加州聖塔莫尼卡。製
造中的機翼中段，之後
會運送到工廠系統化生
產線的另一部門。

有邏輯地管理設計過程

概念5
系統化

在設計實務中，系統化是以有條理地、分析式地的方式，管理某個設計計畫中由不同專家合作的工作流程，以使用最有效率的方法達成最佳成果。

我們常將設計創意看成某種涉及自發性和具有想像力的獨立思考，然而在某些設計領域，例如**工業設計**或交通運輸，高度團隊合作的需求必須摒棄設計是由個人靈感所驅動這個概念。這類計畫大多非常複雜與資本密集，並且不可避免地需要結合無數專家的技能，不光是不同類型的設計師、產品工程師和材料科學家，還包括行銷和**品牌**專家。這些個人所做的事、做事的時機和方式，全都得在精確規劃的時程表和預算下，進行系統化的管理。

　　系統化這個概念可追溯到古代世界，最早出現工廠開始**大量生產**各種物品，從貨幣和武器到雙耳細頸瓶和屋瓦，並且構想出該如何管理參與大規模組織的人們。然而，這是生產過程的系統化，而非設計過程的系統化。十八世紀期間，約書亞・威治伍德（Josiah Wedgwood）在一七五九年成立陶瓷工廠，他成為第一位基於系統化的「現代」大量生產的著名先驅，藉由系統化他能以工業規模複製一樣的器皿。對照之下，設計實務上的系統化直到一九六〇年代才真正出現，當時奠基於最新設計理論與研究的各種設計方法論紛紛出籠。在這些方法論的影響下，公司開始採用組織分化，旗下設計師則可以在整個設計過程中，與負責工程和行銷的同事協調合作。

古羅馬雙耳酒罐。在土耳其愛琴海岸的博德魯姆城堡（Bodrum Castle）遺址中發現的。

　　如今，系統化的**設計管理**包括了從當責系統和財務稽核，到進度報告和持續評估計畫等，常被誤以為是限制創造力的做法。然而，如果想成功實現任何大規模和技術複雜的設計案，這些控管是絕對必要的。事實上，正確執行系統化，能在設計領域中提供絕佳的架構，帶來重大創新——在蘋果或戴森公司工作的人都會這麼告訴你。

　　再者，認為設計過程中的創意只出自設計師的想法也是不對的，因為工程師、材料科學家和行銷專業人士，也能為設計案帶來非常寶貴的創新思維。設計實務中的系統化會為設計過程和人員提供一個管理架構，而且具備三大好處：系統化會確保設計策略成為公司整體商業策略的一部分；整個設計過程中都能顧及**品質控管**；以及從對使用者友善的角度發展產品；這些全都是最佳設計實務的關鍵要素。■

人工設計物的分類學

概念6
風格

「風格」是設計的特定形式，同時也是區分不同設計，或反過來說，連結到其他類似特色的有用方法。

設計的風格或「外觀」，與「風格」的概念密切相關。風格是最大的設計概念之一，因為能夠定義與分類不同意識形態和美學態度，這些在不同國家及時代都是用來解決問題的。

這個集體分類法的系統有助於我們理解物質文化，依照背景脈絡，以易懂的順序切入不同時代的人造物設計。最後，設計風格這個分類系統不僅評估物品的外觀，也展現了在時代背景下，物品代表著社會的執迷和渴望或時代精神。簡單地說，風格不僅了定義一項或多項設計的潛在文化特性或**美學**，也有助於將設計編纂進其誕生的時代和地域。

縱觀人類歷史，設計物一向是社會與文化變遷的重要指標。每一個時代的設計物都具備獨特的風格身分，一種設計風格的出現常是對先前風格的

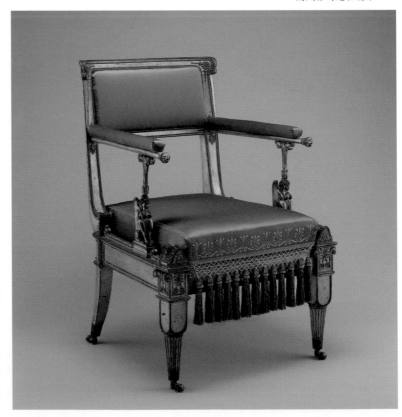

扶手椅（約1828年），卡爾·弗里德里希·申克爾（Karl Friedrich Schinkel）設計。這把豪華的椅子帶有希臘與埃及的概念，是19世紀新古典主義和德意志帝國後期風格的絕佳範本。

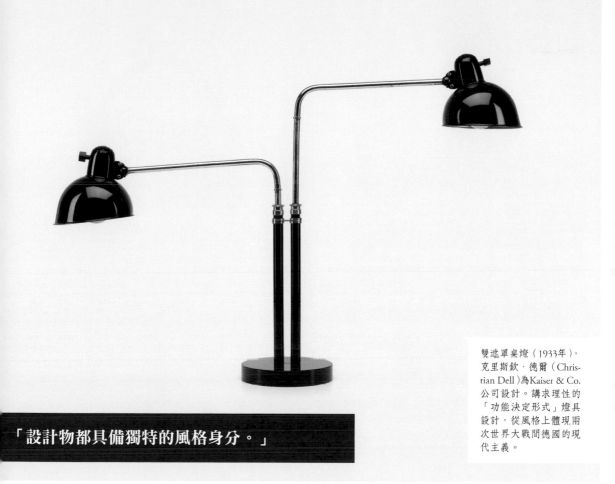

雙遮罩桌燈（1933年），克里斯欽·德爾（Christian Dell）為 Kaiser & Co. 公司設計。講求理性的「功能決定形式」燈具設計，從風格上體現兩次世界大戰間德國的現代主義。

「設計物都具備獨特的風格身分。」

駁斥。舉例來說，十九世紀期間的英國，古典復興主義（Classical Revivalism）與哥德復興主義（Gothic Revivalism）之間的「風格之戰」。二十世紀，不同的主要風格，往往在**理性主義**與表現主義之間，以及通用性與相對的創意獨特性之間來回擺盪。有時不同的風格也會同時存在，例如裝飾藝術（Art Deco）與早期的現代主義同時出現，然而某一種風格遲早會因為更貼近時代和主流**品味**，而不可避免地在意識形態上占上風。至少就設計而言，二十世紀最出色的事物之一，就是一種長期獨領風騷的風格。這種風格便是現代主義，從一九二五到一九六〇年代中期，真正統治了設計論述和設計實務。現代主義的核心信念是，設計可以成為改變社會強而有力的工具。現代主義的擁護者試圖透過運用理性的設計原則、採用最新的技術工具，從社會著手重振現代文明，他們的口號是「**功能決定形式**」和「**少即是多**」。如同瓦爾特·格羅培斯（Walter Gropius）所言，「我們的指導原則是，設計並非心智或物質性的活動，而是生活中不可分割的一部分，是文明社會中人人都需要的東西。」[4] 正是這種對於**大眾化設計**的倫理的信念，讓現代主義成為如此強大且長壽的風格，因為奠基在難以駁斥的道德論證上。但隨著新的國際性設計風格（從**普普**到後現代主義）的出現，現代主義終究會式微。這些風格帶著新目標和新思維，揚棄舊事物，透過設計的轉化，尋找更佳的製作方式。■

富裕的外顯

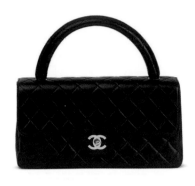

概念7
奢華

提把在頂部的香奈兒（Chanel）口蓋包。這款受歡迎的手提包以優質車綿皮革製成，體現了高級奢侈品的獨特性和工藝。

奢華的概念一向會連結到非必要的舒適和美觀程度，近乎一種縱溺。如今，設計專業領域中有一大塊專門滿足跨國奢侈品市場，並得到富裕菁英階層的支持。

不過，設計中的奢華概念存在各種可能的解釋，可以指權貴的閃亮服飾，或者雅緻低調的「紳士必要行頭」。對某些人而言，奢華可能是外殼鑲鑽的手機，而對其他人而言，奢華可能是完美的手工日本茶壺。這是因為奢華，如同美，說到底還是和個人**品味**有關。話雖如此，奢華設計的概念最常連結到稀有、昂貴和手工製作。

長久以來，奢華也與享樂及過多的財富和權力脫不了干係。如同設計批評家暨文化評論者史蒂芬・貝利（Stephen Bayley）曾說的：「奢華在某些地方已經成通行全球的世界語言，並帶著對世界應有樣貌的期待。奢華的歷史基礎落在墮落的羅馬皇帝、文藝復興時期的教皇、『羅斯柴爾德品味』的新古典主義式珠光寶氣，以及後起的新貴身上。」[5]

在維多利亞時期，各式各樣的製造商鎖定上層階級和貴族，為他們製作奢侈品，一如數百年甚至數千年以來的情況。這些商品常具備珍貴的材料、大量的**裝飾**以及手工藝。而同時，多虧了機械化，其他製造商能夠大量生產成本低廉的假奢侈品，這些「花俏商品」進入市場，銷售給勞動階級和中產階級。這些冒牌的商品常冠上「豪華」的名頭，但實際上卻站在真正奢侈品的對立面。這些產品的粗劣造假佯裝成大眾化的奢華，其實滿足了下層階級渴

望負擔得起的奢侈品的心理，最後引發了文化反挫，像是十九世紀中到後期**設計改革**的興起，後來轉為**現代運動**哲學的基礎。

現代運動的早期先驅主要關注在**大眾化設計**和實用性，但在某些圈子裡，現代性最後與奢華產生關聯，如柯比意（Le Corbusier）和艾琳・格雷（Eileen Gray）等設計的家具和室內裝潢，體現了這種時髦的挪用。一九三〇年代，美國第一代專業的**工業設計**顧問，如雷蒙・洛威（Raymond Loewy）和唐納德・德斯基（Donald Deskey），繼續在風格上挪用現代主義，開始設計奢華的裝飾藝術商品，後來稱作「大蕭條現代**風格**」。

如今，人們對於設計中的奢華是由什麼構成，依舊非常主觀。然而，普遍的共識是奢華取決於絕佳的品質——尤其就設計與製作而言——或精良的手工。奢華的東西雖然不必非要稀有或昂貴，但幾乎總是如此，這兩項屬性與奢華密不可分。最重要的是，奢華設計的功用在於明確表達出一個人的經濟與社會地位，無論是低聲呢喃或大聲張揚的。即使奢華這種概念非常個人，無論對某個人象徵何種意義，必定帶有令人愉悅的意涵。如同建築師法蘭克・洛伊・萊特（Frank Lloyd Wright）的妙語：「我一向願意將就生活必需品的缺乏……只要可以讓我享受奢華。」[6] ∎

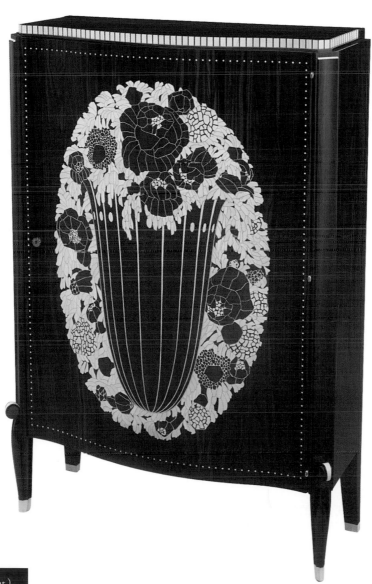

名為「國家」（État）
的櫃子（1922年），埃
米爾—雅克‧胡爾曼
（Émile-Jacques Ruhl-
mann）設計。以珍貴
的材料和高超的手工，
説明了法國裝飾藝術風
格的豐富性。

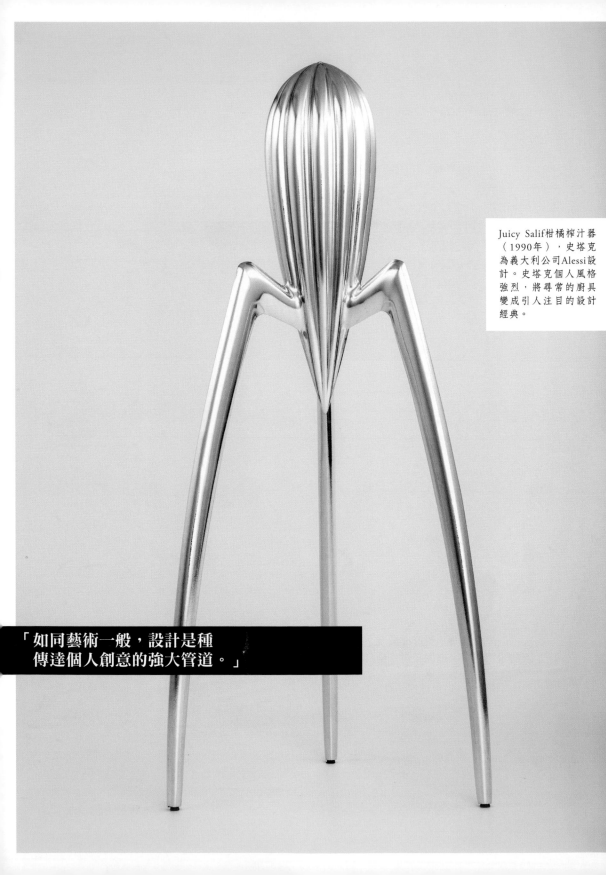

Juicy Salif柑橘榨汁器
（1990年），史塔克
為義大利公司Alessi設
計。史塔克個人風格
強烈，將尋常的廚具
變成引人注目的設計
經典。

「如同藝術一般，設計是種
　傳達個人創意的強大管道。」

設計是表現個性的手段

概念8
創意表現

只要人類製作物品，就和設計中的創意表現脫不了關係。因為如同藝術一般，設計是種傳達個人創意的強大管道。因此，設計出來的物品往往能提供獨特的洞見，直通創作者的內心，包括他們看待世界的方式，以及希望如何透過作品展現自我。

許多世紀以來，個性的展現一向是設計中的重要主題，但純粹將展現創意當成目標，到了二十世紀初期才真正出現。一直到那時，設計主要已分成兩個截然不同的類別——純**實用性**的物品如工具，以及裝飾性藝飾。前者的主要目的向來是講求功能效益，雖然降低了個人創意表現的可能性，但並未完全否定，例如長柄大鐮刀、犁或鍋具中展現的創意。然而，裝飾性類型的物品，帶來更大的創意表現空間，無論手工或工廠生產的物品皆是。創意可能展現在椅背的細節上，或銀器的裝飾，或瓷盤上的獨特紋樣。正是這些特色，透露了設計者的身分，區分出不同的解決方案，並且讓個別的設計者得以鶴立雞群。

然而，在二十世紀開頭幾年，基於機械化生產的簡易**功能主義**的**標準化**概念，開始在奧地利和德國的某些**設計改革**者之間流行起來，因為他們明白，這是將製作精良且負擔得起的**大眾化設計**帶給大眾的唯一辦法。後來，衍生自設計製程的機器美學，大幅消除了設計方程式中的個人創意表現，至少在提到工廠商品生產時確實如此。

二十世紀有兩種主要的設計製造途徑：機械化工業製造，與相對的小規模手工製造。前者透過**大量生產**以追求**通用性**，而變得愈加缺乏**個性**，特別在第二次世界大戰後；後者則日益具有獨特性，例如一九六〇年代的**普普藝術**和一九七〇年代的工藝復興（Craft Revival），反映出追求更大創意表現和個人特色的反文化渴望。這股新興的趨勢在卡斯蒂廖尼（Castiglioni）兄弟、加埃塔諾·佩謝（Gaetano Pesce）、維爾納·潘頓（Verner Panton）及其他人打破常規的努力下傳遞出去，他們勇於實驗的精神，在設計上展現出新穎、充滿創造力的自信。

一九七〇年代後期到一九八〇年初期，隨後興起的後現代主義質疑現代主義對於進步設計與建築的詮釋，重新引進了創意表現的概念，並探討尖端設計可能或應該擁有的樣貌。然而，要一直到菲利普·史塔克（Philippe Starck）在一九九〇年代引人注目的成功，個人的創意表現才進入設計主流，他是首位以設計師作為品牌並享譽全球的超級設計師巨星。他獨特的個人**風格**傾銷全球，商業上的成功，為工業製造商品帶來新的自信。

現今，大多備受矚目的設計師，都藉由具辨識度的個人風格來打造事業，而個人風格奠基於獨特的設計方式。正是這種展露自我的設計DNA，創意表現的終極形式，為物品注入個性，在情感上將人與產品貼合在一起。■

設計物之美

美學

美學，或說事物的外觀，是設計的一項重要因素，因為人們更容易受到視覺上令人愉悅的物品吸引。普遍認知中，美麗的外觀能強化人對物品的體驗，然而，對於到底是什麼構成了美，我們的共識並沒有那麼高。

上：樂燒茶碗（約1800–50年）。這只江戶時期的京都茶碗雖然製作者身分不明，但體現了絕佳的日本設計美學。

下：法拉利賽車250 TR（1957年），賽吉歐．斯卡列提（Sergio Scaglietti）設計。不分年代最漂亮的車款之一，其美學源自於功能決定形式。

「情人眼裡出西施」這句老生常談的諺語，確實還是有點道理的。但如果你研究美學本質的時間夠久，便會明白有些設計原理能讓物品產生無可否認的美。

十八世紀中期的蘇格蘭哲學家暨經濟學家亞當．斯密（Adam Smith）指出：「**實用性**是美的主要來源之一……達成預期目的的任何系統或機器的妥適，賦予整體某種正當性與美感，並且讓人對它產生愉悅的想法，這是非常明顯的，沒有人會忽略。」[7] 的確，遵循著**功能決定形式**的觀點而設計的事物，存在著某種視覺上的**正確**或美。獨木舟的線條或鐮刀的弧度，甚至是牛奶瓶的形狀，全都具備某種無可置疑的美，這種美源自外形的**純粹**，簡單直接地表現了實用性。

儘管如此，許多世紀以來，美學總是與**裝飾**的運用有關，即用裝飾來點綴美化物品。一直到十九世紀末，如奧古斯塔斯．普金（Augustus Pugin）和威廉．莫里斯（William Morris）等**設計改革**者，才在倫理學與美學之間建立起意識形態上的正確連結。這有助於改變**品味**，因為受過教育的階級逐漸從更簡約、更美學的形式中發現美。

一八七〇年代，名符其實的美學運動（Aesthetic Movement）達到全盛期，反映出這股趨勢，並期盼向東方世界尋求更多靈感。在一八六二年的「世界博覽會」上，首次展示了日本設計在技術與美學上的洗練，對許多英國設計師而言是一種徹底的啟發，包括克里斯多福．德雷賽（Christopher Dresser）、愛德華．哥德溫（E. W. Godwin）和湯瑪斯．杰基爾（Thomas Jeckyll），他們將日本美學精神注入作品中。日本設計之所以與精妙的美學如此密不可分，可以歸因於神道教的影響，他們認為

無生命的物品，如同人和動物一樣都能成神──某種神聖的本質或神靈。在某種程度上，這可以解釋自古以來，日本的日常器物設計與製作就帶有更多的美學考量，因此具備明確的**個性**，或展現日本**少即是多**的「間」（負空間）概念。

十九世紀後期，美學運動進入美國。一九三〇年代，**造形**（為設計注入吸引人的美學）帶來的完整經濟利益，終於在第一代美國**工業設計**顧問手中建立起來。其中的雷蒙‧洛威在《絕對不要適可而止》（*Never Leave Well Enough Alone*，1951年）一書中，思索設計美學的本質，認為提供視覺愉悅的並非功能，而是「功能與**簡單**」，藉此可以「化約至本質」。[8]

戰後期間，設計美學的概念大體已經脫離把功能當作準則的**現代運動**。一九五一年，藝術與設計歷史學家賀伯特‧利德（Herbert Read）表示「美學不再是自成一格的美的科學，而科學再也不能忽視美學因素。」[9] 這話在義大利表現得最為真切，在那裡新一代建築─設計師開始關注設計的「藝術」品質。這預示了稱作義大利路線的新風格，包含賦予產品誘人的美麗外觀。這種格調高雅的產品美學對義大利至關重要，不僅帶來外銷優勢，並在產品設計上為美學建立起重要的經濟價值。的確，如果某樣東西在視覺上吸引人，出於人性我們會投注更多情感，而且也更容易原諒它的功能缺陷。當你細加思索，便明白我們都會被美愚弄，無論它展現在人或產品上。∎

設計的裝飾

概念10
裝飾

裝飾是美化設計的手段，並且無關功能性。這是因為在設計的外觀加上裝飾，大多數是為了在純粹的功能形式上「美化」物品。

二十世紀中期之前，「裝飾藝術」一詞通常是指我們現在認為的設計物，尤其是與室內裝潢有關的物品——家具、織物和瓷器等。裝飾藝術的概念顯示出，裝飾在設計領域的核心地位。縱觀歷史，裝飾一直是我們的物質文化的明確特徵，從雕刻與彩繪的埃及王座，以及希臘的黑色圖形陶器，到外表滿布裝飾的維多利亞時代餐具和花草盤繞的「新藝術」織物。

原因在於，裝飾藝術不僅是一種**創意表現**的形式，也是為設計注入獨特**個性**、象徵和意義的方式。然而，裝飾總是容易受到流行的影響，因此某個特定時代在裝飾上的偏好，總會體現該時代的**品味**和文化執迷。裝飾定義了某項設計所屬的**風格**，從英國攝政時期家具的古典主義，到現代藝術收音機的**流線型**設計。

民間藝術甚或部落藝術豐富的裝飾傳統，透露出美化物品是人類由來已久的古老消遣。有趣的是，一個社會如何運用裝飾成為經濟安康程度的可靠指標，因為某個社會如果只能勉強求生存，便比較不可能將時間用來裝飾物品。另一方面，如果某個社會的經濟情勢看漲，就具備更多空閒時間或經濟資助，較有可能去裝飾物品。

十九世紀期間，以手工為基礎的製造業被工業製造取代，裝飾在設計中扮演的角色起了根本的變化。起初，裝飾常用於掩蓋粗劣的品質或模仿手工生產，而過分賣弄的高度維多利亞（High Victorian）風格就是運用過度裝飾的巔峰。如亨利·柯爾（Henry Cole）的早期**設計改革**者，他們的主要目標之一，就是克制應用性裝飾。阿道夫·路斯（Adolf Loos）和彼得·貝倫斯（Peter Behrens）等人後來進一步發揮這個想法，他們追求如實的功能形式，主張去除物品的浪費裝飾。

消滅裝飾是現代主義的一大特色，然而**現代運動**教條式的**功能決定形式**，忽略了裝飾能賦予設計物的象徵價值和情感共鳴。現代主義者認為如果將時間和資源集中於物品的內在設計，而非裝飾性的表面處理，會更加物有所值。藉由去除裝飾，所有的努力便可投注在設計的純粹功能形式上，更適合機械化的工業生產。但現代主義者未能承認的是，當某些物品去除了所有裝飾，只剩下光禿禿的功能骨架時，它們所具備的僅僅是**實用性**，難以在心理層面上產生連結。的確，正是因為二十世紀中期至後期的主流現代設計，在理智、文化和情感層面上，先天上就缺乏與人的**連結**，導致了後現代主義的出現。後現代主義的擁護者認為裝飾的文化價值不應該被忽視，因為這是為物品注入情感吸引力或理智圈套的有力方式。

如今，設計從業者普遍承認裝飾的首要功能是賦予物品連結，進而引發情感反應。話雖如此，美學上最高層次的美往往得自純粹的形式，而非美化的裝飾，而且這是最可能與人產生共鳴的設計屬性，甚至是在潛意識裡近乎精神的層次上。■

從精緻到粗俗，
美學選擇展現的瞬間

概念11
品味

設計中的「品味」，向來是具有高度爭議性的議題，因為品味與教育程度以及最終的社會階級有極大的關聯。雖然長久以來所謂的「品味警察」因高人一等的優越感而遭到揶揄，但好品味和壞品味確實存在，這是無可否認的事實。

我們的品味概念可能會改變，但有某些**理想形式**和設計原則具備不受時間影響的**正確性**。舉例來說，**忠於材料、顯露的結構**和**功能決定形式**，都是**好的設計**與絕佳品味的重要支柱，並蘊含某種程度的完整性。對照之下，不良設計和它打扮拙劣的表親壞品味，則最常與奸詭有關。如同設計批評家暨文化評論者史蒂芬·貝利所言：「**現代運動**……嘗試超越品味並定義設計的標準……理論中有許多陳述只講對了一半，但沒有謊言。」[10]的確，假材料和結構上的欺騙比起其他任何事物，跟瞥腳的設計與最終的壞品味更脫不了關係。

在許多方面，好品味的概念可以追溯到古希臘人，他們透過雕像建立了西方世界的理想人類形體概念——「希臘雕像」體格現在依舊是一種完美的典範。許多世紀後，英國藝術家威廉·賀加斯試著定義不受時間影響的美的準則，也嘗試定義好品味的準則。1753年，他出版了一本關於**美學**倫理的重要引介作品，書名為《美的解析》（*The Analysis of Beauty*），副標題寫道：「為了固定住變動的品味概念而寫」。這本書主要關注在美學如何與純藝術產生關聯，而非應用藝術，並帶來一項重要的觀

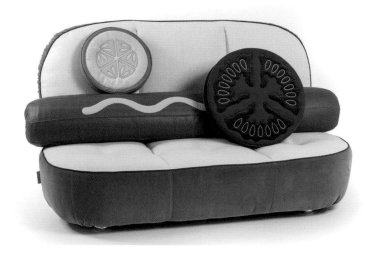

熱狗沙發（2017年），約伯工作室為義大利公司Seletti設計的作品。這件諷刺的後普普設計作品刻意媚俗，真的是這樣嗎？

察：「品味是個模糊的概念，根本沒有堅實的原則作為基礎！」

建立好品味的準則也應用到設計物品上。不久後萬國工業博覽會（1851年）的主辦方承襲這個想法，運用博覽會收益中的五千英鎊購置了他們認為的優質設計，作為有教育意義的研究收藏品，收藏在新成立的製造品博物館（Museum of Manufactures），即現今的維多利亞與艾伯特博物館（V&A）。這批收藏品的第一任管理者亨利·柯爾，不僅展示好設計／好品味的範例，也陳列設計不良、缺乏品味的物品，陳列處暱稱為「恐怖屋」，用來啟發製造商和消費者挑選更有品味的設計。

英國建築師查爾斯·伊斯特雷克（Charles

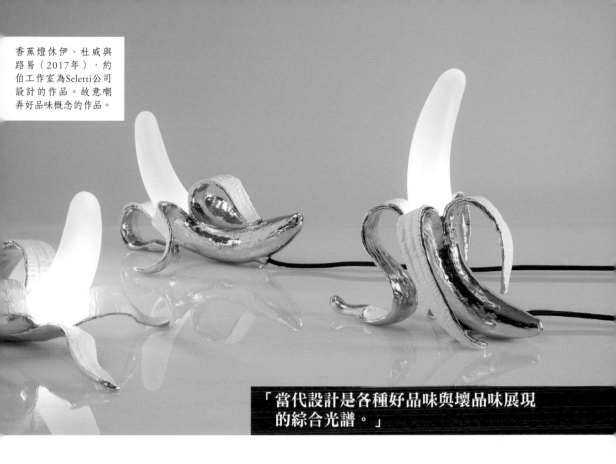

香蕉燈休伊、杜威與
路易（2017年），約
伯工作室為Seletti公司
設計的作品。故意嘲
弄好品味概念的作品。

「當代設計是各種好品味與壞品味展現
的綜合光譜。」

Eastlake）出版的《建立家具、室內裝潢與其他細節等家居品味的訣竅》（*Hints on Household Taste in Furniture, Upholstery and Other Details*，1868年），也帶有類似的意圖，在英國和美國都極具影響力。這本室內設計品味指南的書名中，他巧妙地用了「訣竅」而非「準則」，以免顯得太過武斷。然而，在這本致力於闡述現代設計方法的書中，伊斯特雷克毫不猶豫地點名和羞辱那些他認為「曲解現代品味」的室內設計做法，例如鋪上摺邊布的梳妝臺和劇場風格的帷幔。他的建議集中在，如何透過更**簡單**、誠實和合乎**道德**的原則，讓居家變得更美觀和衛生。同時代的約翰・貝爾特（J. H. Belter），在美國製造帶有花邊裝飾的客廳家具，無疑會讓伊斯特雷克退避三舍。

二十世紀期間，現代運動有助於鞏固好設計與好品味的關聯。如同安東尼・伯特倫（Anthony Bertram）在他的《設計》（*Design*，1938年）一書中提到的，「那麼，品味的規則、美的標準和藝術的檢驗是否存在呢？在某種程度上，確實存在。至少有某些指導原則存在，至少可以樹立一些路標和危險信號，指出那些行不通的路。」[11] 那正是紐約現代藝術博物館（Museum of Modern Art）後來的「好的設計」展（1950–55年）背後的主要動機，展示了符合「當代進步的品味」的設計。[12]

不過，好品味與高尚文化的關聯，以及壞品味與低俗文化的關聯，最終被視為太過具有規範性，導致一九六〇年代反設計運動的反撲，該運動認為媚俗（kitsch）因呈現文化本色而應該受到讚揚，而好品味由於太無聊所以得被勸阻。如今，當代設計是各種好品味與壞品味展現的綜合光譜，因為在我們的後－後現代相對論時代，如何建構設計的好品味或壞品味，可能都是……品味的問題。■

為了完成手中的任務而設計，
不多也不少

概念12

實用性

餐桌組（1927年），賈可布斯‧奧特為Schröer KG公司設計。這套家具說明了，現代運動早期設計師奉行效益主義的意識形態。

設計中的「實用性」是盡可能製作出有用的東西。意味著去除物品不必要的部分，只剩下基本的功能性骨架，如此一來便沒有多餘的**裝飾**來妨礙設計來完成特定任務的能力。

的確，設計中的實用性概念長久以來規範著工具製作的「藝術」。

縱觀歷史，人類不停設計和製作工具來完成必須承擔的任務，無論是犁田、碾磨穀物或削馬鈴薯皮。事實上，正是製作工具的驚人能力讓我們與動物界的其他生物有所區別，建立起文明，最終造就現今生存的人造世界。

說到底，工具設計與製作是以實用的需求為出發點。從純粹的實用觀點設計的工具，工作效能一定勝過從非實用觀點設計的工具。以園藝剪刀為例，你只會希望它們堅固耐用、重量輕，以及能妥善完成預定的任務。因此，它們應該只包含達成功能絕對不可或缺的部分，如果在外觀上進行裝飾，不僅浪費金錢和材料，也很可能妨礙它們的用途。

許多世紀以來，農業和建築用途的工具設計一向受到效益主義的規範，而簡單的居家用品的製作，例如烹煮鍋、茶壺、攪拌用的碗等器物也是如此。它們被視為工具，是因為無需倚靠美化外觀的裝飾，便能幫助人們完成日常瑣事。這類設計與那些和「裝飾藝術」有關的顯眼物品大相逕庭，因為不具備真正預先設想到的藝術層面，只是設計來滿足純粹的實用需求。

效益主義的理論奠基於為了改善整體社會而製作有用物品的想法，有時被稱作「最大幸福原理」。它的起源可追溯到英國社會改革家暨哲學家邊沁（Jeremy Bentham），他聲稱「最大多數人的最大幸福是對與錯的衡量標準」。邊沁的學生約翰‧斯圖爾特‧彌爾（John Stuart Mill）在一八六三年出版了《效益主義》（*Utilitarianism*），進一步發展邊沁的幸福哲學。這種自由開明且積極的哲學思想認為，社會的目標應該是促進最大多數人的幸福，這種想法在一九一〇和二〇年代啟發了無數的前衛設計者，他們嘗試在作品中實現這個偉大的理念。

這些設計者採取嚴格的**功能決定形式**的態度，這種態度常見於傳統的工具製作，因為他們明白在設計上奉行效益主義，是將設

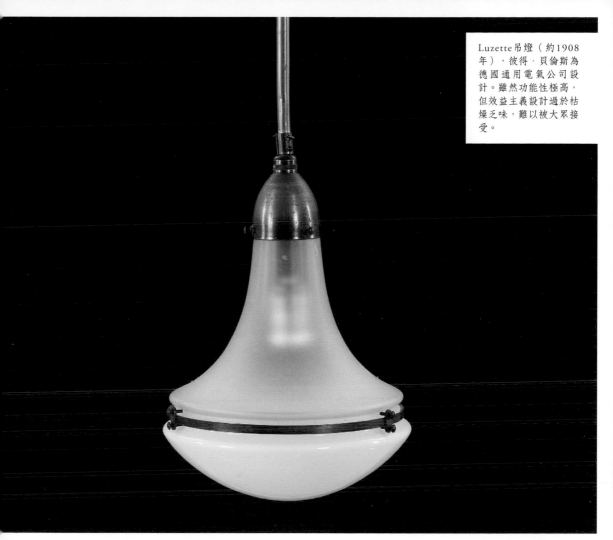

Luzette吊燈（約1908年），彼得·貝倫斯為德國通用電氣公司設計。雖然功能性極高，但效益主義設計過於枯燥乏味，難以被大眾接受。

計良好的日常商品帶給大眾的最佳方法，這也是始於十九世紀中期的英國**設計改革**者，一直到服膺**現代運動**的設計改革者的主要社會目標。他們認為如果除去產品的一切**裝飾**，純粹為了功能目的而設計，那麼所有的材料和生產成本將用在創造完善的結構與功能上，而非產品的外觀。這意味著極有可能得到更好的設計，還有在價格上更讓人負擔得起。

唯一的問題是，儘管現代主義者立意良善，但這些實用物品瞄準的主要對象勞動階級，卻對於十足樸素的外表不特別領情。舉例來說，一九二七年，荷蘭建築師—設計師賈可布斯·奧特（Jacobus Johannes Pieter Oud），在德意志工藝聯盟（Deutscher Werkbund）的「住宅」（Die Wohnung）展覽會上展示了只剩功能要素的家具，作為現代運動效益主義的實例，然而這種做法過於前衛，遠超過大眾能接受的程度。後來在一九四二年，英國貿易局推行實用家具計畫（Utility Furniture Scheme），規定戰爭期間只能生產有實用價值但單調的標準化家具，其設計與製造者嚴守著效益主義原則。此類設計雖說極為耐用且符合當時的需求，但當定量配給時期結束，大多數英國消費者選擇了更漂亮的家具。設計中的實用性最終有點像是麥片粥，可能對你有好處，但天生的淡而無味是極需後天養成的**品味**。■

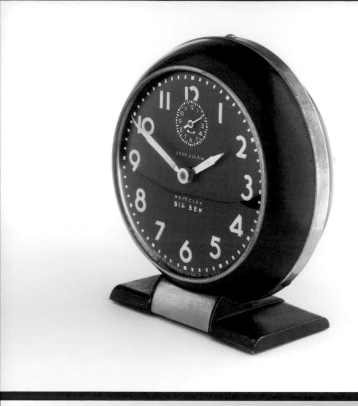

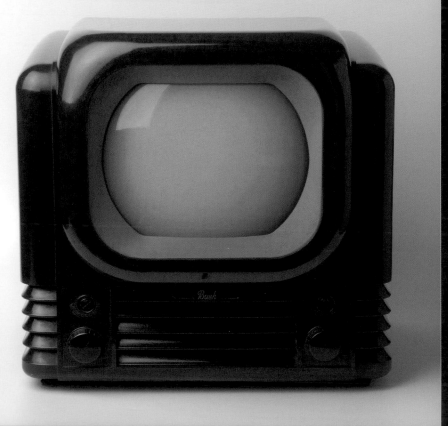

上:「大班」(Big Ben)
鬧鐘(1938年),亨利·
德萊弗斯(Henry Drey-
fuss)為威斯考拉斯公司
(Westclox Company)
設計。這件流線形的現
代藝術產品成為通用計
時器公司(General Time
Instruments Corp)的分公
司威斯考拉斯公司的暢
銷商品。

下:Bush TV22電視機
(約1949–50年),布希
無線電公司(Bush Radio)
製造。這是在1950年代
初期受歡迎的英國電視
機機型,電木的外殼使
它得以進行大規模的量
產。

為機械而設計

黃銅與銅製水罐（約 1885年），克里斯多福·德雷賽設計、H. Loveridge & Co公司製造。簡單的幾何造形，相當適合用工業方法製造。

概念13
工業設計

工業設計的概念主要涉及，規劃一種將要多次複製的產品。雖然工業設計與產品設計往往有部分重疊，但如同詞彙所示，兩者代表的概念極為不同。前者幾乎總是與機械製造的過程有關，而後者可能與之相關，也可能不相關。

「工業設計」一詞也經常用於與機器相關的設計。由於機器的設計或大量機械化製造所涉及的複雜性，工業設計師通常隸屬於更大的團隊，而這個團隊往往包括設計工程師、生產專家和材料專家。因此工業設計雖然通常與產品設計有關，反之亦然，但也包含其他的設計領域，從汽車和航空與航天，到武器系統和**機器人學**，傾向基本的機械層面。因為這個理由，工業設計比起直接的產品設計，涉及更多的工程學——可總結為以純科學和數位科技的實際運用為基礎的問題解決方案。

隨著十八世紀工業革命的到來，工業設計的概念問世，工業革命預示了新的機械化生產方式終將需要一種新的設計方法，一種能以先前難以想像的規模，進行精確標準化複製的方法。「工業設計」這個詞的創造通常歸功於工業設計顧問約瑟夫·希內爾（Joseph Sinel）（在一九一九年），儘管他本人加以反駁。克里斯多福·德雷賽和彼得·貝倫斯雖說是工業**設計諮詢服務**的先驅，但一直到一九三〇年代，工業設計師的角色才在設計圈外廣為人知，而亨利·德萊弗斯、雷蒙·洛威和華特·提格（Walter Dorwin Teague）等人成為第一代工業設計名人。這群極有才能的設計顧問，向急欲創造新產品的公司收取高額費用。在被經濟大蕭條籠罩的市場中，為了從日漸減少的銷售量中奪得一份救命的市場占有率，這些產品不僅得降低生產成本，還要看起來更美觀。

第一代的美國工業設計顧問不僅讓這項新職業變得普及，最終還定義了所屬業務。由於設計變得愈來愈專門化，現今絕大部分的工業設計在製造公司本身的設計部門內進行，但仍有一些國際知名且獨立的跨學科設計顧問，他們擬定的**設計概要**帶來往往極具價值的外部設計遠見，同時與客戶的生產工程師和其他專業人士攜手合作，為工業化**大量生產**共創新的設計解決方案。

工業設計基本上全都是關於為產品設計建立足夠的**標準化**，以及足夠的零件可互換性，以達成具有效能和成本利益的大量生產。但除此之外，工業設計也關係到完全瞭解製造程序，這些程序可用於製造某件物品，並且可利用這份知識形成解決方案的概念和制定計畫，或者換言之，**製程導向的設計**。工業設計實務也必須考量其他因素，例如**人體工學、包裝、品質控管、回收、永續性、通用性、物聯網，甚至品牌**策略。■

製造更耐用的產品，
盡可能減少浪費和能源消耗

概念14
產品耐用度

產品耐用度是與**永續性**最相關的重要概念之一。製造更耐用的產品，不僅能盡量減少浪費和能源消耗，還提供消費者更划算的買賣。

回收與**升級再造**固然能減少能源消耗，但無法將消耗減至最低，從某些方面來看，實際上是讓丟棄物品的文化永遠存在。另一方面，產品持久耐用的好處相當清楚：如果讓某項產品的壽命變成兩倍，那麼對環境造成的衝擊將減半；如果讓它的生命周期變成三倍，那麼對生態的影響將減至三分之一，以此類推。製造耐用的產品是達成永續性消費的最好方法之一。

　　產品持久耐用與**用後即丟**形成截然對立的兩端。某些產品因為本質的緣故，顯然會在使用後很快便丟棄，例如注射器和食物的**包裝**。然而絕大多數大量生產的商品，從汽車到家具，可藉由運用更周詳的設計、工程學和更高的製造品質，變得更加耐用。讓產品更耐用的方法之一，是採用比較不易變質和最終失效的高品質材料。另一個方法是，將產品設計得更方便維修，當某個零件故障時方便修理。實際上這代表不採用電池或其他零件無法更換的封閉系統，而是將產品設計成具備更多插接式的零件，一旦發生故障，例如烤麵包機或水壺的電熱元件，可以輕易取出修理或更換。這麼一來將不會出現只是某個零件故障，卻因為難以觸及而無法更換或修理，結果被丟到垃圾場

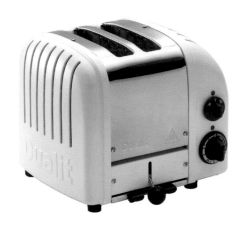

Dualit雙槽經典烤麵包機（2009年）。這項設計發展自麥斯‧戈特─巴爾滕（Max Gort-Barten）大約在1946年為Dualit公司設計的烤麵包機，方便更換損壞的加熱元件。

形成浪費的情況。

　　許多世紀以來，大多數產品都設計成不只能使用幾年時間，而是幾十年，唯有在一九三〇年代，**計劃報廢**的想法成為製造業的一項策略。在這段時期，由時尚驅動的**造形**也開始被製造商自私地運用，藉以讓上一季的產品被流行淘汰。幸好時代已經改變，現在許多製造商開始明白，接納產品耐用的文化可能獲得的好處。

　　諾丁漢特倫特大學（Nottingham Trent University）的教授提姆‧庫伯（Tim Cooper）定義這些好處為：(1)能藉由讓產品壽命更長的高品質而索取高價；(2)享有更高的顧客忠誠度，如果某項產品的耐用度讓顧客產生正面的經驗，他們更有可能成為製造商的老主

路華II系列（Land Rover Series II，1958年），湯尼·浦爾（Tony Poole）設計。他是大衛·貝奇（David Bache）傳奇的路華公司設計團隊中的一員，II系列通常被視為「經典路華」，到現在仍有許多可以上路，見證了這款越野車卓越的耐用度。

「產品持久耐用與用後即丟形成截然對立的兩端。」

顧；(3)節省金錢，愈耐用的產品往往設計周期更長，意味著工具成本能在較長的時間內抵銷；以及(4)藉由長遠的思考，增進戰略性的商業遠景。至於對消費者來說，耐用的產品必然在產品的壽命週期中，提供更好的品質和更划算的買賣。更重要的是，更高的產品耐用度是減少過度生產材料和能源，以及達成可永續設計和消費最好的辦法。

如今，文化的浪潮似乎正轉向支持產品耐用度，一如新興的千禧年「修理工」文化的建議。愈來愈多人開始要求可以代代相傳的家具，或者能持續使用幾十年的白色商品*，一如過去那樣，而非我們現在更習慣的三、五年

使用期限。隨著消費者這種嶄新的**綠色設計**環保意識的抬頭，在高科技產品設計的世界也出現令人振奮的跡象。以傑克·戴森（Jake Dyson）的CSYS工作燈為例，這是第一款具備有效冷卻系統的LED燈具設計，聰明地以熱導管技術為基礎。這意味著能以更有能源效益的方式發光，而且色調更穩定，因此讓眼睛更舒服，還有燈泡可持續使用十四萬四千個小時，長達三十七年之久，相當驚人。只可惜如此大幅躍進的產品耐用度往往是例外，但這類設計或許可以作為我們希望的燈塔，啟發未來其他的產品設計師、設計工程師和製造商，利用科技的力量設計與製造更合乎道德和更持久耐用的產品。■

* 譯注：指冰箱、洗衣機、床單等商品。

規模經濟降低了生產成本

概念15

大量生產

「大量生產」一詞通常是指藉由機械化方法以及各種工廠生產系統，例如**標準化**、**分工**、裝配線和工業**機器人學**，持續大量製造商品。

雖然古代有大量生產的形式，用來製造諸如磚頭、武器和錢幣等項目，但現代大量生產的形式，得等到十八世紀後期的工業革命才真正出現。這種不停進行工業生產的新概念需要用不同的思維方式來構思設計，以及設計與製造的關係。早期以蒸汽為動力的機器生產模式，不同於用手工製作一小批思物，其準確複製產品的程度和速度是手工無法企及的。

大量生產的實現取決於兩個關鍵概念：標準化與可互換性，兩者都藉由設計與製造精密的機械來達成。同樣的，工業化的本質，也就是一項設計的不同元件在組裝成最終的產品之前，會先在不同的專門機器上製造，這促成了一種新的作業系統，這種系統不需高度仰賴支領高薪的熟練工匠，因此能雇用比較便宜、沒有特別技能的工人來監看製造零件的機器。這代表工人多半不再全程參與產品的製作，而只負責產品的某個特定製造流程。舉例來說，在製造陶瓷茶壺的工廠中，一個工人可能只負責塑造把手或壺嘴，或者替茶壺上釉或描繪**裝飾**的工作。這種分工也擴展到物品本身的設計，公司雇用專業的設計師，負責監督產品的概念與規劃，但不包括產品的實際生產開發或最終的製造。

大量生產的另一個關鍵層面，在工業以外的領域甚少被考慮，那就是機械化系統的工程學和生產線安排，為的是盡可能以最合理、最一致和最具生產力的方式製造設計商品。在移動的生產線出現之後尤其如此，製造產能因此得以大幅提升。

更近期，**電腦輔助設計／電腦輔助製造**軟體與運算能力的進步，尤其在最近的十至十五年間，一項設計從最初的概念形成到確定原型，以及進入量產所要花費的時間已經大幅縮減。由於機器人技術的進展，現今工廠日益強大的自動化能力，讓生產速度也以指數增長，快到一件產品的整個製程，都無需碰觸人手，這並不稀奇。

最近兩百年來，大量生產讓設計良好的商品品質提升、生產更快速且價格更便宜，讓一般大眾更負擔得起。然而，大量生產對環境有一個極大的缺點：當產品太容易製造時，製造成本也可能太容易低廉，因此讓人感覺價值下降，進而產生想要丟棄的心態，造成無心的浪費。

在十八世紀中期至後期，大量生產始於煤溪谷（Coalbrookdale）鑄造廠、樸茨茅斯滑輪

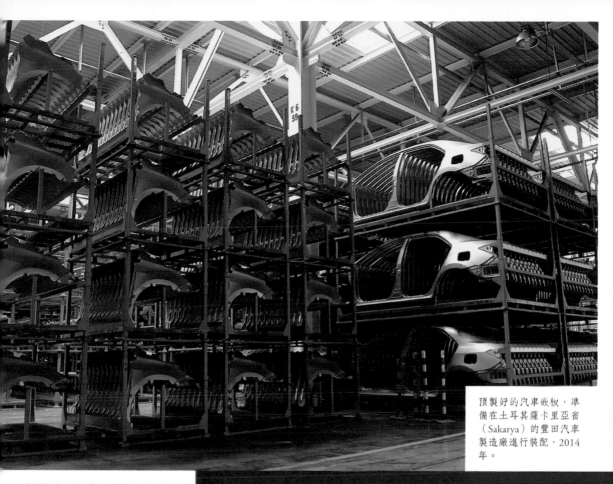

頂製好的汽車嵌板，準備在土耳其薩卡里亞省（Sakarya）的豐田汽車製造廠進行裝配，2014年。

製造廠和約書亞·威治伍德的陶器廠，到了十九世紀期間，大量生產在美國的兵工廠真正發展成熟，成為製造槍械更快速、更有效率的方式。大量生產一向與成批複製帶來的有利規模經濟脫不了關係，後來在全世界被稱作**美國製造系統**。過去幾十年來，由於實施大量生產而出現的更大量商品，已經逐漸壓低製造的單位成本，讓更多人買得起經過設計的物品。最終這不僅改變了我們共享的物資文化，也讓我們以這麼多不同方式追求進步的生活。■

「移動的裝配線讓產量大增。」

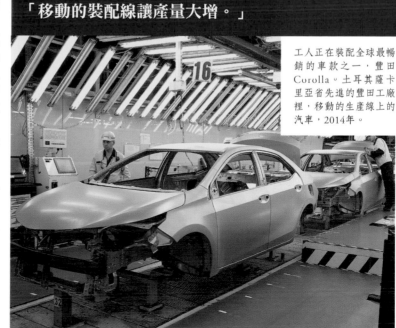

工人正在裝配全球最暢銷的車款之一，豐田 Corolla。土耳其薩卡里亞省先進的豐田工廠裡，移動的生產線上的汽車，2014年。

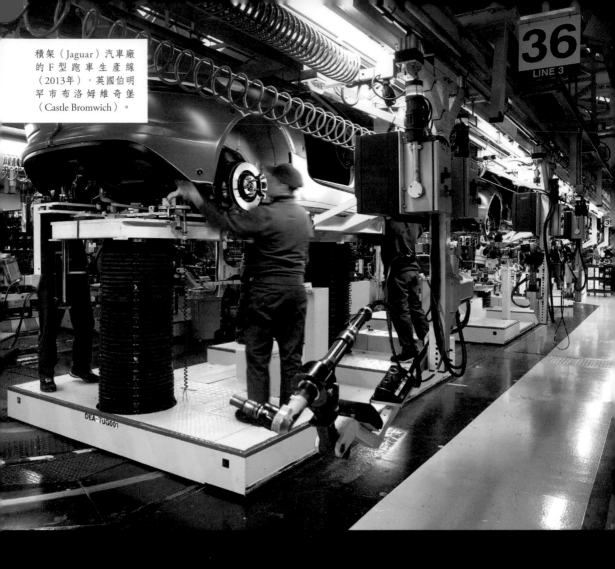

積架（Jaguar）汽車廠的 F 型跑車生產線（2013年），英國伯明罕市布洛姆維奇堡（Castle Bromwich）。

英國斯塔福郡（Staffordshire）特倫河畔的斯托克（Stoke-on-Trent），威治伍德伊特魯利亞工廠裡的陶工，有一名助手在轉動滑輪，帶動陶工的轉盤旋轉。出自艾薩克·泰勒（Rev. Isaac Taylor）的《英國景象》（'Scenes of England'），倫敦，1822年。

斯塔福郡特倫河畔的斯托克，威治伍德伊特魯利亞工廠中工人們正在陶器上描繪圖案，1936年。

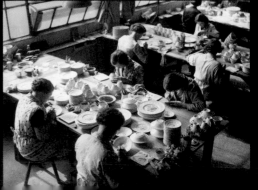

將製造程序
分解成不同的動作

概念16
分工

自古以來，作坊裡一直有少量的部門分組，而早期的工廠也已開始雇用專精不同生產程序的工人，但未曾具體系統化。

然而，在十八世紀，英國陶瓷業者約書亞·威治伍德透過合理的規劃方式追求**大量生產**，他引進的分工改變了設計實務的本質，有效地將陶工的工作流程系統化。威治伍德結合了上述的新概念與另一項新措施，這項措施包含分割不同製程，讓陶器的製作在專門的作業區進行。一七六三年，威治伍德在伯斯勒姆（Burslem）的新工廠開張，沿襲先前的陶器廠常春藤屋（Ivy House），首度引進了**合理化**工廠系統，將整個設計與製造程序劃分成不同任務，由不同的專家負責。這套系統具備雙重好處：品質提升與生產力大增。

到了一七九〇年代，威治伍德先進的伊特魯利亞工廠（Etruria Works）開始運用早期的裝配線生產方式，每間作坊都有各自的專家，包括製模工、畫工、裝飾工、塑模工、製印工、車床工、噴釉工和雕刻工等。這種新的系統化製造形式意味著設計者大多已脫離製作的行列，而負責生產某項設計的工人則接受專門訓練，以執行特定的任務。

威治伍德發起的這種分工是背後推動英國工業革命的因素之一。在此之前大多數器物都是手工製作，或在小規模的作坊裡由個人從頭到尾負責製造。作坊工匠之間固然可能存在一定程度的專門化，舉例來說，在製造家具時，某位工匠可能專精於製作櫃子，而另一位工匠更擅長鍍金或上罩光漆，但這些角色的分工通常很不明確。工匠往往同時擔任設計者和製作者的角色，在比較小型的作坊裡尤其如此，他們不僅獨自負責原始的設計概念，還得加以執行。像這樣完全掌握設計與製程的熟練工匠更可能對自己的作品感到自豪，並從妥善完成工作的過程中找到樂趣。

對照之下，在實施分工的工廠裡，標準化的商品可以用機器大量生產，而具備專長的工人實際上是看守機器的人，進行著重複的任務以提升生產力。由於機械化與分工的結合，現在所有種類的物品都可以用更快的速度和更低的成本製造，因此造就了更大的產量，結果帶來前所未見的規模經濟，有效促進設計的大眾化，至少對中產階級而言。

值得注意的是，在引進分工之後，設計者有兩條不同的職業路線——他們可以為企業工作，構思產品的解決方案，努力追求**通用性**以迎合大眾的喜好，或者繼續擔任設計者—製作者，創造少量的物品，但更有機會發揮個人的**創意表現**。■

適合每個人的設計

概念17
通用性

設計中的通用性概念，向來隨著時間而受到不同詮釋方式的影響，但基本上是關於創造出一種盡可能供更多人使用的解決方案。

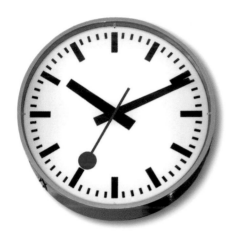

瑞士鐵路官方指定時鐘（1944年），漢斯‧希爾菲克（Hans Hilfiker）為瑞士聯邦鐵路（Swiss Federal Railways）設計。這款經典設計反映出瑞士學派平面設計通用語言的大膽直接。

自從十八世紀工業革命以來，設計者面對著兩條截然不同的設計路線：利用**大量生產**的工業化系統為多數人的利益而設計；或者藉由以手工為主的製造方法替少數人提供樂趣。前一種方式受到通用解決方案的概念引導，而後者更關乎追求個人**創意表現**，或透過高度受限或訂製的設計來滿足個人需求。

在**現代運動**的早期階段，通用性相對獨特性的利弊成為爭辯不休的議題。舉例來說，德意志工藝聯盟的成員就分成兩個不同陣營。其中一方是赫曼‧慕特修斯（Hermann Muthesius）等人，他們贊成通用性，認為接受更高程度的**標準化**，能讓設計商品更容易以工業方式生產。而另一陣營是亨利‧范‧德費爾德（Henry van de Velde）等人，他們持續強調獨特性（個人創意表現）為設計帶來的好處。換言之，這個爭論是以理性觀點設計的機器製商品，對上以手工為主、從藝術與工藝得到啟發的**藝術製造品**。

然而，這場為時長久的論戰最終由第一次世界大戰爆發做出裁決，戰爭讓工業化的設計和製造方法成為必要。但在戰爭結束後，一場**風格之戰**——表現主義對上**理性主義**／獨特性對上通用性——在國立包浩斯學校（Staatliches Bauhaus）展開，該學校於一九一九年在威瑪（Weimar）成立。起初，院長格羅培斯贊同表現主義派的理想，但他很快就改變想法，最終成為支持設計通用性的大將。如同《建築論壇》（Architectural Forum）雜誌的編輯彼得‧布雷克（Peter Blake）所言，在格羅培斯的領導下，「包浩斯傾心於新的形式語彙：機器形式、我們的世紀形式。」[13] 而以純幾何形為基礎的形狀，如圓柱形、立方形、球形和圓錐形，將接著建立現代主義的形式「通用」語彙。現代運動的理論說道，如果某項設計或建築被剔除了一切裝飾，而且具有幾何的**純粹**性，那麼吸引力將可普及到全世界。在許多方面這是真的，一九二〇和三〇年代期間，設計和

宜家家居的「脆弱」
（Färgrik）馬克杯。
這款普遍受到喜愛的瓷
器設計是瑞典家用品巨
人最暢銷的商品，創造
出最大的可堆疊性。

建築中隨後出現的國際風格可以證明。實際
上，這是現代主義能跨越地域文化概念的全球
性表現。

設計中的通用性概念也與**大眾化設計**密切
相關，也就是為多數人而非少數人創造設計優
良的物品。這也表現在戰後年代產品系列的發
展，舉例來說，具備單一「通用」椅座的一系
列椅子，能接在各種可互換的基座上，產生多
種可能的組合與應用方式，例如查爾斯與蕾
伊·伊姆斯（Charles and Ray Eames）的塑膠椅
座組（1948–50年）、阿恩·雅各布森（Arne Ja-
cobsen）的7系列（1955年）和羅賓·戴（Robin
Day）的聚丙烯（Polyprop）系列（1963–64，參
見第72頁）。另一個思索通用性的座椅設計是
喬·可倫坡（Joe Colombo）名稱妥貼的「萬用」
椅（Universale，1965–67年），這項設計以**模組**

化概念為基礎，一個通用椅座可以搭配不同高
度的椅腳，視功能需求而創造出低矮的躺椅、
用餐椅或酒吧高腳凳，不過真正進入量產的只
有用餐椅版本。

到了一九七〇年代，通用性概念大幅邁
進，跨入**包容性設計**的領域，當中的設計並非
只為了「某甲或某乙」，而是盡可能為更廣大
的群眾而創作，不分年齡或體能。如今「通用
設計」和「包容性設計」這兩個用語往往可以
交換使用，最終代表了同一件事：找到盡可能
具有最全面的吸引力、無所不包的設計解決方
案。■

元件的標準化和可互換性提升了製造產能

概念18
美國製造系統

「美國製造系統」草創於十九世紀初期至中期，催生出現代工業化生產的基礎。它徹底改變了美國和最終遍及全世界的產品設計方式。

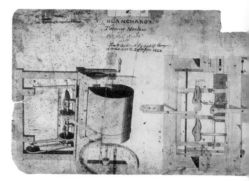

布蘭查德的靠模車床專利圖（1819年）。湯瑪斯‧布蘭查德的車床是為了精確量產槍托而設計。

美國製造系統奠基於運用專門發展的精密機械，這些機械能使產品的元件達到精確的**標準化**，以利大量複製和達成可互換性。這種新的製造方法得考慮到產品是由機器生產，意味著產品的設計必須簡單化與**合理化**，以這種方式設計的產品，組成元件能進行極度精確的複製。憑藉機械化達成的精準度，讓元件得以標準化。而唯有元件標準化，才可以真正在產品間互換。機器輔助的標準化和可互換性，大幅提升了製造產能，最終促成裝配線生產的發展。

最早嘗試實現機械化製造——以標準化和元件可互換性這兩個成對的理想為基礎，可追溯到十八世紀後期，當時伊萊‧惠特尼在一七九八年贏得美國政府的一項標案，按規定得在二十八個月內製造一萬把滑膛槍。惠特尼起初聲稱藉由水力驅動的精密機械，他能大量製造達到標準化精準度的小型武器，如果某個零件損壞，可以用一模一樣的備用零件輕鬆更換——在戰場上的好處是，幾分鐘內就能讓損壞的滑膛槍可以再度使用，一舉免除了要花時間修整有些微差異的手工製備用零件的問題。不過惠特尼最終花了十年時間才完成美國政府的訂單，而且他的滑膛槍未曾真正達到他所希望的零件可互換程度，不過他的新製造系統是一個極具影響力的想法。

事實上，英國的樸茨茅斯滑輪製造廠是第一個利用機器進行大規模製造的公司，成功分批製造標準化的物品：木製的索具滑輪（參見第15頁），先前由熟練的工匠費力地以手工製作。這座位於碼頭區的大型製造廠由英國皇家海軍創建，因為每年需要十萬具滑輪以維持運作。一八○三年，樸茨茅斯滑輪製造廠裝設由英國工程師馬克‧布魯內爾所設計的一系列精密機械。這些機械加快了生產速度，在五年內就讓樸茨茅斯滑輪製造廠每年出產十三萬具滑輪，而且製造成本只占先前的一小部分，因為現在可以雇用薪資較低、無特殊技能的工人來監督批次生產。

儘管這是一項重大的成就，然而將標準化和可互換性的工業技術推進到新層次的是，美國麻薩諸塞州春田兵工廠（Springfield Armory）。湯瑪斯‧布蘭查德在這裡發明了兩種巧妙的靠模車床，分別在一八一八和一八二二年精確複製了槍托和步槍槍管。利用這兩種車床，加上布蘭查德專門設計的其他塑形和鑲嵌機器，春田兵工廠得以簡化和加速膛線滑膛槍的製程——春田兵工廠和其他二十個外包商製造出超過一百萬支1861型膛線滑膛槍，供美國內戰使用。最終，各種標準化產品的機械化大量製造，從時鐘到腳踏車，被稱作「兵工廠實務」。

這種工業生產系統在美國變得十分普遍，

麻薩諸塞州春田兵工廠
的1861型膛線滑膛槍
MA。利用布蘭查德設計
的革命性車床，以前所
未見的規模大量製造。

春田兵工廠國家古蹟中
的布蘭查德車床原件。
麻薩諸塞州的春田兵工
廠是美國製造系統的重
要發源地之一。

引發海外的製造商紛紛仿效。
當這個概念在全世界流行時，
它的名字成了「美國製造系
統」，並且將不可避免地對於
如何構思和規劃，也就是設計
產品的工業化製造，產生巨大
的影響。■

在法律上保護設計，
以免智慧財產遭到侵犯

本田汽車員工與政府官員在菲律賓的本田工廠敲碎仿冒的本田備用零件，為打擊仿冒商品活動的一部分，2004年。

右頁：愛迪生申請的白熾電燈泡專利（1882年）。

概念19
保護設計權

專利、著作權、設計權和商標從法律上保護設計者，使得設計的智慧財產免遭侵犯或濫用。設計權是保護立體的設計，而著作權則保護平面作品。

近幾十年來，與設計者作品有關的智慧財產概念，一向攸關設計的發展、開拓和**創新**。

真正創新的設計往往需要投入大量的時間和金錢，才能上市。對設計者和製造者而言，如果他們的設計一投放到市場就被抄襲，卻無法因權利遭到侵犯而求助於法律，那麼他們會缺乏動機做這麼多麻煩事。的確，專利、著作權、設計權和商標法的引進，是十八和十九世紀期間設計創新的重要驅動力之一。

在美國，一八三六年的《專利法案》（Patent Act）加速了設計和工業的創新，因為它建立了一項調查原則：在授予專利之前，會確保先前沒有人對該項發明提出權利要求。以往專利會授予所有提出要求的人，而他們必須在法庭上分出勝負，來決定誰擁有這項獨創性的合法權利。一八三六年的《專利法案》帶來的結果是，二十年間美國境內授予的專利數量增加了三倍——從一八三六年的七百零二項「發明」專利，到一八五六年的兩千三百十五項「發明」專件，加上一百零七項「設計」專利。

其他國家隨後也引進類似的法律條款。然而，直到一九六七年，為了提倡全世界的智慧財產保護，包括與設計有關的保護，才創建了世界智慧財產權組織（World Intellectual Property Organization），成為聯合國的一個機構。在世界智慧財產權組織的協助下，十八個國家在一九七〇年正式批准專利合作條約，八年後生效，進而保護發明領域的設計。不過，保護產品外觀和觸感的是設計權而非專利權。

一九七九年，中華人民共和國開始承認與保護智慧財產，隔年也成為世界智慧財產權組織的成員。然而直到現在，中國設計著作權的落實與執行仍存在問題。但這種情況很可能會改變，因為中國會不可避免轉向高價值、設計導向的經濟，而中國的設計創新者也需要世界其他地區所享有、健全的智慧財產保護，這麼做也將有助於其他國家的設計者和製造者。

大公司通常負擔起競爭對手侵犯智慧財產權的的法律費用，但小公司由於相關的財務風險，就比較難辦到。儘管如此，他們確實受到反抄襲設計協會（Anti Copying in Design）的保護，這是在一九九六年設計者成立的會員與同業組織。反抄襲設計協會藉由提升智慧財產權意識，以及鼓勵對設計與製造的智慧財產權的尊重，積極幫助杜絕抄襲者濫用智慧財產權，這些抄襲者只有在面臨智慧財產權法的最大壓力時才會被嚇阻。反抄襲設計協會提倡到智慧財產局登記設計權，但許多人負擔不起費用，因此他們提供了另一種解決方案——存放新設計的著作權與設計資料庫，提供由獨立的第三方持有、標示日期的存在證據。對於在現今國際市場工作的設計者而言，盡可能知曉智慧財產權至關重要，這樣才能想出積極的智慧財產策略。有效為設計相關的智慧財產權提供全球性的保護，對日後有意義的設計創新絕對是重要的事，因為投資的風險實在太高，必須得到充分的保護。■

74.095

98

(No Model.)

T. A. EDISON.
INCANDESCING ELECTRIC LAMP.

No. 268,206. Patented Nov. 28, 1882.

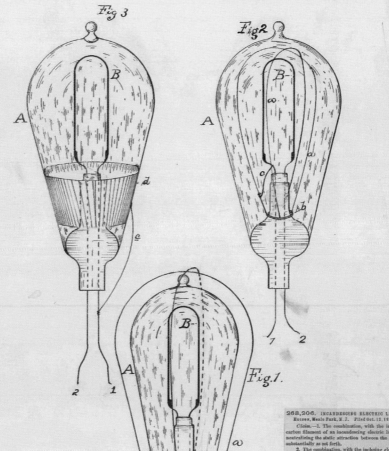

Fig 3

Fig 2

Fig. 1

268,206. INCANDESCING ELECTRIC LAMP. Thomas A. Edison, Menlo Park, N. J. Filed Oct. 12, 1882. (No model.)

Claim.—1. The combination, with the inclosing globe and carbon filament of an incandescing electric lamp, of means for neutralizing the static attraction between the carbon and globe, substantially as set forth.

2. The combination, with the inclosing globe and the carbon filament of an incandescing electric lamp, of a body or bodies of metal surrounding said filament, or placed at different points around said filament, and connected to one of the conductors leading to said filament, substantially as and for the purpose set forth.

3. The combination, with the carbon filament of an incandescing electric lamp, of a wire cage placed over and around said filament, and connected with one of the wires leading to said filament, substantially as set forth.

4. The combination, with an incandescing electric lamp, of a metal ring encircling the lower part of said lamp, and connected to one of the conductors leading to the lamp, and two or more wires bent over the top of the lamp, with their ends attached to said ring, substantially as set forth.

WITNESSES:

Edw. C. Rowland

H. W. Seely

INVENTOR:

Thomas A. Edison

By Rich. N. Dyer,

Atty.

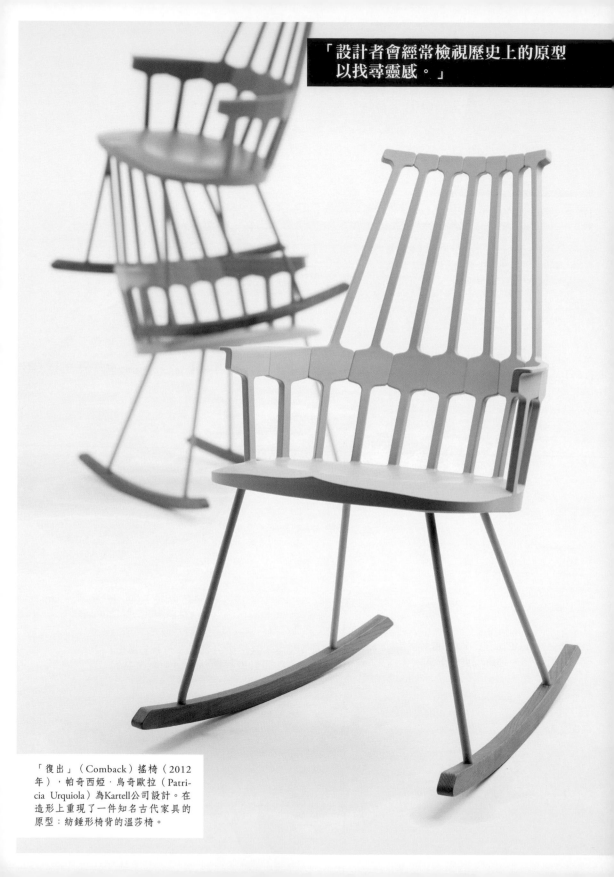

「設計者會經常檢視歷史上的原型
以找尋靈感。」

「復出」（Comback）搖椅（2012
年），帕奇西婭·烏奇歐拉（Patri-
cia Urquiola）為Kartell公司設計。在
造形上重現了一件知名古代家具的
原型：紡錘形椅背的溫莎椅。

設計風格在歷史上的重複循環

概念20
歷史主義

縱觀歷史，設計者為了找尋現在和未來的設計靈感，有一種回顧過去的傾向，稱作「歷史主義」。如同許多世紀以來的設計者，現今的設計者經常會檢視歷史上的原型以找尋靈感。

L紙吊燈（2010年），約伯工作室為荷蘭Moooi公司設計。古代枝形吊燈造形的古怪後後現代作品。

舉例來說，十八世紀中期羅伯特·亞當（Robert Adam）優雅的新古典主義內部裝潢融入了古希臘和古羅馬的設計，但絕非一味抄襲。同樣的，奧古斯塔斯·普金的哥德復興式桌子很可能以某種古代樣式為基礎，因此可視為還原歷史，但也隸屬於自己的時代，本質上是以維多利亞時期的眼光來詮釋哥德**風格**。的確，在十九世紀中期至後期，裝飾性藝術一頭熱地栽進名副其實的復古狂熱中，因為設計者如同喜歡蒐集東西的喜鵲般，從各種不同的歷史著名風格中汲取靈感，範圍從伊特魯里亞式（Etruscan）和文藝復興到洛可可（Rococo）和安妮女王式（Queen Anne）。以後見之明來看，這時期的復古傾向不單受到民族浪漫主義（National Romanticism）的激發——該主義見證整個歐洲、斯堪的那維亞半島和美洲，為了找尋國族意識的真實表現而探索其固有設計的根源——同時也是在面對快速工業化時，某種帶著樂觀色彩、逃避現實的形式。

十九世紀末「新藝術」風格的出現，標示出與歷史主義的分道揚鑣，新藝術不回顧過去，而是從自然世界中尋求靈感。事實上，新藝術明顯不顧及歷史，常被視為世界上第一個真正的現代風格。與過去分道揚鑣也有助於後來**現代運動**的創立。現代運動尋求掃除任何回顧過去的歷史主義與**裝飾**的設計。的確，復古的裝飾被視為文化倒退的表現，而且現代化的**設計改革**普遍相信唯有功能可以決定形式。

儘管現代主義者拒絕歷史主義，但在二十世紀期間，為了尋求創作靈感，偶有零星爆發的復古風潮。舉例來說，一九二○和三○年代的裝飾藝術風格，參考了從古埃及塔廟到風格化玫瑰的洛可可主題。接著在一九六○年代出現強勢的新藝術復興，見證了以火紅的色彩印刷、眩人眼目的威廉·莫里斯式織物圖案。一九七○年代後期和一九八○年代初期，後現代主義的出現成為發展成熟的國際風格，並從觀念上重新評估設計與建築中的歷史主義，諸如查爾斯·詹克斯（Charles Jencks）和麥可·葛瑞夫（Michael Graves）等設計師出名地以毫無誠意的態度，直接援引歷史上的著名風格。

現今的設計更加微妙地運用歷史主義，例如比利時設計團隊約伯工作室以及新荷蘭設計（New Dutch Design）運動的許多設計師，他們創造出與過去接軌的有趣作品，無論是透過形式、材料、裝飾或工藝程序，同時他們也採納最先進的技術。■

創造設計良好的產品

「西班牙大帆船」（Galleon）青銅大淺盤（1892年），約翰·皮爾森（John Pearson）設計，可能是為手工藝同業公會設計的。這是與英國美術與工藝運動有關的藝術製造品的典型實例。

概念21
藝術製造品

在英國，工業革命的出現帶來機械製家用品的**大量生產**，主要供應給中產階級。這類商品許多在品質和**品味**上出了問題，往往過度裝飾以掩飾粗製濫造。

設計改革者正視這股挾帶糟粕的浪潮，提出改良設計的「藝術製造品」概念。

甚至早在十八世紀中期的英國，人們已經開始關切大量製造的消費商品的設計標準低落，因而促成藝術、製造與貿易促進協會（Society for the Encouragement of Arts, Manufactures and Commerce）於一七五四年成立（此時稱作皇家藝術協會〔Royal Society of Arts〕）。該協會如同其重要成員、身為藝術家的威廉·賀加斯所言，是一個「為了促進藝術製造和貿易的協會」，而「藝術製造品」一詞代表由經過專業訓練的藝術家所設計的器物，例如後來受雇於威治伍德和煤溪谷等地的藝術家。然而，儘管皇家藝術協會竭盡所能，但隨著往後幾十年間工業化製造的擴大規模，設計不良的產品數量也跟著增加。

最終在一八三五年，英國政府成立了藝術與製造特別委員會（Select Committee of Arts and Manufactures），以「調查拓展英國藝術與製造從業人員知識的最好方法，並研究藝術相關機構的組成、管理和效能。」或者換言之，如何最有效地提升藝術製造品的設計與生產，並抑制被稱為「拙劣製造」的商品，也就是設計不良的商品。

該委員會受到德國先進的**設計教育**制度啟發，在結果報告中建議了一個兵分兩路的方法，包括成立具有教育意義的新博物館，致力於應用藝術（這個用語涵蓋多種類型的設計物品，從金屬製品和玻璃器皿到紡織品和家具），最終成為維多利亞與艾伯特博物館。另一個方法是設置密切配合的設計教育機構，國家藝術訓練學校（National Art Training School），這所學校後來更名為皇家藝術學院（Royal College of Art）。博物館的館藏品交由「藝術家與有品味和判斷力的鑑賞家」組成的小組委員會負責挑選，其中包括設計改革者亨利·柯爾，他在一八四七年用化名成立了菲力克斯·蘇默利藝術製品（Felix Summerly's Art Manufactures），是最早開始製造由知名藝術家設計的消費性商品的公司之一。

柯爾對於藝術製造品投入的努力啟發了下一代的設計者，尤其是威廉·莫里斯，他開設的莫里斯公司（Morris & Co.）向大眾推廣藝術製造品的概念，於是「藝術製造品」被廣為認識，代表了設計更妥善且製造品質更優良的物品。的確，藝術製造品的概念是英國與美國的美術與工藝運動背後的重要靈感之一，也推動了歐洲各種設計改革團體和機構的成立，包括在德國威瑪的國立包浩斯學校，該學校一開始便透過調和藝術、工藝與工業的藝術製造品的生產，提升設計標準。藝術製造品作為設計改革第一個成功且具有啟發性的嘗試，成為**好的設計**的重要先驅，實際示範了從事設計與製造的更好方法，因此也幫助未來世代的設計從業人員大幅提升了設計標準。■

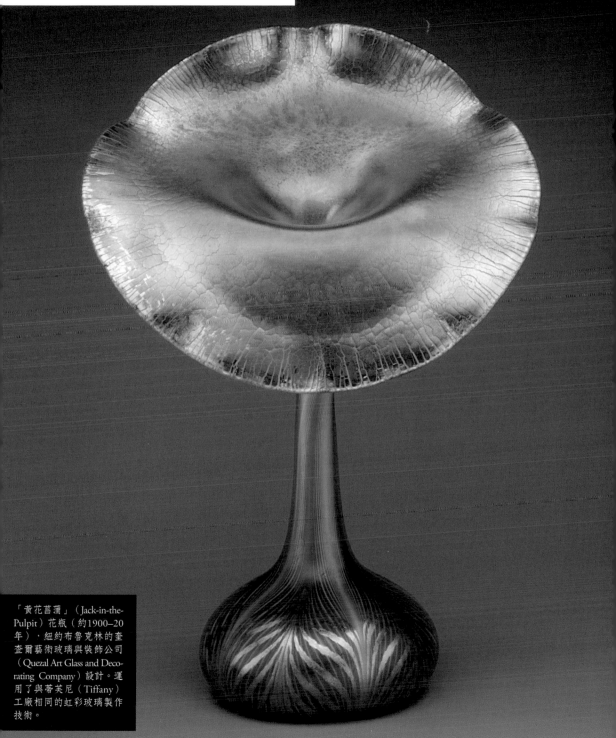

「黃花菖蒲」（Jack-in-the-Pulpit）花瓶（約1900–20年），紐約布魯克林的奎查爾藝術玻璃與裝飾公司（Quezal Art Glass and Decorating Company）設計。運用了與蒂芙尼（Tiffany）工廠相同的虹彩玻璃製作技術。

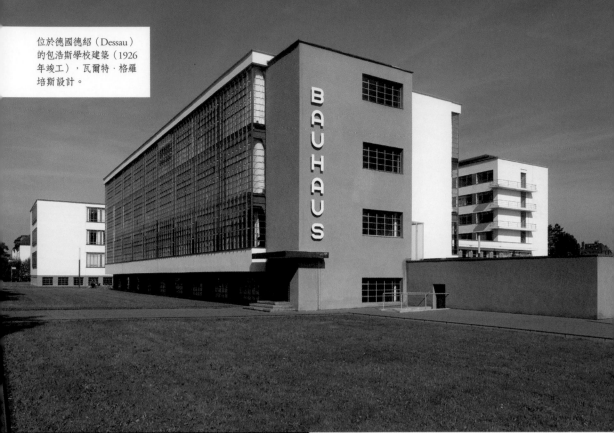

位於德國德紹（Dessau）的包浩斯學校建築（1926年竣工），瓦爾特·格羅培斯設計。

「尋求更妥善地調和
藝術與技術教學的設計學校。」

SCHOOL OF DESIGN.

位於倫敦薩默塞特宅第的政府設計學校，建於1837年。

教授設計的所有面向

設計教育

許多世紀以來，設計行為與工藝生產密不可分，而且設計者與製造者往往是同一個人。這意味著設計主要是在做中學。然而工業革命的發生使得更好的設計訓練成為必要，最終導致世界各地都成立專門的教育機構。

威瑪國立包浩斯學校的教學大綱圖表（1922年），由格羅培斯設計。

設計教育隨著時間擴充授課內容，涵蓋了設計史、理論、批評、溝通與促銷。從歷史角度來看，純藝術與應用藝術之間並無真正的區別，兩者都被視為工匠階級的職業。舉例來說，義大利文藝復興時期的，雕刻家本韋努托・切利尼（Benvenuto Cellini）曾設計過金屬製品和珠寶，而達文西設計過種種機械發明。熟練的工匠是在專門作坊裡教授學徒設計的基本原則。然而，十八世紀後期的工業革命打破了設計與製作之間長久的連結，結果產生對新型設計人才的需求——知道如何為工業生產設計物品的人。起初，受過正式訓練的純藝術家挺身替補空缺，不過很快便發現這顯然不是解決之道。因此，發展新型態的設計教育著實有其必要，藉以培養出一群接受專業訓練的設計專家，以便更稱職地在受限於機器生產的條件下工作。

到了十九世紀初期，歐洲大陸出現一些以設計為導向的職業學校，促使英國在一八三七年成立了國內第一所專門的設計教學機構，稱作政府設計學校（Government School of Design），課程以這些更早期的歐洲學校的「長處」和「運作」為基礎，起初設置在倫敦的薩默塞特宅第（Somerset House）。政府設計學校教授的課程一開始分成兩部分，「初級」路線包含製圖、塑造模型和上色，而「專為特定工業部門的設計教學」不僅包含材料與製程研究，還有「製造的**品味**史、區分裝飾**風格**，以及例如用來提升學生品味和增進對藝術整體認識的理論知識。」[14]有史以來最早的專業設計顧問之一克里斯多福・德雷賽，便是在政府設計學校學會如何進行工業設計，證明了該所學校教學方法大有用處。政府設計學校最終遷移至南肯辛頓（South Kensington），更名為皇家藝術學院，直到今日，仍被視為全球頂尖的設計教學機構之一。

然而直到一九一九年德國國立包浩斯學校的設立，才將設計教育推進到現代。包浩斯學校誕生自威瑪兩所既有的藝術學校的合併，它是新型的跨學科設計學校，尋求更妥善地調和藝術與技術的教學。的確，其創立宗旨是「為工業、貿易和工藝，提供藝術諮詢的服務。」[15]包浩斯學校對於設計教育發展最重要的貢獻是該校為期一年的初級課程，這些課程成為其他藝術與設計基礎課程的規劃藍圖。

自從上個世紀以來，隨著設計實務逐漸擴大業務範圍，對於專門化設計教育的需求跟著增加。因此，種種專門的設計課程在世界各地教授，每個設計學科都有各自出名的強項。■

透過提倡好的設計原則
來改革設計

概念23
設計改革

設計需要改革的想法最早出現在十八世紀後期，以回應由蒸汽驅動的工業革命所帶動的大量生產下，產生過多粗製濫造的器物。

愛挖苦人的英國藝術家威廉·賀加斯是最早提出設計改革概念的人之一，他在《美的解析》（1753年）一書中表示，主導物品設計的應該是功能考量，而非應用性**裝飾**的運用，因為功能更可能賦予物品可資識別的美。然而在接下來的一個世紀，冀望產品設計多考慮到用途的懇求，多半被製造商可惡地忽視，並且變本加厲以機械化方法大量生產在美學或金錢值價上有問題的物品。

的確，一八五一年在倫敦舉行的萬國工業博覽會，變成了名副其實過度裝飾的展示櫃，令承辦者相當懊惱。儘管展出的工具和機械說明了**功能決定形式**，但數以萬計過度裝飾的家用品卻不是這麼回事，其中絕大多數產品包裹著不必要的大量復古**風格**裝飾，令人遺憾，以致於博覽會的設計改革組織人士後來於一八五二年在帕摩街（Pall Mall）的馬爾博羅大廈（Marlborough House），設立了一個具有教育意義的博物館，目的是提升英國的**設計教育**標準。博物館的做法之一是，將「不誠實」設計與**好的設計**的範例物件並列展示以供人對照。這種易於瞭解和比較箇中差別的展示，有助於向一般大眾和製造商宣導，妥善構思、具備內在功能邏輯和用料誠實的設計的優點。這項設計改革行動帶來了重要的研究收藏，最終演變成倫敦的維多利亞與艾伯特博物館——世界上最大的裝飾與應用藝術博物館之一。

好設計對比壞設計的博物館概念也被德意志工藝聯盟採納，該組織於一九〇七年在慕尼黑成立。兩年後，這個具有影響力的德國設計改革聯盟與企業家收藏者卡爾·奧斯特豪斯（Karl Ernst Osthaus）在哈根（Hagen）合力建造了德國藝術與貿易作品博物館（Deutsche Museum für Kunst in Handel und Gewerbe）。館中同樣並列展示好設計與不良設計的範例，通常是設計者、製造者和消費者能輕易看出其差異的庸俗作品，因此可以做出更明智的選擇。這些收藏後來成為在柏林的德意志工藝聯盟檔案館，即物件博物館（Museum der Dinge）的基礎，該博物館目前仍然在營運。

瑞典的瑞典工藝與**工業設計**協會（Svenska Slöjdföreningen）也是一股值得注意的設計改革力量，在一九一九年提倡生產「更多美麗的日常用品」，後來在一九三〇年舉辦了有指標意義的「斯德哥爾摩展」，是具影響力的斯堪的那維亞**功能主義**的櫥窗。此後的組織，例如英國的工業設計聯合會（Council of Industrial Design，後來稱作設計聯合會〔Design Council〕）、德國的德國設計聯合會（Rat für Formgebung），以及美國工業設計師協會（Industrial Designers Society of America）和世界各地其他志同道合的組織，終將舉起設計改革的火把，至今仍持續提倡與鼓勵優良設計的價值，以阻擋設計不良、缺乏價值和形成浪費的產品的浪潮。■

德意志工藝聯盟檔案館的兩隻咖啡壺，曾在柏林物件博物館的「物件之戰」展覽中作為示範說明。左邊的咖啡壺是好的設計範例，而另一隻用來示範壞品味。

右頁：《設計》雜誌的封面（1955年10月），工業設計聯合會出版，上面有漢斯·斯勒格（Hans Schleger）替倫敦的工業設計聯合會設計中心所創造的標誌。

Design

Symbol for The Design Centre

The Council of Industrial Design October 1955 No 82 Price 2s 6d

巴黎的龐畢度中心（Centre
Georges Pompidou，1971–77
年），倫諾·皮亞諾（Ren-
zo Piano）與理查·羅傑斯
（Richard Rogers）設計。這
座建築是顯露結構的傑
作，所有的結構元素和公
用設施都設置於外，並根
據其功能採用色碼顯示。

誠實地顯露結構

概念24
顯露的結構

傑出的英國建築師、設計師和作家奧古斯塔斯‧普金相信，唯有「良善」和有愛心的社會，才可能創造出既誠實又美麗的設計——美是誠實設計自然而然產生的結果。

為了達成這個目的，他出名地提倡不僅要「忠於材料」還要「顯露結構」，意思是誠實展現建築物或物品的構造，而非用虛假的裝飾加以隱藏。

奧古斯塔斯‧普金的書《尖頂或基督教建築的真實原理》（*The True Principles of Pointed or Christian Architecture*，1841年）可視為十九世紀**設計改革**演進所援引的概念源頭，最早以維多利亞哥德復興式的樣貌出現，後來呈現為美術與工藝運動，並為早期的**現代運動**奠定許多哲學基礎。在這部影響深遠的著作中，普金提出最具影響力的概念之一是「顯露的結構」，他如此解釋：「設計的兩個重要原則如下：首先，一座建築不應該有無關便利、結構或妥適的非必要外觀；第二，所有的裝飾都應該用來豐富建築不可或缺的結構。」

普金並非要求完全去除**裝飾**，而是建築或物品的裝飾應該「具有意義，或適用於某種目的」。這導致減少使用裝飾和或裝飾的語彙，或者換言之，明顯的裝飾**簡單化**。

普金的顯露結構概念繼續成為英國美術與工藝運動的重要主題，最明顯展現在釘上木釘的桌子接頭，以及椅子的心形雕刻扶手。美國藝術與工藝設計同樣倚賴這種結構上的誠實，例如德克‧范‧伊爾普（Dirk van Erp）設計的燈具和古斯塔夫‧斯帝克利（Gustav Stickley）設計的家具，他們直截了當的手工製結構不含多餘的裝飾成分。同樣的，與歐洲大陸「新藝

杜卡迪（Ducati）「怪物」（Monster）797（2017年）。顯露結構的絕佳範例，這輛機車運用該公司特有的管狀鋼架，輕量但堅固。

術」風格有關的一些設計師也接受了顯露結構的概念，維克多‧奧塔（Victor Horta）在塔塞爾公館（Hôtel Tassel，1892–93年）的設計中融入暴露的鐵製品，而亨利‧范‧德費爾德的某些家具設計具備了近乎工程的品質，任何裝飾感都完全來自結構上的功能。

顯露結構的概念日後將成為現代運動的一個基礎——馬塞爾‧布勞耶（Marcel Breuer）的家具或克里斯欽‧德爾的燈具設計，莫不體現結構的誠實與**正確**，那是製程導向的問題解決方法所帶來的結果。的確，顯露結構的概念可視為另一個重要的設計概念**功能決定形式**的前身，結果對二十世紀現代設計的發展產生重大的影響。∎

適用手邊任務的良好設計

Fiskars公司的Power-Gear切割工具（2017年），刻意為不同任務而設計。

概念25
符合目的

「符合目的」概念是現代設計的主要支柱之一，意味著盡可能適當且有價值地創造能滿足其預定功能的物品，才是設計的義務與責任。

符合目的不僅暗示了功能決定形式，也意味著一定程度的**理性主義**、直截了當和**正確**。在某些設計領域，符合目的的概念顯然比其他概念更重要。舉例來說，誰會想要搭乘不符合目的的汽車？從歷史角度來看，符合目的這個概念與軍事領域的設計最有關聯，因為在戰場上，士兵的性命往往極度仰賴能適當發揮功用的武器。

然而「目的」這個概念是易變的，因為認為是符合目的的事物，很可能隨著時代而改變。的確，幾乎所有人造物品在某種程度上都面臨潛在的過時問題，尤其是機械或電子相關產品，會不停改變其目的，也會隨著不可避免的科技進步和社會變遷日益加速變化。你只需走進古董市場，便能看見因為科技進步帶來新的生活型態而變得過時的種種產品類型。

現今「符合目的」一詞最常牽涉到產品和製造業，這個概念在觀念上的起源可追溯到遠至亞里斯多德和阿奎那（Aquinas）。[16]十八世紀期間，英國藝術家威廉・賀加斯將他的重要著作《美的解析》的第一章，用來闡述人造物品的適用概念。他寫道，「各部分的設計需符合每件物品製作的目的……是為首要的考量，因為這是整體之美最重要的結果」，他進一步

寫道，「在自然的機器中，我們看見美與用途神奇地攜手並行！」

美是功能性設計自然而然產生的結果，此為**設計改革**的重要驅動力，因為這協助證實了設計與建築應該盡量符合其目的看法。一八三六年，奧古斯塔斯・普金寫到「設計符合其預定目的，是建築之美的一大考驗。」普金對後來的設計改革者具有極大的影響力，因此，符合目的最終成為一種號召，一九一五年的英國設計與工業聯盟（Design and Industries Association）將這句話奉為圭臬。

二十世紀的大部分時間裡，符合目的這個概念引導著**設計教育**，直到現在，絕大多數專業設計者仍服膺這個原則。從講求目的的觀點來進行設計，不僅是實現理念的最佳保證，也是體現與清楚溝通功能完整性的最佳設計解決方案。

符合目的的概念向來也有助於形塑關於產品責任的立法，使產品藉由設計而變得更安全。如今，不符合目的的設計會被視為帶有缺陷，而且製造商必須為產品所導致的一切損害負擔法律責任。比起其他任何標準，符合目的或許對於提升全世界的設計標準更有貢獻。■

「美是功能性設計
　自然而然產生的結果。」

吧檯椅（2005年），康士坦汀・葛切奇（Konstantin Grcic）為Plank公司設計。

誠實設計，不賣弄機巧

概念26
忠於材料

「忠於材料」的概念是**現代運動**重要的創建信條之一，代表以適當的方式運用材料，並允許材料完全展現其物理特性。除此之外，忠於材料還意味著運用材料時，不該假裝它是另一種材料。

Cultura雙重盤（1953年），希葛德·培爾森（Sigurd Persson）為Silver & Stål公司設計。以高級不鏽鋼製作，線條乾淨俐落，完美展現當時的革命性材料不鏽鋼的堅硬和耀眼光輝。

這個概念的源頭可追溯到十九世紀傑出的哥德復興主義建築師—設計師奧古斯塔斯·普金的著作。他在影響深遠的《尖頂或基督教建築的真實原理》中寫到：「連最小的細節也應該具有意義，或適用於某種目的，即便是結構本身也該隨著所運用的材料而改變，而且設計應該適應製作材料。」

批評家約翰·拉斯金（John Ruskin）在重要著作《建築的七盞明燈》（*The Seven Lamps of Architecture*，1849年）中進一步宣揚，在建築和設計中運用忠於材料既有特性的概念。的確，他的第二盞燈——或原則——是「真理」。在用來講述真理的那一章，拉斯金主張，不正確使用材料是一種大性上的錯誤，並且「應該像其他違反道德的事一樣受到譴責」，因為那「實在是貶抑藝術」的象徵。

多虧了這兩人的著作，從十九後半期到二十世紀初期，比較進步的建築師和設計師都拒絕使用假材料，尤其是大量生產的「花俏商品」，這些產品給人使用昂貴和豪華材料的錯覺，但事實並非如此。因此，在美術與工藝運動的推波助瀾下，他們採納忠於材料的原則來生產室內陳設品和其他許多種類的家用品，如此一來，其設計可以體現出易於辨識的材料完整性，以及結構的**正確性**。

雖然這個概念沒有得到廣泛的認同，但英國美術與工藝運動的成員，例如威廉·莫里斯、查爾斯·阿什比（Charles Rober Ashbee）和查爾斯·麥金托什（Charles Rennie Mackintosh）所提出的想法，對於後來的現代運動產生了深遠的影響，現代運動的創立概念之一便是忠於材料。的確，德國包浩斯學校的成員如馬塞爾·布勞耶和格羅培斯，以及在法國的現代主義先驅例如柯比意、夏洛特·佩里昂（Charlotte Perriand）和尚·普羅維（Jean Prouvé），在追求**功能主義和純粹**時嚴守這項原則，他們的建築和家具設計都忠實地運用了現代工業材料。

儘管他們遵守這項**好的設計**的基本原則，但塑膠製造商正發展出愈來愈能模擬**奢華**材料，例如龜甲、象牙和縞瑪瑙的新型聚合物。接下來的幾十年間，其他塑膠材料，包括可做出圖案，呈現木頭紋理的塑膠層壓板，取代了先前這些假材料。這些「不忠實」的材料與廉價製造和粗劣品有著千絲萬縷的關係，並與優良的設計絕緣。然而，當一九六〇年代後期的反設計運動開始挑戰現代主義的戒律時，忠於材料的概念也重新被評估。假材料本身可不可以忠實地被運用？答案很明確，當然可以，如同義大利前衛設計者阿基佐姆聯盟（Archizoom Associati）的「非洲獵遊」（Safari）座椅組（1968年）和其他許多激進的設計所證明的那樣。■

去除不必要的東西

烏爾姆凳（1953年），麥斯‧比爾、漢斯‧古格洛特和保羅‧希爾汀格，為位於烏爾姆的設計學院所設計。這項極簡設計是為傳承包浩斯精神的烏爾姆設計學院學生而創造的。

概念27

簡單

許多世紀以來，簡單這個概念往往與貧窮脫不了關係。然而當威廉‧莫里斯開始提倡以簡單作為設計的目標時，兩者之間的關聯開始有所轉變。

威廉‧莫里斯透過在莫里斯公司誠懇和務實的努力，在英國宣導和製造更簡單的設計，對於遏阻過度裝飾的高度維多利亞**風格**貢獻良多。如同他曾說過的名言：「生活中的簡單，即便一無所有，並不等於悲慘，而是構成洗練的基礎。」[17]莫里斯使簡單這個概念流行起來，結果讓它變成後來的**現代運動**設計的一大特點。

另一位早期的**設計改革**者克里斯多福‧德雷賽，同樣讓人們關注到製造商品的簡單所產生的好處。德雷賽在一八七六年前往日本，他是第一位在日本展開正式設計研究之旅的設計師。此次考察帶給德雷賽的影響深遠，他隨後建議設計者應當「嘗試獲得日本設計者簡單描繪天然物外形的能力」。[18]的確，日本設計的整個美學以簡單和洗練為基礎，換言之，就是形式純粹的禪。

日本建築與設計也對法蘭克‧萊特的作品造成了重大影響，他的**總體藝術**（Gesamt-kunstwerk）建築的特點是經過深思熟慮的簡單外形和空間元素，這些特點在後來的現代運動設計者的作品中益發被強調——從馬塞爾‧布勞耶和柯比意，到艾琳‧格雷和尚‧普羅維。然而，二十世紀中期的丹麥設計師詹斯‧奎斯特加德（Jens Quistgaard）的信條「簡單但不貧瘠」，或許最能扼要說明現代設計想要達成的目標。

迪特‧拉姆斯在帶領百靈（Braun）公司的設計團隊時，也讓簡單這個概念更受到大眾的喜愛。在拉姆斯的真言「去除不重要的東西」引導下，首要目標是證明透過簡化或**清晰的布局**，消費性電子產品也能展現洗練之美。這個方法被拉姆斯描述為「回歸簡單的基本面」，[19]涉及將設計簡化至最不可或缺的元素。另一項具有相似美學簡潔性的設計，是一九五五年由麥斯‧比爾（Max Bill）、漢斯‧古格洛特（Hans Gugelot）和保羅‧希爾汀格（Paul Hildinger）替烏爾姆（Ulm）的設計學院學生而創造的木凳。這款基本、赤裸的設計是極簡主義（Minimalism）的前兆，藝術與設計中的極簡主義出現於一九六〇年代後期和七〇年代初期，極端地詮釋何謂簡單。極簡主義回應了**普普**設計和一九六〇年代猖獗的消費主義的毫無節制，其要旨關乎去除凌亂——無論個人的精神層面或居家環境，以及專注於創造形式**純粹**的簡單物品。

正是這種如同禪一般的簡單設計，啟發了後來蘋果產品的開發。如同蘋果公司創辦人賈伯斯（Steve Jobs）曾說的，「那向來是我的真言之一——專注和簡單。簡單可能比複雜更難做到：你必須思緒清明，才能讓事情變得簡單。但這是值得的，一旦達到這種境界，你便有能力移山倒海。」[20] ∎

「將設計簡化到最不可或缺的元素。」

PC 3電唱機（1955年），
迪特・拉姆斯、格爾
德・慕勒（Gerd Alfred
Müller）和威廉・瓦根
費爾德（Wilhelm Wagen-
feld）為百靈公司設計。
設計單純化的傑作。

正中設計的甜蜜點

正確

超級馬林噴火式Mk IXB（1936年首飛），雷金納德·米契爾（R. J. Mitchell）設計。這款傳奇戰機證實了比爾·里爾說過的話：「如果樣子看起來好，就會飛得好。」

美國知名工程師暨實業家威廉·「比爾」·里爾（William 'Bill' Lear），創辦了里爾噴射公司（Learjet Corporation），他曾說過一句關於航空工程學的名言：「如果樣子看起來好，就會飛得好。」

這句話常被錯誤引述為「如果樣子看起來對，就會飛得對。」里爾的意思是指設計內在本質的「正確」，當某樣東西被造成盡可能具備有效的功能時，勢必會擁有本質上的美。超級馬林噴火式（Supermarine Spitfire）戰機是詮釋這句話的經典實例，至少在航空界。儘管如此，洛克希德（Lockheed）公司傳奇的臭鼬工廠（Skunk Works）負責人凱利·強森（Kelly Johnson）並不同意里爾的說法，而且還經常告訴下屬，「就算樣子看起來醜，還是照樣能飛。」

設計界普遍接受與物品**美學**有關的「正確」概念。許多專業的從業人士將其視為採用**功能決定形式**的方法來解決問題時，自然會產生的結果。甚至早在一八四五年，威廉·史密斯·威廉斯（William Smith Williams）曾在《藝術期刊》（*The Art Journal*）中提到：「從最平常、最粗陋和最古老的農具中，如犁、長柄大鐮刀、鐮刀，我們看見簡單但具有美麗弧線的實例。最基本和簡單的形式……最令人感到愉悅。」正是這類實用設計毫無裝飾的功能性，賦予它們可識別的正確感。英國**設計改革**者威廉·莫里斯也相信，如果符合**簡單**和誠實，並與自然保持合諧的原則來設計某樣東西，那麼它便會具備自然而然的正確。插圖中震顫派（Shaker）教派製作的家具便是一例，因為完全是在這個前提下設計出來的。

在藝術史中，為了瞭解賦予某件藝術作品視覺衝擊和平衡感的不同因素，會研究所謂的「正確構圖的理論」。同樣的，近幾十年來，許多設計者有意識地運用比例合諧和數學上精確的形式，通常是根據歐幾里德的幾何學，藉以使物體產生視覺上的**純粹**與正確──從路德維希·凡德羅（Ludwig Mies van der Rohe）的「巴塞隆納」（Barcelona）椅（1929年），到阿恩·雅各布森的圓筒（Cylinda）不鏽鋼凹形器皿系列（1967年）。許多達到經典地位的設計，都具備了源於仔細計算的數學比例，以及適當地回應功能上的考量而獲得的內在正確，此事並非偶然──無論是保爾·漢寧森（Poul Henningsen）的PH「朝鮮薊」（Artichoke）吊燈（1957–8年），或是蘇聯的T-34中型戰車（1937–40年）。

設計中的**理想形式**概念與正確概念緊密相關──的確，理想形式可說是正確概念的立體展現。但正確在設計中的好處是相對的，在某個時期合乎功能性且理性的問題解決方案，也可能會隨著時間改變而得到不同的待遇。話雖如此，當一項設計被剔除了一切多餘的**裝飾**，而顯露出最基本的形式，更有可能擁有內在的正確和隱含的影響力，促成在功能和美學上的長壽，最終達到「經典」地位。我們甚至可以進一步說，當設計者選擇遵循**好的設計**的正當途徑時，他們更有可能創造出具備內在設計正確和道德價值的事物。■

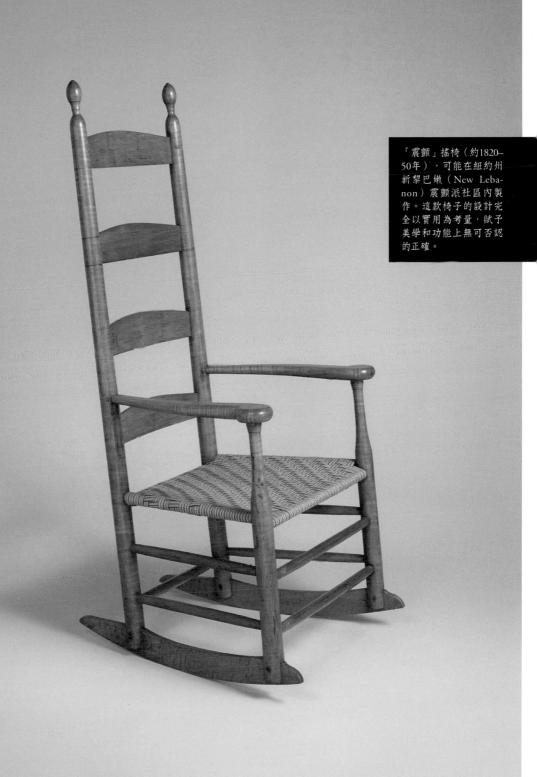

具有社會責任感的設計

彩釉麵包盤（1849年），奧古斯塔斯·普金為Minton & Co.公司設計。有鑑於創作者是19世紀最重要的設計改革者之一，盤上的裝飾看起來帶著合適的道德氛圍。

概念29
道德

世界上許多重大問題，從全球暖化到人口老化，都可以只用設計的轉化力量來處理。的確，許多人相信，有一股道德壓力將設計思維導向謀求社會整體利益的正向用途。

為了讓人們過著更好的生活，改善先前的事物，可說是設計者一向的做法。說到設計中的道德問題，從業人士之間有個普遍的共識，那便是成套的設計倫理確實存在，但未曾被適當地編寫出來。某位設計者可能樂於接受設計某種新武器系統的**設計概要**，但另一位設計者或許覺得從道德觀點而言，這種委託完全無法接受。儘管如此，關於何者構成**好的設計**，還是有些普遍的共識。好的設計奠基於一套倫理原則——結構上**忠於材料、符合目的、品質控管**、物有所值、**通用性**等。這些概念的根源有許多可以追溯到十九世紀的第一代**設計改革**者。

的確，讓設計與道德產生關聯的想法最早出現在一八三六年，當時英國建築師奧古斯塔斯·普金出版了《對照，或十五世紀與十九世紀建築之間的相似性》（*Contrasts, or a Parallel between the Architecture of the 15th and 19th Centuries*），這本書實際上是一項宣言。身為天主教皈依者的普金讚揚哥德**風格**是「真正」基督教的化身，也是一種土生土長的民族風格，他猛烈抨擊新古典主義以灰泥粉飾門面的奸詭，並斥之為外來的異教事物。而約翰·拉斯金則強化了設計風格可以具有道德基礎的想法，他同樣也看出「構成哥德式建築內在精神」的道德。[21]

然而，英國美術與工藝運動的設計師威廉·莫里斯，受到拉斯金與馬克斯著作的啟發，透過落實設計改革來發動「對抗時代的聖戰」，以遏阻「維多利亞時代生活中……的庸俗浪潮」。[22] 除此之外，莫里斯還創辦了莫里斯公司（1861年成立），為講求道德的設計實務注入合乎倫理的設計理論，實際上是一場帶有社會使命的設計實驗。莫里斯透過他的公司，不僅設法提供工人更好的工作環境，還有以手工為基礎、更有創造意義的工作，和在工廠裡看管機器不同。一八九九年，瑞典女性主義作家艾倫·凱伊（Ellen Key）也出版了她具有影響力的小冊子《給予人人的美》（*Skönhet för alle*），倡導設計道德的概念，書中說到，如果設計的標準能夠提升，那麼一般人的生活也會變得更好。

一九〇六年，德意志工藝聯盟在德國成立，嘗試在產品和他們的製品中加入更高的道德價值。不過要等到第一次世界大戰後，設計中的道德推動力才逐漸增強，而**理性主義**被視為建立一種能顧及多數人利益、而非只關照少數特權份子的新社會最佳手段——這意味著接納工業機械化。一九三〇年代，英國、瑞典、德國和歐洲其他地區大舉剷除貧民窟，並利用

OLPC XO-1筆記型電腦
（2006年），伊夫‧貝哈爾
（Yves Béhar）為「一個小
孩一台筆電」設計。雖然
這個非營利的教育倡議的
成本效益遭到質疑，但沒
有人能懷疑它潛在的道德
意圖。

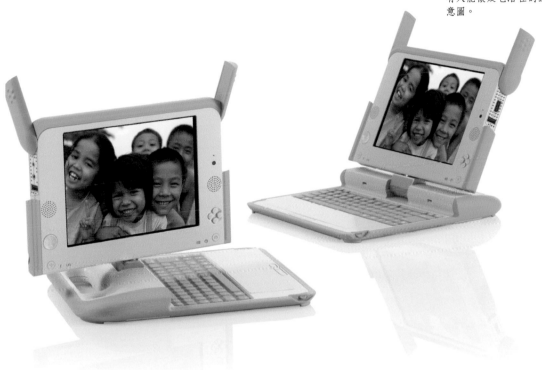

現代材料從功能主義的觀點進行設計，興建設備良好、兼顧健康與衛生的新住宅。基本上，這是一場為了補救明顯的社會不平等的道德設計聖戰。

第二次世界大戰後，英國的**工業設計**聯合會（後來的設計聯合會）和美國的美國工業設計師協會，以及其他國家許多志同道合的設計師協會，透過**設計教育**和為數眾多的出版品與展覽，對提升優良設計的良心事業做出相當大的貢獻。然而這些誠摯的設計改革，或許由德國裔的藝術史家尼古拉斯‧佩夫斯納（Nikolaus Pevsner）做出了最好的總結。一九四六他在英國廣播公司（BBC）的節目中說道：「重要的是，真正的好設計能產生令人終身難忘的品質。所以我有理由懇求製造者從道德的角度認真看待設計，以及好的材料或勞雇關係。」[23]這番談話的情操──好的設計能改變生活，如今聽起來更加真切，尤其現在我們已經瞭解到壞的設計所導致的浪費，以及對環境造成的衝擊。目前，非營利的「一個小孩一台筆電」（One Laptop Per Child）設計倡議，自二〇〇五年起已經發放了超過三百萬部筆記型電腦給發展中國家的孩童，這或許是當代由道德驅使的設計，對人類生活產生巨大正面影響的最佳範例。■

設計背後
具有說服力的論點

概念30
設計修辭

設計學術界中有個普遍的看法，認為設計是一種非言語和不靠文字溝通的方式。在評估平面設計作品時，這可能是顯而易見的，不過其他類型的設計，也會透過其內含的修辭來溝通想法和價值觀。

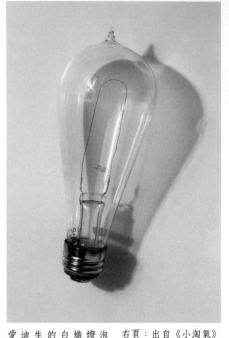

愛迪生的白熾燈泡（1880年代）。這種燈絲燈泡自從19世紀後期引進後，已成為技術進步、科學天才和靈光乍見的象徵。

右頁：出自《小淘氣》（Puck）雜誌的「特別的新年」附錄海報（1879年）。呈現愛迪生的白熾燈泡背後的「修辭」。

一切人造物都是由某個念頭、某種程度的構思和規劃下的結果，因此都表達出創造者內心的看法、抱負和價值觀。一件設計的首要論述通常坦率直接且居於核心地位——正常情況下是「買我吧，我會讓你的生活變得更美好」，但它也具備次要的、比較不明顯的論述，這個論述在許多方面同等重要，是用來說服預期的觀看者相信創造者的精神特質。

設計修辭與產品**符號學**雖有鬆散的關聯，但後者完全與透過符號和象徵來傳達想法有關，相較之下，設計修辭的概念著重於設計如何能提出以說服力為基礎的某種論述。這種說服力通常取決於四個主要特性，或者是這些特性的組合：表現更好的功能、技術優勢、發人深省和／或**美學**。一件物品在溝通上的說服力，以及內含的設計論述強度，能夠改變潛在使用者的態度和看法。特斯拉S型汽車（2012年推出）是絕佳的例子，很能說明一項設計的功能、技術和美學說服力，如何能徹底改變人們看法。在這個例子中，該項設計改變了人們對於電動車可能樣貌的認知，並因其可行性而受到青睞。

極相似的情況發生在一百五十年前，愛迪生第一款實用的白熾燈泡，對於人們接受和瞭解電力也產生了類似的影響。世界頂尖的設計理論家理查·布坎南（Richard Buchanan）教授，廣泛撰寫有關設計修辭的文章。他表示，「藉由呈現一項新產品給潛在的使用者，無論是簡單的犁或新型的雜交穀種，或者複雜如電燈或電腦的物品，設計者都直接影響了個人和社群的行為，改變態度與價值觀，並且驚人地從根本上形塑社會……然而最重要的是，論述會串連所有的設計要素，並且變成設計者與使用者或潛在使用者之間的積極交流。」[24]

的確，一項設計的**個性**不僅反映設計者的人格，也是它的潛在修辭的外在表現，舉例來說，65工作室的Baby-Lonia模組椅（1972年）嘲諷現代主義圈子裡對古典主義的普遍崇敬，而約拿斯·鮑林（Jonas Bohlin）的「混凝土」椅（1981年），則直率地反駁現代主義對瑞典設計的影響。某些設計擁有浮誇的精神，而有些設計的氣質可能比較纖細。然而，無論一件設計具備何種人格表現，都會投射出最終代表的理想，並且提供充分的理由，讓你接受這些價值觀。而透過接受這個舉動——藉由使用或購買，或者只是觀看，你終究會對這些價值觀投下贊成票。■

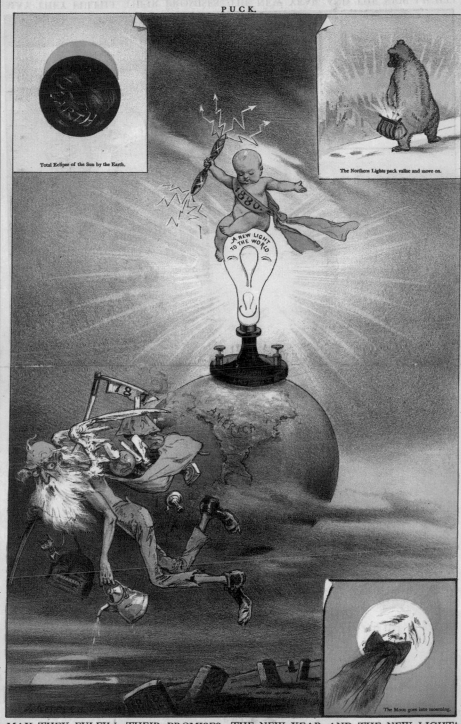

Total Eclipse of the Sun by the Earth.

The Northern Lights pack valise and move on.

A NEW LIGHT TO THE WORLD

The Moon goes into mourning.

MAY THEY FULFILL THEIR PROMISES—THE NEW YEAR AND THE NEW LIGHT!

以需求作為基礎的在地設計，
在功能上歷經千錘百鍊

Ciacapo茶壺（2000年），富田一彥為Covo公司設計。對傳統日本鑄鐵製茶壺「鉄瓶」進行當代的詮釋。

概念31
在地特色

正如同特定的地區擁有獨特的方言和建築**風格**，不同的地方也會隨著時間發展出特有的日常用品設計語言，稱作「在地特色」。

在地設計的物品往往歷經許多世代的演進，並受到可取得原料、盛行氣候條件和當地習俗的影響，因此這些設計解決方案可視為最具「地方代表性」。這些物品就其本質而言，總是具備經過千錘百鍊的實質功能，同時展現令人喜愛和具有特色的簡樸**個性**。

設計中的在地特色概念長久以來令設計者著迷，因為這些「民間」設計最終證明了漸進的設計方式如何創造出**理想形式**。諸如此類的設計原型，百分之百是在實踐中回應真實需求的結果，並非受到商業需要，或必然的**美學動機**所驅使。

威廉・莫里斯是最早瞭解到簡中價值的設計師之一，在莫里斯公司的協助下，他製造了一些以本地設計前例為基礎的椅子，尤其是「薩西克斯」（Sussex）椅，該設計出自建築師菲利普・韋布（Philip Webb）之手，但韋布的這項設計奠基於英國喬治王朝時期，體現在薩西克斯郡某家古董店的本地燈心草編織坐墊椅上。的確，英國美術與工藝運動的成員後來讚揚在地設計的可靠，並且孜孜不倦地設法導入自己的設計中，促使美術與工藝運動的建築師詹姆士・麥克拉倫（James MacLaren）「發現」了菲利普・克利賽特（Philip Clissett）這位在赫里福德郡（Herefordshire）鄉下製作本地椅子的工匠。美術與工藝運動的設計師—製造者厄尼斯特・吉姆森（Ernest Gimson）隨後向克利賽特取經，設計出自己的美術與工藝運動版本，包括通常被稱作「克利賽特」椅的梯式靠背椅（1895年）。的確，十九世紀後期和二十世紀初期，發生在英國和其他地區的全面重新評估在地設計，是尋求透過設計來真實表達民族認同，這是民族浪漫運動的重要部分。

然而，在二十世紀的斯堪的那維亞半島，設計中的在地特色概念找到了最肥沃的土壤。北歐國家不僅擁有豐富的民間傳統，許多工藝技術依舊保持完整，同時也是政治進步的國家，其社會議題聚焦在「國民的家」的概念。北歐設計師受**大眾化設計**相關概念的影響，經常從本地及其他國家的民間設計根源找尋靈感，以期創造出「更好的日常用品」。的確，斯堪的那維亞許多知名的設計經典範例，都是以在地的設計前例為基礎，例如漢斯・維格納（Hans Wegner）的「孔雀」（Peacock）椅（1947年，以更早的英國溫莎椅為基礎）、柏格・摩根森（Børge Mogensen）的「狩獵」（Hunting）椅（1950年）、蒂莫・薩爾帕內瓦（Timo Sarpaneva）替Rosenlew設計的柚木把手烹煮鍋（1960年），還有塔皮奧・維爾卡拉（Tapio Wirkkala）的Puukko獵狩刀（1961年），這些只是其中的某些例子。

在這些知名且長壽設計的啟發下，加上它們如此清楚體現的可靠性，在地特色的概念在設計中捲土重來。現今的設計者正在重新評估在地手工生產所呈現的固有價值，並嘗試將這些原則導入自己的當代作品中，因為在地特色等同於身分，身分等同於個性，而個性等同於**連結**。■

上：柚木把手的鑄鐵鍋（1960年），蒂莫·薩爾帕內瓦為W. Rosen-lew（後來的Iittala公司）設計。傳統北歐烹煮鍋，在20世紀中期令人驚艷的現代再加工。

下：三腳凳（2004年），英格瓦·坎普拉（Ingvar Kamprad）為Habitat公司設計。由傳奇的宜家家居創辦人所設計，這款簡單的設計，其源頭指向形式古老的擠牛奶凳。

追求精髓

理想形式

「棕色貝蒂」茶壺（約
1680–1840年代）。這
款創作者不詳的經典英
國設計形式在幾世紀以
來不斷演進，以追求完
美的功能。

「理想形式」是許多世紀以來設計者所追求的最重大的概念之一。對設計者而言，有什麼能比實現無法再改進的終極設計解決方案更吸引人？

日本比起其他國家更徹底追求設計中的理想形式概念。日本的設計美學以古代的理想為基礎，包括侘（質樸的**簡單**和安靜的洗練）、寂（古意和優美的**簡單**）和幽玄（隱約的典雅和隱藏之美）。這些理想深植於日本文化，因此設計**美學**構成日本日常生活中不可缺少的一部分，無論是絲綢和服的圖案、便當裡食物的擺放方式，或者花道用的花瓶造形。

一八七六年，英國**工業設計**師克里斯多福・德雷賽成為首位受邀到日本的西方藝術顧問，以評估當地建築、美術和**藝術製造品**。到了日本後，德雷賽發現日本製造「美器美物」，其「材料的運用」與器物「完美相稱」。[25] 的確，設計被視為擁有理想形式的關鍵特點之一，是透過利用材料的物理特性傳達其固有**個性**的能力，無論是銀壺、玻璃花瓶或木椅。

理想形式的發展與臻於完美，在中國也有悠久的歷史，特別是陶瓷器的設計與製造。在中國的設計強項表現在源自極洗練的形狀和微妙的上釉技巧所形成的低調美學，這些技巧反覆操作，歷經了許多代人加以改良的過程。同樣的，西方文化中也有許多具備理想形式的本地設計範例，這些設計同樣隨著時間歷經功能上的磨練，從農具到「棕色貝蒂」（Brown Betty）茶壺，以及各種具有在地特色的椅子設計。的確，正是這些本地設計在基本功能上的**純粹**，使它們變得如此「理想」。

找尋理想形式也是斯堪的那維亞設計長久以來的特色。情況並不像乍看之下那樣令人意外，因為瑞典和丹麥作為航海國家，在十八世紀初期都與日本和中國建立了貿易關係，而透過自東方進口的物品，北歐設師逐漸熟知東方的理想形式。二十世紀初期至中期，舉例來說，許多斯堪的那維亞陶瓷藝術家的設計奠基於比較早期的東方器皿形式和釉料。

然而，在丹麥家具設計中，丹麥建築師─設計師凱爾・克林特（Kaare Klint）穩固地建立起理想形式概念，一九二四年，他成為丹麥皇家美術學院（Royal Danish Academy of Fine Arts）的講師，學生們在他嚴厲的督導下學習分析各種古代家具典範的理想形式。此事涉及研究歷史上著名典型的結構、比例和功能形狀，如此一來，學生日後可以創造自己對於這些理想設計的現代詮釋方式，他們當中有許多人開創出極為成功的設計生涯。從這種訓練中誕生的成果，包含了某些不分時代的經典椅款，從漢斯・維格納的「孔雀」椅（1947年），以更早期的英國溫莎椅為基礎；到柏格・摩根森的「西班牙」椅（1958年），靈感得自本地的伊比利原型。

如今有些設計師，尤其像是深澤直人和賈斯柏・繆里森（Jasper Morrison），持續追尋理想形式，而且為了這個目的，他們已經創造出對這些古老設計原型的當代詮釋。這類設計之所以成功，不只因為歷經千錘百鍊的功能性，還有它們帶給人們的熟悉感，因為理想形式藉由其本質便已具備不受時間影響的吸引力。■

71

左:「聚丙烯椅」羅賓・戴為Hille公司設計。通用椅座可搭配各種可互換的基座,這款椅子成為不分時代最大眾化的椅子設計之一。

右：Habitat購物袋(1960年)。1964年,泰倫斯・康蘭的第一家Habitat商店在倫敦富勒姆路開張,預示了英國讓人負擔得起的現代設計的到來。

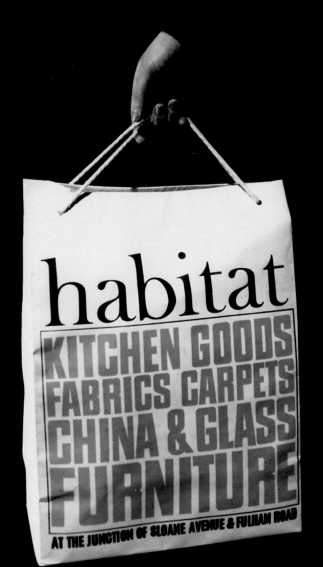

為多數人而非少數人
創造的優良設計

概念33
大眾化設計

近一百五十年以來，「大眾化設計」成為設計從業者、改革者、理論家、企業家和製造者追求的目標，因為大眾化設計關係到創造出妥善設計與製造、物有所值的產品。這個觀念奠基於社會**道德**良心，以及相信設計的轉化力量。

英國美術與工藝運動設計師和改革者威廉·莫里斯是第一位透過提倡「優良國民家具」將大眾化設計提出來討論的人。他所謂的「優良國民家具」是指結構簡單、比例良好，而且價格比**造形**精緻的家具更便宜的「日常」家具。不過問題是，莫里斯堅信手工製作勝於機器生產，這表示他無法調和高品質的手工技術，以及對大眾而言真正負擔得起的價格。然而大眾化設計作為一個有社會動機的想法，具有強大的影響力，因為大眾化設計理念相信，一般人的生活可以透過使用設計更良好的日常用品而得到大幅改善。

　　大眾化設計的概念在斯堪的那維亞半島找到肥沃的土壤，因為瑞典的女性主義作家艾倫·凱伊在一八九九年出版了一部有影響力的文集，書名是《給予人人的美》。其中一篇名為〈居家之美〉的文章，教導人們如何以節約的方式創造出簡單但迷人的生活空間。凱伊建議使用淺淡的顏色和天然材料，並提醒避免使用「無意義的**裝飾**」和蒐集「小擺設」。凱伊的主旨在於「美可以藉由簡單的方法獲得，無需花大錢……且兼顧**實用性**需求。」[26]

　　認為提升設計標準能改善勞動階級生活的想法，啟發了瑞典工藝與**工業設計**協會（Swedish Society of Crafts and Industrial Design）會長格雷戈爾·鮑爾森（Gregor Paulsson），在一九一九年寫了一本關於大眾化設計、影響深遠的小冊子，名為《更美的日常用品》

（Vacknare vardagsvara）。這本小冊子的書名成為支持瑞典**設計改革**的某種號召，並且直接促成此後各種低價但高品質的功能性商品的製造，特別是瞄準勞動階級的商品。因此，結果不令人意外，瑞典的公司宜家家居（1943年成立）日後藉由體現瑞典設計的社會理想，以價格親民的家用品將大眾化設計的概念帶給全世界。按該公司創辦人英格瓦·坎普拉的話來說，大眾化設計的目標是「為了替多數人創造更美好的日常生活。」

　　泰倫斯·康蘭（Terence Conran）在一九六四年成立Habitat公司，對樸素、簡單和實用的物品進行時髦與品味的提升，同樣也促使英國的**好的設計**變得大眾化。的確，康蘭身為設計師和企業家，在漫長職涯的大部分時間裡，他藉由提倡大眾負擔得起的良好設計物品幫助大家簡化日常生活。正如同他曾經說過的話：「我深信好的設計對於日常生活品質至關重要。」最終是這種情操激發了一個半世紀以來顧及社會進步的大眾化設計的進展，而我們大多數的人都從這場設計的意識形態革命中獲得無數好處，至少在已開發的世界中。■

概念34
設計諮詢服務

十九世紀後期，英國**工業設計**師克里斯多福·德雷賽是一位最早從事設計諮詢的專業人士，並發展成熟。他在倫敦的設計工作室替許多生產不同產品的製造商提供服務，項目從金屬製品、玻璃器皿到家具和紡織品。

辦公室裡的亨利·德萊弗斯，以及他為巴士和火車頭設計的模型。

此後，專業的設計諮詢擴展到遠超過實體產品的領域，跨入服務與系統設計的世界。

克里斯多福·德雷賽是個多產的設計顧問，他成為第一位在自己產品加上個人標記的設計師，然而實際上，他多少被視為承包工作的人。事實上，德國建築師—設計師彼得·貝倫斯才是公認的第一位「現代」工業設計顧問。理由是在一九〇七年時，他被委任為德國通用電氣公司（AEG）的藝術顧問，隨後開始研究有史以來第一個**整體設計**計畫。為此他不僅設計了該公司的電氣產品和工廠建築，還發展出世界上第一個全面的企業識別，包含了各種商標、海報、宣傳資料和公司出版品——全都採用視覺統一的自家**風格**。貝倫斯在通用電氣公司具有影響力的整體設計計畫，促使其他公司也跟著開始雇用受過專業訓練的設計師來擔任顧問，以便為工業生產線帶來更高的一致性與合理性。

然而，一直要到一九三〇年代，設計諮詢的真正價值才普遍顯露出來，尤其是在美國。經濟大蕭條期間，美國製造商在日益縮小的市場裡，競爭愈來愈激烈，他們瞭解到最節省成本的存活方式之一，是利用吸引人的現代**造形**作為區分自家產品與競爭產品的手段。為了達成這個目的，他們常常以高價雇用美國的第一代專業工業設計顧問，尤其像是雷蒙·洛威、亨利·德萊弗斯、盧瑞爾·基爾德（Lurelle Guild）和華特·提格。

這些所謂的「工業風格設計師」在擔任舞台設計師或廣告公司的商業藝術家時，已經磨練出專業經驗，他們非常熟練地賦予產品極重要的流線形「吸睛魅力」。他們也常常藉由設計出製造效能更高的產品，來增加製造商的獲利。在這些顧問的指示下，設計上的小變化或是更換材料，例如將金屬換成塑膠，便能大幅提升公司的利潤和整體生存能力。

如今，設計諮詢的概念已經穩固建立，

許多跨學科的設計機構從IDEO和Pentagram到Smart和Teague公司，在世界各地發揮他們的專長，為客戶創造績效更好的設計解決方案。這些機構往往與客戶本身的內部設計團隊、生產工程和材料專家合作，因為設計比其他行業更加需要專家團隊，至少在大規模的工業製造是如此，而不是單靠某位設計天才的創意發想。

近二十年來，設計諮詢也日益變成整體商業策略的一部分，導致某些全球性的跨學科諮詢公司只能以設計智庫加以描述。這類型的機構不僅為客戶開發靈活設計的產品，也日漸參與以人為本的服務與經驗的發展。■

雷蒙·洛威站在他另一件流線設計的概念素描和比例模型前，1948年。

為了讓設計成功
而籌劃指導方針

契爾騰（Chiltern）系列的
3A型用餐椅（1943年），
愛德溫·克林奇（Edwin
Clinch）和賀伯特·卡
特勒（Herbert Cutler）。
這個標準型號是按照
1943–48年的實用計畫
（Utility Scheme）規格
而製造。

概念35
設計概要

設計概要是任何設計方案不可或缺的指示，因為它說明了想要達成的目標，並建立對於成功的結果至關重要的參數。設計概要作為意向與行動的陳述，在採行某個設計概念並將之落實的過程中，是極為重要的第一步。

設計概要可能以口頭方式隨意交待，例如當某人委託設計者—製造者製作一件訂製家具時，不過在**工業設計**的世界，設計概要往往是非常詳細、多達好幾頁的文件，甚至是包含好幾份文件的原稿。

設計概要在設計實務中非常重要，因為它確認了在計畫的一開始，大家意見一致。設計概要釐清關鍵任務（誰想要得到什麼結果），以及根據審慎制定的時間表和預算（何時做到能做到的事，以及將要花費的成本）來安排行動時程表。如果妥當地擬定設計概要，並得到不同利害關係人的認同，至少在理論上應該有助於避免各方之間的誤解，以免在設計過程中造成偏離正軌。

設計概要需要規範到何等程度完全取決於所要發展的設計的本質，舉例來說，一部自動吸塵器就研究與發展而言，遠比一件專門委託製作、僅供一人使用的銀器複雜得多，因此需要一份更詳盡的設計概要。

設計概要的要義是建立限制條件：應該使用何種材料？應該運用何種生產技術？需要達成什麼樣的市場進入定價？諸如此類。不同於許多設計師的普遍看法，對發展創新的設計設下限制其實是件好事，因為能夠促進另類思考。簡單地說，限制的條件能夠挑戰設計者構思出創新和聰明的解決方案，而這正是每個製造者想要的結果。某些設計者可能樂於接到一份輕薄短小的設計概要，或不含設計概要的計畫委任書，然而這種情況最容易讓計畫偏離路線和出差錯，因為大多數成功的設計都是在預先決定好的功能、材料、技術、成本和行銷限制之下發展起來的。如果一份設計概要經過仔細地考慮斟酌，無疑便符合了傳奇的美國設計顧問雷蒙·洛威的「盡可能先進，但可被接受」（Most Advanced, Yet Acceptable）的務實原則。基本上，任何大量製造的商品如果想要大獲成功，都必須精準符合大眾的品味，讓大眾理解和接受，例如蘋果公司創新但對使用者友善的設計，便在最近二十年來一再成為明證。

話雖如此，設計概要也需要具備足夠的內在彈性，以適應在設計過程中的研究發展階段可能發生的額外問題，如果過於嚴格地按計畫行事，有時可能會抹殺**創新**。因此一份有效的設計概要應該讓計畫持續聰明地向前推進，從好的點子變成暢銷商品。一旦達成這個目的，設計概要便是確保任何設計委託終能成功的最關鍵要素之一。■

LIVING ROOM

SIDEBOARD : Second Section—Model 1a
Price £10.7.0

The living room furniture is in oak. The dining chairs have loose, padded seats covered with leather cloth, in a variety of colours.

SIDEBOARD : Second Section—Model 1b
Price £10.7.0

DINING CHAIR:
Second Section—Model 3a
Price £1.9.0

Sideboard, with doors open, showing inside shelves. The sideboards are 4 ft. wide, 2 ft. 9 ins. high and 1 ft. 6 ins. deep.

DINING CHAIR:
Second Section—Model 3c
Price £1.9.0

「設計概要的要義是
建立限制條件。」

上：實用家具目錄的頁
面（1943–48年）。描繪
全部按照實用設計專門
小組所確認的設計概要
而設計的家具範例。

下：3A型用餐椅椅框上
的「CC41 188」記號，代
表它是在實用計畫下製
造。

想要改進的衝動，
出自對於現狀的不滿

概念36
總有更好的做事方法

飛利浦（Philips）公司的myVision LED燈泡（2012年）。這款新一代的LED燈泡比傳統白熾燈泡節能80%，壽命長達25倍。

大多數設計者相信，過往的事物都有改進的空間。如同美國設計師—雕刻家哈利·貝托亞（Harry Bertoia）曾說過的，「想要創造**好的設計**的衝動，和想要活下去的衝動是一樣的。這個想法是指，在某個地方藏著一種更好的做事方法。」[27]

事實上，無論設計從業者贊同何種特定方法，他們全都傾向於相信：針對任何數量或種類的問題、需求和關切，都可能存在著更好的解決方案。這可能代表他們對於某個產品想出了「更好的」解決之道，或者實現了重大的躍進式**創新**。這項常見的特質透露出非常積極的心態，因為設計者往往相當樂觀，至少對於自己的能力感到樂觀。當然，他們通常也具備足夠的自信，認為自己擁有必要的資源來達成想要的設計變更，並使之成真。

相信某件事物能被改進，通常也出自於某種潛在的挫折和對現狀的不滿——開罐器不好用、工作燈變得太燙、牛奶的**包裝**難打開等諸如此類的事。眾所周知，將近三十年前詹姆士·戴森對於他的吸塵器令人失望的性能感到極度挫折，才促使他以革命性的雙氣旋（Dual Cyclone）技術，徹底重新發明這個產品類型。正是這種追求更完美設計解決方案的欲望，同樣驅使著其他設計者——無論是蘋果公司的設計團隊，他們煞費苦心地改良每一代iPhone，創造比上一代更好的性能；或者Smart公司的**設計諮詢服務**，他們研究**人體工學**，以便替不停擴增品項的OXO Good Grips系列產品創造出最佳的**包容性設計**。

在已知的限制條件下為特定問題找尋新的和更好的解決之道，被德國建築師暨設計師路德維希·凡德羅描述成「運用我們時代的方法，創造出源自任務本質的形式」的強烈欲望。的確，對他而言，這是對建築師—設計師無比重要的驅動力。如他所說，「這是我們的任務。」[28]

替所有參與計畫的人撰寫詳細的**設計概要**作為提供指導的文件，通常有助於激發「總有更好的做事方法」這個信念。設計概要能闡明一項設計計畫的目標和目的，同時建立預算和時程表，並且定義預期中的觀眾等。如同設計思想家暨**品牌**專家達那·阿內特（Dana Arnett）近來所言，「設計者懷有抱負，他們想要讓事情變得更好。現在我們有更好的資料庫來幫助完成這個抱負和創造更妥善的設計概要。」

隨著既有技術不停改進，加上新技術的發明，設計者的工具庫也不斷在擴大。這意味著當任何特定的新設計一旦被採用，無可避免地馬上出現可能會取代它的新材料和新技術。再者，由於技術無止境的進步，總是會有而且將來一定會有更好的做事方法。這是關於設計不可否認的嚴酷現實。■

「設計者懷有抱負，他們想要讓事情變得更好。」
——達那·阿內特

特斯拉X型汽車（2017年）。這款配備掀隼翼門的純電動車，重心比傳統的運動型多用途車（SUV）的重心低上許多，因此更加安全，擁有同級車中最大的車廂空間，每次充電可行駛565公里。

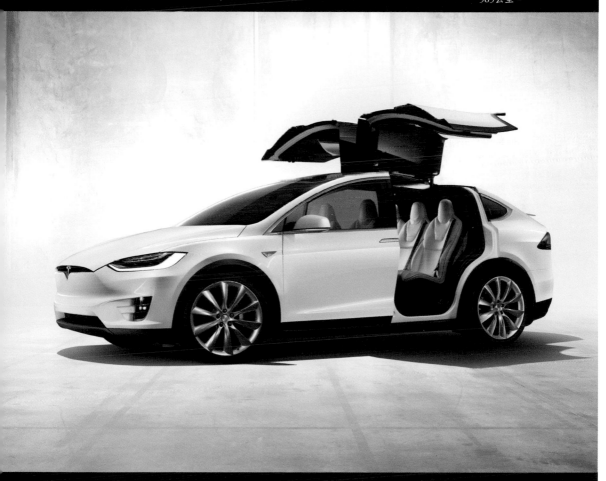

有目的性的功能，
形塑實用的設計

概念37
功能決定形式

「功能決定形式」是**現代運動**特別鍾愛的標語，作為一個強而有力的設計概念，無疑在過去幾十年間啟發了無數實用的產品和妥善設計的建築。即便到了今日，功能決定形式依舊是**好的設計**的明確信條。

儘管這句話有時被認為是出自十九世紀早期的美國雕刻家荷雷修·格里諾（Horatio Greenough），他曾熱烈地談到功能的重要性，事實上是美國建築師路易士·蘇利文（Louis Henry Sullivan）所創造的，他曾說：「功能一向決定形式，這就是法則。」這句話出自一八九六年《利平寇特雜誌》（Lippincott's Magazine）的某篇文章中，用於思考有關自然的事，當中蘇利文提到動物、植物、甚至地質形式，都受其目的所支配。他認為，現代辦公室建築的設計應該採用完全相同的方式。

這個涉及設計的想法並非新概念，只不過從未如此被強烈表達過。舉例來說，工具和武器的製作，向來遵循功能決定形式的原則。十八世紀後期和十九世紀期間，震顫派社群所創造的簡單但具有目的的設計也是如此。震顫派教徒認為設計中的功能效率是增進生產力的重要手段，可以讓他們有更多時間用來進行禱告。的確，震顫派社區的規劃方式也說明何謂有目的的設計，他們在牆上裝設用木釘固定的欄杆，用來掛椅子，以免在掃地時擋路；鍋蓋以鉸鏈與鍋子相連，更便於使用，還有，震顫派教徒的圓形穀倉是從功能性的設計觀點出發，也是一種經過審慎考慮的結果。

蘇利文認為建築或物品應該透過形式反映目的的想法，在二十世紀初期被德意志工藝聯盟採納，該組織透過各種出版品展示簡單有用的物品，藉以強調設計中的**實用性**，並提倡功能決定形式的概念。大約在同一時期，匈牙利裔建築師—設計師馬塞爾·布勞耶也開始用最先進的鋼管設計椅子，而且嚴格遵循功能決定

形式的方式進行構思。從製造的觀點而言，看似務實的事物，實際上卻可能不太行得通，布勞耶的家具便是如此，它那鋒芒畢露的現代美學，對大眾**品味**來說太過超前，因此普遍不被接受。

如今隨著數位科技日漸融入產品中，設計所具備的許多功能往往不會反映在整體形式上。例如iPhone的外觀除了顯示是

Black Diamond公司的Fuel冰上工具（2014）。海克·施米特（Heike Schmitt）用來攀登挪威尤坎（Rjukan）的冰瀑（圖片：Thomas Senf）。

行動電話外，並不會展現它同時也作為音樂播放器、指南針、地圖、日曆等功能。然而，這不等於說，設計者已經完全揚棄功能決定形式的心態，只是從實體轉移到數位形式，因為在使用者介面的設計上，功能決定形式依舊是重要考量。當然，現在仍有許多產品類型，從辦公椅到招牌的設計，在創作者遵循功能決定形式的方法時，能夠獲得更高的效能。■

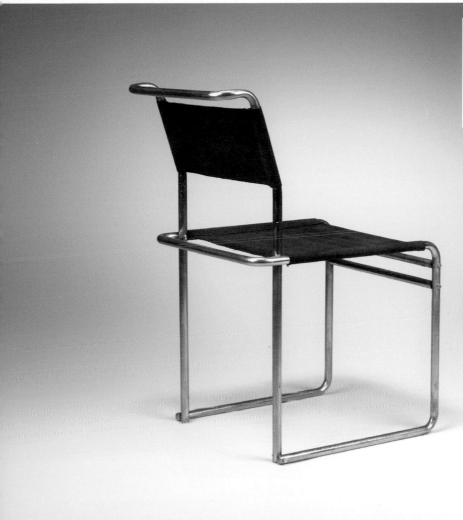

B-5單椅（1926年），馬塞爾・布勞耶為Thonet公司設計。這款椅子是功能決定形式的傑作，金屬管製的椅背欄杆和緩地彎曲，形成好用的握把。

洛克希德・馬丁（Lockheed Martin）的F-22猛禽式（Raptor，1997年首飛）。有目的的設計精心之作，這款先進的單座雙發動機、戰術戰鬥機結合了匿蹤技術和最先進的空氣動力學，提供無與倫比的空中性能。

優先考量設計的目的

概念38
功能主義

事物的功能面決定了它是藝術或設計。然而在許多方面，設計可被描述成「功能性藝術」，因為依據不同的設計對象，設計或多或少地橫跨**美學**與工程學的世界。

「法蘭克福廚房」（1926年），瑪格麗特・許特─利霍茨基設計。構想成實驗室一般的進步廚房，規劃的重點是使功能性達到最大限度，目的是提升工作流程和衛生。

設計在本質上是形式與功能的綜合體，而兩者之間的精確平衡，形塑了一項設計解決方案最終的合理程度。功能主義著重於有目的的**實用性**（一項設計的功能），這個概念可追溯到古羅馬建築師暨作家維特魯威（Vitruvius），他曾定義「實用」為建築的三大基石之一。

然而，普遍被視為的「功能主義之父」美國建築師路易士・蘇利文。他在一八九六年寫了一篇〈經過藝術考量的辦公大樓〉（The Tall Office Building Artistically Considered），文中寫道，「生命透過其表達而被辨識，還有功能始終決定形式，這是一切有機和無機萬物的普遍法則，不管它們有形或無形、身為人類或超乎人類，是頭腦或心或靈魂的真實顯現。這就是法則。既然如此，難道我們要每天在藝術中違反這個法則？我們當真如此墮落、愚蠢，如此完全缺乏眼界，而無法察覺這般簡單之至的真理？」

蘇利文明確陳述形式是功能自然產生的結果，並認定這是自然法則，從而建立了日後現代主義者鍾愛的口號：**功能決定形式**（依照他原本的說法）。除此之外，蘇利文也幫助形成**新客觀性**的觀念基礎，這是奠基在功能主義的新的現代主義設計方法，隨後出現在一九二〇年代初期。

在此之前，格羅培斯與阿道夫・邁爾（Adolf Meyer）的法古斯工廠（Fagus Factory，1911年），其嚴格幾何磚造建築和創新的玻璃立面，早已預示了有利於工業化的功能主義特質。同樣的，自一九一六年起，德意志工藝聯盟已經開始透過其德國生產目錄（Deutscher Warenbücher），提倡實用的器物，這些產品所具備的功能決定形式的**簡單**，符合了這個新興的精神。然而，在歷經第一次世界大戰的蹂躪後，贊成功能主義的主張在設計與建築圈裡獲得相當大的立足之地，因為似乎為歐洲各地嚴重的社會住宅危機提供了解方。

一九二五年，斯圖加特（Stuttgart）市長卡爾・勞滕施萊格爾（Karl Lautenschläger）和德意志工藝聯盟的會長彼德・布魯克曼（Peter Bruckmann），概述了他們規劃的一場展覽背後的功能主義思維：「存在於我們所有生活領域中的效能標準，

40/4椅（1964年），
大衛‧洛蘭（David
Rowland）為Howe公司
設計。自1960年代中
期以來持續生產至今，
原因是具備絕佳的功
能，以及極有效的可堆
疊性（上方圖）。

也同樣存在於居住問題。現今的經濟環境不容許任
何一種浪費，並要求以最少的財力達到最大成效，
為此我們需要的材料和技術設備，必須能夠降低建
築與營運成本、簡化家居以及改善生活本身。」[29]
這場具有指標意義的「住宅」展覽會於一九二七年
在斯圖加特舉行，展出品中包含一個住宅區模型，
由一群與新建築（Neue Bauen）風潮同步的國際前
衛建築師負責設計。

　　然而，瑪格麗特‧許特—利霍茨基（Margarete
'Grete' Schütte-Lihotzky）為某個社會住宅計畫所設計
的「法蘭克福廚房」（Frankfurt Kitchen，1926年），
或許最能說明**現代運動**的功能主義。她的設計是為
了追求最大效能，合理的布局深受與**泰勒主義**有關
的科學管理研究影響。在瑞典，兩次大戰間對於社
會住宅的迫切需求，也導致功能主義為瑞典的前衛
建築師和設計師所採納。的確，一九三〇年的「斯
德哥爾摩展」是這種具有目的性的新設計語言備受
矚目的櫥窗，反映出新的社會理想主義，以及技術
和**標準化**被讚頌為實現進步福利國家的方法。然
而，正是因為功能主義的規範性本質，最終導致它
在觀念上的失勢，如同丹麥藝術家暨作家阿斯葛‧
瓊（Asger Jorn）所言，「功能主義的基本缺點在於，
它無法容忍自由創造藝術的想法。」[30] ■

概念39
設計管理

設計管理主要關於系統性地將設計思維落實在商業架構中。設計管理不僅涉及管理由設計主導的計畫,還有在組織內構思和維持一種運用創意來解決問題的文化。

平版印刷海報(1910年),貝倫斯為通用電氣公司設計。用來宣傳該公司的金屬燈絲燈泡。　右頁:電動壁鐘(約1910年),貝倫斯為通用電氣公司設計。

設計管理主要是一門商業取向的學科,被公司用來確保研究、設計和發展及運作盡可能順暢。設計經理的角色是多重的,不僅負責相關設計計畫的日常管理——涵蓋所有不同設計學科,還涉及中期到長期的策略規劃,以及透過公司所有的活動,使設計蓬勃發展的組織構造開發。簡單地說,設計管理是利用商業策略和行銷來連結設計、**創新**和技術的方法,以創造出經濟、社會、文化和/或環境方面的好處。

　　公司內部或代理的設計團隊通常會接受設計總監的領導,或明顯作為其左右手的設計經理的協助。他們主要是執行者和促進者,確保整個計畫進行期間,每件事情都盡可能遵循**設計概要**的規範,以達成進度和預算以及其他方面的安排。設計經理往往擁有設計或工程學背景,但一般並不擔任親自設計的任務,不過時常會提出有用的建議和深刻見解,進而影響整個產品的開發。在本質上,他們協助安排一項計畫的上游層面事宜——研究、設計和發展,負責監督設計師、工程師、產品專家和材料專家的工作,也負責連繫比較商業傾向的雇主團隊。

　　設計管理關乎整合多種工作流程以確保整體計畫的成功,同時讓利害關係者知道最新的進展,以及處理任何潛在的難題,以免演變成重大障礙。或者換句話說,在計畫可能偏離正軌之前預先防範。

　　萬一在產品設計、研究和發展期間出現任何問題,設計經理也負責照管**安全**和可靠性問題,並評估涉及讓產品上市的各種不同風險,以便快速做出反應。設計管理的職權範圍廣泛且跨越學科,也包含問責系統、財務稽核、進度報告以及持續的評估計畫——這一切都有助於提供最佳保證,不因缺乏領導而使得設計計畫失序。現今任何大規模的設計計畫都涉及高度的團隊合作,而設計經理的責任是確保讓每個參與者都專注在共同的目標上。

　　現代設計管理的起源可追溯到一九〇七年,當時彼得·貝倫斯被任命為德國通用電氣公司的藝術總監,並開始實施**整體設計**策略。然而,直到一九六〇年代,設計管理才開始在設計實務中真正占有一席之地,因為大型公司開始明白,透過更系統化的設計方法帶來的收益。近五十年來,設計管理已證明其效能,如今設計管理比以前更加包羅萬象。的確,現在的設計管理是任何以設計為首的組織中最不可或缺的角色之一。這是因為目前以創意解決問題的領域,已經遠遠超越直接開發有形產品,而進入到商業活動的所有層面。■

落實從大局考量的
統一設計方案

概念40
整體設計

「整體設計」的概念在過去一百年的大部分時間中，對設計思維產生巨大的影響。十九世紀後期，該概念啟發了許多頂尖的建築師—設計師，創造出精美、和諧一致的**總體藝術**建築。

二十世紀的大部分時間裡，整體設計影響了各種知名製造公司的設計計畫中關於全面性和一體性的發展，這些公司包括德國通用電氣公司、好利獲得、IBM和飛利浦。

整體設計是使計畫落實，無所不包的設計願景，例如鉅細靡遺地全方位設計一棟建築，讓結構、內部裝潢、燈具、家具和固定裝置成為一個和諧的整體，以創造出完全合而為一的**統一設計**，如此一來，整體便可大於部分的總和。運用這種設計方法的出色實例包括法蘭克·萊特、維克多·奧塔、查爾斯·麥金托什、赫里特·里特費爾德（Gerrit Rietveld）和阿恩·雅各布森的總體藝術住宅計畫。

就公司設計而言，整體設計意味著採取類似的整合方法，但它所處理的是與企業活動有關的所有設計層面——從工廠與公司總部的建築和內部裝潢，到公司的產品、**品牌**、行銷和溝通等。

整體設計與工業公司的關聯可追溯到一九〇七年，德國通用電氣公司的技術總監保羅·喬登（Paul Jordan）委託德國建築師—設計師彼得·貝倫斯，設計及實現世界上第一個真正全面性的公司識別計畫。貝倫斯身為通用電氣公司的「藝術顧問」（設計總監），負責策劃整體設計政策，當中涉及監督與公司有關的每個設計決策。該計畫促使他重新設計通用電氣公司的整個生產線，從電水壺和桌扇到烤麵包機和固定式燈具，以及為公司的新工廠和員工住宅擬定方案。他也負責創造新的通用電氣公司品牌身分和相關的**包裝**設計。貝倫斯的整體設計計畫在打造通用電氣公司的強大品牌身分時發揮了極大的功效，並且幫助穩固建立了該公司的現代設計信譽。

英國交通運輸行政官員法蘭克·皮克（Frank Pick）在倫敦運輸局（London Transport）開創了一個類似的早期整體設計計畫，相當著名。一九〇六到一九四〇年，這段皮克傳奇的在職期間中，在他監督下實現了一個整合的建築**風格**，不僅包

倫敦皇家公園地鐵站（1936年），Welch & Lander設計公司為倫敦運輸局設計。這座裝飾藝術建築具備彩色玻璃製Underground字樣的圓盾，反映出該公司面面俱到的整體設計策略。

「在法蘭克・皮克的監督下，
落實了某種合為一體的風格。」

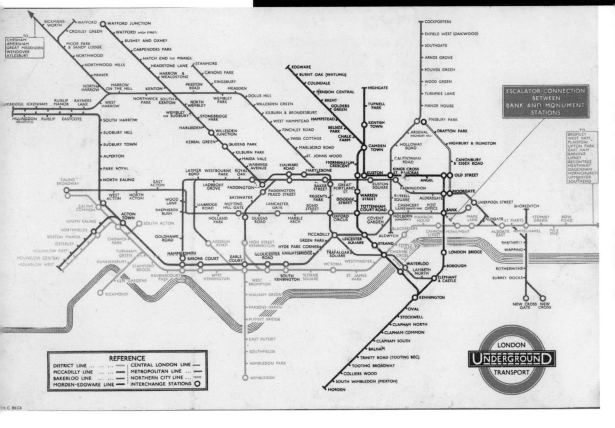

含倫敦運輸局的招牌和建築的設計，還有地鐵站和員工餐廳，以及燈柱、公車座位、公車候車亭等。事實上，皮克相信在他嚴格看管的職權範圍內，事無大小沒有一件遺漏。即便到了今日，從最新一代的倫敦公車的外觀上，依舊能發現皮克的設計政策的遺產。

另一位整體設計的好手是建築師賴因・維爾西瑪（Rein Veersema），他在一九六〇至一九六四年擔任荷蘭電子產品公司飛利浦的設計總監，負責監督建立一個極具影響力的系統化設計策略。如同飛利浦公司指出，「維爾西瑪瞭解當**大量生產**成為公司的重要業務時，設計不能再只是某人個性的表現，而應該是涉及許多不同種類的專長，在集體合作下造就的不具名成果。」[31] 這項成果是在全世界都具有辨識度、完全整合的飛利浦獨特風格。在迪特・拉姆斯的設計領導管理之下，德國消費性電子產品公司百靈落實了一項整體設計政策，同樣展現出可立即辨識的百靈特有風格。

如今，整體設計的概念是任何認真的製造公司商業策略的一部分。事實上，這已人盡皆知，所以也沒有人會再去談論。話雖如此，但整體設計依舊是如蘋果和戴森的產品，容易與競爭對手的產品做出區隔的主要原因之一，因為是經過深思熟慮和全面性「整體」設計的結果。■

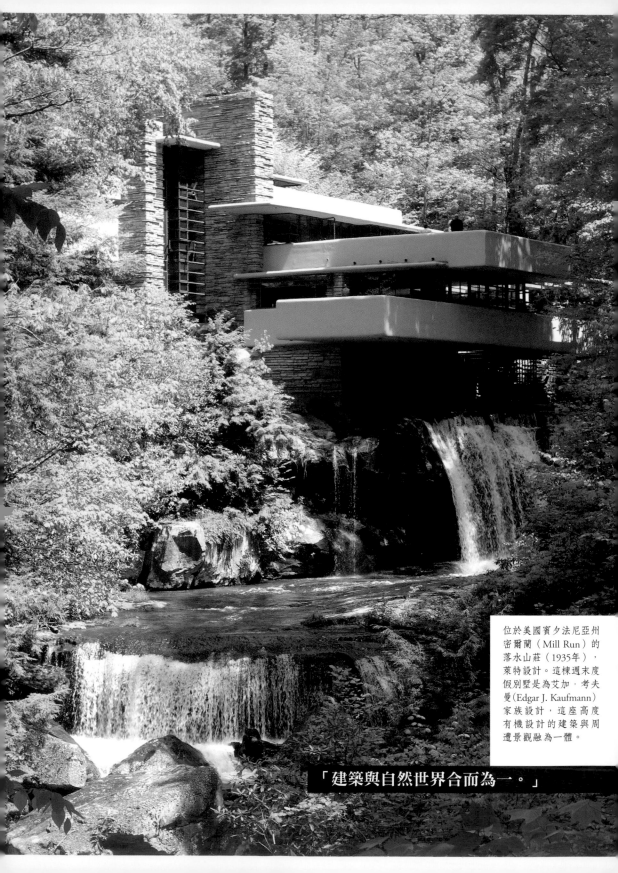

位於美國賓夕法尼亞州
密爾蘭（Mill Run）的
落水山莊（1935年），
萊特設計。這棟週末度
假別墅是為艾加・考夫
曼(Edgar J. Kaufmann)
家族設計，這座高度
有機設計的建築與周
遭景觀融為一體。

「建築與自然世界合而為一。」

設計中的和諧與完整

概念41
統一

「統一」這個概念是數十年來設計中反覆出現的主題。原因在於統一意味著形式、功能和材料的統合，進而創造出視覺與結構上的和諧。

除此之外，當設計具備結構上的「單一性」時，通常也更容易製造，因為零件較少的東西比較容易複製。

英國**工業設計**師克里斯多福・德雷賽是最早在設計中提倡統一的人之一。他在就讀倫敦薩默塞特宅第的政府設計學校時，選擇專攻稱作藝術植物學（Art Botany）的設計研究新領域。他隨後出版了一本書，名為《多樣化中的統一，推論自植物界》（*Unity in Variety, as Deduced from the Vegetable Kingdom*，1859年），這本書如副標題的解釋，「嘗試發展在所有植物的習性、生長模式和結構原則中所發現的統一性。」德雷賽的序言寫道，「……當我們追溯存在於世間萬物中的統一性時，我們的頭腦會告訴我們，有個**唯一**的系統產生自**唯一**的智能，而我們的心藉由種種美妙的創造物，被引導到掌管一切的唯一上帝。」對德雷賽而言，統一是從自然「設計」中看見的事實，意味著它具備神賜的**正確**，因此是設計人造物所追求的目標。相較於同時代的設計作品，德雷賽的設計確實展現更多結構與視覺的統一感，最終賦予一種引人注目的原始現代主義美學。

十九世紀後期，對於設計統一的興趣也顯露在一些出色的**總體藝術**建築上，包括維克多・奧塔、查爾斯・麥金托什和法蘭克・萊特的作品。這些傑出的總體藝術建築是建築與設計完全合一的表現，當中和諧地結為一體的每項要素都富有設計遠見。然而萊特後來的總體藝術建築落水山莊（Fallingwater，1935年），或許最能說明他藉由建築與自然世界合而為一的有機完整性。

統一的概念也見於包浩斯學校的肥沃土壤，該學校在一九一九年成立，結合了藝術與工藝的教學。一九二三年，包浩斯學校的教學重點從表現主義轉變到**理性主義**，擔任主任的格羅培斯為修改後的教育計畫想出一個新的口號「藝術與技術——新的統一」，為朝向工業化**大量生產**的設計做好準備。

統一的概念也是數十年以來的椅子設計特別重要的主題。英國設計師吉羅德・桑默斯（Gerald Summers）在一九三三至三四年間設計的躺椅，是最早達成形式與材料統一的設計之一。這款椅子專門設計在海外使用，利用整件切割和彎折的樺木膠合板製成，以克服熱帶地區的炎熱潮濕氣候對傳統接合和裝設座墊的椅子所造成的影響。

一九五〇年代後期至一九六〇年代，許多家具設計師瞄準椅子設計的聖杯——第一種單一形式、單一材料、成人尺寸的塑膠製椅子。最終，這個里程碑由維爾納・潘頓與Vitra家具公司聯手達成。「潘頓」椅（1959–60年）起初以玻璃纖維製作，後來使用模造的聚氨酯（1968–71年），然後在一九一七改用熱塑性塑膠射出成型。這種完全一體成形的懸臂式設計是世界上第一種單一材料、單一形式、射出成型的椅子，是隨處可見的單件式庭院椅的前身。

如今，設計中的統一持續找到新鮮和技術創新的應用方式，從沉浸式遊戲環境到尋求數位與實體無縫連結的**物聯網**產品。■

建築與設計的一致

概念42
總體藝術

總體藝術（Gesamtkunstwerk）一詞最早由德國哲學家暨作家卡爾·弗里德里希·奧澤比烏斯·特拉恩多夫（Karl Friedrich Eusebius Trahndorff）於一八二七年創造，用來描述「一種總體的藝術作品」，尋求結合各種藝術學科的要素，以期創造出和諧且統一的整體。

位於海倫斯堡（Helensburgh）的「山莊」（1902–04年）內部細節，麥金托什設計。其中的固定式燈具和壁紙上的「格拉斯哥玫瑰」，是屋中處處可見的麥金托什主題。

總體藝術的概念隨後由作曲家華格納（Richard Wagner）推廣，他相信自古希臘時代以降的藝術破碎不全，一直帶著單調乏味的影響，而整合不同藝術學科是唯一的補救之道。華格納身體力行，舉例來說，他的四部歌劇系列《尼伯龍根的指環》（Der Ring des Nibelungen）可說是總體藝術，因為結合了音樂、歌唱、服裝、布景設計和戲劇，成為一種革命性的創新和重要的藝術形式。

十九世紀下半葉和二十世紀的許多建築師—設計師也接受了總體藝術的理念，運用在建築設計上，這些建築師因地制宜設計建築內的大多數事物，包括家具、固定裝置和設施。維克多·奧塔的住家和工作室（1898–1901年）、查爾斯·麥金托什的「山莊」（Hill House，1902–04年）、約瑟夫·霍夫曼（Josef Hoffmann）的「斯托克雷宮」（Palais Stoclet，1905–11年）、法蘭克·萊特的「羅比之家」（Robie House，1908–09年）、赫里特·里特費爾德的「施洛德住宅」（Schröder House，1924年）、魯道夫·史坦納（Rudolf Steiner）的「哥德紀念館」（Goetheanum，1925–28年）和柯比意的「薩伏伊別墅」（Villa Savoye，1928–31年），都是總體藝術住宅計畫中最重要和出色的例子，它們統一的構成要素以立體的方式實現創造者的卓越建築願景。

萊特是不分時代最多產的總體藝術建築師，他為私人客戶、公司和公共組織創造合為一體、令人印象深刻的建築，每棟建築都經過煞費苦心的設計和周到的細節處理，使各個組成部分出色地構成**統一**的整體。萊特甚至進一步為某些女性客戶設計風格相稱的服裝，好讓她們能夠和諧地融入他設計的內部裝潢**美學**。

一九三〇年代的經濟衰退加上日益機械化和工業化，見證了總體藝術建築概念的式微。在戰後年代，阿恩·雅各布森值得注意且近乎例外地繼續建造這種建築與設計方法，創造出具有高度統一性的幾座公共建築，而喬·可倫坡與維爾納·潘頓則創造了未來主義式的總體藝術內部環境——潘頓的Visiona 2裝置（1970年）甚至具備聽覺和嗅覺元素。

如今，當代僅存的總體藝術建築實例通常是建築師—設計師自己的住家。至於其他當代總體藝術設計的表現，我們最接近總體概念的地方，或許是在遊戲和虛擬實境的沉浸式與虛幻世界，在那裡創意設計的想像力不受限於任何平凡單調的有形物質。■

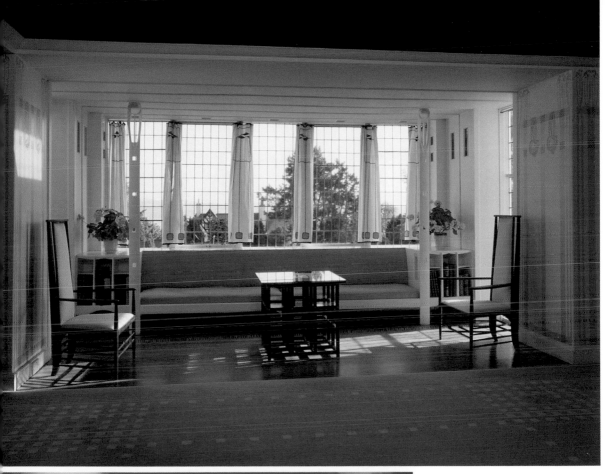

上：海倫斯堡山莊的客
廳（1902–04年）。由麥
金托什設計成一個完全
和諧的組合。

下：在海倫斯堡的山
莊。麥金托什為出版商
華特·布萊基（Walter
Blackie）創造的「家居
傑作」。

裝飾是文化墮落的跡象

宣傳阿道夫‧路斯的
「裝飾與罪惡」演講的
海報，此次演講在1913
年2月21日在維也納舉
行。

概念43
裝飾與罪惡

在十九世紀中期至後期，包括約翰‧拉斯金和威廉‧莫里斯等著名**設計改革**者，都曾斥責製造商倚賴過度裝飾，只為了掩飾粗製濫造和品質不良的材料。

然而，奧地利建築師—設計師阿道夫‧路斯，在著名的文章〈裝飾與罪惡〉（Ornament und Verbrechen）中，進一步認定用於美化的裝飾等同於犯罪。這篇文章寫於一九〇八年，但兩年之後才作為演說發表。

事實上，路斯的想法可以追溯到從德勒斯登工業大學（Technical University of Dresden）畢業後，待在美國的那三年（1893–96年）。在美國停留期間，路斯深受美國建築師路易士‧蘇利文的概念影響。蘇利文先前曾為《工程學雜誌》（*The Engineering Magazine*）寫過一篇〈建築裝飾〉（Ornament in Architecture）的文章（1892年8月），當中提到，「如果我們能連續幾年完全不用裝飾，這對我們的美學標準會帶來莫大好處，如此一來，我們的心思便能敏銳地專注在赤裸狀態下形式良好且美觀的建築（和產品）。」

路斯採納了這個全然講求**實用性**的概念，回到維也納後，他設計出嚴守**純粹**美學的建築，這個特色逐年增強，尤其明顯表現在Looshaus大樓（1909–12年）。他也因地制宜為自己的建築計畫設計簡單、無裝飾的家具、燈具和設備，例如替博物館咖啡店（Café Museum，1899年）設計的室內裝潢品。然而，路斯主張消滅裝飾的設計改革想法，最有力的

表達或許在他的〈裝飾與罪惡〉文章中。

路斯大談身上覆滿刺青的巴布亞（Papuan）部落，並將當代的刺青與不**道德**連結在一起，他出了名地大聲嚷嚷，「給自己刺青的現代人若非罪犯，便是墮落者……不在監牢裡的刺青者是潛在的罪犯或墮落的貴族。如果某個刺青的人在死時是自由之身，那代表他在犯下殺人罪之前已經死了好幾年。」

儘管顯得疾言厲色，但對於「文化的進展等同於去除實用物品的裝飾」這個概念，路斯提出極具說服力的理由，因為他聰明地推論出**裝飾**與浪費材料、勞力和財富之間有直接的關聯，不管是在個人或國家層面上。他的號召在其他進步的設計者之間引發共鳴，他們同樣明白新興的現代世界將形成自己的工業美學，當中多餘的裝飾可能會被消滅，功能形式的純粹將取而代之並主宰一切。在他的教導和「免除裝飾是精神力量的象徵」的看法激勵下，這個年輕世代的設計者將在未來的數十年間實踐路斯激進的理想，從而奠定**現代運動**的簡樸基礎。■

> 「免除裝飾是精神力量的象徵。」
> ——阿道夫·路斯

「茶」水壺／茶壺（2014年），深澤直人為Alessi公司設計。這款設計憑藉極簡的美學，反映出設計者對於「極致和諧」的追求。

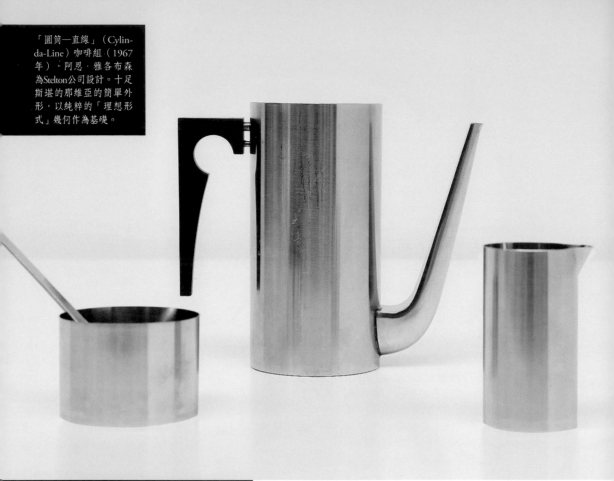

「圓筒─直線」（Cylinda-Line）咖啡組（1967年），阿恩‧雅各布森為Stelton公司設計。十足斯堪的那維亞的簡單外形，以純粹的「理想形式」幾何作為基礎。

SK 5 Phonosuper高傳真系統（1958年），迪特‧拉姆斯和漢斯‧古格洛特為百靈公司設計。SK 4（1956年）的升級版，因其不妥協的美學純粹性而被競爭對手戲稱為「白雪公主的棺材」。

「對迪特‧拉姆斯而言，設計的純粹等同於好的設計。」

透過淨化形式而提煉出功能

概念44
純粹

「純粹」這個概念長久以來與潔淨和美德有關，在設計世界無疑也是如此，以往物質上的純粹往往等同於**道德**。

設計的純粹概念傾向於著重形式的純化，透過去除任何多餘的裝飾來達成，因此，展現結構純粹的物品，總是具有毫無遮掩的基本品質。

所以設計中的純粹所擁有的強烈美學面向，通常與特定種類的形式主義有關。舉例來說，古典上義具有源於數學秩序感的內在形式純粹，而且純粹**美學**長久以來是傳統日本設計與建築的特色。在日本設計中常可發現的純粹形式，對**現代運動**的早期基礎影響深遠。克里斯多福·德雷賽是第一位以東方純粹美學為基礎的**工業設計師**，他致力於創造以投入機械化生產為目標的西方設計，因為當物品具備形式上的純粹時，必然更易於製造，無論使用的是手工或工業方法。

法蘭克·萊特也深受日本設計與建築的純粹本質影響，如同他無數的藝術與工藝**總體藝術**建築所證實，這些建築的表裡都具備強烈的美學純粹感，散發空靈的氣質。的確，萊特將他描述的「純粹設計」定義為「以純幾何的形式抽取自然要素」。

然而，讓設計的純粹概念與合乎道德產生關聯，最值得一提的是奧地利建築師—設計師阿道夫·路斯，在一九〇八年的重要文章〈**裝飾與罪惡**〉中主張，用於美化的裝飾代表文化的墮落。後來，在以路斯為榜樣和作為對第一次世界大戰的回應，國際設計界強烈渴望一種前瞻的設計淨化，最早表現在荷蘭風格派（De Stijl）運動的設計，之後則表現在由包浩斯學校開創的化約現代設計語彙。社會道德之所以與設計純粹產生關聯，部分是因為兩次大戰之間，人們對於健康與衛生的執著。創造線條純粹的設計，因為容易保持乾淨。但除了實用考量，設計的純粹也意味著工業和社會的進步，這是位居現代運動最核心的事物。

戰後期間，設計純粹也被視為**好的設計**的屬性，野口勇的IN 50咖啡桌是透過**有機設計**的語言來表現形式純粹的完美例子。同樣的，迪特·拉姆斯也用他的百靈設計來傳達形式的純粹，他與漢斯·古格洛特聯手設計的SK4 Phonosuper結合了收音機和電唱機，是設計純粹和**清晰的布局**的重要傑作。對拉姆斯而言，設計的純粹等同於好的設計，符合他對於「盡可能不做設計」的渴望。

追求結構上的純粹也與一九七〇年代初期出現的極簡主義有關，尤其值得注意的是唐納德·賈德（Donald Judd）的家具。基本上，這是以設計純粹作為基礎的一種風格，仰賴樸素的幾何形狀和通常有限的顏色種類。如今，設計中的純粹最常見於以功能為首要考量的物品，例如醫療設備或武器。然而，在諸如羅斯·洛夫格羅（Ross Lovegrove）等賦予形式的本質主義大師作品中也能發現這種純粹。■

受理性支配的設計

理性主義

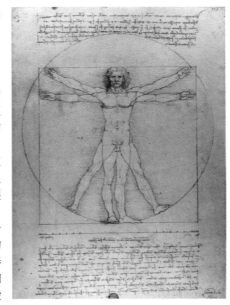

維特魯威人（Vitruvian Man，1492年），達文西繪製。根據維特魯威在專著《論建築》中提出的古典比例，展示理想人體的尺寸。

理性主義是視科學推理為唯一真正知識來源的哲學觀念，許多世紀以來，對設計思維的演進發揮了重大的影響。

的確，理性主義是**現代運動**背後的主要驅動力，因為現代運動尋求讓設計實務更為理性的方法，以便盡可能有效地為最多數人謀取最大的利益。

　　設計中的理性主義可以追溯到古羅馬軍事工程師暨建築師維特魯威（Vitruvius）和他著名的專著《論建築》（De Architectura），大約寫於西元前二十七年，書中提出建築應該晉升為科學學科的理由。這種設計概念具備更堅實且理性的科學根基，在文藝復興時期和啟蒙運動進一步發展，最終促使法國新古典主義建築師克勞德—尼古拉・勒杜（Claude-Nicolas Ledoux）和艾蒂安—路易・布雷（Étienne-Louis Boullée）採用純粹的幾何「理性」形式來設計他們的建築和紀念碑，這些設計在本質上是原始現代（proto-Modern）的產物。

　　二十世紀初期，奧地利建築師—設計師阿道夫・路斯在一九〇八年的重要文章〈裝飾與罪惡〉中高舉理性主義的大旗，有力地陳述理性主義有益經濟的理由，並認為**裝飾**構成了浪費勞力、金錢和材料的罪惡。同時，自一九〇七年**工業設計**師彼得・貝倫斯被任命為德國通用電氣公司的藝術總監後，已開始將理性主義落實到設計中。貝倫斯透過替通用電氣公司設計的開創性作品，將新層次的實用主義導入專供工業化**大量生產**的產品設計中，這種設計以堅實的技術論據為基礎。舉例來說，他的許多設計為了達成最大製造效率，在構思上符合邏輯，讓完全不同類型的產品可以共用相同的部件。里夏德・里門施米德（Richard Riemerschmid）替德勒斯登手工藝作坊（Dresdener Werkstätten für Handwerkskunst）設計的標準化類型家具（Typenmöbel，1906年），發展

自「機器精神」，同樣反映出設計上的新理性主義，這種新理性主義將用來滿足機械化工業製造的需求。

　　然而，一九一〇年代的美國，由於奉行**泰勒主義**和**福特主義**，設計與製造領域的理性主義正興盛地發展，見證了為大幅提升產量的**系統化**工廠生產。第一次世界大戰期間，加速採用這種合理化製造系統，歐洲與美國的工廠準備好生產軍需品和其他戰時物資。戰後，前衛的設計圈子裡熱烈討論要在設計中採行更多理性主義，因為理性主義的擁護者認為，這為打造戰後更公平的社會提供了一種重要方法。

　　一九一九年，為了將更工業傾向的觀點帶進**設計教育**而成立的包浩斯學校證明了這一點，而一九二〇年在德國興起的**新客觀性**運動也是。該運動採用理性主義方法，作為建立更美好、更公平的社會的手段。在義大利設計與建築中，一股稱作理性主義的新趨勢也在一九二〇和三〇年代出現，嘗試綜合機器美學與義大利的古典傳統。義大利的理性主義作為一種混合的現代主義風格，特色是運用最先進的材料，例如鋼管和平板玻璃，以及採納嚴格的幾何形式語彙。義大利理性主義因**美學**上的進步

和帝國主義傾向，受到法西斯份子的青睞，但不久之後便在政治上失寵，留下來的遺產包括一些公認的義大利設計經典，例如朱塞佩‧特拉尼（Giuseppe Terragni）設計的「聖埃利亞」（Sant'Elia）椅（1936年），以及加百利‧穆奇（Gabriele Mucchi）的Genni躺椅（1935年）。

　　第一次世界大戰期間，一種新形式的理性主義應運而生，因為實施物資配給而發揮了功用。雖然在戰時為各方面帶來助益，但到了戰爭結束時，大多數人對理性主義都深惡痛絕，渴望本質上不那麼嚴格講求效益的設計。一直到一九七〇年代，設計中的理性主義才再度引起注意，回應因為一九七三年石油危機而加劇的經濟衰退。然而等到一九八〇年代初期全球經濟復甦時，理性主義隨即被在本質上反理性主義的後現代主義給取代。此後理性主義以晚期現代主義（Late Modernism）的樣貌捲土重來，至今仍是極有效的問題解決方式，因為提供了設計者以最少資源發揮最大功能的聰明架構，是**永續性**發展的一個重要層面。∎

上：鋼管桌椅組（2009年），康士坦汀‧葛切奇設計。這款家具的設計靈感來自馬塞爾‧布勞耶和包浩斯所開創的高度理性的設計語言。

下：有遠見的啟蒙運動建築師克勞德—尼古拉‧勒杜的「鄉間住宅計畫」（約1790年），他各種看似古怪的建築提案奠基於高瞻遠矚的理性主義。

規劃生產線使機器和工人發揮最佳效能，同時也達成最大獲利

概念46
泰勒主義

「泰勒主義」一詞用來描述以美國機械工程師弗雷德里克‧泰勒（Frederick Winslow Taylor）的工業管理概念為基礎，具有生產效能的方法。這些想法來自泰勒在一八八〇年初期進行的一系列動時研究，用以決定工廠裝配線最有效率的布局。

這不僅對後來的生產線規劃方式產生重大影響，也影響了如何在這種工作安排系統下設計產品。

在構思設計時，居於核心地位的往往是最終的產品。在工廠之外，用來製造產品的機械工程學和生產線系統的設計很少被提及。然而在以工業規模製造物品的世界中，成功的設計和商業獲利不可或缺的是，專門的機器和生產線的規劃。在許多方面，泰勒可視為現代裝配線設計的創始者。他是第一個發展和落實動時研究概念的人，他明白以科學分析每個工人的任務，便能提升生產力，為此他運用了早期的縮時攝影等方法，之後再分解動作進行分析，藉以消除任何多餘的動作或時間耗費。

一九一一年，泰勒出版了一本影響深遠的書《科學管理的原理》（*The Principles of Scientific Management*），說明在裝配線工廠獲得高產量的原則。起初，這種將工人變成機器的齒輪，因而疏遠他們的做法遭到了批評，但泰勒相信他的科學方法終將消弭製造商與工人之間「近乎一切造成爭執與不和的原因」，因為可以提供雙方「最大的繁榮」。儘管泰勒主義以啟發亨利‧福特發明出移動的裝配線而聞名，但一開始卻被視為一股剝奪人性的力量——如同卓別林（Charlie Chaplin）在電影《摩登時代》（*Modern Times*，1936年）中令人難忘的詼諧諷刺。泰勒主義最終使工廠邁向更高度的自動化，轉而造就新一代技術熟練的機器操作員，讓他們在許多方面比以往缺乏技術的工人掌握更多權力。

如今，泰勒主義的設計遺澤在世界各地的工廠生產線迴盪。然而這些工廠裡的人員愈來愈少，由於日益先進的**機器人學**，取而代之的是高度自動化，或在某些情況下完全自動化，機器人是世界上最精密的設計工程機器之一。在這類最先進的製造場所中，依舊用奠基於泰勒主義的科學管理系統來分析每個「工人」（在本例中是自動化機器，而非人類），然後利用這些資料為每部機器設定程式，與在生產線上「幹重活」的夥伴一起發揮最大的效能。

泰勒主義也有現代進化版，稱作數位泰勒主義（Digital Taylorism），運用數位監控工具監看員工在工作場所裡發揮的生產力，以及工作流程系統的運作。如同泰勒主義，這種新形式的泰勒主義已經招致許多批評，由於以定量研究為基礎，因此適用於提升製造效能。結果是數位泰勒主義往往無法增進員工的工作滿意度，事實上，實施數位泰勒主義有時會對員工福利造成負面的影響。■

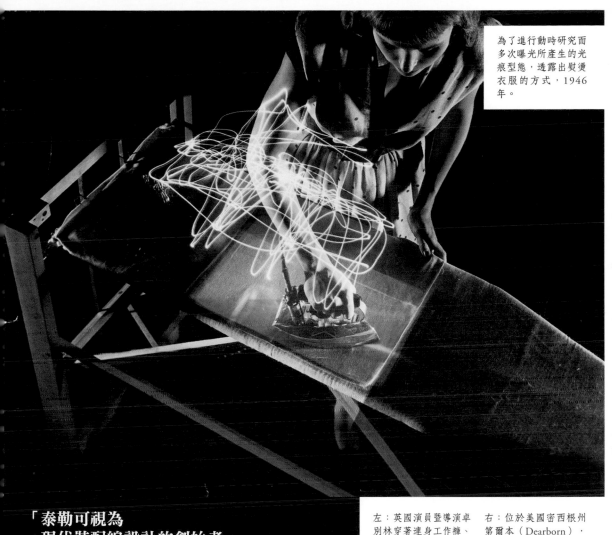

為了進行動時研究而多次曝光所產生的光痕型態，透露出熨燙衣服的方式，1946年。

「泰勒可視為
現代裝配線設計的創始者。」

左：英國演員暨導演卓別林穿著連身工作褲、手持扳手，坐在靜止不動的巨大齒輪上，畫面出自電影《摩登時代》，1936年。

右：位於美國密西根州第爾本（Dearborn），福特胭脂河廠（Rouge）電樞裝配線上的工人，1934年。

以移動的裝配線為基礎的製造哲學

概念47

福特主義

「福特主義」一詞用於描述加入移動的裝配線製程的工業**大量生產**系統。這個名稱源於發明者亨利‧福特的名字，他構思出該系統，以便使汽車製造廠更具生產力。

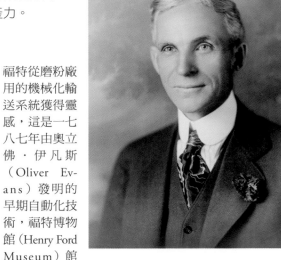

亨利‧福特像（約1910年）他發明移動的裝配線，徹底改革了工業生產技術，帶來工廠產量劇增。

如同先前其他創新的製造技術（如**標準化**、可互換性和**分工**），福特主義也對設計產生深遠的影響，因為所有種類的產品都能以先前難以想像的規模，更快速、更便宜地製造出來。

一九〇八年，亨利‧福特將傳奇的T型車投入市場，這個系列讓汽車得以普及。他描述T型車是「為大眾而製造的汽車」，性能可靠和讓人負擔得起的售價，讓T型車迅速暢銷起來。唯一的問題是，位於美國密西根州第爾本的福特工廠儘管是照**美國製造系統**運作，卻仍然無法應付人們對汽車勢不可擋的需求。

福特需要一種加速工廠生產流程的方法，才能以更快的速度製造T型車。碰巧弗雷德里克‧泰勒的《科學管理的原理》剛出版，書中提出一種以動時研究為基礎的分析法，來增進工廠裝配線生產效能。福特全盤接受**泰勒主義**的原理，並開始在他的高地公園（Highland Park）工廠實施。他也採納了出自法蘭克‧吉爾布雷斯（Frank Bunker Gilbreth）和羅伯特‧肯特（Robert Thurston Kent）的《動作研究：增進工人效能的方法》（*Motion Study: A Method for Increasing the Efficiency of the Workman*，1911年）的相關想法，書中聲稱將動作研究應用於「標準化做法」的目的，是為了增加產量或減少「工時」。福特結合了這個方法，仔細研究他的工廠生產流程。他發現沿著裝配線用人工費力地將零件從一個工作檯拖到另一個工作檯，浪費掉非常大量的時間，正是這種停止再開始的做法影響了汽車製造的整體速率。

在到處找尋能提升產量的新生產程序時，

福特從磨粉廠用的機械化輸送系統獲得靈感，這是一七八七年由奧立佛‧伊凡斯（Oliver Evans）發明的早期自動化技術，福特博物館（Henry Ford Museum）館長稱他為「美國早期最重要的技術改革者」。福特也從芝加哥和辛辛那提的肉類加工廠中的電動高架滑輪得到啟發，這些創新的系統在加工廠的「拆解」線上能有效率地移動屠體。

福特基本上結合了輸送帶和滑輪這兩種聰明的系統，創造出世界上第一個移動的裝配線，一九一三年導入高地公園廠。後來他解釋，「工廠裡的每件工作都會移動……除了原物料之外，不需要再舉起或運送任何東西。」[32] 福特工廠的生產力大幅提升，舉例來說，裝配磁電機所需的時間，從二十分鐘減少到只要五分鐘。移動裝配線的驚人效能將製造一輛T型車所需要的總時數，從一九一三年十月的十二點五小時減少到隔年的九十三分鐘。節省生產時間帶來的結果是，T型車的售價從一九一〇年的八百五十美元，下降到一九一六年的三百六十美元。

《工程學雜誌》的編輯見證了福特移動裝

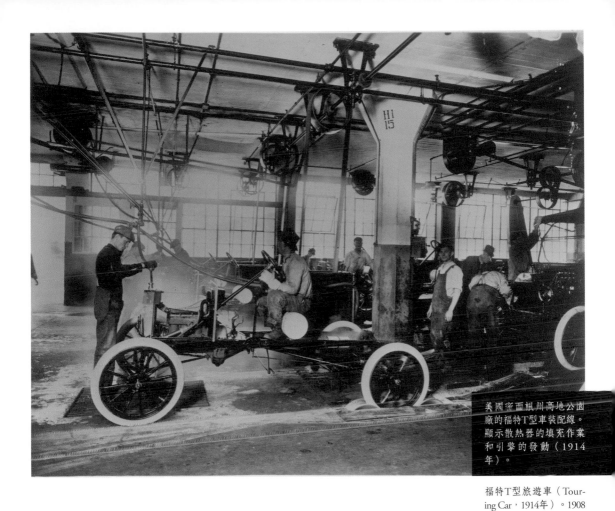

美國密西根州高地公園廠的福特T型車裝配線。顯示散熱器的填充作業和引擎的發動（1914年）。

配線的成功，為了「向全世界的金屬製造經濟的學習者」概述其原理，隨後出版了《福特的方法與福特工廠》（*Ford Methods and the Ford Shops*，1919年）。這本書促使世界各地的工廠採用福特主義，並預示了真正的大規模現代大量生產時代的來臨。除此之外，福特主義也促成徹底重新思考產品的設計方式，因為這種先進的製造系統，依賴的是經過整體考量且更系統化的產品設計方式，如此一來，部件就能夠最適合的方式進行高效裝配，以達成最高的生產力。■

福特T型旅遊車（Touring Car，1914年）。1908年上市時，T型車的售價為850美元，但亨利‧福特為了增加產量促成了移動的裝配線，到了1913年年底，售價降至550美元，而1916年更下降到360美元。

訊息造就設計

「普魯斯特扶手椅」（Proust's Armchair，1978年），亞歷山德羅‧門迪尼（Alessandro Mendini）為煉金術工作室（Studio Alchimia）設計。這款「古董」椅的裝飾靈感來自點描畫派（Pointillism），刻意模糊藝術與設計的界限。

概念48
符號學

符號學是在溝通和社交互動脈絡下的符號與象徵研究。有鑑於此，符號學與平面設計和公司識別設計有著極大的關聯，因為兩者都關乎從視覺上與觀眾溝通想法。符號學也運用在立體設計中，儘管不是那麼明顯。

符號學關係到非語言溝通的分析，起源可追溯到英國醫師、作家暨古典學者亨利‧史塔布（Henry Stubbe），他在一六七〇年創造了「症狀學」（semeiotics）這個用語，用以描述一個非常特別的醫學研究分支，涉及象徵的解讀。英國哲學家暨醫師約翰‧洛克（John Locke）後來定義符號學為「符號的學說」。一九〇三年，美國哲學家、邏輯學家暨數學家查爾斯‧皮爾斯（Charles Sanders Peirce），他有時被稱為「實用主義之父」，在哈佛大學和洛威爾研究所（Lowell Institute）發表了一系列的符號學演講，提出「符號……是對某人而言在某方面或身分上代表某種事物的東西。」

然而，創造「符號學」（semiology）一詞的是瑞士語言學家索緒爾（Ferdinand de Saussure），他繼續發展這項早期的符號與象徵的研究，使之在十九世紀後期和二十世紀初期成為一門可定義的現代社會科學。在他具有影響力的著作、一九一六年出版的《普通語言學教程》（Course in General Linguistics）中，索緒爾提出符號是由兩個部分組合而成：符徵（體現某個象徵或字詞的符號）和符旨（符號的實際概念）。

接下來的幾十年間，符號學的研究進一步展開，但直到一九五七年，美國設計理論家和教育家托瑪斯‧馬都納多（Tomás Maldonado）才首度正式將符號學引進烏爾姆設計學院的設計教學中，他在前一年取代麥斯‧比爾，成為該校院長。馬都納多藉由引進各種先前未被教授的科目，尤其是作業研究、數學決策理論、系統分析、規劃技巧，甚至賽局理論，豐富了**設計教育**的內容。這種新的設計教學目標是賦予學生有價值的策略知識，意味著能在設計過程的前端扮演更重要的角色，可以對產品與服務的初期規劃和早期階段發展，提供重要的想法和深入見解，進而提升設計實務的專業性。

同年，符號學導入烏爾姆設計學院的課程中，而羅蘭‧巴特（Roland Barthes）的《神話學》（Mythologies）法文版出版。這本論文集透過探索神話的創造，以及分析符號訊息的溝通力量，對符號學概念的普及幫助極大。英文版後來在一九七二年出版，讓符號學在設計論述中得到更多認識，最後在一九七〇年代後期和一九八〇年代初期奠定了設計中的後現代主義的部分哲學基礎。此事可定義為反**現代運動**運用復古的主題和**裝飾**——或換言之，文字、符號和象徵——重新為建築與設計賦予「意義」。然而，直到一九八四年，在萊因哈特‧

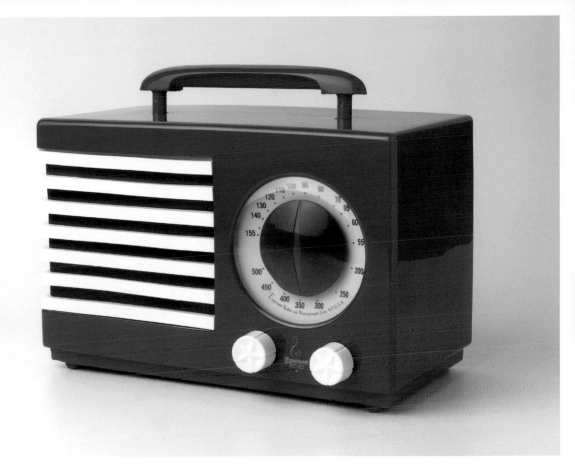

巴特（Reinhart Butter）和克勞斯‧克里本多夫（Klaus Krippen-dorff）為美國**工業設計**師協會的期刊《創新》（*Innovation*）撰寫的一篇文章標題中，「產品語意學」這個用語才首度出現。他們的定義如下：「將這份知識應用於工業設計的脈絡下，對人造形式的象徵性質之研究。」如同克里本多夫後來所言，它是「提出重新設計的提案起點」。[33]

　　如今，問題解決（設計目的）的行為普遍視為某種形式的符號論述，因為它允許設計者透過創作來溝通想法和感覺。除此之外，符號學研究也與設計教學和實務產生關聯，而作為一種概念，符號學也帶來新的學術研究領域：設計研究。這個相對年輕的學科雖然涵蓋其他許多設計相關主題，但物體的語意層面——常稱作**設計修辭**，是檢視和研究的關鍵範圍之一。■

「愛國者」（Patriot）FC-400型收音機（1940年），諾曼‧格迪斯（Norman Bel Geddes）為紐約州的愛默生收音機與留聲機公司（Emerson Radio and Phonograph Corp.）設計。這款經典的石棉塑膠收音機刻意指涉美國國旗。

由色彩理論和色彩心理學
引導的設計

概念49
色彩理論

色彩形塑了我們對設計的感知力，不容小覷。這是現今各種製造商會雇用時尚預測者，來確認下一個流行顏色的原因。

然而，色彩理論概念的歷史遠遠比流行色預測來得久，最初以色輪的運用為基礎，而色輪原本是用來顯示顏色對比或互補的彩虹色圓形圖表。

文藝復興時期以降，色彩理論的發展主要與繪畫有關，但演進自色彩理論的新學科「色彩心理學」，則尋求解釋不同的顏色如何影響人的行為和心情。德國哲學家歌德和席勒曾在一七九八／九九年創造出一個著名的圖表，以十二種顏色搭配四種脾性，並且相當古怪地連結到十二種相關的職業。然而，色彩理論與色彩心理學在設計實務中的應用，過了一段時間才流行起來。瑞士畫家約翰·伊登（Johannes Itten）是這個領域中第一個真正意義上的開拓者。

伊登雖說是威瑪包浩斯學校的一位大師，但他替該學院設計的基礎課程，就包括了色彩理論，這是他鍾愛的科目，因為他相信顏色具備「精神表達的神秘能力」。一九二一年，伊登還發展出星形色球（Farbenkugel）教具，而他的色彩研究常被認為啟發了後來的季節顏色分析——某一組顏色與特定季節的關聯。

赫里特·里特費爾德的「紅／藍」椅（1917–18/1923年）是最早實踐前衛色彩理論的現代設計之一。這把椅子的椅面在一九二三年進行著名的三原色上色，賦予它更強烈的空間感，並成為荷蘭風格派團體的招牌設計。

然而，刻意運用顏色而讓某項設計更能吸引消費者，最早將這種做法進行系統化開發的是美國的汽車工業。掌控這場「顏色革命」的人，如同一九三〇年的《財星》雜誌（Fortune）所述，是引領潮流的杜邦（DuPont）公司杜可色彩諮詢服務（Duco Color Advisory Service）的配色師。這些顏色預測者告訴各個領域的製造商，下一季會流行什麼顏色。他們最引人注意的客戶之一通用汽車（General Motors），曾利用純藍塗裝作為重要銷售區隔，與福特汽車爭奪市場占有率。這促使福特公司在一九二七年推出福特摺篷車（Ford Convertible Cabriolet），提供多種吸引「女性駕駛」的顏色。而通用汽車進一步

在一九二八年成立藝術與色彩部門，負責發展每年改變汽車外觀的計畫，以加速風格周轉率——顏色預測位居這個設計新風潮的最前線。

更近來，蘋果公司推出橡皮軟糖色的第一代iMac（1998年）和iPod Mini（2004年），戲劇化地證明色彩在設計中的吸引力，這兩項產品說明了色彩運用對於品牌知名度和銷售的巨大影響。

如今，許多製造商仍用色彩作為從表面上更新產品的方式，但人們對色彩心理學顯然已有更深入的瞭解，大多數設計者十分清楚顏色如何影響人們對於產品和服務的情緒感知。然而，顏色的象徵意義隨著文化背景而有所不同，舉例來說，在中國紅色與好運有關，但在南非卻是服喪的顏色。因此設計者必須留意這些文化差異，才能針對目標客戶群構思出最有效的設計解決方案。■

iMac電腦（1998年），強納生·艾夫（Jonathan Ive）和蘋果設計團隊設計。在向來由米黃色箱子稱霸的桌上型電腦世界中，第一代iMac調皮地注入了色彩。

為了改善社會的革命性設計

概念50
現代運動

二十世紀初期出現了一個進步的新哲學運動——現代主義，目標是透過科學知識與技術的實驗和創新應用，來重新塑造社會。

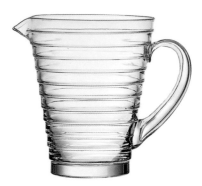

「波浪景象」（Bölge-blick）壺（1932年），亞諾·阿爾托（Aino Aalto）為Karhula公司（後來的Iittala）設計。這款壓製玻璃的設計體現了北歐地區、稜邊比較柔和的現代運動形式語彙。

與現代運動同陣線的設計師和建築師，如同上個世代的**設計改革者**，受到相同的道德責任的激勵：想要藉由**大眾化設計**改善社會。但並非懷舊地回顧，從工業時代前的手工藝中找尋靈感，而是接受工業化，並視為現代的既成事實。對他們而言，機械化是一個重要手段，可以帶來他們期待的社會改變，因此全然接受「機器」的製造潛能，並公開讚揚工業進步，斷然拒絕任何形式的**歷史主義**。

現代運動的重要特色之一，是孜孜不倦追求更高效率——用更快的速度製造出品質更好、價格更便宜的物品。為了達成這個目標，開始運用新的現代材料和工業製程，從而賦予現代主義設計可定義的機器美學。的確，正是這種產生自追求新設計語言、製造效率和功能效用的形式純粹性，使得現代設計在風格上有別於以往的其他設計。

這種新的現代精神首度出現在義大利未來主義（Futurism）和俄國建構主義（Constructivism）的作品中，接著荷蘭的風格派團體進一步貫徹。歷經第一次世界大戰的破壞後，在接受現代工業化成為現實的情況下，產生了追求更進步的設計類型的動力，這股驅動力一方面在想要掃除近代過往回憶下大幅增長；另一方面則成為因戰爭大量死亡的人口問題中，提倡更好的健康與衛生環境的一種手段。

在德國，由於德意志工藝聯盟和後來的包浩斯學校的努力，現代主義終於合併成一個國際設計運動，特點是追求在德國所謂的**新客觀性**——也就是以**標準化**和**理性主義**為基礎的**功能主義**。擁護者認為這種新方法有可能剷除，從猖獗的民族主義到社會不平等的一切社會弊端，最終迎來一個奠基於前衛的國際團結精神而更加公平的世界。瑞士建築師柯比意後來表示，房子現在是用來居住的機器，而家具是「生活設備」，他的話完美總結了現代主義者全盤接納功能主義的效率。

現代主義者利用工業生產製程和最先進的材料，例如鋼管和膠合板，首創奠基於功能主義目標的簡約設計方法，多半透過直線形式和**簡單**的元素來表達。現代主義最大的企圖是達成設計的**通用性**。他們相信通用性來自以合理的方法解決問題，也就是藉由**功能決定形式**產生美學上的**純粹**。

一九二八年，國際現代建築師大會（Congrès Internationaux d'Architecture Moderne）成立，在接下來的三十年間扮演著現代運動的實際代言人，影響力四處擴散，最終成為國際**風格**。然而在這段期間，現代主義者的意識形態立場日漸武斷，以致於到了一九五〇年代後期，他們緊緊掌控設計與建築的權勢集團，因此在某些比較年輕的群體中開始受到質疑，導致影響力日益流失。到了一九七〇年代，現代主義被認為有些過時，不再是主流的「新」美學，而且它的哲學缺陷變得更加明顯。儘管如此，現今許多設計者依舊忠於現代主義的理性原則，尤其在涉及工業程序時，在大多數情況下，製造效率仍然是王道。■

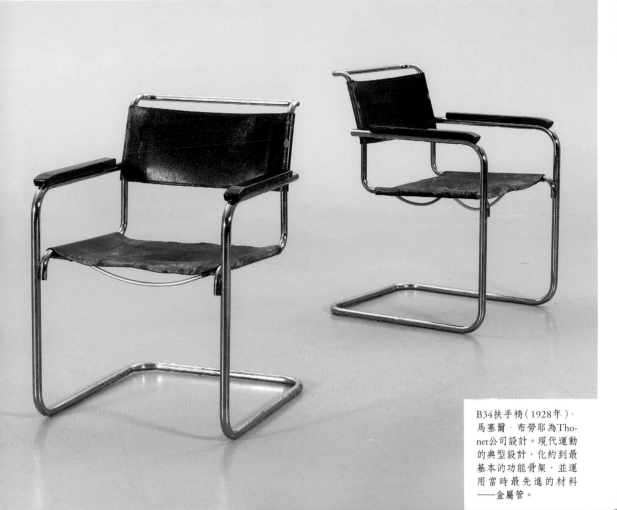

B34扶手椅（1928年），
馬塞爾‧布勞耶為Tho-
net公司設計。現代運動
的典型設計，化約到最
基本的功能骨架，並運
用當時最先進的材料
——金屬管。

「這種新方法
有可能剷除一切社會弊端。」

7
congrès international
d'architecture
moderne 22–31 juillet 1949

ciam

bergamo palazzo della ragione

馬克斯‧胡貝爾（Max
Huber）為1949年在義
大利貝加莫（Berga-
mo）舉行的國際現代
建築師大會所設計的海
報。

規劃一個更好的社會的理性方法

概念51
新客觀性

一九二〇年代，新的反表現主義藝術家與設計運動在德國興起，在新客觀性（Die Neue Sachlichkeit）的旗幟下集結。在許多方面，這個新設計方法代表了經歷第一次世界大戰的可怕動亂後對秩序的渴望。

這個名稱源自一九二三年在曼海姆（Mannheim）舉行的一項藝術展標題，如同其中一位主辦者所言，是「帶有社會主義意味的新現實主義」。

　　一九一九年德國國立包浩斯學校在威瑪成立，可視為預示了新客觀性運動中的反表現主義精神。的確，包浩斯學校宣稱的目標是，在設計教學中培養更高的目的性，以及與當代產生關聯。如同第一任院長格羅培斯的解釋，學院成立背後的意圖是「為工業、商業和工藝提供藝術服務」。包浩斯學校創新地將藝術與技術的教學合為一體，以達成這個目標。就連學校的名稱都帶有**設計教育**新客觀方向的意味，旨在賦予學生從事工業設計所需的建造技能。

　　儘管包浩斯學校起初抱著「客觀的」意圖，但威瑪時代卻深受學院導師約翰‧伊登、利奧尼‧費寧格（Lyonel Feininger）和葛哈‧馬爾克斯（Gerhard Marcks）的影響，他們的教學與表現主義運動密不可分。事實上，等到深具魅力的約翰‧伊登在一九二三年離開後，該學院才全心全意接納新客觀性，而這多半要歸功於與俄國建構主義和荷蘭風格派團體日益密切的接觸。這兩個前衛的設計團體在幾何抽象基礎上創造的作品表達出形式純粹的美學，成為**現代運動**新客觀性的一項鮮明特點。大約同時間，包浩斯學校開始在教學中注重更加理性和工業化的設計方式，引進了考察工廠的實地之旅，以便讓學生能直接學習**大量生產**所運用的製程。一九二五年，包浩斯學校遷校至德紹時，這種客觀的設計─教學路線變得更明顯。德紹是比威瑪更工業化的城市，因此讓包浩斯學校擁有更大潛力達成最初使命：與工業合作的設計事業。

　　兩年後，在德意志工藝聯盟的「住宅」展中展示的模範住宅、內部裝潢、家具和照明設備，以白屋聚落（Weissenhof housing estate）為代表，反映出更加信奉**理性主義**的新客觀性。值得注意的是，這些以**功能決定形式**原則為基礎的現代設計進步範例，出自眾多前衛的國際建築師─設計師所創造，包括馬塞爾‧布勞耶、馬特‧史達姆（Mart Stam）、路德維希‧凡德羅和柯比意，顯示出新客觀性已成為當代歐洲設計實務中的關鍵概念。因此，其政治激進主義和烏托邦目標在轉變成所謂國際**風格**的過程中，將在意識形態上形塑現代運動。這個新的國際化形式的現代主義跨越了國界和文化界限，自一九三〇年代起，在世界大多數地方成為支配建築設計的強大力量，至今餘勢猶存。■

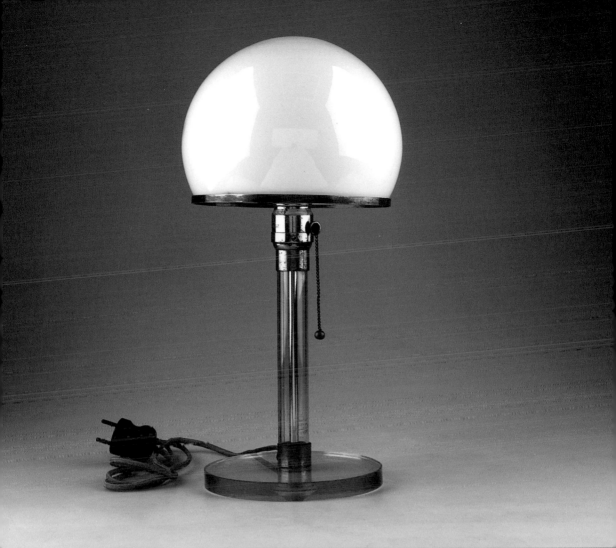

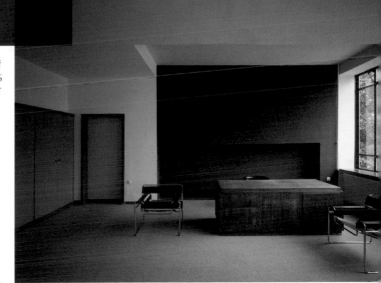

「包浩斯學校創新地將藝術
　與技術的教學合為一體。」

格羅培斯在德紹包浩斯
學校的院長室(1925–26
年）。反映出該機構有
條理的莊重。

加拿大蒙特婁（Montre-
al）的生物圈網格球
頂。現在是一座環境博
物館，最初由理查·巴
克敏斯特·富勒（Rich-
ard Buckminster Fuller）
設計，作為1967年世界
博覽會的67號展覽館美
國館。

愈簡單愈好

MR10椅（1927年），路德維希‧凡德羅為Thonet公司設計。堪稱有史以來最優美的一款金屬管懸臂椅。

概念52
少即是多

「少即是多」是設計界中最常被引用的格言之一，完美地總結**現代運動**的理念，然而其準確的來源有些不那麼明確。

「少即是多」一詞最早見於羅伯特‧白朗寧（Robert Browning）的詩〈安德烈亞‧德爾‧薩爾托〉（Andrea del Sarto，1855年）。不過這麼說可能有點移花接木，因為這句話的脈絡跟建築、設計毫不相干。事實上，讓這句格言普及的是建築師路德維希‧凡德羅。然而，在凡德羅與建築系學生的訪談紀錄中，凡德羅表示「我想我最先跟菲利普（強生）提起這句話……（然而）我想我最早是從彼得‧貝倫斯那裡聽來的。你知道這不是原創的說法，但我非常喜歡。」[34]

的確，早期的貝倫斯傳記作者艾倫‧溫莎（Alan Windsor）承認「少即是多」是貝倫斯常使用的格言之一。這句朗朗上口的格言確實符合貝倫斯想要去除不必要的東西，以便顯露出本質的渴望——他正是這麼設計通用電氣公司的許多電氣用品。同樣的，這句話也非常適合描述凡德羅的建築和產品設計，如同貝倫斯的作品，在本質上保持簡約，具備以簡單幾何為基礎的現代古典主義特質，他設計的一九二九年巴塞隆納德國館（Barcelona Pavilion）是絕佳的實例。

「少即是多」的潛在前提是，如果捨棄一切**裝飾**，讓設計回歸最基本的功能形式，那麼透過製造效率產生的節約，將能降低產品的製造成本。節約下來的成本可以重新投資在設計、更高級的材料或更好的製程上——或者結合上述三項，如此一來，結果將是品質更優良，以及提供消費者物超所值的產品。

維也納建築師─設計師阿道夫‧路斯在文章〈**裝飾與罪惡**〉中發表過類似的意見：「刪除**裝飾**的結果是減少工時和增加薪資……如果我付出跟製造有裝飾的盒子一樣多的錢，來製造無裝飾的盒子，那麼勞動時間減少所帶來的好處，便歸於工人享有。」這類社會責任的考量，確實是現代主義者採納「少即是多」的概念，以及推展成一項信念背後最核心的因素。

美國建築師、設計理論家暨未來學研究者理查‧富勒，透過他「少費多用」（ephemeralization*）的概念，進一步貫徹「少即是多」這句話。他視為達成更高的**永續性**，以及為眾人謀求更好的生活品質的方法。理查‧富勒著名的網格球頂設計，或許是這個方法的終極表現，因為它用最少的材料來達到最大的成效，或者換句話說，用最小的成本獲得最大的回報。

德國**工業設計**師迪特‧拉姆斯同樣用他的職涯來推廣「更少但更好」的理念，在許多方面也可理解為，「少即是多」這個初始想法經認真推敲後的演進，從中產生對於品質概念的高度認可。如今，與日俱增的**數位化**，使產品的**功能整合**得以不斷提升，因此能將更多的**實用性**納入體積更小的物品中。就現代設計的觀點來看，這意味著「少即是多」正在更深刻的意義上實踐。這是一件好事，尤其關係到我們必須更有效且更負責任地運用資源，以及盡可能減少浪費，這些需求將持續存在。■

* 譯注：意指以盡可能少的東西，做最多的事。

減少重量，追求更高效能

概念53
輕量

輕量向來是現代設計實務中的重要主題，因為涉及材料和結構效能——或者用更少的東西做更多的事。輕量的概念也與其他關鍵設計概念有關，例如**可攜性**、**微型化**和**必要性**。

Cassina家具公司早期的宣傳照片（約1957年），證明了吉歐‧龐帝的Superleggera椅的輕盈。

歷史上最早的輕量設計實例，包含遊牧民族的多種帳篷狀居住建構物，例如圓頂帳篷和圓錐形帳篷，這類帳篷利用木頭支柱和獸皮創造出防風和防水的遮蔽所，便於拆解、運送，然後再重新組裝。即使時至今日，現代的高科技帳篷依舊是個絕佳例子，說明如何以最少的材料，加上一點設計巧思，創造出便攜性高且靈活的臨時居所。而理查‧富勒在一九五一年取得專利的網格球頂構造（參見第110頁）確實是效能最佳的輕量建築結構，多面形幾何形狀比其他形狀提供了更好的剛性和壓力分散方式。

為了輕量化而減少質量，克服了載人飛行的難題。第一個妥善記錄的載人飛行實例是約瑟夫—米歇爾與雅克—艾蒂安‧孟格菲兄弟（Joseph-Michel and Jacques-Étienne Montgolfier）設計的繫留熱氣球，一七八三年在巴黎進行示範。這項設計工程的偉業，是利用超輕量的氣球狀粗麻布氣囊完成。氣囊的內層貼上好幾層的紙，以達到氣密效果，外層再用繩網加以強化。由於這個結構的重量非常輕，一旦裡面灌滿熱空氣便能飄上天空，相當類似現今混和飛行器公司（Hybrid Air Vehicles）裝填氦氣的Airlander 10飛船——目前最大型的飛行器。

早期的實驗性滑翔機也仰賴高強度—重量比的木製構架和帆布的輕量結構。一九〇三年，萊特兄弟（Orville and Wilbur Wright）著名的飛行者一號（Flyer 1）在北卡羅來納州的屠魔丘（Kill Devil Hills）附近，完成有史以來第一次在控制下且持續的動力飛行器飛行，同樣是利用輕量材料所構成的機身。然而，萊特兄弟能完成此次壯舉的重要原因之一，是因為使用了輕量合金（92%的鋁和8%的銅）來鑄造飛機發動機組，有助於大幅減少整體質量。如今的航空器工業持續仰賴輕量合金和其他複合材料，

舉例來說，波音（Boeing）787和空中巴士A350的機身都是使用碳纖維強化塑膠複合材料——比金屬輕且強度更高，因為飛機愈重，就需要愈多能量才能飛行，而營運成本也愈高。

在椅子設計的世界，一百五十多年來輕量材料與結構的概念一直是重要指導原則，米夏埃爾‧索耐特的14型咖啡椅（1859年）是早期的典範，這款椅子僅包含六個構造要件，重量只有3公斤。14型咖啡椅這款簡約設計的精心之作去除一切裝飾，只剩下必要的功能。此後，其他劃時代的椅子設計也因輕量而受到讚賞，特別值得注意的是：吉歐‧龐帝（Gio Ponti）為Cassina家具公司設計的Superleggera椅（1957年），這款椅子翻製自義大利的一種漁夫椅，重量僅有1.7公斤，能用一根手指拎起；德帕斯（Jonathan De Pas）、杜比諾（Donate D'Urbino）和洛馬奇（Paolo Lomazzi）三人組的「充氣」（Blow）椅（1967年），利用經電焊處理的聚氯乙烯（PVC）製成；阿爾貝托‧梅達（Alberto Meda）替Alias公司設計的「超輕」（Light Light）椅（1987年），是最早以碳纖維複合材料製成的椅子之一；馬歇爾‧汪德斯（Marcel Wanders）為Droog公司設計的「編織」（Knotted）椅（1996年），聰明地利用浸泡過環氧化物的醯胺纖維編織繩；以及更近來的皮埃羅‧里梭尼（Piero Lissoni）為Kartell公司設計的「羽毛」（Piuma）椅（2016年），這是世界上首度採用碳纖維強化熱塑性塑膠注射模的工業設計。這些創新的椅子證明了新材料如何一再大量減輕設計的負擔，而且無疑將會繼續下去，因為在大多數的設計案例中，更輕量等同於更有效能。■

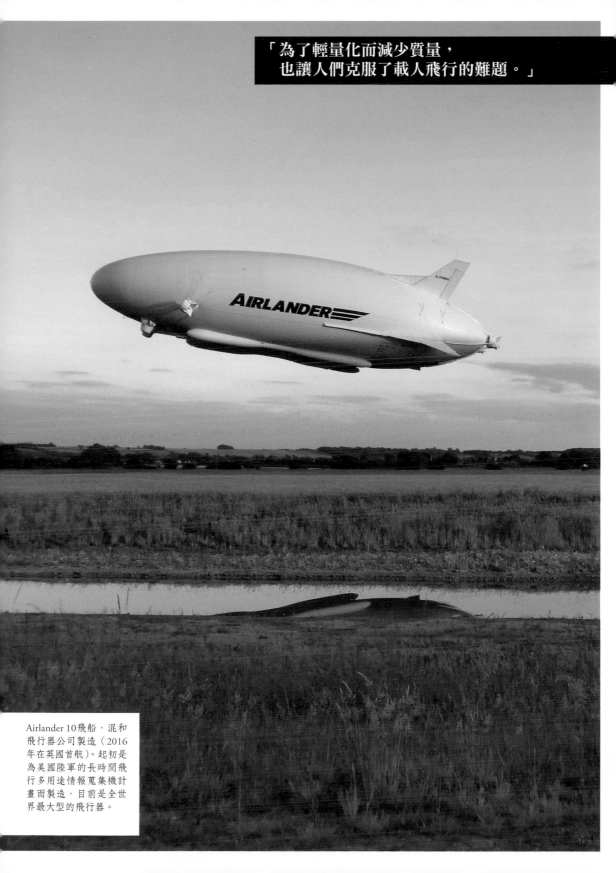

「為了輕量化而減少質量，
也讓人們克服了載人飛行的難題。」

Airlander 10飛船，混和
飛行器公司製造（2016
年在英國首航）。起初是
為美國陸軍的長時間飛
行多用途情報蒐集機計
畫而製造，目前是全世
界最大型的飛行器。

根據氣流研究形塑設計

概念54
空氣動力學

齊柏林LZ120「波登湖號」（Bodensee）模型在哥廷根（Göttingen）的二號風洞接受測試（1920年）。這個早期的風洞是「現代空氣動力學之父」路德維希‧普朗特的獨創之作。

空氣動力學是關於氣體與流體動作研究的物理學分支，專門探討物體穿越這類媒介時所面臨的作用力。

空氣動力學作為一種現代科學的原理，由於許多物理學家所從事的研究直到十七世紀後期才出現，研究者包括牛頓，他在牛頓運動定律中著名地解釋了「空氣阻力」——一六八七年發表於《自然哲學的數學原理》（*Philosophiae Naturalis Principia Mathematica*）。重要的是，牛頓注意到作用在運動物體的阻力與物體的速度平方成正比。

當然，這些自然定律先前已經有人觀察到，在西元前第二和第三世紀期間，亞里斯多德和阿基米德為空氣動力學奠定了理論基礎。文藝復興期間，達文西設計了實驗性的飛行機器，顯露出對後掠翼在理論上更容易飛行的理解，因為這種形狀的風阻較小。

然而，在二十世紀初期，空氣動力學成功應用在最早的動力航空器上，最著名的例子是具原創性的飛行者一號，由萊特兄弟在一九〇三年試飛成功。這款著名飛機的設計，得力於在簡單的風洞中所進行的氣流研究。隔年，德國物理學家路德維希‧普朗特（Ludwig Prandtl）對邊界層做出定義——毗鄰物體的表面，具備不同黏滯特性的氣體或液體層，促成了對阻力的進一步瞭解，從而產生例如英國工程師弗雷德里克‧蘭切斯特（Frederick W. Lanchester）在一九〇七所闡釋的翼面理論，幫助解釋升力的概念。

一九一九年，匈牙利工程師保羅‧賈瑞

（Paul Jaray）替齊柏林（Zeppelin）公司設計了一個風洞，將淚滴形狀導入飛船設計。賈瑞也開創將空氣動力學運用在汽車設計上，並在一九二二年申請流線形車體專利。他的革命性設計具備讓空氣掠過的外形，並融入各種創新的特色，包括向兩側彎曲的擋風玻璃、整件式頭燈和齊平門把，全都是為了減少阻力和藉以提升速度與性能。賈瑞的設計後來在一九三四年進入批次生產，成為Tatra 77——在捷克斯拉夫生產，以「未來汽車」為行銷號召，是第一種真正採用空氣動力學設計的車款，儘管生產數量相對少。賈瑞的設計引領後來更主流的汽車的發展，包括斐迪南‧保時捷（Ferdinand Porsche）的福斯金龜車（Volkswagen Beetle，1936年）。

在一九三〇年代的美國，**工業設計**顧問亨利‧德萊弗斯和雷蒙‧洛威設計了具備氣

「創造出
　　與運動定律和諧運作的設計。」

動力構型的流線形火車，分別是二十世紀特快車火車頭
（1938年）和S1火車頭（1937年）。洛威也在一九三五至三
七年間設計了更符合空氣動力學模型的灰狗（Greyhound）巴
士，最終演變成一九五四年的Scenicrusier巴士。然而，在如汽
車、火車、飛機以及單車等交通工具的設計上，採用氣動力外
形是完全合乎科學邏輯的，可提升性能，但消費性產品的**流線
化**，例如電熨斗、烤麵包機、電冰箱和烤箱，則純粹出於造形
的考量。

　　如今，由於精密的**電腦輔助設計／電腦輔助製造**軟體的問
世，空氣動力學比以往更有助於交通工具的設計，一件設計的
空氣阻力愈小，便愈節省能源，性能也愈好。無論是一級方程
式賽車（Formula One）、超級快艇或高科技的競賽單車，其
形狀全都是利用空氣動力學來創造盡可能讓空氣容易通過的。
說到底，空氣動力學的運用是創造出與運動定律和諧運作的設
計。■

ASH 30雙座滑翔機（2011年首飛），
馬丁・海德（Martin Heide）設計。在
德國的波本豪森（Poppenhausen）由
亞歷山大・施萊西爾（Alexander Schle-
icher）製造——達成空氣動力學最高
性能標準的先進滑翔機。

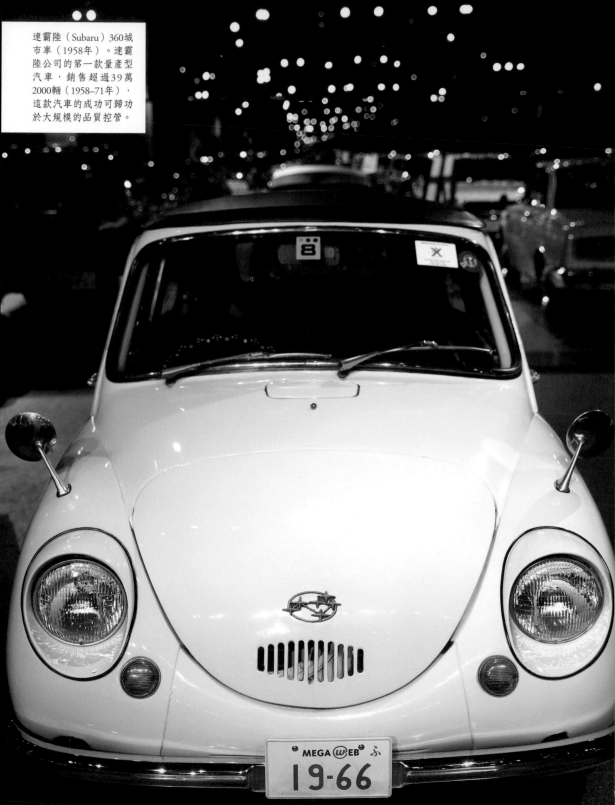

速霸陸（Subaru）360城市車（1958年）。速霸陸公司的第一款量產型汽車，銷售超過39萬2000輛（1958–71年），這款汽車的成功可歸功於大規模的品質控管。

在產品設計與製造的整個過程中，
維持一定品質的系統

概念55
品質控管

在設計與製造中，品質控管的概念至關重要。儘管**標準化**使得設計能夠順利大量複製，然而為了維持生產過程中的標準化，適當的品質控管系統是確保產品一直符合既定標準所不可或缺的因素。

中國第一位皇帝秦始皇，是最早替武器的**大量生產**和度量衡引進嚴格品質控管的人。的確，秦始皇對於品質控管的牢牢掌握，是得以在極早期創造出**大量客製化**的原因——壯觀的赤陶兵馬俑大軍護衛他進入來世。秦始皇統治期間所引進的品管系統，造就了往後許多世紀中國設計的絕佳品質。

早期的品質控管形式涉及費時的製造後檢查，產品是否淘汰，取決於是否合乎既定的品質規格。然而，直到一九二〇年代初期，統計製程控制（statistical process control）的概念才在貝爾實驗室（Bell Laboratories）由華特·蕭華特（Walter A. Shewhart）發展出來。利用統計工具來降低製造出不達標產品的機率，涉及以抽樣的方法持續監控生產過程。統計製程控制也激發了持續改良的文化，以及構想能發展出更好製程的實驗，這些全都有助於盡可能消除生產過程中的風險，達成更好的製造品質。

一九五一年，阿曼德·費根堡姆（Armand V. Feigenbaum）寫了一本《全面品質控管》（*Total Quality Control*）的書。這本書籍由全面品質控管的方法，進一步提升品管管理的概念，並定義為「在組織的不同群體中，努力協調品質維持與品質改進的有效系統，以便在最節約的程度上進行生產，同時讓顧客獲得最大的滿足。」[35]

然而，對於設計界最具影響力的人是《品質控管手冊》（*Quality Control Handbook*，1951年）的作者，羅馬尼亞裔的美國管理顧問暨工程師約瑟夫·朱蘭（Joseph M. Juran）。對日本製造業者而言，朱蘭是一位大師。他們聽從朱蘭的建議，在一九五〇年代遵循嚴格的品管系統，改變了日本設計與製造文化，使「日本製」不再代表粗製濫造，而是讓人聯想到地位領先、技術先進的設計。

如今，所有大規模的製造商都運用品質控管系統，當中六標準差（Six Sigma）系統是最受歡迎的一種，由一九八六年任職於摩托羅拉（Motorola）公司的工程師比爾·史密斯（Bill Smith）和米基爾·哈利（Mikel J. Harry）所設計。然而，確實有人批評品管系統，宣稱過度倚賴這類系統可能會「蒙蔽」**創新**的公司文化，而比較不易革新。∎

六標準差標誌，「σ」是現代希臘語的第18個字母，在統計學領域代表標準差。

容納、保護和推銷產品的外殼

包裝

Ecolean空氣無菌包裝（2009年）。這種輕量包裝以高生態效益、堅韌有彈性的材料製成，內含高達35%的碳酸鈣。

包裝是當代生活中與我們密不可分的部分，我們難以想像沒有包裝的生活，然而在大部分的歷史中，包裝並不存在。的確，包裝設計的概念是在十九世紀中期至後期，由消費主義興起帶動起來的。

從酒類到化妝品，隨著愈來愈多產品可以在商店中買到，新形式的包裝設計成不僅用來盛裝和保護產品，也是為了與其他類似的產品有所區隔。

包裝可定義為商品從製造到終端使用者手上的過程中，用來容納、處理、運送和保存商品的材料。包裝總共有三大類：「第一級」，代表銷售點包裝，例如容納早餐麥片的盒子；「第二級」或「分類」，指的是容納第一級產品的箱子，例如在運送或儲存時保護麥片包裝盒的硬紙板容器；以及用來大批運送第二級包裝的「第三級」或「運送」包裝——棧板、收縮膠膜等。

用於包裝的主要材料有紙、硬紙板、塑膠、鋼和鋁。雖然從最早的商業成立時，就已經使用包裝——舉例來說，種籽袋、陶製奶油罐和藥罐，然而一直到一九三〇年代的經濟大蕭條，包裝設計才開始在產品行銷上扮演愈來愈重要的角色。如同現在，當時包裝不僅幫助製造商以相對少的成本，讓自家的產品有別於競爭對手的產品，也可以吸引消費者和創造有辨識度的品牌。

一九二九年，先前研究過美國經濟的魯賓·勞辛（Ruben Rausing）博士相信「包裝應當能節省下多於開銷的金錢」，據此他在斯堪的那維亞半島成立了第一家專門的包裝公司。一九四三年，該公司的工程師艾利克·瓦倫貝格（Erik Wallenberg）開始發展革命性的新式包裝設計，採用紙製的四面體——被認定是最具空間效能的牛奶盒形狀。同年，該公司更名為利樂包裝（Tetra Pak）以頌揚這項發明，

隨後開發出創新的技術，不僅紙上覆蓋防水塑膠層，還密封住內容物液面下的接縫。勞辛在一九四六年示範發展成果的利樂包原型，經歷這個里程碑後，他的公司成為全世界包裝設計與製造的領導者。

二十世紀下半葉，成本低廉的塑膠、新型聚合物薄膜，以及更便宜的彩色印刷問世，大幅增加了可設計的各種包裝類型。結果導致大量的材料浪費，因為製造商視包裝為增加產品可察覺價值的低成本手段。然而，到了一九九〇年代，隨著人們日益關心環境問題，包裝設計也逐漸受到注意。此後，過度包裝已經普遍認為是難以接受的浪費。為了回應這些關切，利樂包裝公司正在努力生產更加符合森林監察委員會（FSC）認證的利樂包紙盒，而且**回收**比例也已提高。同樣的，另一家瑞典公司Ecolean發展出一種新式輕量、無菌且可回收的包裝，以複合塑膠和碳酸鈣材料製成。這種新一代袋狀包裝的重量，約比盛裝液體的傳統紙盒或瓶子輕百分之五十至六十，因此就材料使用或運送所需的能源而言，更具生態效益。有鑑於在現今的全球化世界，產品的製造往往數以十萬計或甚至百萬計——消費性產品的數量遠多於此，因此減少任何程度的包裝都會對整體環境的衝擊和**永續性**造成相當大的差別。

左：瑞典工程師瓦倫貝格（約1944年）展示他替利樂包裝公司發明的四面體包裝設計。

右：利樂包裝公司製造的100毫升容量利樂傳統包（1952年）。如今仍在使用的革命性四面體包裝設計。

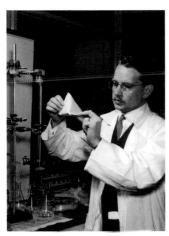

　　除了保護產品的功能外，包裝設計也用來讓使用者與製造者的品牌價值產生情感連結，這往往發生在近乎潛意識的層面。舉例來說，蘋果公司利用設計簡潔的高品質包裝作為強化品牌身分的手段，同時盡可能安全運送產品。包裝設計愈來愈關係到創造驚奇、逐漸灌輸令人滿意的使用習慣，或者增加個人化和在地化的格調。考量到這些不同的動機，現今的包裝設計全都與包裝盒外的創意思考有關。∎

訂製個人化的解決方案

概念57
客製化＋大量客製化

設計**通用性**的對立端是「客製化」，按照個人的需求或渴望，訂製或改造某項產品。簡單地說，客製化是物品的個人化。大量製造產品的能力讓使用者客製化變得容易，這是當代設計成長中的趨勢，因為新技術——從資料開採到**3D列印**——正在將大量製造的事物的大量客製化變成可能。

以改裝車「奧跡」（Mysterion）為主題的《Rod & Custom》雜誌封面（1963年9月號），由「大老爹」艾德‧羅斯負責訂製，配備兩具福特V-8引擎。

如今在線上訂製，在可口可樂瓶罐和Nike跑鞋「印上名字」的客製化產品，正在帶領這股設計的新現象。說到底，這是在人們與產品以及製造產品的公司之間創造更好的**連結**。

「如果你能擁有特別的東西，為何要甘於擁有平凡的東西？」這句話大概最能總結長久以來，人們按照要求尋找客製化設計背後的原因。過去的許多世紀，技藝純熟的工匠仰賴富有客戶的贊助，接受委託，製作訂做的設計。這些設計依據買家的個別需求或欲望而變得個人化，例如用家族紋章裝飾的全套餐具，或一套按客戶身材尺寸精心訂製的盔甲。

在汽車工業發展的早期階段，客製化在馬車車身製造者間相當普遍。這些製造者發展出新事業，創造出可用於標準化車身底盤的訂製車體。的確，著名的汽車設計師哈利‧厄爾（Harley Earl）在他父親位於洛杉磯的車廂工廠開創事業（後來併入唐李車廂與車身工廠〔Don Lee Coach & Body Works〕），替好萊塢名流設計訂做的車身，包括傳奇的製作人暨導演塞西爾‧迪米爾（Cecil B. DeMille）和聲名狼藉的演員「胖子」洛斯科‧阿巴克爾（Rosco 'Fatty' Arbuckle）。

一九二〇年代後期和一九三〇年代初期，汽車客製化發展成一種全新的汽車現象：稱作「hot rod」，也就是將汽車進行改裝，藉以提升美國經典老車的馬力，強化性能，在禁酒時期能讓販酒者跑得比警察還快。在一九三〇年代後期，這些經過改裝的高速汽車在當時稱為「speedster」，開始在洛杉磯的乾湖床上競速。第二次世界大戰後，改裝車的現象激增，因為軍方的機場被改造成賽車道，結果這些改裝車開始使用炫耀浮誇的塗裝。

戰後時期也見證了汽車客製化的大幅成長。在海外服役的許多美國士兵喜歡上歐洲車款，因此在回國後利用可便宜取得的軍方除役機車，開始在性能和**美學**上進行客製化改裝。一九六〇年代，與日俱增的機車「傳統手工製作」的客製化，見證了一種全新的設計類型的誕生：訂製機車，其形象在一九六九年由彼得‧方達（Peter Fonda）主演的電影《逍遙騎士》（Easy Rider）中永垂不朽。當然，現今的汽車和機車客製化已經成為無數電視實境節目中的家常便飯。

大量客製化涉及了標準化設計，可透過改變零組件或安排方式來滿足個人訂做的需求，起源同樣可追溯到汽車工業。然而大量客製化也是家具設計長久以來的一項特點，由設計者構思出可靈活混合與搭配的模組化產品，以提供一定程度的客製化。經典實例包含Globe-Wernicke家具公司在一九〇〇年代初期製造的玻璃門組合式書櫥，以及由亞德里安‧德克爾

不分時代最著名的哈雷—戴維森（Harley-Davidson）訂製機車。這輛機車綽號「美國隊長」，在彼得·方達和丹尼斯·霍珀（Denis Hopper）領銜演出的電影《逍遙騎士》（1969年）中，扮演了重要角色。

「如果你能擁有特別的東西，
為何要甘於擁有平凡的東西？」

（Adriaan Dekker）設計，色彩繽紛的Tomado層架系統（1958年），這件家具幾乎成為一九五〇年代後期荷蘭室內裝潢無所不在的特點。此後，家具工業中出現許多運用大量客製化的例子，尤其在辦公室合約市場中，功能上的靈活往往最受青睞。

　　然而過去三十年來，推動大量客製化最重要的因素是**數位化**，數位化在消費性電子產品中引進了前未所見的**功能整合**程度。以蘋果公司的iPhone為例，這是一種可以大量客製化的大量製造通用產品，取決於使用者選擇下載哪些應用軟體，以及挑選什麼樣的螢幕桌布、鈴聲和聲音設定。說到底，當某樣東西是為了我的個人需求而專門訂做時，對我來說最好用，這正是我們大家所尋求的那種設計解決方案，因為是如此的個人化。■

這個用後即丟的社會的
今日用、明日丟的設計

概念58
用後即丟

設計中的用後即丟概念，不可避免地與消費脫不了關係，
然而作為一種概念，也與節儉和衛生有關，兩者長久以來
被視為持家的美德，但有時似乎相左。

吉列發明，搭配可拋棄
式刀片（1901年申請
專利）的濕式刮鬍刀專
利書。

工業革命雖然使商品變得更便宜、更能大量購買，加速了消費，但用後即丟的概念真正受到歡迎，得等到美國商人金·坎普·吉列（King Camp Gillette）靠著他發明的剃刀發大財之後。這種剃刀搭配薄而且價錢低廉的用後即丟刀片一起販售。突然之間，男人不再需要用皮帶磨利刮鬍刀。取而代之，當吉列的插槽式刀片變鈍時，可以輕鬆有效率地用嶄新的刀片替換。的確，吉列的巧妙發明預示了全新的商業模式，不久之後，用後即丟的概念等於同獲利，最終成為現代性的代名詞。

然而，在經濟大蕭條的一九三〇年代，伴裝成**計劃報廢**的用後即丟，在金融動盪的時代廣泛被當成經濟萬靈丹。如同在美國普遍視為「現代廣告之父」的歐尼斯特·卡爾金斯（Earnest Elmo Calkins）的解釋，「報廢是刺激消費的另一種手段……不再流行的衣服在還沒破舊之前就被取代。這個原則推廣到其他產品……說服人們放棄舊東西和購買新東西，以便跟上流行和擁有正確的事物。這個過程中似乎存在著令人遺憾的浪費？一點也不會，因為把東西用壞不會促進繁榮，但買東西會。」[36]

最終，美國的經濟變得依賴這種藉由丟棄進而促進消費的方法，導致許多製造商為了加速產品的用後即丟，刻意策略性地縮短產品的實體和流行壽命。然而隨著第二次世界大戰的爆發，設計中用後即丟的優勢，因為普遍實施定量配給而突然限縮，不可避免的，將就使用和修理的態度受到重視。當戰後恢復繁榮，用後即丟的製造策略也跟著恢復，今天使用、明天丟棄的設計在一九六〇年代初期達到巔峰。的確，**普普**設計全都在頌揚轉瞬即逝和用後即丟，舉例來說，紙製的迷你服裝和充氣塑膠椅的問世都可證明這點。

儘管凡斯·帕卡德（Vance Packard）在一九六〇年出版了批評消費主義的《浪費的製造業者》（*The Waste Makers*），斥責製造商和廣告業鼓勵建立在用後即丟的模式上不經思索的盲目消費，但因為其獲利能力，用後即丟的現象並不會消失。用後即丟設計的重要先驅之一是法國製造商BIC，在一九五〇年推出「伯羅」（Biro）塑膠原子筆，一九七三年推出第一款用後即丟的打火機，一九七五年推出第一款拋棄式刮鬍刀。

如今，雖然人們比較瞭解用後即丟對環境造成的衝擊，但這個問題依舊存在。儘管某些種類的產品，由於衛生的考量在本質上必須盡可能用後即丟，例如一次性的注射器等，但仍有太多大量製造的產品過度地用後即丟，沒有考慮到**永續性**。■

上，BIC的用後即丟打
火機（1972–73年）。自
從推出後，BIC公司在
160多個國家販售超過
300億個用後即丟打火
機。

下，英國多塞特郡（Dor-
set）某座垃圾場上，正
在運作的BOMAG垃圾
壓縮機，2013年。

「將產品裹上
　　能強化視覺吸引力的外皮。」

偉士牌（Vespa）GS125
速克達機車（1955年），
柯拉迪諾・達斯卡尼歐
（Corradino D'Ascanio）
為比雅久（Piaggio）公
司設計。戰後義大利造
形和「義大利路線」的

用吸睛的形式包住功能

概念59
造形

「造形」作為設計的重要概念，與產品的外觀有關，而非實際的運作方式。造形往往會隨著流行而更新產品的外觀，好吸引消費者，但實際上並未提升功能，在家用設備和消費性電子產品的設計上尤其如此。

設計與造形往往被視為不同的學科，確實有些設計者專精於設計的具體工程層面，有些則更關注物品的表面處理和外觀。然而造形是整體設計的重要層面，因為有助於提升設計美學，並在消費者購買產品的意願上扮演關鍵角色。以往，造形用於隱藏某件設計的機械基礎，例如打字機或縫紉機的外殼，或用於提升視覺上的美感，例如流線形汽車的車體。

最終，造形更是關於為產品披上更吸睛的外皮。傳奇的**工業設計**顧問雷蒙・洛威視造形為一種讓設計自我表現的方式，同時有助於他說的「使銷售曲線流線化」。關於造形為何重要，洛威最好的解釋，至少對他潛在的客戶而言，或許是印在他的名片上的格言：「價格、功能和品質相當的兩項產品，比較好看的那個會賣得更好。」現在這仍舊是設計中無可否認的事實。

一九三〇年代期間，「工業設計師」和「工業造形師」差不多是可互換的用語，因為在經濟困頓的十年間，造形是設計相當重要的一部分。造形在汽車設計扮演尤其重要的角色，例如通用汽車等公司為了提升銷售利潤，而發動年度造形計畫。的確，通用汽車後來的Motorama汽車展從一九四九年舉辦到一九六一年，就好像是一個令人眼花繚亂的櫥窗，以大膽的創意展示汽車的造形。

從戰後時期進入一九五〇年代，義大利設計師也利用造形在國際設計舞台立足。所謂的義大利路線——將產品包裹在流暢的外皮中，達成視覺上誘人的**流線化**——是義大利設計師用來彌補技術上的不足，最容易且最具成本效益的方法。專注造形讓義大利製造商得以將商品出口到全世界，最終創造出經濟奇蹟，見證了義大利成為現今的設計大國。

難怪義大利設計大師維可・馬奇史特拉蒂（Vico Magistretti）或許是最能說明設計與造形之間的關鍵差異的人，他表示：「設計不需要畫圖，但造形需要。我這麼說的意思是，一件設計物可以……藉由用口頭或書面文字描述，因為透過這過程而具體成形的是某種明確的功能，以及材料的特定使用方式，這是關於原理的事，其他的美學問題都不列入考慮，因為這個物品是為了達成某種實用目的。當然這不表示在構思這個物品時無法產生一個準確的形象，來反映和表現適合其新方法的『美學』特質。另一方面，造形必須透過精確的製圖來表現，不是因為忽視功能，而是以稱作**『風格』**的外衣包裹住功能，這個外衣展現從本質表露的特性，並且對於物品的辨識度有決定性的影響。」[37]

最終是造形的表現性本質讓一件設計獲得了**個性**，而且是個性感讓人與設計產生有意識或潛意識的連結。■

將設計塑造成更具動能，或更具視覺上的吸引力

中車四方CHR380A EMU機車（2010年），由中車青島四方機車車輛公司與英國Priestman-Goode設計公司聯手設計與製造。這款最先進的極度流線形子彈列車的巡航速度每小時350公里，商業運作最高速度每小時380公里。

概念60
流線化

流線化的概念發展自**空氣動力學**研究，涉及運用了常呈淚滴狀以減少阻力的後掠構形。

起初，流線化是用來使汽車、火車和飛機達到最佳氣動力性能。然而到一九三〇年代，流線化也用於**造形**的目的，以便賦予家具、燈具、電器用品和其他家用產品時髦的現代吸引力。一九二九年的華爾街股市崩盤、隨之而來的經濟大蕭條和一九三三年為了穩定物價而制定的《全國工業復興法案》（National Industrial Recovery Act），使美國的製造業者面臨極為艱困的市場環境，他們得相互競逐日益縮小的銷售份額。這些掙扎求生存的製造商並沒有選擇花大錢投資在發展創新的產品上，而是透過造形在表面上更新既有的產品系列，因為這麼做更具成本效益，至少就短期而言。為此他們聘用新的一群有才能的專業**工業設計**顧問，包括亨利・德萊弗斯、諾曼・格迪斯、雷蒙・洛威和華特・提格等人，利用流線形外形替產品改頭換面，讓人聯想到未來感的速度和進步。

這些設計師及助手借用了起初發展自汽車工業的建模技巧，在工作室製作流線形的黏土模型，再將它們變成時髦、看起來具現代感的各種產品和用具的外殼。這些設計師基本上是為了造形和商業目的，賦予既有的產品誘人的流線形新外觀，並非為了功能上的好處。話雖如此，運用流線形的外形，偶爾會幫助製造商提高利潤，因為這種做法可以使用比較便宜的塑膠材料，或者使金屬的沖壓達到最好的效能——流線化的外形使產品的輪廓線變得滑順，如此一來有助於讓設計在視覺和實體上合為一體，而合為一體的外形通常更容易進行塑膠的塑形或金屬的沖壓，而且比較衛生，因為

平滑的單一表面容易清潔。

不過最重要的是，因流線化而產生的吸睛魅力能促進產品的銷售——其魅力如此巨大，以致於洛威替西爾斯（Sears）公司設計的一九三四年「冷點」（Coldspot）流線形電冰箱，變成第一個以外觀為宣傳點，而非訴諸性能的家用設備。後來在一九四九年，洛威成為第一位榮登《時代雜誌》封面的工業設計師，伴隨著他的肖像出現的是令人難忘的名言，「他使銷售曲線流線化。」這句話相當程度地總結了流線化如何以惠而不費的方式提供附加價值和刺激銷售。

但在此之前，流線化狂熱曾招致抨擊，批評者包括紐約現代藝術博物館（Museum of Modern Art）工業設計部門總監小艾加・考夫曼（Edgar Kaufmann Jr），他最早在一九四四年表示，「流線化不是**好的設計**。其主題是速度的魔法，表現在淚滴狀、整流片和古怪的平行線裝飾——有時稱作速度鬍子。大多數設計師持續濫用這些手段，已經糟蹋了它們。」因此，從一九五〇年代開始，流線化已經湮沒在設計史中，成為另一個體現時代精神的短命**風格**。∎

構想成
季節性流行商品的設計

概念61
流行導向的設計

高跟鞋（2006年），卡
林姆‧拉席德為Melissa
公司設計。以高品質的
注射模PVC製作。

設計這回事向來矢志追隨時尚和各種流行風潮。從哥德式
和文藝復興到巴洛克和洛可可，裝飾性**風格**的演進，一再
證實如此。然而，流行導向的設計仍是相當新近的概念。

十九世紀末，「新藝術」風格的流行處於鼎盛
期，當時的時尚界與設計界往往是關係密切的
夥伴，舉例來說倫敦的Liberty & Co.公司零售
流行服裝，連同傳達相同美學精神的當紅家具
和家用器皿。儘管追隨季節性流行風潮是服裝
設計長久以來的一大特色，但一直到一九二○
年代後期，其他產品類型的製造商才想通，他
們也可以遵循季節性更新的系統。這種由流行
驅使的行動，對製造商的好處是可以讓既有產
品在風格上加速過時，提升新產品的銷售。

通用汽車是第一個將季節性塗裝引進汽車
市場的公司，在一九二七年成立了傳奇的藝術
與色彩部門。最重要的是，該部門總監哈利‧
厄爾在一九四○與五○年代將女性設計師引進
這個**造形**部門，負責創造以流行的內裝來吸引
女性的時髦汽車——當時在美國，每四部汽車
的購買中，有三部是由女性「投下決定性的一
票」。這些開創先河的女性設計師不久後被稱
作通用汽車的「設計娘子軍」，厄爾之所以選
中她們，想必是因為女性比男性設計師更能跟
上至關重要的流行風潮。

一九六○年代，藝術、設計、音樂和時尚
之間的界限開始模糊，皮爾‧卡登（Pierre
Cardin）成為第一位涉足產品設計、受人矚目
的女裝設計師，他創設一間工作室，致力於設
計未來主義家具和燈具，他描述為「功能性雕
塑品」。另一位時裝設計師三宅一生，在職業
生涯中一直與設計界保持密切關聯，他與許多
知名的**工業設計**師聯手，從事一系列驚人的合
作計畫，從展覽會的布置到伸展台走秀。他向

來大力支持跨時尚的前衛產品設計：舉例來
說，日本設計工作室Nendo的佐藤大設計的「
甘藍菜」（Cabbage）椅（2008年），就巧妙
地再利用了三宅一生用來製作著名的褶襇布的
紙。

二○○四年，Habitat的創意總監湯姆‧
狄克森（Tom Dixon），帶領該公司發展「極
重要產品收藏」（VIP Collection）計畫，以慶
祝公司成立四十週年。計畫的構想是要求二十
二位名人為這個計畫各設計一件作品。結果誕
生了高跟鞋大師馬諾洛‧布拉尼克（Manolo
Blahnik）設計的鞋拔；寶石匠索蘭格‧阿薩
古禮－帕特里奇（Solange Azagury-Partridge）
設計的包覆天鵝絨的保險箱；以及法國女裝設
計巨頭克里斯欽‧拉爾瓦（Christian Lacroix）
設計的一系列玩具怪獸等。

然而，真正理解流行導向設計的潛力的是
義大利家具製造公司Kartell。該公司在二○○
五年開始邀請不同時裝設計師，合作參與「時
尚小姐」（Mademoiselle à la Mode）計畫，賦
予菲利普‧史塔克的「小姐」（Mademoiselle）
椅（2004年）時髦的椅面，椅面外觀的設計
者包括蘿西塔‧米索尼（Rosita Missoni）、莫
斯奇諾（Moschino）和埃爾梅內吉爾多‧傑尼
亞（Ermenegildo Zegna）。反向的時裝／設計
跨界方式也一直存在著，舉例來說，巴西鞋子
品牌Melissa邀請著名設計師，如費爾南多與洪
柏托‧坎帕納（Fernando and Humberto Cam-
pana）兄弟和札哈‧哈蒂（Zaha Hadid），替他
們設計鞋子。Kartell公司在完成流行導向的設

上：皮爾·卡登製造的
躺椅（大約1970年），
側面有對稱的鑲板。

下：吊燈（約1906年），
馬里亞諾·福圖尼（Mari-
ano Fortuny）為Venetia
Studium設計。

計迴圈後，現在已進軍時尚界，推出了
自己的鞋款，顯示出這兩個領域是如何
成功的合併和彼此交融。■

預先規劃好的故障設計或短命風格

概念62
計劃報廢

計劃報廢是製造商用來縮短產品壽命的策略，以便讓產品更快被淘汰，並且需要更快被更換。如今，這種做法多半在道德上讓人感到厭惡，然而在某些領域，計劃報廢依舊被視為經濟成長的關鍵。

設計中的計劃報廢站在**永續性**的對立面，可視為破碎的消費主義文化的一項弊病，當中對金錢的貪婪勝過道德顧忌和常識。計劃報廢最陰險的形式是，製造者先將過了一段時間後就會故障的零件放入產品中，並且讓修理故障零件的費用高於購買全新的產品。加速產品生命週期的另一種方法是透過**造形**，在型號更新、款式更流行的產品上市時，讓舊產品在**美學**上明顯地相形見絀，典型的例子見於汽車工業和行動電話市場。通用汽車最早引進這種由**風格**驅動的計劃報廢，在一九二七年成立藝術與色彩部門，以便創造一個每年改變造形的系統，盡可能縮短汽車的美學壽命。這個由哈利·厄爾領導的部門，後來在一九三七年更名為風格部門。

通用汽車隨後的銷售成長引起許多設計評論者的注意，包括美國新聞記者克莉絲汀·弗雷德里克（Christine Frederick），她認為如果人們購買更多商品，整體社會在經濟上都將受益，而確保此事發生最好的辦法是透過她所謂的「有創造性的浪費」——意思是計劃報廢，來加速產品的生命週期循環。計劃或內建的報廢並未顧及對環境的潛在衝擊，但在一九三〇年代普遍視為是促進經濟發展的必要手段——購買愈多產品，意味著愈多的就業機會，等同於振興經濟，至少在理論上如此。

「計劃報廢」一詞實際上是俄裔美籍不動產掮客柏納德·倫敦（Bernard London）所創造的，他在一九三二年寫了一本小冊子《藉由計劃報廢終結經濟蕭條》（*Ending the Depression Through Planned Obsolescence*）。他主張政府應該分配產品的「生命期限」，規定「產品在一定的壽命內販售和使用」，等到指定的時間期滿，一旦社會發生普遍性的失業，這些產品「將列入法定死亡」並且被銷毀，這麼一來「新產品將不斷取代過時的產品，而工業巨輪繼續轉動，規範和確保人民的就業。」

這種近乎以救世主自居的想法，相信不斷供應最新的必買商品能帶來經濟利益，在戰後時期和進入一九五〇年代時替美國夢提供燃料。在北美地區，透過承諾能讓生活過得更輕鬆愉快的廣告，製造商不斷供應時髦的設計商品給家庭主婦。

然而在一九六〇年，凡斯·帕卡德出版的《浪費的製造者》率先揭露這個可惡的製造策略，書中描述計劃報廢的做法是「有系統地試圖讓我們變得浪費、一身債務和永遠無法滿足的商業手段。」半個世紀後，情況並沒有太大的改變，儘管人們愈來愈關心全球環境問題，並明白只有減少浪費才能達成永續生存的目標。

人們對這種自私手段的日漸覺察，反映在設計經典的大受歡迎，即今日買、明白丟的商品的反面（參見第122頁）。但更令人感到欣慰的是「修理咖啡館」（Repair Cafés）的現象——二〇〇〇年在阿姆斯特丹，由瑪蒂娜·波斯瑪（Martine Postma）提出的概念，讓在地常駐的「修理達人」幫忙修復原本可能被丟到垃圾場的各種東西。■

帕卡德的《浪費的製造者》書封（1960年）。這本暢銷書揭露了製造商刻意計劃報廢的普遍做法。

凱迪拉克（Cadillac）
1959年車款的火箭狀尾
翼。這些奢侈的設計元
素只出現了一年，明白
顯示汽車設計在造形上
進行計劃報廢的鼎盛
期。

讓技術形塑產品

概念63
製程導向的設計

「製程導向的設計」這個用語，經常被設計者和製造者用來描述受製造程序與技術驅使，用來解決問題的方法，但鮮少在專業的**工業設計**實務界以外聽聞。

「旋轉」椅（2010年），海澤維克為Magis公司設計。這款搖椅的形式和表面的紋路，是旋轉模製的製程直接造成的結果。

那是因為大多數人不太會去想到製造物品的技術程序，從金屬沖壓、旋壓成形和鑄造，到玻璃吹製、蝕刻、木雕、車床和層壓，以及各種數不清的塑膠塑造──這些只是其中的一小部分例子。所有人造物都是事先設計（構想與規劃）和製造（實行）的結果，後者涉及利用不同的生產程序，將原料變成實質的產品。

製程導向的設計方法不可避免地從材料出發：將鐵變成烹煮鍋最好的方法？鑄造。或如何將柳條變成野餐籃？編織。或如何將熱塑性塑膠變成飲料瓶？吹模。一切製造程序都有自身的參數，因此當設計者採用某個製程導向的方法來解決問題時，他們會研究這些因素，以便構思出善用製程的設計解決方案。

人類最了不起的發明之一白熾燈泡，是早期「現代」製程導向設計的耀眼典範。經典的外形呈現出最終應有的模樣，因為其設計完全取決於當時用來製造燈泡的最先進技術──玻璃泡為中央的脆弱燈絲提供了必要的真空室。同樣的，一九二〇年代以降，匈牙利裔建築師─設計師馬塞爾·布勞耶創造了一系列完全取決於製造程序的金屬管家具，這種具有開創性的製程是在一八九〇年代，由德國的曼內斯曼（Mannesmann）兄弟所開創，使無縫鋼管的製造變成可能。這種新材料實際上重新塑造了兩次大戰之間家具設計的形式語彙。

一九三〇年代期間，其他設計者也開始開發利用新製程的設計，美國設計師拉塞爾·萊特（Russel Wright）創造了各種以旋壓成形的鋁製家用品，而挪威雕塑家琴·海伯格（Jean Heiberg）為易利信（L. M. Ericsson）的DBH 1001電話（1931年），設計出的革命性人體工學外殼，便是受到塑模電木的形式電位啟發。同時間，亞諾與阿爾瓦爾·阿爾托想出製作家具的塑模和層壓技術，這些技術前所未見。戰後期間，查爾斯與蕾伊·伊姆斯夫婦同樣創造出完全製程導向的家具，從他們的塑模膠合板座椅（Moulded Plywood Seating）系列（1945–46年），到劃時代的「塑膠椅座組」（1948–50年）──他們憑個人之力，發展出製造這些設計的技術程序。

更近來，其他製程導向的椅子設計已經嶄露頭角，包括康士坦汀·葛切奇的MYTO椅（2007年），這種形式只有藉由巴斯夫（BASF）化學公司新發展的聚對苯二甲酸丁二酯聚合物的高流率才可能產生；而湯瑪斯·海澤維克

（Thomas Heatherwick）的「擠壓」（Extrusion）長椅（2009年）和「旋轉」（Spun）椅（2010年），這些開玩笑似的設計全因為鋁的擠壓成形，以及塑膠的旋轉模製技術的賦形潛能而獲得靈感。

如今，一種與**參數化主義**有關的先進製程導向設計方式正在逐步形成，利用生成式設計軟體來開發設計。這種以數位和人工方式發展設計的方法仍處於技術的草創階段，但已經產出有趣的設計成果，從馬蒂亞斯・班特森（Mathias Bengtsson）的「成長」（Growth）桌（利用生成式設計軟體設計其外形），到近來奧斯陸大學（University of Oslo）所發展的3D列印機器人，後者是對機器人自我生成地設計自身的概念的思索，如此一來它們便能「演化、製造和組裝自己，無需經由人類輸入指令。」[38] ■

左：洛夫格羅設計的 Tŷ Nant水瓶初步素描（1999年），確認瓶子外形的水流形態。

右：水瓶（1999–2001年），洛夫格羅為緹朗（Tŷ Nant）公司設計。用吹模的聚酯物作為材料，利用這種材料的可塑性，同時傳達出內容物的珍貴和流動性。

從大自然的形式與系統獲得靈感的設計

概念64
有機設計

「有機設計」意指展現出生物實體或有機組織的特性，或者以生物的外形或系統為基礎的物品和建築。有機設計作為一種全方位和以人為本的設計解決方案，長久以來激發設計者在大自然「設計」的啟示下，尋求更好的解決辦法。

法蘭克・萊特是有機設計的重要先驅之一。他的**總體藝術**建築構想為與周遭自然環境和諧相融的構造物。一九三○年代，芬蘭建築師一設計師阿爾瓦爾・阿爾托也同樣發展出有機形式的語言，後來重新定義了兩次大戰之間的現代主義。

從根本上來看，有機設計至今仍是透過更用心思、結構適當、外觀誘人和以人為本的方法，讓物體與使用者之間產生更好的功能性、知性和情感的**連結**。在一九四一年紐約現代藝術博物館的「家用設備有機設計」競賽附帶的目錄中，概述這個信條，當中說到這種新方法是關於「依據結構、材料和目的，和諧組織合為整體的各個部分。在這個定義下，不可能存在無意義的裝飾或多餘的東西，但美的組成部分依然重要——在於理想的材料選擇、洗練的外觀，以及原本就有用途的事物，所呈現的合理的優雅。」戰後時期，有機設計漸漸與**好的設計**的概念產生關聯，而且不限於產品。建築中也能見到有機設計，最值得注意的是埃羅・沙里寧（Eero Saarinen）設計的約翰・甘迺迪國際機場TWA航廈（1956–62年）。

戰後期間，有機設計的成功促成生物形態主義（Biomorphism）的興起，生物形態主義並非嘗試捕捉自然形狀的抽象要素，而是曲解地用於純粹的裝飾目的。的確，在這段時期，俗不可耐的腎形咖啡桌和迴力鏢形沙發椅，成為一九五○年代室內設計的陳腔濫調。儘管這種風格的挪用為時短暫，但有機設計的戒律日後延續了好幾十年，引導著特定的設計解決方案，尤其關係到日漸被採用的**人體工學**。

一九九○年代出現了一種新形式的有機設計，最初體現在羅斯・洛夫格羅的作品中，結合了最先進的製造技術和高性能材料，以及經過精心研究的自然形狀。舉例來說，這促成了因流水形狀而得到啟發的水瓶設計，或者靈感來自骨頭結構，輕量但堅固的椅背。這些設計的外觀具有未來感，同時散發強烈的原始共鳴，被洛夫格羅描述為「超自然」設計，因為啟發了其他設計者去探索更多有機的設計語言。

隨著**電腦輔助設計／電腦輔助製造**軟體日益精密，設計者可以塑造出更加複雜的形狀，而且靈感往往來自大自然。這股風潮隨著二○○○年代中期生成式設計軟體的問世而更為顯著，例如與**參數化主義**有關的軟體。同時，**3D列印**技術不僅變得更進步也更便宜，意味著藉由這類軟體所產生的複雜形狀，可利用附帶的製造系統進行生產。這種做法已導致各種「**生物科技**」**設計藝術**作品的產生，最值得注意的是尤里斯・拉阿曼（Joris Laarman）的「骨頭椅」（Bone Chair，2006年）和手臂椅（Arm Chair，2007年），以及馬蒂亞斯・班特森的「細胞」（Cellular）椅（2011年）和生長桌（2014年），這些作品流露出具備強烈雕塑感的有機體樣貌，美麗且複雜，極似自然本身。

如今，**仿生學**在設計實務中的普遍運用，可視為有機設計的合理進展，因為仿生學仿傚自然，以自然為尺度和師法的對象。最重要的是，有機設計關乎建立更好的連結。它奠基於對人類在心理上喜愛生物外形的傾向，還有生物外形的視覺和觸覺誘惑能引發內在情感反應的理解，而這往往發生在潛意識的層次。■

左頁：弗里茨·海登里希（Fritz Heidenreich）設計的不對稱的花瓶和類似的不規則形狀的碗（大約1951年，後者據稱是由海登里希設計），兩者皆為Rosenthal公司製造。

下：約翰·甘迺迪國際機場TWA航廈（1956–62年興建），埃羅·沙里寧設計。戰後有機設計的精心傑作，展現流動貫穿的形式。

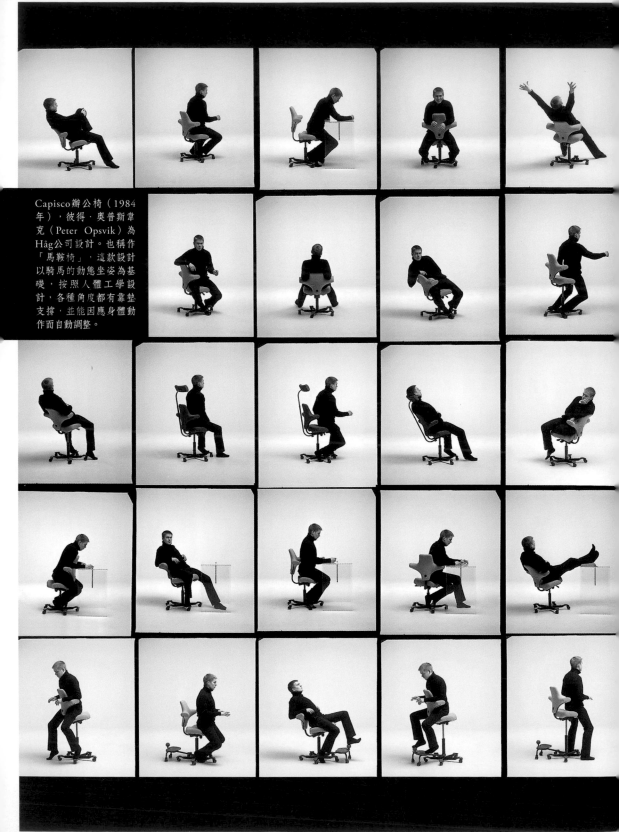

Capisco辦公椅（1984年），彼得·奧普斯韋克（Peter Opsvik）為Håg公司設計。也稱作「馬鞍椅」，這款設計以騎馬的動態坐姿為基礎，按照人體工學設計，各種角度都有靠墊支撐，並能因應身體動作而自動調整。

考量每個人的身材尺寸，為人而設計

概念65
人體工學

上：Speedglas 9100FX焊接護目鏡（2011年），耳格諾米設計工作室（Ergonomi Design）為3M公司設計。該型號是Speedglas焊接護目鏡的升級款，贏得2010年的人體工學設計獎。

下：經典多用途剪刀（最早於1963年），歐洛夫·貝克史托姆（Olof Bäckström）為Fiskars公司設計。這款著名的橘色把手剪刀，原型的把手是用木料手工雕刻而成，以確保盡可能符合人體工學。

人體工學是針對人類特性，以及人與產品、系統和環境之間的關係所做的系統化科學研究。人體工學以人的度量衡研究和心理資料為基礎，使設計者得以創造與使用者和諧運作的解決方案。

有鑑於此，人體工學是極為有用的工具，尤其對於想要創造出使用更安全、性能更優良，以及最終更有益健康的產品的設計者而言——這些正是發展**好的設計**的一切要件。

人體工學的起源可以追溯到十九世紀的人體測量學研究——有系統地蒐集人體的各種度量衡資料和進行關聯性分析。然而，第二次世界大戰之前這類資料並未廣泛運用在設計上。戰爭期間，美國軍方大量進行人體測量學研究或「人因因素」的研究，產生的資料讓戰後的設計者，對於如何創造出功能更好的設計有了新的認識，因為這些資料建立在更深入瞭解使用者身體需求的基礎上。

人體工學並非奠基於一個平均的人體測量數據，而是各種平均的測量數據。如同戰後時期，人因研究重要先驅之一亨利·德萊弗斯的說明：「我們必須考慮到種種身材尺寸的男性與女性的差異。畢竟，人們有各式各樣的身材，並非都是一般尺寸。」德萊弗斯的書《為人而設計》（*Designing for People*，1955年）極具影響力，而人體測量後來啟發了各種產品中的人體工學發展，從大型的人工操作機器和牽引機，到電話和辦公椅等。

一九六〇和七〇年代期間，人體工學在設計中的運用大幅增加，從人體測量學演進到包含解剖學、生理學和心理學因素，結合了對人類行為與能力的更深入瞭解。人體工學藉由從科學觀點量化使用者潛在的需求，使設計者得以創造出更安全、使用者友善的設計解決方案，同時使產品更易於理解和使用。在工作場所中，舉例來說，人體工學在辦公室設備和家具設計中的運用，帶來了更高的工作效率和生產力。出自人體工學觀點的產品設計，使用起來往往也比不考慮人體工學的類似產品更舒適。

無論在工作、旅行或居家生活中，考量人體工學的產品有助於將意外和受傷的風險降至最低。因此，設計者在創造符合健康與**安全**標準的設計時，人體工學便是重要的考量。

自從**電腦輔助設計**系統問世後，人體工學資料日益運用在許多不同種類的設計中，原因是當某項產品考量人體工學而進行設計時，性能通常更好，因此也有更好的銷售成績。如同特許人體工學與人因工程研究所（Chartered Institute of Ergonomics and Human Factors）的說法，「人體工學關乎『合身』：人們、人們所做的事情、人們所使用的物品，以及工作、旅行和玩樂的環境之間的合身。如果能達到非常合身的程度，那麼人們面臨的壓力便會減輕。他們會感覺更舒服，因此能更迅速和輕鬆地完成工作，並且犯下比較少的錯誤。」■

用起來簡單，
不需要任何說明書

概念66
功能直覺

功能直覺是大多數**工業設計**師夢寐以求的聖杯，目標是打造
讓任何人都能容易使用的產品，無須任何形式的說明。

要達成這個目標，可藉由設計出有效且易於瞭解的使用者介面，就能憑直覺使用產品。

當然，**清晰的布局**和**必要性**是另外兩大設計概念，幫助工業設計師達成這種操作上的禪境。兩者都是關於在視覺上和實際上清理設計的多餘部分，因為真相是產品愈簡單，愈容易操作。

百靈公司的迪特‧拉姆斯比其他大多數設計師更深諳此道。他和他的團隊設計的產品具備清晰的布局，讓任何人都易於上手。舉例來說，迪特里希‧呂布斯（Dietrich Lubs）替百靈公司設計的每一款鬧鐘都極易使用，因為他運用了最簡單、合乎邏輯的紅、綠、黃顏色系統，來凸顯鬧鈴的開關按鍵和背面的調時刻度盤。

如今，功能直覺是產品的成功關鍵，這正是為什麼過去幾十年來，設計者更努力設計出

易於操作的產品，無論是電烤箱或自動吸塵器。現在大多數人都沒有時間和意願閱讀厚厚的說明書，而是期待「隨插即用」的便利。

然而，具備數位介面的產品，例如行動電話、平板電腦、桌上型電腦、汽車儀器板顯示器、衛星導航系統等諸如此類的東西，是功能直覺的概念真正發揮作用的地方，直覺式的操作讓人樂於使用，而不是費時又令人挫折。在我們日益數位化、全天無休的複雜生活中，易於理解的功能是設計者在產品與使用者之間，建立重要情感**連結**最好的方法之一。強納生‧艾夫和蘋果設計團隊是擅長這種「功能直覺決定形式」設計方法的佼佼者，而這個方法不外乎在人與機器之間創造最簡練和最易於理解的連結。

設計出高度功能直覺的產品，最終目的是讓產品的操作變成不假思索的動作。要達成這

BNC012鬧鐘的細部。這是迪特里希‧呂布斯在1987年為百靈公司設計的鬧鐘升級版。

個的目，最好的辦法是以密切的觀察和實際測試，作為產品操作方式的設計基礎。說到底，功能直覺是關於想出一個使用者友善的設計解決方案——可以是一項產品、服務或空間，讓與之互動的使用者甚至不必思考要如何與之互動。愈來愈多所謂的智能產品都具備預測下一步動作的要素，隨著機器學習的技術的快速發展，意味著在未來的設計中將能更有效地達到功能直覺。■

「愈簡單的產品，愈容易操作。」

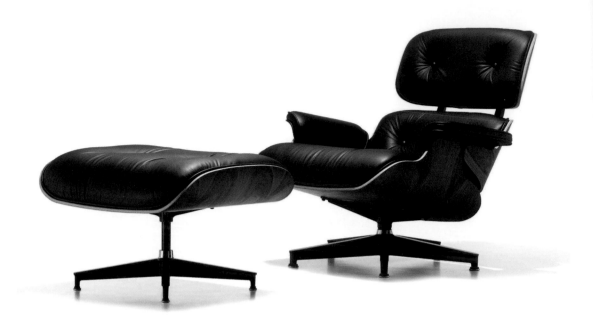

上：670躺椅和671擱
腳凳（1956年），伊
姆斯夫婦為赫爾曼·米
勒公司設計。對英國俱
樂部座椅的現代詮釋，
要表現「長期頻繁使用
的一疊手手套，溫暖、
善於接納的外觀」。

下：查爾斯·克瑞卡
（Charles Kratka）繪製
的670躺椅和671擱腳
凳分解圖（由柯莉塔·
肯特修女負責寫字），
展現其組件與接合方
式。

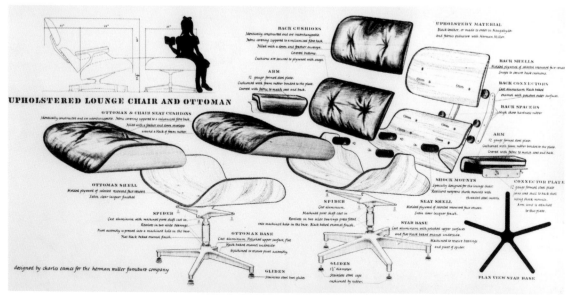

從整體的觀點進行設計

概念67
連結

ESU 400-N（1950年），
查爾斯與蕾伊·伊姆斯
為赫爾曼·米勒設計。
仰賴良好構造連結的高
度模組化儲存系統的一
種配置方式。

設計中的連結概念是一種極具說服力的概念，最早由查爾斯與蕾伊·伊姆斯夫婦在一九四〇年代後期提出來進行討論，以發展他們的膠合板椅子。在一九六一年製作的一部影片中，兩人解釋了他們的ECS儲存系統背面的概念，查爾斯宣稱，「細節並非只是細節。它們就造了產品。重要的是連結、連結和連結。」

伊姆斯夫婦發展並擴大連結的概念，查爾斯後來提到，「最終，一切都連結在一起——人、想法和物品。連結的性質是本身品質的關鍵。」伊姆斯大婦身為二十世紀下半葉美國最受矚目的設計夫妻檔，一九七六／七七年在加州大學洛杉磯分校的弗雷德里克·懷特美術館（Frederick S. Wight Art Gallery）舉辦作品回顧展，展名為「連結：查爾斯與蕾伊·伊姆斯的作品」，這場展覽明顯透露這個概念是瞭解其作品，以及它們受到好評和銷售成功的關鍵。

伊姆斯夫婦的連結概念基本上是關於，以完全相互關聯和整體的方式看待設計的過程，以便在構思某個特定問題的解決方案時，瞭解需要處理的各個連結層面——從結構與材料的連結，到經濟與情感的連結。展覽的目錄中包含知名設計思想家和溝通顧問拉爾夫·卡普蘭（Ralph Caplan）撰寫的一篇文章，他以這個方式總結了這個概念：「藉由建立連結來解決問題的技巧。在什麼東西之間做連結？在不同的材料之間，例如木料和鋼；在看似如此不相容的學科之間，例如物理學和繪畫；在小丑和數學概念之間，在人與人之間——建築師和數學家和詩人和哲學家和公司主管。」

兩年後，卡普蘭替家具製造商赫爾曼·米勒撰寫另一本刊物，集中探討這個概念，名為

《關於連結的筆記：有關改善空間的一些不完整的想法》（Notes on Connection: Some Incomplete Thoughts with Room for Improvements），這是一系列的四本「筆記本」之一，原本作為給該公司員工閱讀的內部刊物。同年，卡普蘭還主持了在亞斯本國際設計會議（International Design Conference in Aspen）中舉行的一場研討會，標題為「建立連結」（Making Connections）。這場研討會也是查爾斯·伊姆斯最後一次公開發表演說。對伊姆斯來說，連結的概念是設計與建築本身固有的東西，如卡普蘭所言，近似於他知道的「某種整體的設計場論（field theory）」，然而這位嚴格的批評家表示，他大概不會用這類術語來思考這件事。

最近三十年來**數位化**的驚人成長與擴展，使得在設計中創造連結比以往更加容易，因為數位化造成全球文化空前的異質結合，不僅是不同學科之間，還有全世界的設計從業者與設計思想家之間的結合。伊姆斯的連結概念，無疑也激發了發展中的**觸覺**回饋系統融入各種產品設計的現象，從汽車、電腦和智慧型手機，到遊戲機和自動吸塵器，這種現象主要是關於在物品與使用者之間形成知覺的連結。■

盡可能降低危險
與受傷風險的設計方式

概念68
安全

設計中的安全概念首度在一九六〇年代中期凸顯出來，多
虧了美國律師暨行動主義者拉爾夫·納德（Ralph Nader）
的暢銷書《任何速度都不安全：美國汽車存在於設計中的
危險》（*Unsafe at Any Speed: the Designed-In Dangers of the
American Automobile*，1965年），揭露了美國汽車工業如何
自私地輕忽消費者的福祉。

納德在書中具體揭發雪佛蘭（Chevrolet）的
Corvair汽車（1960年）在設計上的致命缺
陷。這款由通用汽車製造的Corvair採用後置
汽冷式引擎，由於缺乏穩定車體的前防滾桿，
因此在劇烈轉彎時會有翻車的傾向。這個嚴重
的疏漏是為了降低成本，如果安裝這項裝置，
便能保護乘客免於致命的風險。更令人擔憂的
是，通用汽車明知這個缺陷，卻繼續製造和販
售Corvair，將公司獲利置於消費者安全之上。
事實上，納德還揭發了一件事：通用汽車花費
約七百美元替汽車做**造形**，但只花費微不足道
的二十三美分在安全設施上。

由於納德的發現，美國國會隨後通過二十
五條不同的消費者立法，預示了企業必須承擔
產品責任，讓設計者和消費者更加意識到設計
安全的問題。重要的是，透過罰款或入監服刑
的威脅，讓製造商為不安全的產品所造成的傷
害負起責任，更加關心安全問題。

安全是人類的基本需求，而擁有優良安全
紀錄的公司——例如富豪（Volvo）汽車，縱
觀其歷史，該公司向來是開發多項**創新**安全措
施的先驅，從三點式安全帶（1959年）到防
撞技術（2006年初）——因為常被認為更關心
購買汽車的客戶，而獲得經濟上的好處，最終
培養出顧客忠誠度和聲譽。撞擊測試假人是持
續提升汽車安全的最重要發展之一，世界上第
一個測試假人名叫西拉·山姆（Sierra Sam），
塞繆爾·奧爾德森（Samuel W. Alderson）在一
九四九年設計用來測試飛機彈射椅。此後，測

試假人的資料回饋日益精密，幫助設計者發展
出愈來愈安全的汽車，無論是更能吸震的兒童
安全座椅，或者更堅固的防側撞保護系統。

更安全的產品的設計往往也和**人體工學**一
樣，大半奠基於適當的材料選擇。舉例來說，
過去二十五年來，英國一直對於製作家具和寢
具襯墊物的材料，設下嚴格的易燃性規定，因
此拯救了無數的性命。除了開發比較安全的產
品之外，「設計安全」也涵蓋了發展專門設計
來提升保護的各種設備，像是從滅火器和煙霧
偵測器，到專用的焊接頭盔和災害性物質防護
裝。這些類型的設計通常必須符合嚴格的政府
安全標準，由相關的工業專家設計，再通過測
試和認證。同樣的，其他種類的產品設計，例
如玩具和家用設備，也必須符合許多不同的安
全法規，這些法規有助於讓產品使用起來更安
全。

然而現在市面上仍有太多不安全的產品，
或者根本是危險的產品。這些產品有可能是偽
造的飛機元件或冒牌的醫療設備，又或者是在
某些沒有發展出商品安全標準文化的遙遠國
度，廉價製造的玩偶或玩具。身為消費者，要
避開這些危險最好的辦法，是只購買信譽可靠
的公司所生產的高設計水準和高製造品質的產
品。就產品的使用而言，要提升使用者的安全
真的很簡單，因為**好的設計**終究讓人感到滿意
愉快。不良設計也能改變生命，卻不是往好的
方向。■

「撞擊測試假人的資料
　回饋日益精密。」

上：開車時漫不經心地
使用行動電話的撞擊測
試假人，旁邊有一名撞
擊測試假人乘客，2009
年。

下：Zero 1美式足球減
震頭盔（2016年），VI-
CIS公司製造。這款創
新的彈性頭盔具備多層
結構，包含可彎曲的外
殼，設計來應付美式足
球可能發生的腦震盪問
題。

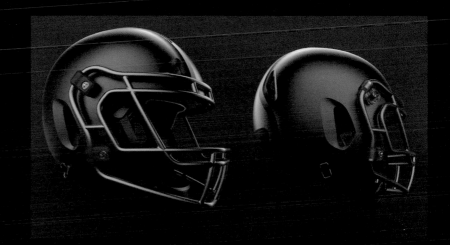

為新的設計目的
改造既有的物品

概念69
現成物

縱觀歷史，人類向來都會找尋東西並加以改造，形狀完美的石頭製成錘頭，或用豪豬的刺來製作縫衣針，或以鹿角製成鶴嘴鋤。的確，遊獵採集者這個概念不只意味著找尋食物，也包括取得能改造成有用工具的東西。

現成物的現代明確概念出現於一九一二年，那時畢卡索將一張椅子的照片貼在畫布上。幾年後，達達主義（Dadaism）藝術家馬塞爾・杜尚（Marcel Duchamp）採納現成物的概念──意指有意識地將既有物品重新改造成一件藝術作品──並且用他的「現成藝術品」轉變成一種可定義的藝術形式。杜尚的第一件現成藝術品是《酒瓶架》（Bottle Rack，1914年），接下來是著名的《噴泉》（Fountain，1917年），一個署名「R. Mutt」的小便斗。

　　杜尚的作品雖然對國際藝術界造成巨大的衝擊，但現成藝術品的概念在數十年間並未轉移到設計界。設計主要是一門講求實用、解決問題的學科，與工業和商業關係密切，因此在二十世紀的大部分時間，發展方向都由**理性主義**支配。對於嚴肅的設計考量而言，現成藝術品過於激進和概念化。

　　然而，在第二次世界大戰期間和緊接而來的戰後時期，定量配給導致不得不利用任何現成可得的材料，於是設計者開始將戰時的剩餘「現成物」融入他們的作品中。美國設計師小威廉・米勒（William H. Miller Jr）在一九四四年左右設計的椅子是現成物最早的作品之一，這件作品融入了戰時的網子和一根乙烯基樹脂內管。

　　然而，由阿奇列與皮埃爾・賈科莫・卡斯蒂廖尼（Achille and Pier Giacomo Castiglioni）設計的Mezzadro和Sella凳──分別融入牽引機座椅和競速單車的椅墊，參加了一九五七年在科莫（Como）舉辦的「現今家居的色彩與形式」（Colours and Forms in Today's Home）展覽──成為最早的現代現成物產品設計。如同設計歷史學家西爾瓦那・阿尼奇亞利科（Silvana Annicchiarico）對這兩件具指標意義的設計所做的評論，「設計者的創作信條顯然帶有挑釁的意味，它在新的語義脈絡中組合語素，當中結合了反諷與物體的全部原理。」[39] 然而很明顯的，這類設計儘管廣獲好評，但一直到一九七一年才由Zanotta公司生產。卡斯蒂廖尼兄弟後來設計的Toio落地燈，巧妙利用了「現成的」汽車頭燈，由先進的燈具製造公司Flos首度實

Toio落地燈（1962年），卡斯蒂廖尼兄弟為Flos公司設計。這款設計由玩笑似地組合在一起的現成物所構成，包括一個進口的美國汽車頭燈。

際生產。

後來亞歷山德羅‧門迪尼採用了改造現成物成為新設計的想法,產生了一系列所謂的再設計,包括「普魯斯扶手椅」(1978年)——利用從保羅‧希涅克(Paul Signac)獲得靈感的點描法進行裝飾的一件「現成的」複製古董椅。門迪尼解釋,「除了從不尋常的設計過程中獲得設計點子外,我也想製作一件奠基於假貨……庸俗作品、假古董,而具有文化根基的物品。[40]」

Mezzadro凳(1962年),卡斯蒂廖尼兄弟為Zanotta公司設計。這件現成設計的名稱意思是「收益分成的佃農」,暗示它融入了「現成的」牽引機座椅。

最重要的是,門迪尼的再設計是一種新的**設計藝術**鼻祖,這種出現在一九八〇年代初期的藝術,以組合現成物為基礎。羅恩‧阿拉德(Ron Arad)的「漫遊者」(Rover)椅(1981年),包含了將既有汽車座椅安裝在改造過的鷹架上,是這種新設計精神的早期成果。日後,湯姆‧狄克森和馬克‧布雷熱—瓊斯(Mark Brazier-Jones)在一九八三年創造出「創造性的廢物利用」(Creative Salvage)的說法(作為某個展覽的標題),來描述一種新的新龐克(Neo-Punk)設計者—製造運動,涉及將現成物粗略地焊接在一起,例如煎鍋、人孔蓋和古董欄杆,成為具有詩意的一次性設計藝術作品。此後這種改造現成物的做法,與新荷蘭設計運動和如馬蒂諾‧甘珀爾(Martino Gamper)等前衛設計師產生密切的關聯。作為一種被廣為接受的設計方法,也衍生出**設計上的駭客手法**的概念。■

為設計注入個性

Bubu容器椅（1991椅），
菲利普・史塔克為XO
公司設計。這個名稱可
愛的設計體現了創作者
天馬行空的幽默感，以
及為物品注入鮮明個性
的能力。

概念70
個性

融入「個性」是最具顛覆性的設計概念之一。在二十世紀的大部分時間裡，現代主義主宰了設計界，核心目標是設計的**通用性**，而這源於簡約的**純粹**美學。

的確，抹除物品和建築的個性，成為現代運動的一項明顯特點，因為一件設計愈樸素和缺乏個性，愈有可能具有普遍的吸引力，這是現代運動的主張。

這種**功能決定形式**的方法，帶來的結果是某種程度的情感匱乏，即便是由馬塞爾・布勞耶和柯比意等人創造、公認的現代主義設計經典。上述的現代運動先驅，他們的作品確實擁有可辨識的「個人」個性，但不容易表現在情感層面上，至少與同時代的設計，例如與阿爾瓦爾・阿爾托的作品相較時是如此。這種一體適用的設計心態，確實常造成在美學上平凡乏味的結果。問題是在日常生活中，大多數人雖然樂於使用理性上講求效益主義的實用物品，但往往也會發現，設計得讓人感覺愉快、表現創造者的個性或傳達想法的物品，更容易產生情感連結。這是因為個性或設計者的想法，會透過設計顯露出來，這正是在意識或潛意識上引起反應的東西。人類在天性上會受到帶來愉悅感、刺激想法或幽默的事物吸引。

有趣的是，名列**好的設計**的兩件極成功的椅子設計，都擁有可察覺的個性感。查爾斯與蕾伊・伊姆斯的LCW椅（1945年）含有平衡的構架和模壓膠合板椅座，具備迷人的擬人外觀；而阿恩・雅各布森的3017椅（1955年）的喜樂個性，則源於椅座前緣如微笑般的線條。同樣的，喬治・尼爾森（George Nelson）的「球」（Ball）鐘（1949年）傳達出愛玩耍的精神，但仍然是經過合理構思的設計。不過

這些令人心情愉快的二十世紀中期經典作品，多半是現代主義規範下的例外。

在斯堪的那維亞半島，戰後時期以及一九六〇和七〇年代的設計者，比較不受制於現代主義的通用性概念，而且大多創造出擁有強烈個性感的作品，因為他們運用了從自然世界和／或源自工藝的技術中獲得靈感的形式。的確，北歐設計者對於「賦予形式」的重視，透露出他們瞭解看起來令人愉悅、可觸知的形狀的設計，會帶來情感共鳴，而且對於純粹的功能性比較不感興趣。結果是這時期的斯堪的那維亞設計，在情感上常具備迷人的個性，無論是漢斯・維格納的椅子或蒂莫・薩爾帕內瓦的花瓶。也因此，這類設計的魅力持久不墜。

不要等到一九六〇年代**普普**設計和**反設計**的興起，為消費性產品注入個性的想法才會真正發揮作用，這時由Gufram和Poltronova公司製造的各種家具，展現出戲劇性的效果。一九七〇年代期間，當**符號學**的影響力開始滲透到設計教學時，這股風潮變得更明顯，最終導致後現代主義的古怪漫畫式設計在一九七〇年代後期和一九八〇年代出現。

最能在設計中掌握個性的商業潛能的是菲利普・史塔克。他賦予設計物有人味的名字來建構設計，例如Lilla Hunter和Dr Glob，或孩子氣的綽號如Bubu和Aha。這種個性感也反映在他具有表現力的設計形式上。的確，史塔克家具的個性友善，表現出超越國家與文化界限的一種新的全球化、非文字的設計語言。

Anna G開瓶器（1994年），亞歷山德羅‧門迪尼為Alessi公司設計。這件有象徵意味的設計，賦予一項日常家用品友善的個性，一上市立刻熱賣，第一年便銷售超過兩萬個。

另一位利用個性的情感連結的設計者是斯蒂凡諾‧喬凡諾尼（Stefano Giovannoni），他設計了許多充滿個性的家用品。近來，約伯工作室創造出個性十足的**設計藝術**作品，同樣也表現出樂趣決定形式的概念。■

追求體積愈來愈小的設計解決方案

索尼公司生產的TR-55電晶體收音機（1955年）。在日本製造的第一款電晶體收音機，預示了收音機設計新層次的微型化。

概念71
微型化

微型化一向是現代設計概念中的趨勢，由於技術的演進，用更少的東西做更多事情的能力也跟著提升。

隨著世界上第一個電晶體的問世，為產品微型化帶來真正的突破，一九四七年這種電晶體在貝爾實驗室（Bell Labs）發展出來。到了一九五二年，助聽器的設計加入電晶體，因此能大幅減少體積。後來，西部電氣公司（Western Electric）與東京通信工業株式會社（日後的索尼公司）在一九五三年簽訂了電晶體技術授權協議，隨後在一九五四年獲得日本批准，微型化成為戰後日本設計的一項明顯特色，而設立於東京的索尼公司也發展出愈來愈多小巧的消費性電子產品。這些產品包括索尼的TR-55電晶體收音機（1955年），這不僅是日本第一部電晶體收音機，也是了不起的微型化功績，體積只有8.9×14×3.8公分。然而，該公司更加小巧的TR-63收音機（1957年）預示了微型化袖珍電子產品時代來臨。

一九六五年，英特爾（Intel）創辦人戈登·摩爾（Gordon Moore）著名地預測了積體電路上的電晶體數量每年將倍增——後來修正為十八個月，現在稱作「摩爾定律」（Moore's Law）。結果是微晶片上電晶體數量的大幅增加，意味著過去這些年來，電子產品已經愈來愈小巧，而且功能愈來愈強大。的確，在不停追求微型化之下，我們現在擁有蒼蠅大小的空中監視機器人，以及融入奈米技術的超微小植入式醫療裝置。這種超微型化無疑將在當代**工業設計**中愈來愈常見。

然而，微型化的過程中涉及的不只是更快、更小的處理器，以及減小元件的體積。舉例來說，當某項產品融入一些不同的技術時，常會發現減小某個元件的尺寸，會對另一個元件的允許操作誤差造成不利的影響。儘管如此，只要有聰明的工程學，就會有解決的辦法。因此，在設計工程師與願意投資必要金錢和時間的製造商合作下，日漸發展出愈來愈小的產品。

技術的整合也幫助產品的微型化，或者在某些情況下，這就是理查·富勒說的「少費多用」。舉例來說，多虧了**數位化**的過程，從鬧鐘、指南針到手電筒和音樂播放器等類比時代產品，都成為智慧型手機的內建功能，這一切都有效地縮小成位元和位元組。

最終，追求愈加微型化的渴望，正在引導我們進入一個分子尺度設計的嶄新世界——奈米馬達、奈水泵和奈米機器人學正在發展中，為無限小的微型機器提供動力，從事令人驚嘆的種種可能用途，從奈米投藥到清除毒素作業。這一切對於設計實務代表何種意義，只有時間能夠解答，但有一件事情是確定的：超微型化的重大進展為解決問題帶來的驚人可能性，將會令設計者深深著迷。■

Smart汽車生產的Smart
Fortwo Cabrio微型車(2017
年）。專供都市乘駕、
極為成功的汽車設計，
是汽車微型化的傑作。

對於可靠性與信賴的承諾

概念72
品牌

品牌是讓產品與競爭對手產品做出區隔的手段，並用來溝通公司的價值觀和信念。在最基本的層面上，品牌是對既已建立的可靠性與信賴的承諾。

製造商會利用品牌來增添設計的價值，由於品牌所承諾的更好性能——可能為真，也可能為假，人們通常願意花更多的錢來購買有品牌的產品。

「品牌」（branding）一詞原本是指用烙鐵燒灼牲畜的皮膚作為辨識之用。當然，如今這個詞更常指稱公司身分或個性的創造與管理。一般而言，公司身分的建立屬於視覺溝通的設計範疇——商標、**包裝**、行銷資源、網站、社群媒體平台等。不過，公司選擇用來設計實體產品的方式，也有助於建立強大的品牌。

的確，大多數設計導向的製造公司，從蘋果、索尼、Kartell和Alessi到無印良品和宜家家居，都具備辨識度和有別於其他公司的設計語言，稱作公司**風格**，本身即是品牌身分的一部分，作用如同商標。設計與品牌多半是不可分割的，而且在許多情況下，雖然一項產品可能「烙印」上商標，但如果除去這個商標，你依舊能辨識這項產品，無論是蘋果筆記型電腦或杜卡迪（Ducati）機車。這是因為一家公司採用的獨特設計方法或**設計管理**策略，往往會讓產品具備類似風格或外觀，即使其系列產品是由多位不同的設計師負責設計。

大多數公司都會詳細且策略性地建立出一套品牌方針，不僅涵蓋行銷資源等諸如此類的規劃，還有實體產品的發展。創造強大的品牌身分，最好的方法之一是利用漸進的設計方法，以便使每一代產品都比前一代產品的技術更進步、設計更精練。如此一來，產品非但不會喪失核心的品牌身分，還能進一步強化。保時捷911就是這種情況的絕佳範例，該車系已經生產超過五十五年，然而其設計DNA卻能隨著時間的穩定演進加以追蹤。

在現今的互聯網世界，設計品牌對於產品成功銷售到全世界已經愈來愈重要。的確，品牌訊息是一種能在非文字層面上被理解的跨文化語言，在猶如茫茫大海的類似產品中，人們傾向於選擇他們知道且能認同價值的公司所製造的產品。但無論公司投入多少廣告和行銷費用來建立品牌，核心價值終究倚賴公司產品的設計。任何認真的大規模製造商都會告訴你，品牌成功與否取決於他們最終的產品，因為你得花許多年時間建立品牌，但只要發生一次嚴重的產品召回，就能毀掉一個品牌，並且無可挽回。■

上：「分享可口可樂」行銷活動中的可口可樂罐（2013年）。傳統可口可樂商標被不同的名字取代，造就個人化的瓶身。

下：古老的可口可樂販賣機上的可口可樂廣告圖（1950年代）。

蘋果商標（1977年），羅伯·雅諾夫（Rob Janoff）為蘋果公司設計。這個標誌裝飾著紐約第五大道上蘋果門市的入口。

對於明日世界會更好的
未來願景

概念73
明日世界

長久以來，設計者夢想著看見「明日世界」的可能樣貌。的確，明日世界是設計界中最誘人的概念之一，因為它讓設計者得以跳脫現實，想像當代世界以外的世界，並制定可能實現或不可能實現的未來計畫。

安東尼奧·聖埃利亞的新城市規劃提案（1914年）。這個極為先進的計畫顯示出義大利未來主義者的高瞻遠矚。

某些著迷於未來的最早期現代設計，出自義大利的未來主義者之手。一九〇九年，這個有自覺的前衛文化運動在米蘭創立，讚揚技術的進步。舉例來說，安東尼奧·聖埃利亞（Antonio Sant'Elia）的一九一四年烏托邦式原始粗獷主義「新城市」（Città Nuova），以及佛爾圖納托·德佩羅（Fortunato Depero）的立體主義式織物和服裝設計，反映出未來主義者的拒絕**歷史主義**和拒絕自然，並偏好與迅速發展的機器時代同調的前瞻性設計語言。

　　十年後，這種渴望完全被併入阿恩·雅各布森與弗萊明·拉森（Flemming Lassen）贏得比賽的設計「未來屋」（House of the Future，1929年）中，該設計具備一個小型的圓形平面、屋頂直升機降落場以及捲窗——當時必定像是發生在現代生活中的科幻場景，但現在看起來再尋常不過。

　　接下來的一大堆未來主義設計，預示了一九三九年紐約世界博覽會的展品，這是第一個完全聚焦於未來的國際博覽會，大概是對於經濟大蕭條的反應——因為要擺脫眼下的悲痛，最好的辦法莫過於預想更美好的明天。這次的博覽會以「建立明日世界」為核心主題，包含吸引人的未來事物，例如西屋電氣公司（Westinghouse Electric Corporation）讓觀眾激動的機器人伊雷克卓（Elektro），以及設置在通用汽車展示館中，特別受歡迎的諾曼·格迪斯的Futurama模型——呈現一九六〇年時美國公路系統可能的樣貌，結果證明是出乎意料的準確預測。

　　第二次世界大戰期間，博恩鋁與黃銅公司（Bohn Aluminum and Brass Corporation）進行一系列的宣傳，描繪長久期盼的未來和平時期的可能景況——從流線形的火車頭和牽引機，到未來的先進電冰箱和旋轉木馬——如果戰時的新合金可使用在非軍事用途上。儘管這些想像中的設計不曾實現，但通用汽車隨後在戰後時期，從一九四九年到一九六一年舉辦的年度Motorama汽車展中，一馬當先地預測未來的設計。這些傳奇的汽車展提供數量驚人的未來概念車，包括哈利·厄爾非凡的「火鳥」（Firebird）XP-21（1953年），一種太空時代的「滾行的

左：HYSWAS四面體超級快艇概念設計（2016年），強納生·施溫格（Jonathan Schwinge）。這款未來快艇具備一根垂直的支杆可沉入水中的「魚雷」船身和側置的可調式水翼，「能高速『漂浮』於水面上」。

右：科隆家具博覽會中的Visiona裝置（1969年），喬·可倫坡為拜耳公司設計。與同時代電影《太空英雌巴巴麗娜》（*Barbarella*）和《2001太空漫遊》（*2001: A Space Odyssey*）有異曲同工之妙的太空時代居家環境。

「過時最快的，
莫過於推測未來的景象。」

火箭」原型設計，以及超群絕倫的「百夫長」（Centurion）XP-301（1956年），這款設計領先時代數十年，具備連接到汽車儀器板螢幕的後視攝影機。

　　從一九六○年代中期到一九七○年代初期，太空時代的夢想終於成熟，新一代設計者在第一次登月計畫（1969年）的激發下，制定出未來居住環境的烏托邦式規劃。德國拜耳公司（Bayer）著名地委託喬·可倫坡和維爾納·潘頓，分別在科隆家具展中創造未來的Visiona（1969年）和Visiona 2（1970年）裝置，代表該時代對於未來的普遍樂觀態度。喬·可倫坡選擇設計出一個整合的微型生活艙，而維爾納·潘頓創造出色彩繽紛奔放的「幻想」景象，提供參觀者一次難忘的感官經驗。同樣的，一九七二年在紐約現代藝術博物館舉辦、具有指標意義的「義大利：新家居風貌」（Italy: The New Domestic Landscape）展覽會中，各種推測未來的設計紛紛出籠，例如喬·可倫坡的「完全裝備單元」（Total Furnishing Unit）和埃托雷·索特薩斯的「小環境」（Microenvironment）。

　　然而，一九七三年的石油危機迅速結束了這些烏托邦願景，因為人們開始憂慮現實環境，對未來的樂觀逐漸消退。突然之間，太空時代看起來不可思議地過時，吸引力大幅下降。諷刺的是，過時最快的莫過於推測未來的景象。但在接下來的幾十年，某些有遠見的設計者，從一九七○年代的路易吉·克拉尼（Luigi Colani）到二○○○年代的羅斯·洛夫格羅，他們敢於提出自己對於未來的預測，因而發人深省地讓我們得以一窺未來設計的可能樣貌。正如同經常重覆上演的歷史，在某個時代看似科幻小說裡的事物，最後可能在另一個時代因技術進步而成真。■

為了指示功能
而保持簡單

TP1可攜式收錄音機
（1959年），迪特·
拉姆斯為百靈公司設
計。體現他「更少但更
好」的格言。

概念74
清晰的布局

「清晰的布局」概念最常與平面設計有關，但也應用在許多不同類型的立體設計上，意味著在物品的設計中創造秩序感，以便讓潛在的使用者能不費力地瞭解其操作方式。

在產品設計中，清晰的布局主要關係到需要操作介面的產品外觀和功能，例如電氣設備、事務機器、白色商品和消費性電子產品。義大利的打字機製造商好利獲得是最早因產品的清晰布局而馳名國際的公司之一。該公司的Lettera 22打字機贏得金圓規獎（Compasso d'Oro），一九五〇年由馬塞洛·尼佐利（Marcello Nizzoli）設計，被譽為清晰布局的經典範例。這最終說明了尼佐利不僅是有才能的**工業設計**師，也是出色的平面設計師，他也為設於伊夫雷亞（Ivrea）的好利獲得設計海報和廣告印刷品。事實上，安排平面藝術作品所需的技術，可以直接轉移到機器的布局方式，尤其是操縱裝置。

另一家專門生產消費性電子產品的百靈公司，也在一九五〇年代後期以產品設計的清晰布局而享譽全球。這大部分得歸功於迪特·拉姆斯，他在一九五六年替百靈公司設計出他的第一件產品SK4收錄音機，後來成為該公司傳奇的設計總監，任期從一九六一年到一九九五年。在這段期間，百靈公司的產品遵循拉姆斯的「**好的設計**」十大原則，其中一條是「好的設計讓產品可以被理解：使產品的結構變得清晰。更棒的是，透過使用者的直覺，使產品清楚展現功能。最棒的是，產品不說自明。」

當產品具備巧妙構思的布局時，不僅在操作上更易於理解，往往也能賦予該設計一種視覺上的**正確**。無論是塞滿儀表的飛機駕駛艙、汽車儀表板或自動存提款機的按鍵，如果經過深思熟慮的布局，那麼將具備讓使用者輕鬆明白其設計的功能，可一望即知的清晰外觀。以戴森公司的電器或蘋果公司的產品為例，你大概在很短的時間內就知道如何操作，不需要閱讀任何說明書。讓這兩家公司都引以為豪的是，他們煞費苦心設計出布局極為清晰的產品，盡可能保証最容易和最直覺式的操作方式。

清晰的布局也是室內設計和展覽會設計的重要層面。達成的方式最常藉由觀察使用者如何與特定空間互動，以及與空間中的不同物體或特色互動，然後設計出明顯合乎邏輯的介面，從而將空間劃定出明確的功能區域，讓進入裡面的人能順利通行。說到底，清晰的布局意味著消除任何無關的成分，讓一件設計的外觀簡潔清爽且合乎邏輯，更容易理解功能，更能憑直覺操作。■

「清晰的布局
　代表去除任何無關的成分。」

Lettera 22打字機（1950
年），馬塞洛·尼佐利
為好利獲得公司設計。
這設計傑作是說明何謂
清晰的布局，具有影響
力的早期典範。

按現代理想設計的健全產品

《好的設計：紐約現代藝術博物館精選家用設備展》目錄封面，由策展人小艾加‧考夫曼（1950年）替芝加哥商品市場撰寫。

概念75
好的設計

「好的設計」概念的前提是有「不良設計」的存在，而不良的設計顯然比比皆是，因為每年都有大量無意義且浪費的產品被製造出來。

除此之外，還有許多設計堪稱平庸之作，然而好的設計的概念意指更高的品質，這樣的品質奠基在絕佳的功能和美學上的洗練，以及可能的話——一定程度的價格親民。過去幾十年間，各種**設計改革**組織和機構一直在提倡優良設計的理想，而最能總結這個想法的或許是英國設計師戈登‧羅素（Gordon Russell），他表示：「好的設計並非貴重、附庸風雅或誇大的設計……新的**風格**確實常始於**奢華**品市場……但**大量生產**已經如此普遍，因此成本不構成人們買不起好的設計物的理由。認為只有富人才喜歡設計良好的物品，這是錯誤的想法，他們也並非是唯一從賞花、聽音樂或閱讀蕭伯納作品獲得樂趣的人。認為低價的物品不可能具備高品質，同樣是錯誤的觀念。」

的確，在二十世紀初期至中期的大部分時間裡，由於備受矚目的機構和政府機關的提倡，包括紐約現代藝術博物館，好的設計這個概念與「好**品味**」的概念明顯綁在一起。一九五〇年，現代藝術博物館**工業設計**部門的主任小艾加‧考夫曼與芝加哥商品市場（Merchandise Mart）合作創辦了《好的設計：家用設備展》（*Good Design: An Exhibition of Home Furnishings*），持續舉辦到一九五五年。這個活動在

許多方面幫助整理優良設計的概念，認為只有具備簡潔的線條、實用的功能、忠於材料以及限制色彩運用等特點的精良設計，才能達到入選標準。

戰後期間，斯堪的那維亞的設計等同於好的設計，兩者幾乎是可互換的同義詞。同時間在德國，製造商和設計者同樣相信好的設計的轉化力量，他們稱為「好的形式」（Güte Form），藉以重建被戰爭破壞的國家。迪特‧拉姆斯是德國好的設計的主要擁護者之一，他從一九六一年開始帶領百靈公司具有影響力的設計部門，引導該公司發展出真正令人稱道的各種電子產品，體現優良設計的核心價值。的確，拉姆斯後來寫道，「好的設計意味著盡可能少的設計……設計是為了讓產品對人產生用處……設計者的工作能更具體且有效地促進未來更人道的生活。」[41] 這是最終讓好的設計的主張至今仍然具有說服力和必要性的原因。■

下：金屬咖啡桌（1946年），查爾斯與蕾伊·伊姆斯為赫爾曼·米勒公司設計。伊姆斯夫婦的膠合板家具系列體現了好的設計的關鍵特點：簡潔的線條、實用的功能、忠於材料和有限的色彩運用。

右：扶手椅（約1937年），阿克賽爾·拉森（Axel Larsson）為Svenska Möbelfabrikerna公司設計。這件瑞典設計品的人體工學輪廓，反映出好的設計以人為本的本質，如同1920–30年代在北歐地區所提倡的。

維持地球生態平衡的設計

芬蘭的RePack公司設計的可重複使用、可歸還的包裝（2011年提出最初的概念）。能減少二氧化碳排放量達80%，設計成至少禁得起20次的投遞。

概念76
永續性

設計中的永續性——也稱作環保設計、生態設計或**綠色設計**——主要涉及在產品的整個生命週期中，盡量減少材料用量、浪費和能源消耗。永續性不可避免地關係到合乎道德的消費主義，以及達成人類與生態系統平衡的目標。

永續設計的概念最早在一九二〇年代，由美國建築師暨系統理論家理查·富勒所倡導，他稱為「設計科學」。後來在一九五〇年代，富勒又創造了「地球太空船」（Spaceship Earth）這個詞，促使人們以更全面的方式來思考地球這顆行星的處境。富勒的設計科學是一種解決問題的方法，旨在「以最少的東西，做最多的事」，如同巴克敏斯特·富勒學會（Buckminster Fuller Institute）所言，這種方法需要「對宇宙的組成方式進行嚴密、有系統的研究。富勒相信在尋求解決人類所面臨的問題時，為了獲得全球的觀點，這個研究必須無所不包。」

為了達成這個目的，永續設計必須將產品的整個生命週期完全納入考慮——開採原料用於製造產品，以及開採過程中對生態造成的衝擊；製造過程中消耗的能源，以及任何負面的副作用；配送系統所需的能源和影響；產品的使用壽命；元件的重新取得和可回收利用的效能；以及產品的處置，最終對環境造成的影響，舉例來說，透過垃圾掩埋或焚化，或者用**升級再造**的概念來設想的重複使用。

儘管回收能減少能源消耗，但無法將消耗降到最低，而且可能被視為助長丟棄文化，彷彿消耗能源的程度沒有上限。最優先的考量必須是製造更持久耐用的產品，以減少能源和材料在經濟中的流動，而非提升社會吸收浪費的能力。**產品耐用度**是達成永續設計的關鍵——如果產品的壽命倍增，那麼對環境的衝擊便會減半。

產品在基本上可分為兩大類：需要耐用的產品，以及可以更有效進行處置的產品——舉例來說，家具或燈泡屬於前一類，而如行動電話等消費性電子產品，技術會過時得相對快速，屬於後一類。除了迫切需要永續設計的解決方案，**包裝**是另一個更有必要減少浪費的設計領域。伊夫·貝哈爾替PUMA公司所設計，獲得獎項的「聰明的小袋子」概念（2010年），是達成這個目標的絕佳例子。該設計將包裝所需的用紙量減少百分之六十五，證明了聰明的設計思維如何能提升永續性。

從二〇〇〇年代初期到二〇〇八年的經濟危機，設計界人士極為關注綠色解決方案。然而，如今我們更容易發現設計者沉溺於技術，而非從**道德**層面關心人類正在對地球造成的危害。在許多方面，這是因為對大多數設計從業者和製造者而言，綠色設計已經變成一種已知的事實，意味著它不再被頻繁提起。如同具有影響力的線上建築與設計雜誌《Dezeen》的創辦人暨總編輯馬卡斯·費爾斯（Marcus Fairs）曾說過的，「綠色已經變成常態。」■

「聰明的小袋子」（2010年），伊夫·貝哈爾／Fuse-project為PUMA設計。比傳統鞋盒更永續的解決方案，由內嵌模切硬紙板，可重複使用、可回收的聚酯袋構成，減少65%的材料用量。

最大動力效能房屋模型（約1929年）和其發明者理查·富勒。這棟擁有五個房間的六角形住宅，懸吊在一根中央桅杆上，用最少的材料達到最大的成效。

提出質疑的反文化設計

概念77
反設計

反設計最早出現於一九五〇年代後期和一九六〇年代初期，用來反駁主流的**好的設計**概念，而好的設計這個概念受到**現代運動**功能決定形式的教條式信念所引導。

反設計的主要目標是要證明，一說到設計，現代主義並不像其擁護者以為的那樣，掌握一切的解決方案，事實上，現代運動對於設計實務的教條式控制，已經變成一股阻礙**創新**、令人乏味的力量。在許多方面，反設計等同設計界的達達主義或超現實主義（Surrealism），或者拒絕**理性主義**的反動運動，並尋求更有想像力的表現形式。

起初，反設計的情緒為玩耍似的**普普設計**運動的興起提供燃料，該運動色彩繽紛和雕塑般的設計時常採用斷章取義的形式，誇大地向昔日的**風格**或者有意嘲弄現代運動自命不凡的「好**品味**」的流行文化致敬。然而，普普設計中輕鬆愉快的反設計，很快便被義大利的許多激進設計（Radical Design）團體超越，他們構想出更知識化且更具政治意味的反設計形式。這些反設計團體最終在一九七三年集結成短暫存在的全球工具（Global Tools）群體，成為反設計點子的實際動手做實驗室。

全球工具著名的行動是，為那不勒斯貧民區的弱勢兒童經營設計作坊，進行DIY設計創意的社會實驗。該群體透過這項行動和其他類似的倡議，證明設計行為並非專屬於專業人士，任何人只要有適當的工具，都可以是設計者——至少在當時的設計圈子裡是一項強而有力的主張。亞歷山德羅·門迪尼也在一九七四年提出同樣具有挑釁意味的反設計宣言，在他擔任總編輯的《美麗家居》（Casabella）雜誌辦公室外，藉由焚燒椅子的行為，彰顯更具意義且充滿象徵的設計形式，在毀滅現代主義的火焰中如鳳凰般浴火重生。

一九七六年，義大利的反設計運動在亞歷山卓·圭利耶羅（Alessandro Guerriero）設立的煉金術工作室集結，後來在一九八〇年代初期，因為埃托雷·索特薩斯領導的孟菲斯（Memphis）設計團體而普及到國際上。他們渴望的是，如查爾斯·詹克斯所言，「亂糟糟的活力，而非明顯的統一」，反設計最後發展出一個重要的國際風格：後現代主義。大約在同個時期，英國出現了魯莽、生猛且朝氣蓬勃的新反設計表現，在設計師—焊工湯姆·狄克森的帶領下，從崇尚無政府主義的龐克族獲得靈感，變成創造性的廢物利用運動（參見第145頁）。

對於選擇在工業界主流外工作，或者難以在公司設計實務界找到立足點的設計者而言，反設計提供了一個能展現表現力和個性的另類設計途徑。反設計的概念最終改變了設計的進展，因為產生了更具創造力的開放性設計風貌，允許對形式、功能和材料進行試驗性的探索，尤其是一九九〇年代以後。

如今，反設計持續存在，因為有設計者利用它作為社會評論的平台，以及個人**創意表現**的管道，從巴西的坎帕納兄弟的「不良材料」集合藝術，到新荷蘭設計運動的「工藝遇上科技」作品。■

Lassú椅（1974年），由亞歷山德羅·門迪尼設計並象徵性地燒毀。這傳奇行為的照片也用在1974年《美麗家居》雜誌第391期的封面上。

從大眾流行文化獲得靈感的設計

概念78
普普

隨著現代設計在二十世紀兩次大戰之間取得優勢,以及戰後時期英、美兩國政府孜孜不倦地提倡**好的設計**,到了一九六〇年代初期,新一代的年輕設計師與建築師致力於尋找其他能提供新鮮方法的設計概念。他們構思出普普概念。

在此之前,一九五二年一群激進、有創意的年輕人在倫敦當代藝術學會(Institute of Contemporary Arts)成立的獨立團體,早已開始質疑**現代運動**對於藝術、建築與設計的支配。獨立團體的成員包括藝術家理查・漢彌爾頓(Richard Hamilton)和愛德華多・包洛奇(Eduardo Paolozzi)、建築師艾莉森與彼得・斯密森(Alison and Peter Smithson)以及文化評論者雷納・班漢(Reyner Banham)。他們批評現代主義過於菁英主義,並呼籲一種更切題的藝術與設計語言:一種從大眾流行文化獲得啟發,例如電視節目和電影、廣告和**包裝**、科幻小說和流行音樂,同時受大眾流行文化讚揚的設計語言。這便是普普藝術運動的起源,進而使普普在設計界取得重大進展。

理查・漢彌爾頓在一九五七年給斯密森夫婦的信中,寫下有史以來最好的普普定義,他定義這種新**風格**為:

流行(為大眾設計),
短暫(短期的解決方案),
可消耗(容易被忘記),
低成本,
大量製造,
年輕(瞄準對年輕人),
機智,
性感,
耍花招,
富於魅力,
大生意。

事實上,相較於純藝術,從許多方面而言,設計是這個新運動更好的載體,普普從未能夠動搖純藝術與高尚文化的關聯,儘管有藝術家如安迪・沃荷(Andy Warhol)和羅伊・李奇登斯坦(Roy Lichtenstein)的努力。一九六〇年代後期和一九七〇年代初期,義大利成為普普設計的重鎮,無數的激進設計師和反設計團體,不僅創造出在創意和智力上具有挑戰性的作品,還嘲諷普遍被視為好的設計的教條。

日本勝利株式會社(JVC)生產的Videosphere可攜式電視(1970年)。以太空人頭盔為基礎,象徵普普設計對於未來太空時代的迷戀。

受時尚驅使的普普設計講求風格勝過本質,終究只能在繁榮的經濟中蓬勃發展。當一九七〇年代初期發生經濟衰退時,普普用後即棄的精神特質不再可行,最後被一種新的**理性主義**所取代。這種新理性主義在一九八〇年被後現代主義掃除,而後現代主義在某種程度上可視為一種新普普。如今,普普的愛玩樂和無禮的精神依舊存在,可見於許多**工業設計**師富有個性的設計中,最值得注意的是斯蒂凡諾・喬凡諾尼和卡林姆・拉席德(Karim Rashid)。■

「普普設計講求風格勝過本質。」

以佩謝的Up系列為號召的C&B目錄照片（1969年，克勞斯·佐格〔Klaus Zaugg〕攝影）。這些椅子包裝在真空的PVC封袋中，打開後便會展開成形，為居家生活創造普普設計的即興演出。

更多等於更多

「橘球上的花瓶」（2017年），李·布倫姆（Lee Broom）為威治伍德陶瓷公司設計。這款限量版的後現代主義設計參考了該公司1770年著名的「豹」花瓶。

概念79
少即是乏味

羅伯特·文丘里（Robert　　Venturi）想出了「少即是乏味」這句格言，用來反駁路德維希·凡德羅廣為流傳的名言**少即是多**。少即是乏味作為一種概念，喻指包浩斯**風格**的現代主義的貧瘠，以及戰後**好的設計**達到頂點的穩固地位，還有事實上，更多有可能就是更多。

「少即是乏味」作為挑戰現況的概念，幫助後現代主義爭奪長期被**現代運動**把持的設計哲學基礎，並且首度開啟了為追求樂趣而設計的誘人可能性。

的確，「少即是多」是現代運動的意識形態標語，其簡約哲學完美地在凡德羅這句十分貼切的用語中得到總結。對現代主義的擁護者而言，它具備令人滿意的強調意味，給人一種不可能與之爭辯的印象，少即是多因此成為與國際現代主義有關的設計師和建築師的信念。然而到了一九六〇年代後期，柯比意的烏托邦式規劃願景——曾啟發規模前所未見的「現代」都市社會住宅的興建，靈感來自柯比意的高樓大廈，已經在某些地區被視為反烏邦托的惡夢，還有坦白說，令人疏離的住宅區，變成貧窮、犯罪和種族隔離的溫床。

一九七二年，魯伊特—伊戈（Pruitt–Igoe）拆除曾被大肆宣傳的戰後住宅區，山崎實一九五一年設計了該住宅區，其失敗標誌出設計史上一個重要轉捩點，不僅象徵美國夢的結束，也敲響了現代主義長久占據道德優勢的喪鐘。如同建築評論家查爾斯·詹克斯提及這個事件時欣喜地寫道，「一九七二年七月十五日下午三點三十二分（大約時間），現代建築命喪於密蘇里州聖路易（St Louis）市。」

羅伯特·文丘里後來的妙語「少即是乏味」出於類似的情緒。這句話不僅巧妙地涵蓋現代主義其中一個最基本的缺點，而且一把逮住後現代主義不可當真的幽默感。這個不顧禮貌的號召變成後現代主義者倚仗的口號，因為不僅涉及新興的**符號學**學科，也道出了好的設計和產品**通用性**愈來愈令人厭倦。除此之外，還凸顯出現代主義風格許多設計本身的情感荒蕪。

正是現代主義的這種缺乏意義的毛病，導致了**普普**的**反設計**、義大利的激進設計以及最終的後現代主義的接連反衝。始終參與論戰的文丘里，創造了一系列卡通化的椅子，諧仿好幾種歷史上的**風格**，藉以賦予「少即是乏味」概念立體的形式。這些椅子不僅與現代主義的「好品味」對立，同時也是對於凡德羅的「少即是多」的斷然拒絕。最重要的是，「少即是乏味」以極為簡練的方式體現後現代主義的精神，捕捉住新一代年輕設計師對於尋求全新設計方法的想像，最終促成我們現今更加務實的看法，可總結為「少即是多，或多或少吧。」■

挪用某項設計，改造成別的東西

概念80
設計上的駭客手法

設計上的駭客手法在以往相當常見——如果某件東西損壞了，人們總會運用巧思設法修補一番。這些歷史上的駭客手法，現在叫作將就使用，受到專門的收藏者的看重。

有意思的是，這些將就修補的倖存古董，往往具備某種相當古怪的解構外觀，與現今許多當代設計駭客作品所呈現的突變體般的美學，並無太大的不同。

　　義大利建築師暨設計挑唆者亞歷山德羅‧門迪尼，是最重要且最著名的設計駭客之一。他在一九七〇年代中期至後期創造了一系列著名的設計，這些設計以既有的經典款椅子為本，運用各種**裝飾**加以美化，或者應該說它們被「駭」了。這些門迪尼稱呼的「再設計」，是為煉金術工作室創造，用來挖苦**現代運動**的自命不凡，並在意識形態上質疑對**理性主義**的盲目信奉。舉例來說，喬‧可倫坡的「萬用」椅（1965–67年）被賦予人造大理石的外觀，而米夏埃爾‧索耐特的14型椅（1859年）被裝飾了一團鮮藍色的原子核，從這團核心中爆發出色彩繽紛的「原子」球，用以「說明從已經被設計過的東西，不可能再出現什麼新設計。」[42]

　　後來，門迪尼連同法蘭科‧瑞吉（Franco Raggi）、丹妮拉‧普帕（Daniela Puppa）和帕歐拉‧納沃內（Paola Navone），創造了一組「被駭」的日常用品，包括各種裝飾得光鮮亮麗的小型家用設備和一雙女用船形高跟鞋，用來參加一九八〇年威尼斯雙年展（Venice Biennale）中，名為「平庸物件」的展覽。這些再設計的作品，其表面裝飾讓它們更像**設計藝術**，而非原本的功能性物品。

　　一九八〇年代中期至後期，新一代的設計者也開始挪用和改造**現成物**，成為創新的設計駭客之作，不過總的來說是以比較微妙和極簡主義的方式進行。舉例來說，賈斯柏‧繆里森替Cappellini公司設計的「花盆」桌（1984年），不過是按照尺寸大小，簡單地逐次堆疊赤陶花盆；而馬歇爾‧汪德斯替Droog公司設計

的Set Up Shade落地燈（1988年），是由堆疊成塔狀的標準布料燈罩所構成。這兩項設計是晚期現代主義的自己動手做趨勢下的最早期作品之一。

　　然而，真正讓設計上的駭客手法打出名號的，是馬蒂諾‧甘珀爾「一百天一百張椅子」（100 Chairs in 100 Days）巡迴展（從2007年開始），至少在設計鑑賞家之間相當知名。甘珀爾巧妙的再設計，解構了一些既有的知名椅款，然後利用種種不同的技術，將兩個或更多個椅子部件，綜合成為新的混血椅子設計。甘珀爾從老舊或者被丟棄的椅子創造出新椅子，他以非常直接且易於理解的方式，展現出駭客手法無窮的創造潛力。如同他所說的，「我想要研究藉由結合現成椅子的風格和構造要素，從而創造出有用的新椅子的潛力。這個過程產生了類似立體寫生簿的東西，存在大量的可能性……隨機的個別元素自然地拼湊起來。在我動手的過程中，毫不猶豫地製作出這些椅子。」[43]

　　最重要的是，這種駭客手法的概念與新興的千禧年時代精神完美地吻合，兩者同樣偏好重複利用、**創意表現**、**客製化**和可靠性。網際網路也助長了這個現象，因為提供了參與者方便分享想法和找尋靈感的管道。就連宜家家居無所不在的「比利」（Billy）書櫃（1979年）也成為設計駭客們大展身手的對象，如同無數的網路貼文自豪地證實。如今有大量的設計駭客手法網站，基本上這是一股大眾化的風潮，鼓勵設計師和非設計師運用創意，將平凡的東西改造成非凡的事物。■

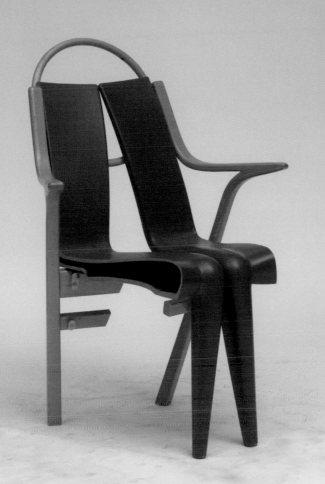

「如果某件東西損壞了，
　人們總會發揮巧思加以修補。」

在規劃設計時，
便以使用者的需求為考量

維克多・帕帕奈克的
《真實世界的設計》
（1972年首度發行英文
版）封面。提倡更合乎
倫理和以人為本的設計
重要出版品。

概念81
以人為本的設計

以人為本的設計運用創意來解決問題，從使用者的需求出發，最終達成為這些需求量身訂做的設計解決方案。以人為本的設計都是關於從同理的角度進行設計，因此在設計產品、環境或服務的發展過程中，能從使用者在意的事情中獲得情報。

簡單來說，這種以使用者為優先考量的方法，有助於確保最終的設計結果，能對預想的使用者發揮最大的成效。

設計者如果採用以人為本的方法來解決問題，不僅能帶給使用者無數好處，就連製造者也會因此獲益許多，例如增進使用者的接受度、加強顧客忠誠度，以及盡可能降低對環境的衝擊。這些都有助於提升公司的聲望，促成更高的品牌辨識度。事實上，從其他任何觀點出發的設計都無法比以人為本更合理，因為大多數的設計終究是為了設法解決與人有關的問題、需求，以及人們關心的事。

然而，有太多設計以利益為導向，並非以人為本。可惜這一直是設計長久以來存在的問題，因為設計者和製造商著眼於短期的獲利，罔顧長期的整體遠景。諷刺的是，如果設計者或製造商做正確的事，採取以人為本的設計，往往能發展出行銷全球的產品，長期而言可以獲得更大的利益。

以人為本的設計，源頭雖然可以追溯到戰後時期，更符合人體工學的義肢，以及功能更好的失能者輔具發展，但這個概念一直到一九七〇年代初期，才真正併入一個可定義的設計方法中。當時的社會政治情勢呈現極具包容性的和緩氛圍，並促成以人為本的解決方案更進一步的發展，無論是針對兒童、失能者或年長者所做的設計。隨著冷戰態勢的消解，國際間的關係開始改善，全世界的結合更緊密，感覺休戚與共，這促使某些設計者將注意力轉向為發展中國家的人民謀求更好的生活。

這個更合乎道德的設計方向，背後有維克多・帕帕奈克（Victor Papanek）的《真實世界的設計》（*Design for the Real World*）作為意識形態基礎，這本書在一九七〇年以瑞典語出版，隔年出現英文版。書中的開場白令人難忘，「有些行業比**工業設計**更有害，但為數有限。」這部重要的著作接著解釋，設計不良的不安全汽車，如何像犯罪般「進行以大量生產為基礎的謀殺」——呼應拉爾夫・納德先前對美國汽車工業將利益置於**安全**之上的看法（參見第142頁）。帕帕奈克的書也凸顯出工業設計這個行業，如何支持維護「一個惡劣地追求利益，毫無節制的系統」[44]，並指責送禮文化

Victor Papanek DESIGN FOR
THE REAL WORLD
MAKING TO MEASURE
with an introduction by
R. Buckminster Fuller

SNOO「智能睡眠者」嬰兒搖籃（2016年），Fuse-project為Happiest Baby設計。與知名小兒科醫師哈維・卡爾普（Harvey Karp）合作開發，具備應用軟體連線裝置的嬰兒床，號稱「世界上最安全的嬰兒床」。

的興起，以及其所造成的浪費現象，導致大量的時間、能源和材料用在設計與製造完全不必要，且往往只是賣弄花俏的產品項目，例如廚房小物、寵物服裝。納德認為設計應該擔負更多社會和道德責任，而且具有「革命性和激進」，還有必須順應以最少的東西做最多事情的「自然法則」。[45]

　　如今，大規模的設計諮詢服務公司多半採用以人為本的設計方法，從IDEO和華特・提格，到Smart和Fuseproject，而且這種設計方法已經成為某些立足全球的科技公司信條。遺憾的是，這些優良設計實務的耀眼典範為數有限，太多的設計仍在創造對使用者沒有任何實質好處的產品。舉例來說，近幾十年來出現的送禮文化至今尚未消退，這類造成浪費的產品，問題在於它們的新鮮感相當短暫，但對環境的衝擊卻長久存在。如果將這些珍貴的資源用在發展使用壽命更長、以人為本，真正造福人類的設計，豈不是更有意義？■

不分年齡與能力，
給每個人使用的設計

概念82
包容性設計

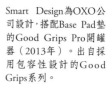

包容性設計的概念出自以往的「供失能者使用的設計」，這是一種意圖良善的產品與服務設計方法，為最大範圍的使用者提供解決方案，試圖滿足各個世代的需求。

歷史上有一些設計是專門為身體受損的人設想的，例如木製假腿和維多利亞時期供病弱者搭乘的馬車，然而一直到第二次世界大戰後，才真正出現專門服務失能者的設計學科。美國頂尖的**工業設計**顧問亨利・德萊弗斯，獻身人因研究的最前線，是該領域重要的先驅之一。大約在一九五〇年，德萊弗斯與陸軍義肢研究實驗室（Army Prosthetics Research Laboratory）和西拉工程公司（Sierra Engineering Company）合作，為受傷截肢的退伍軍人設計出一種鉤子，這種義肢比起以往的設計都更符合人體工學，而且反應更靈敏。事實上，這種創新義肢的靈活度令使用者非常滿意，甚至能拿起小東西，像是硬幣和火柴。

一九五〇年代和一九六〇年代期間，失能者輔具的設計多半從醫療的觀點進行開發，極注重實用性，一直到一九六〇年代後期，設計擔負的社會責任成為熱門話題——部分歸功於維克多・帕帕奈克在一九七一年出版的《真實世界的設計》，這時設計者才開始從身心的角度，重新思考輔具的設計。瑞典設計團隊耳格諾米設計工作室是這種友善使用者的新方法的重要先驅之一，他們的各種致能設計——例如廣泛宣揚的塑膠把手麵包刀和砧板（1973年），以及替RFSU 復健中心設計的美耐皿把手「吃喝」餐具組（1981年）——預示了這個先前不吸引人的設計活動領域的新美學意識。但即便如此，這些設計仍是專門為失能者而創造，並不是給健全者使用。

然而，在一九八〇年代發生了一個重大改變，這時Copco廚房用具公司的創辦人山姆・法柏（Sam Farber），讀到瑪麗・利德（Mary Reader）為《家政學刊》（*Journal of the Institute of Home Economics*）所寫的文章，文中呼籲發展一種新的跨世代廚房用具。法柏完全心領神會，因為他的妻子是關節炎患者，而且他老早就注意到她在使用大多數廚具時遭遇到的困難。法柏隨後委託有社會責任感的紐約**設計諮詢服務**公司Smart Design，開發一系列採用包容性設計的廚房工具，不分體能狀態，方便人人使用。這家公司設計的Good Grips系列融入人體工學把手，用柔軟的彈性物質製造，握起來能舒服地順應任何人的手形，因此大大提升操作上的穩定度。這些性能絕佳的工具不僅更適合失能者使用，對所有使用者來說都更趁手。一九九〇年推出後，這個成功的產品系列已經擴充到上百件工具，現在被視為**好的設計**的傑出範例。但更重要的是，Smart Design設計的這些產品讓我們知道，該如何徹底重新思考為失能者所做的設計——重點不在於為社會中的一小群人進行設計，而是可以廣納更多使用者的包容性設計。

包容性設計作為一種以人為本的策略，前提是設計能為人們的生活帶來正面的影響，然後創造出人人適用的解決方案。如同Smart Design的丹・福爾摩沙（Dan Formosa）博士所說，「我們不在意一般人，我們關注極端的族群。」因為這麼做有助於為包容性設計方法建立參數，說到底，這種方法是以「設計應當考慮到人而非東西」為依據。■

Smart Design為OXO公司設計，搭配Base Pad垫的Good Grips Pro開罐器（2013年）。出自採用包容性設計的Good Grips系列。

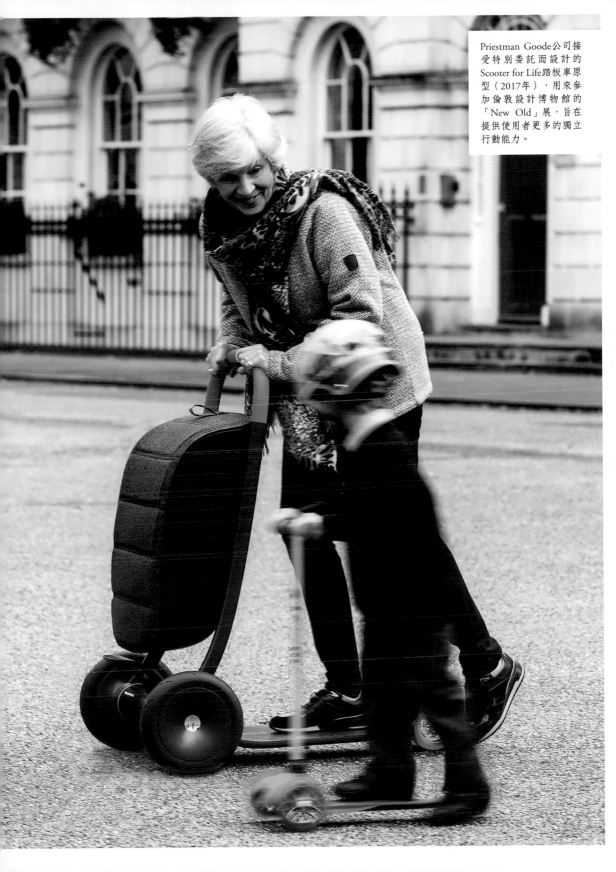

Priestman Goode公司接
受特別委託而設計的
Scooter for Life踏板車原
型（2017年），用來參
加倫敦設計博物館的
「New Old」展，旨在
提供使用者更多的獨立
行動能力。

經典設計特立獨行的魅力

概念83
經典設計

在設計史中，「經典設計」的概念常因為過於曲高和寡，或者過於流行通俗而遭到批評。的確，在某些學術圈子裡，認為經典設計相當守舊和過時——在這個愈來愈講求相對性的時代，顯然專制得有些退步。

然而，經典設計作為一種概念，已經深深影響到專業設計從業人士，以及一般大眾對於「**好的設計**」的理解。

不只如此，經典設計也是設計師傚法的耀眼典範，激勵他們找到更好的設計方法，在評論和商業上達到同等程度的成功。那麼一件設計經典到底由哪些因素構成？要評估一項產品是否為經典，最好的辦法之一是，能否只從輪廓就輕易辨識出來。舉例來說，許多斯堪的那維亞的設計經典，其生動的輪廓可以立即辨識出來，例如漢斯·維格納的「衣帽架」（Valet）椅、維爾納·潘頓的「心形圓錐」（Heart Cone）椅、艾洛·阿尼奧（Eero Aarnio）的「球」（Globe）椅、保爾·漢寧森的的PH「朝鮮薊」吊燈、阿恩·雅各布森的AJ餐具組和AJ桌燈，以及漢寧·古柏（Henning Koppel）的978型銀壺，這只是一小部分例子。查爾斯與蕾伊·伊姆斯夫婦所有著名的椅子設計，同樣因為簡單大膽的線條而具有極高的辨識度。

大多數經典設計都擁有不受時間影響的魅力，而且非常能反映所處的時代背景。舉例來說，漢斯·維格納的「孔雀」椅（1947年）體現了二十世紀中期的丹麥現代主義，但也超越它數十年。經典設計的另一項關鍵要素是持久耐用的功能，這代表大多數被視為經典的設計往往屬於家具、燈具、家用器物等類型的產品，而非消費性電子產品之類的東西。

話雖如此，例如蘋果第一部iMac電腦，或戴森的DC01吸塵器等產品設計，完全有資格被稱為「經典」，因為確實是經典之作：作為設計**創新**的歷史圖騰，儘管如今在功能上可能已經被超越，但依舊是具有開創性的優良設計典範。經典汽車也是如此，它引發的懷舊之情和美麗的線條令人渴望並加以收藏，也令人想起生活比較簡單、科技比較不那麼複雜的年代，但無法提供與現代汽車相提並論的性能。

經典設計的概念實際上可以追溯到戰後時期，當時美國的諾爾國際公司與路德維希·凡德羅達成協議，取得授權，在一九五三年開始重新推出凡德羅著名的「巴塞隆納」椅（1929年），連同其他一些設計。一九六〇年，義大利的家具企業家迪諾·加維納（Dino Gavina）成立同名家具公司，取得授權，開始製造馬塞爾·布勞耶的一些椅子設計。同樣的，柯比意在

上：法國宇航（Aérospatiale）／波音飛機公司製造的「協和號」（Concorde）超音速噴射客機（1969年首飛）。不分時代最經典的飛機之一，具備滑順的輪廓、尖弧形的三角翼面和立即可辨識的下垂機鼻。

下：1227型工作燈（1934–38年），喬治·卡沃汀（George Carwardine）為Herbert Terry & Sons（後來的Anglepoise）公司設計。這個原型的萬向燈因其獨特的輪廓和令人印象深刻的功能，成為英國的設計經典。

「大多數經典設計
都擁有不受時間影響的魅力。」

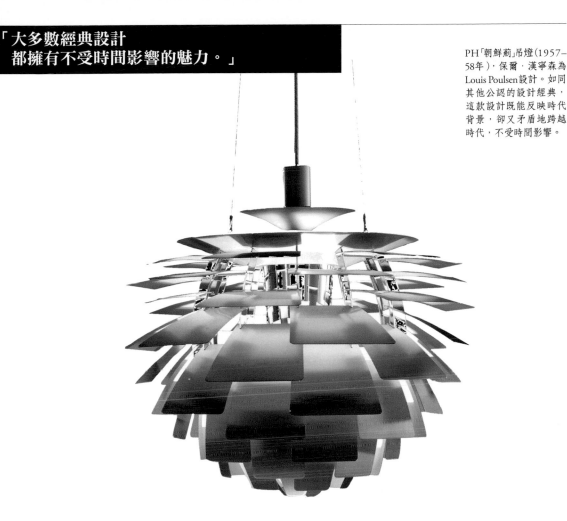

PH「朝鮮薊」吊燈(1957–58年)，保爾·漢寧森為 Louis Poulsen設計。如同其他公認的設計經典，這款設計既能反映時代背景，卻又矛盾地跨越時代，不受時間影響。

一九六四年與家具公司卡西納（Cassina）簽定協議，隔年翻版的LC1、LC2、LC3和LC4型投入生產。然而到了一九七〇年代，設計經典的概念才真正流行起來，在公司總部內，翻版的包浩斯室內設計帶了點地位的象徵。由於這些設計與**現代運動**的關聯，因此也受到許多建築師和設計師的喜愛，結果成為一九七〇年代中期至後期許多進步的室內設計的內在要素。當然，這些包浩斯經典絕對站在普普設計的對立面，但它們的確具備不受時間影響的美，不是今天用、明天丟的短暫存在。

然而，設計經典的概念在一九七〇年後期遭受一些打擊，因為亞歷山德羅·門迪尼嘲弄地對經典的椅子設計進行再設計，還有在一九八〇年代初期至中期，由於後現代主義的興起，設計經典的概念也受到打擊。不過，到了

一九八〇年代後期，新一代的收藏家和專門的經銷商開始重新看待二十世紀中期的經典設計。一九九〇年代初期出版的一些重要書籍，重新評估了該時期的經典設計，而到了二〇〇〇年代初期，一般大眾也穩穩建立起經典設計的概念。

如今，這些設計重製翻版的數量日益增加，因為現在的需求已經遠超過當初的供給量。經典設計擁有如此持久不墜的魅力，因為它們極具辨識度的輪廓，體現了我們對優良設計的共同看法，這種經典特性賦予它們穿越世代散發的強烈**個性**。■

由程式設定，自行工作與思考的機器

機器人學

我們正來到美好新世界的門口，這個世界「居住」著智能機器人，它們具備快速演進的認知能力。此外，新的工業革命正在發生，愈來愈精密的製造機器人讓這場革命成為可能，而這些機器人將對所有人產生深遠的影響。

機器人的概念——意指能自動執行一連串預定動作的機器——可追溯到世界名地許多關於自動機械的歷史紀錄，包括古中國、文藝復興時期的義大利以及十八世紀的法國。「robot」這個單字最早是由捷克畫家約瑟夫·恰佩克（Josef Čapek）創造，他的弟弟科幻作家卡雷爾·恰佩克（Karel Čapek）在一九二○年的戲劇《羅梭的萬能機器人》（Rossum's Universal Robots）中用了這個字。如同劇中角色多明的解釋，「機器人不是人。從機械的角度而言，它們比我們更完美，它們具備高度的智能，但沒有靈魂。」[46] 考慮到當時尚未建造出真正的機器人，這句話可謂有先見之明。

過去幾十年來，個人和家庭機器人，如自動吸塵器、洗窗機器人，雖然逐漸變成現今的真實設計，但機器人的概念一直與未來主義的願景緊密相連。這也難怪世界第一具電子控制的機器人「自動人伊雷克卓」（Elektro the Moto-Man），會在一九三九年舉行的紐約世界博覽會首度登場，而該博覽會的主題正是**明日世界**。這具由西屋電氣公司製造，重120公斤、高2公尺的機器巨人，會用手指抽菸，而博得滿堂彩，這一切都因為創新的預定程式電子聲響／語音致動系統而變得可能。隔年，伊雷克卓有了一位夥伴，名叫史巴科（Sparko）的機器狗，這隻狗能走路、坐下和搖尾巴。兩者的搭檔演出讓博覽會觀眾驚嘆連連，然而就技術和功能而言，其實都相當原始。

不過，伊雷克卓激發了人們對於未來機器人的想像，如同美國科幻小說作家艾西莫夫（Isaac Asimov）的作品。擁有先見之明的艾西莫夫想出機器人學三大定律——他在一九四二年的短篇故事《轉圈圈》（Runaround）中創造了「機器人學」一詞。常被引述的艾西莫夫三大定律是：

1. 機器人不得傷害人類，或坐視人類受到傷害；
2. 機器人必須服從人類命令，除非命令與第一定律衝突；
3. 在不違背第一或第二定律的情況下，機器人可以保護自己。

這些常識般的指令建立了機器人學的道德架構概念，並持續與現在和未來的「智能」機器人技術的應用維持極大的關聯，尤其是致命的自動武器。

機器人學接下來的重要一步是，世界第一具工業機器人Unimate 1900（1961年）。這部機器發展自先前的機械手臂設計，由喬治·德沃爾（George Devol）在一九五四年取得專利。人稱「機器人學之父」的約瑟夫·恩格伯格（Joseph Engelberger）採納了這個概念並加以改良。最後產生的Unimate被安裝在通用汽車新澤西州特倫頓壓鑄廠的裝配線上，成為第一具大量生產的機械手臂，預示了機器人工廠自動化的新時代到來。

隨後的重要技術進展落在人形機器人學領域，例如日本早稻田大學從一九八○到一九八四年，發展出會彈鋼琴的Wabot-2機器人。這具機器人代表該領域的突破，十六位元的微電腦模擬人類的神經系統，展現出每秒以手指按二十下琴鍵的機器人學潛力。此後，機器人學的進展飛快，從第一具能自動行走的機器人WHL-11（1985年），到目前波士頓動力公司（Boston Dynamics）正在發展、令人嘆為觀止的機器人。這些如同突變體般的機器結合了生物與科技，例如亞特拉斯（Atlas）機器人，能夠負重穿越險惡地形，具備非常驚人的能力。

新興的智能機器人或許會威脅我們的生存，或許會為我們帶來極大的好處，結果好壞將取決於規範機器人製造的設計倫理。■

東芝公司開發的人形機器人Chihira Junko，在東京的某家購物商場展示（2015年）。這具栩栩如生的機器人能以日語、英語和中文接待並引導訪客。

左：伊雷克卓，第一具電子控制的機器人，1939年在紐約世界博覽會首度亮相。

右：本田公司開發的人形機器人Asimo，展示用單腿維持平衡（2015年）。Asimo融入智能、即時、靈活行走的技術，在改變方向時能持續行進。

由自然界的奇蹟 啟發的設計創新

概念85
仿生學

仿生學是與設計實務相關的一門科學學科，以大自然為模範、尺度和導師。在許多方面，要將仿生學視為設計的終極演化方法，因為解決問題的靈感直接受到自然界的奇蹟所啟發。

鯊紋科技公司的鯊紋細微結構（2015年）。靈感來自真實鯊魚皮膚的形態和功能，現在應用到各種醫療裝置和消費性產品，用來抑制細菌滋生。

仿生學（也稱為生物模仿學）的鼻祖可追溯到幾個歷史源頭，從達文西以蝠翼結構為基礎的飛行機器設計，到英國建築師約瑟夫·佩克斯頓（Joseph Paxton）替萬國工業博覽會（1851年）設計的水晶宮（Crystal Palace），這座建築構造的靈感來自亞馬遜睡蓮的巨大浮葉。一八五〇年代期間，英國**工業設計**師克里斯多福·德雷賽開始分析研究植物世界的「神聖」結構，進而建立了一個新的設計研究領域：藝術植物學，這是仿生學在觀念上的先驅。幾年後，在美好年代期間（belle époque*），從大自然的神聖**正確**性得到啟發的設計想法，見證了「新藝術」**風格**的誕生，以彎曲的線條呼應生物世界的形狀。

這種從生物獲得靈感而盛極一時的早期設計，後來在現代主義新的詮釋下有了後繼者，稱作**有機設計**。有機設計尋求模仿生物的形態或系統，特色是流動的線條和柔軟、無定形的形狀，捕捉了大自然的抽象本質。後來，在一九六〇和七〇年代期間，芬蘭設計師塔皮奧·維爾卡拉和蒂莫·薩爾帕內瓦如雕塑般的作品，雖然仍遵循有機設計的特色，但更奠基在自然界中的真實形狀，如葉子、樹皮、鳥類、蕈菌和冰柱。

「仿生學」一詞已知最早在一九八二年，出現在萊斯大學（Rice University）的康妮·梅尼爾（Connie Lange Merrill）的生化博士論文標題中，然而與設計毫不相干。事實上，一直到美國生物學家珍妮·班亞斯（Janine Benyus），在一九九七年出版了具有影響力的《人類的出路：探尋生物模擬的奧妙》（*Biomimicry: Innovation Inspired by Nature*），設計界才開始廣泛使用「仿生學」一詞。這本書的立論前提是，如果要解決設計上的問題，應該先望向大自然，因為你會從自然生物的天賦中找到靈感。

大多數生物演化成現在的模樣，是為了要用極有效的方式發揮天生的能力——在空中飛翔、在水中游泳等。每當面臨設計上的難題時，不妨參考大自然透過天擇的演化過程所誕生的解決之道。舉例來說，在二〇〇九年，麻省理工學院的工程師模仿人類的耳蝸構造，創造了一種遠比起傳統晶片更具能源效能的超寬頻無線電晶片。還有在二〇一〇年，西切斯特大學（West Chester University）的法蘭克·菲什（Frank Fish）教授，發展出一種風力渦輪發電機設計，模仿座頭鯨帶有荷葉邊的鰭狀肢，使風阻降低達百分之二十三。近來，佛羅里達州的生物科技公司鯊紋科技（Sharklet Technologies Inc.），設計出一種黏性薄膜，模仿構成鯊魚皮膚的細齒的菱形圖案。在自然界中，這種富有特色的形狀能使藤壺、藻類等，無法附著在鯊魚身上，研究者發現這種新開發的塑膠薄膜能抑制細菌滋生，因此現在運用在傷口敷料

* 譯注：從十九世紀末到第一次世界大戰爆發，歐洲處於相對和平狀態的時期

「演化是真正最好的問題解決者。」
——傑弗里・卡爾普

Festo的BionicANTs類昆蟲機器人（2015年）。這些螞蟻般的生物，由德國自動化技術公司Festo設計和3D列印製造，作為該公司運用仿生學技術的仿生學習網絡的一部分。

和其他醫療用途上。這些因為生物而得到啟發的種種實例，清楚證明了一件事：在找尋特定問題的最有效解決方案上，大自然往往遙遙領先。

醫療設計領域中重要的仿生學先驅傑弗里・卡爾普（Jeffrey Karp）博士表示，「我深信演化是最好的問題解決者，我們能從大自然中學到許多東西。」從生物獲得啟發的卡爾普想必所言不虛，他開發出一種防水的外科用黏性繃帶，以壁虎足部的凹凸狀輪廓線為基礎，壁虎藉由這些構造，幾乎能附著在任何東西上，包括玻璃。卡爾普目前正在開發一種新的外科縫合釘，以豪豬的刺作為基礎。他希望這

項設計在皮膚上造成的穿刺口較小，以降低感染的風險。此外，卡爾普也在研究一種以海蠕蟲的黏性分泌物為基礎的外科黏合膠，希望能強韌到足以黏合人體主要器官內鬆動的組織。

諸如此類模仿生物的巧妙設計證明，直接師法自然生能得到十分創新的突破，因為生物經歷了千萬年來演化系統的磨練。我們如果能從大自然中發現愈多驚人的設計邏輯，應該愈能發展出更好且更永續的設計解決方案，以克服我們的世界正在面臨的一些極嚴重的問題。■

打造讓人更容易互動的技術

一年一度的世界行動通訊大會中（巴塞隆納，2016年），某位出席者正在體驗ＶＩＶＥ HTC Steam VR虛擬實境。世界行動通訊大會是行動通訊技術界最重要的盛事之一，而所有的行動通訊技術都需要良好的介面設計能力。

概念86
介面／互動設計

介面設計是關於創造易於理解的人一產品互動，以便讓人輕鬆使用產品。介面設計作為一門學科，起初發展自早期的人因因素研究，後來是**人體工學**研究。這些研究尋求詳細的科學資料，探討人們如何與產品、系統或服務互動，以便構思出更理想的**以人為本的設計**解決方案。

某些類型的設計在本質上，總是比其他設計更需要與使用者高度互動，舉例來說，比起單車或洗碗機，汽車的操作更需要使用者的投入。這意味著汽車的人一產品介面設計要來得複雜許多，因此需要考慮更周全的研究與發展。成功的介面設計通常倚賴**清晰的布局**，以便產生一定程度的**功能直覺**。

當我們談到介面設計時，通常是指人一機器介面，因為機器往往是需要互動程度最高的產品類型。德國**工業設計**師迪特．拉姆斯是介面設計最重要的先驅之一，他在一九六一至一九九五年任職於生產電子產品的德國百靈公司，擔任設計總監，發展出以其信條「較少但更好」為基礎的設計語言。這個信條幫助他創造出外觀和功能皆**簡單**的機器，使用起來毫不費力。如今普遍承認，拉姆斯影響了後來的數位使用者介面（UI）發展，而且他相信「設計不應該支配事物和支配人，而是應該幫助人」，這個信念現在幾乎成為使用者介面設計者的真言。

一九八〇年代中期，IDEO公司的比爾．莫格里吉（Bill Moggridge）和比爾．佛普蘭克（Bill Verplank）創出「互動設計」一詞，用來描述產品設計領域內，一種涉及使用圖形使用者介面（GUI）的新型介面設計──藉由圖形符號和指向裝置來控制電腦化系統。蘋果公司是這個領域的開拓者之一，一九八三年和一九八四年推出的麗莎（Lisa）和麥金塔（Macintosh）電腦預示了新層次的數位介面設計，因為它們開玩笑似地使用了參考真實生活的仿實物圖示，例如垃圾桶、炸彈、手錶等。

經常縮寫成IxD的互動設計與人一電腦介面尤其相關，並著眼於如何提供更高的可用性。效率、易於學習、易於記憶這些經驗法則引導了成功的互動設計系統的發展。當互動設計達到成這些目標時，使用者便容易學會使用某種電腦化系統，而不致犯下太多錯誤，如此一來他們便能執行想要完成的任務，也有助於記得下一次要如何完成這些任務，在在提供了正面的使用經驗。最佳的互動設計能使系統功能具備極為自然的邏輯，讓使用者甚至沒有注意到這個傳達系統的存在，便可輕鬆處理手上的任務。

快速發展的設計**數位化**，正在見證互相連結的**物聯網**產品的出現，更佳的互動設計需求因此變得比以往更加迫切。的確，說到互動設計，確實是愈簡單愈好──因為在愈來愈複雜的數位進步中，我們只想要直截了當、簡單上手的使用方式。■

「設計不應該支配事物。」
——迪特・拉姆斯

圖形使用者介面圖示
（約1983–84年），蘇
珊・卡雷（Susan Kare）
為蘋果公司設計。其中
包括「快樂的麥金塔」
（Happy Mac）圖示，這
個圖示簡潔地總結了蘋
果Mac電腦對使用者更
加友善的一面。

Caper堆疊椅（2012年），傑夫·韋伯（Jeff Weber）為赫爾曼·米勒公司設計。這款「努力工作、對地球友善的椅子」在設計時將環保納入考量，獲得商務與公共機構家具製造協會（BIF-MA）的三級永續性認證。

概念87

綠色設計／漂綠

「綠色設計」一詞類似其他常被談論的詞，例如生態設計和永續設計，這些設計全都建立在相同的概念上：從有益生態的立場去設計產品、交通工具、生活與工作環境和服務，以便將對環境有害的影響降至最低。

這意味著要完整檢視一個產品的生命週期，從源頭的原料到製造、使用和最終的處置，並設法在全程中盡可能減少浪費。

但近來「綠色設計」這個說法多半不受青睞，因為一九九〇年代，遭到許多根本不是真的講求環保的製造商濫用，作為行銷產品的方法。這種商業操作的現象通常稱作「漂綠」，已經對設計實務中的環保意識造成嚴重衝擊。漂綠基本上採用綠色設計的概念，但實際上是為了獲利而盜用這個概念。例如某全球大品牌推出、號稱環境友善的洗髮精，有一位評論者表示：該項產品最綠的部分是瓶子顏色，但消費者往往不明究理，上了假環保認證的當而購買某些商品。遺憾的是，這已經造成設計中的**永續性**概念多少遭受破壞，引發許多消費者的懷疑。

「漂綠」一詞最早在一九八六年出現，由在紐約活動的生態激進主義者暨生物學研究者傑伊·威斯特韋德（Jay Westerveld）在某篇文章中提到，某些旅館打著「拯救環境」的口號，宣導房客重複利用毛巾，但這些旅館，實際上對於減少碳足跡總量根本毫無作為。事實上，無論房客是否重複利用毛巾，他們消耗的能源大致維持不變。威斯特韋德認為，這種「綠色運動」是為了增加旅館老闆利潤的行銷宣傳，而非對環境有任何好處。

此後，儘管現在大家更加意識到企業用來銷售產品的假綠色主張，但在大大小小的製造商之間，漂綠依舊是相當普遍的做法。的確，消費者愈關心環境，企業愈努力展現他們對於環境永續性的支持。有些秉持良心做事的企業確實採取了必要的步驟，並投資在研究與發展更具永續性的設計解決方案，但有些公司不過是在進行誇大甚至造假的「綠色」聲明。截至目前為止，最明目張膽的漂綠實例之一，是福斯汽車為了減少旗下一些柴油引擎車的廢氣排放讀數，安裝了由博世（Bosch）公司開發的「減效」軟體。

不幸的是，綠色設計的真實性被誇大或者有時造假，已經在無意間削弱了其他真正永續

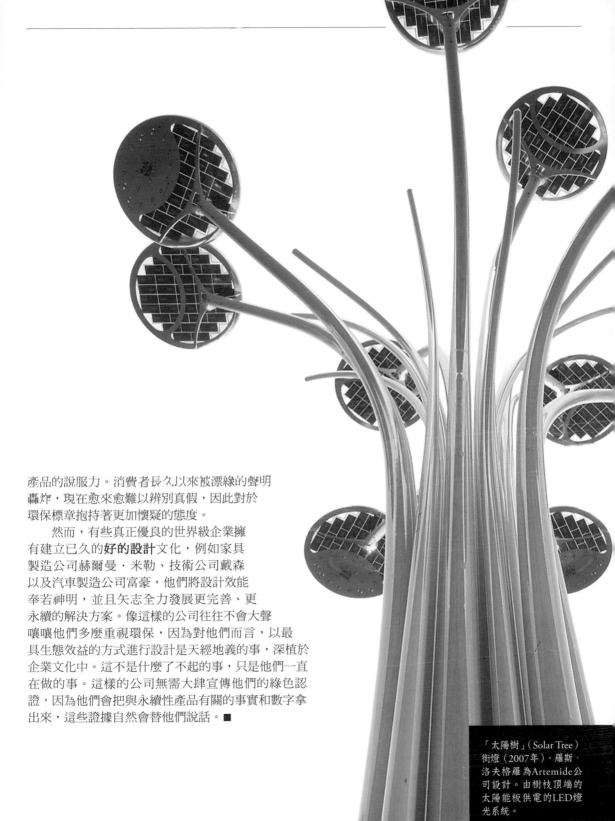

產品的說服力。消費者長久以來被漂綠的聲明
轟炸，現在愈來愈難以辨別真假，因此對於
環保標章抱持著更加懷疑的態度。

　　然而，有些真正優良的世界級企業擁
有建立已久的**好的設計**文化，例如家具
製造公司赫爾曼·米勒、技術公司戴森
以及汽車製造公司富豪，他們將設計效能
奉若神明，並且矢志全力發展更完善、更
永續的解決方案。像這樣的公司往往不會大聲
嚷嚷他們多麼重視環保，因為對他們而言，以最
具生態效益的方式進行設計是天經地義的事，深植於
企業文化中。這不是什麼了不起的事，只是他們一直
在做的事。這樣的公司無需大肆宣傳他們的綠色認
證，因為他們會把與永續性產品有關的事實和數字拿
出來，這些證據自然會替他們說話。■

「太陽樹」（Solar Tree）
街燈（2007年），羅斯·
洛夫格羅為Artemide公
司設計。由樹枝頂端的
太陽能板供電的LED燈
光系統。

左：Axyl堆疊椅的不同
組件，顯示出相當容易
拆解以便進行升級再
造。

在受環境條件限制的世界中改造物品

概念88
回收＋升級再造

光是英國，每年就產生超過兩千萬公噸的都市固體廢棄物，絕大多數當作垃圾掩埋，百分之六被焚化，只有極小部分能真正回收利用。

然而，能設置垃圾掩埋場的地方已經開始減少，主要並非因為缺乏空地，而是垃圾掩埋場所造成的環境問題，比如污染地下水，以及沒人希望自家附近有垃圾場。因此，在工業化的世界，普遍存在著減少廢棄物、回收利用以及焚化剩餘廢棄物的壓力。

儘管回收利用被政治人物、地方當局、製造商和大多數環保人士視為本質上的「綠色」作為，以及象徵環保的做法，但回收確實也會對環境造成影響。因為廢棄產品的收集、分類、清理以及分解成原料，會消耗能源和造成污染，兩者都是能源消耗以及更直接的材料再生過程中的副產品。隨後，製造和配送以回收材料為原料的產品，同樣也會對環境造成影響。此外，如果不能限制消費，回收可能被視為鼓勵用後即丟的文化。因此，**永續性**並非是進行廢棄物管理，而是著眼於生產更持久耐用的產品，以減少透過經濟活動的能源與材料流動。

隨著設計者與製造者逐漸面對產品從「搖籃到墳墓」──也就是從開採原料到最終的處置──對環境造成的整體影響，而必須做出抉擇，考慮**產品耐用度**和回收利用的問題已經變成必要。回收的價值因材料而有所不同，但一般而言，好處是節約自然資源和減少能源的消耗。

二〇〇二年，一本具有指標意義的書出版，對於思考產品生命週期的設計者和製造公司，提供了更好、更全面的解決之道。這本書就是《從搖籃到搖籃：綠色經濟的設計提案》（*Cradle to Cradle: Remaking the Way We Make Things*），作者是美國建築師威廉‧麥唐諾（William McDonough）和德國化學家麥克‧布朗嘉（Michael Braungart），他們揭露了驚人的事實，就是平均來看，一項產品僅包含百分之五用來製造和配送的原料，因此構成「冰山一角的材料」的浪費。[47]這本書提出的概念，並非以從搖籃到墳墓的觀念來看待產品的生命週期，而是認為產品從一開始就應該設計成在有效壽命滿後，「替某種新東西提供養分」。簡單地說，不是像傳統的回收方式那樣「降級再造」，成為使用次級材料的物品，而是成為以「升級再造」概念為基礎的閉環系統的一部分。這種「搖籃對搖籃」（C2C）的概念，啟發設計者更有意義地思考產品完整的生命週期，並設計出更能具備可回收成分，或者更好的可升級再造成分的物品。

自從二〇〇六年起，美國廢棄物回收工業協會（Institute of Scrap Recycling Industries）也舉辦年度回收設計獎，用來鼓勵採納回收設計原則的公司。這些原則包括（但絕非僅限於此）：製造能利用現有回收技術與方法，安全且省錢地回收的產品；所有經久耐用的產品，必須盡可能設計成具備可回收利用特性；任何不得已包含危險成分的產品，應在製造者與回收者之間建立合作的管道，以確保安全的回收；以及提供製造者技術和經濟上的協助，尤其是規模較小的製造公司，他們必須改變產品的設計或製造方式，好更適合回收。

不過，最永續的設計方法並非回收或甚至升級再造，而是在不損及功能的情況下，盡可能提升產品的耐用度，因為一旦產品的使用壽命倍增，對環境的衝擊便會減半。■

以最少的東西，達到最大成效

概念89
必要性

REX 11002型削皮器（1947年），阿弗雷德・紐維特吉爾（Alfred Neweczerzal）為Zena公司設計。著名的瑞士經典設計，說明必要性的絕佳例子。

中國作家林語堂曾說過，「生活的智慧在於逐漸澄清濾除那些不重要的雜質。」這句話基本上道盡了設計中的必要性概念──簡化設計到最簡約的狀態，只包含完成其預定功能絕對不可或缺的要素。

必要性是「零脂肪」的設計方法，不僅去除所有裝飾性元素，並且簡約到只剩最理想的最少量材料，以及實現設計所需的能源。必要性概念源於**現代運動**的「**少即是多**」，是與**綠色設計**（意指永續設計）密切相關的一種設計方法，受到盡可能減少浪費的意圖所驅使。必要性的觀念根源可追溯到建築師─設計師、系統理論家、發明者暨未來學研究者理查・富勒，以及他的最大動力效能（Dymaxion）概念──奠基於「創造『以更少的東西做更多事情』的技術，進而改善人類生活的創新設計的潛能。」

必要性也與**理性主義**和**功能主義**關係密切，兩者同樣追求材料、形式和功能效能的最大化。然而，關鍵的差別在於必要性傾向更加以人為本。必要性可透過幾何或有機的設計語言加以解釋，迪特・拉姆斯與查爾斯・伊姆斯創造了分屬這兩個範疇的設計。

有趣的是，工具和地方性設計往往具備必要性，形式會隨著時間按功能而演進。現今，賈斯柏・繆里森和深澤直人以講求必要性的開創性設計而聞名，往往以在地原型為設計基礎。他們在二〇〇七年聯手策劃了一個具有影響力的巡迴展，主題為「超越正常：平凡事物給人的感覺」（Super Normal: Sensations of the Ordinary），會中展示了許多出自無名氏之手的設計，從瑞士設計的REX削皮器到標準的塑膠桶，全都能以必要性做最貼切的描述。該展覽將設計中的必要性概念介紹給更多民眾知道。無印良品也藉由龐大的連鎖零售商店網絡，成功銷售這類產品並協助推廣必要性設計。考慮到深澤直人長期參與無印良品的產品開發和設計，這並不令人意外。

英國設計師羅斯・洛夫格羅也以講求必要性的有機方法而聞名，成果往往來自利用生成式設計─工程軟體演算法，這種演算法清楚計算出如何用最少量的材料，獲得最大的功能性。如同洛夫格羅的說明，「我的作品……關係到以演化觀點看待的自然，因為我在意簡約。我運用了所謂的『有機必要性』，意思是利用不多不少，恰好需要的材料。」

必要性不同於以美學**純粹**為基礎、基本屬於一種**風格**的極簡主義，必要性是二十一世紀極有效的設計方法，因為不僅能處理與**永續性**有關的問題，並且能全方位考量解決問題的設計，設法找出以人為本的最佳解決方案。這顯然是合乎邏輯的思維，因為就製造效能來說，一項設計如果最終無法完全實現其預定功能，那麼用最少的東西做最多的事並無真正的價值可言。■

上：平底深鍋（2014
年），賈斯柏·繆里森
為無印良品設計。具備
鋼核心的一系列雙層不
鏽鋼鍋，體現繆里森講
求必要性的問題解決方
案。

下：「超自然」（Super-
natural）椅（2005年），
羅斯·洛夫格羅為Mo-
roso公司設計。洛夫格
羅首創的「有機必要
性」設計語言的完美典
範。

作為藝術的設計，
或作為設計的藝術

概念90
設計藝術

設計與藝術儘管有時關係密切，但當中存在一項明顯的差異：功能**實用性**。話雖如此，這兩門學科之間的界限往往相當模糊，尤其當藝術家創造出實用的設計，而設計師創造出類似純藝術的獨一無二或限量版作品——也就是設計藝術。

Bocca沙發椅(1970年)，
65工作室為Gufram公司
設計。普普藝術經典設
計作品，參考了達利
1937年較早期的超現實
主義作品「梅・蕙絲的
紅唇沙發」。

最早期的設計藝術實例出自超現實主義者，例如薩爾瓦多・達利（Salvador Dalí）在一九三七年以梅・蕙絲（Mae West）的嘴唇形狀為基礎，創造出著名的沙發，而西索・畢頓（Cecil Beaton）設計的兒童椅，採用了鼓的形狀。然而，一九六〇年代**普普**藝術興起後，愈來愈多的藝術家跨越藝術與設計的界線，舉例來說，艾倫・瓊斯（Allen Jones）創造出呈現家具形式的純藝術作品，例如他那撩人的「帽架、桌子和椅子」（Hatstand, Table and Chair），以穿著情色內衣的人體模型為特色。如他所說，「藉由賦予我的雕塑品功能上的聯想，它於是成為一種造成疏離的裝置，進一步攪亂人們對於雕塑品可能樣貌的期待。」法國雕塑家弗朗索瓦─札維耶（François-Xavier）和克勞德・拉蘭內（Claude Lalanne）的作品，同樣侵蝕了藝術與設計之間的界線，前者的「犀牛」（Rhinocrétaire）吧台（1966年）和「河馬」（Hippopotamus）浴缸（1968–69年）具備明顯的超現實主義風格，但也提供一定程度的功能。

大約相同時期，一些前衛的設計師開始了形式與功能的實驗，創造出更常被歸類為準功能雕塑品的家具和燈具。這些普普藝術設計作品，例如Gufram公司製造的產品，往往與純藝術作品一起放在專門的畫廊裡販售。義大利設計企業家迪諾・加維納也促進了設計藝術的廣泛傳播，他重要的Ultramobile收藏從一九七一年開始蒐集，包含許多知名藝術家和雕塑家的限量版設計，例如曼・雷（Man Ray）、塞巴斯蒂安・馬塔（Sebastian Matta）、梅蕾特・歐本海姆（Meret Oppenheim）和瑪麗安・巴魯克（Marion Baruch）。

在一九八〇年代和一九九〇年代初期，隨著雕塑家唐納德・賈德和理查德・阿茨希瓦格（Richard Artschwager）所創造的藝術家具出現，設計藝術的概念進一步演變，同時間設計師加埃塔諾・佩謝開始利用有趣的材料和技術創造設計藝術作品並販售限量版，最著名的是一九八三年推出的Pratt椅。

一九九〇年代後期和二〇〇〇年代初期，開始出現一種新形式的設計藝術，以迎合極富有的純藝術菁英收藏家，他們購買由少數超級明星設計師所創造、僅此一件或限量版等極富實驗性的設計，包括羅恩・阿拉德、馬克・紐森（Marc Newson）、札哈・哈蒂和坎帕納兄

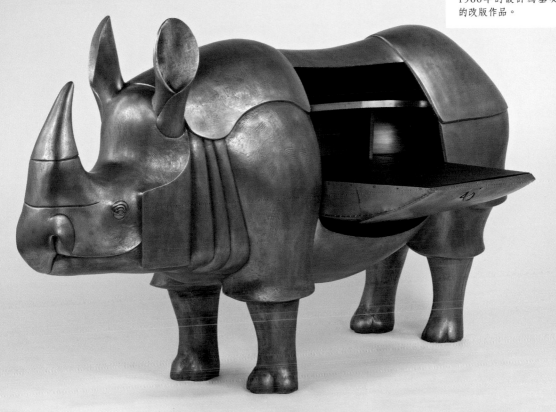

「設計藝術提供更大的創意表現場域。」

弟。這種新現象起初由頂尖的拍賣行開路，「設計藝術」一詞通常被認為出自菲力浦斯・德普里公司（Phillips de Pury & Co.）的手筆，該公司在二〇〇一年籌辦了首次的設計一藝術拍賣活動。約在相同時期，許多高檔畫廊也開始將業務擴展到設計藝術，尤其是高古軒畫廊（Gagosian Gallery）。這完全說得通，因為購入設計藝術作品的買家，以當代藝術收藏家居多。

二〇〇五年，著名的巴塞爾藝術博覽會（Art Basel）的籌辦者看見機會，藉由在邁阿密和巴塞爾舉辦以設計為主的年度聯展，將活動拓展到設計界。會中來自世界各地的專業畫廊展示最新的設計一藝術作品，這些作品極似

現今的當代純藝術，經常因其投資潛力以及原創性、藝術性而受到重視。

對於一小群在工業界替知名製造商工作的設計師而言，設計藝術提供了更大的**創意表現**場域，以及不受拘束的實驗自由。在這裡，他們的設計能夠擴展形式與材料限制，不受工業製程條件的限制。這類設計不僅獨一無二，且往往索價不貲，產生的可觀收入能讓作者維持異想天開的研究和日常的工作室運作。此外，設計藝術作品可以增加設計師的媒體曝光度，這有助於改變他們比較主流、工業化生產的設計，就像時尚界中的高級女裝有助於銷售成衣。■

看得見的輕盈

概念91
透明

追求實質上和視覺上的**輕量**，向來是現代設計的關鍵特色之一。過去幾十年來，相關的透明概念屢屢透過運用玻璃、壓克力和PVC來表現。這些可透視的材料賦予產品一種天生向前看的愉快精神。

與二十世紀初期**現代運動**有關的強烈非物質化傾向，最難忘的是刊登在一九二六年七月號《包浩斯》雜誌上的一系列靜止攝影。這些攝影透過六幅圖像追蹤馬塞爾・布勞耶在五年間設計的椅子的演進過程，最後一幅展望未來，顯示一名女子坐在「彈性空氣柱」上。這個看不見的概念性設計，合理總結了現代主義者想要以少治多的渴望，而使用透明材料成為這股渴望的十足象徵。

　　二十世紀初期建築師—設計師廣泛使用當時認為最先進的現代工業材料——強化的平板玻璃，不僅用於建築，也用於家具設計。這些散發強烈現代感的建築和家具，讓透明概念與進步產生關聯。然而玻璃存在著兩個固有的問題：沉重和易碎。不過奧托・羅姆（Otto Röhm）與奧托・哈斯（Otto Haas）克服了這些缺點，他們在一九二〇年代後期開發出一種名為有機玻璃的神奇材料，並推向商業化。這種先進的丙烯酸熱塑性塑膠首先在德國的汽車工業使用，不久之後便發現其他設計用途，例如雅克・安德烈（Jacques André）和吉伯特・羅德（Gilbert Rohde）分別在一九三六年和一九三八年，利用有機玻璃作為他們設計的椅子椅座。

　　一直要到一九六〇年代，主要來自義大利的未來主義設計，大量採用會發出螢光的聚甲基丙烯酸酯來設計燈具，壓克力才在設計中有更多采多姿的表現。這些設計利用該種材料絕塵脫俗的光學特性，也就是沿著所謂「活跳的邊緣」發出最明亮的光芒。另一種同樣也在**普普**時代發展成熟的透明聚合物是PVC，用於設計和製造各種充氣家具，相當著名。

　　一九八〇年代後期和一九九〇年代，透明這個概念重現於各種不同產品的設計中。一九八八年，羅斯・洛夫格羅和朱利安・布朗（Julian Brown）為Alfi公司設計的「基本」熱水瓶，打響了這種新型透明設計的第一炮，引進以泡狀聚碳酸酯（PC）外殼包覆產品的重要概念。另一件具備極早期透明要

上：「路易士幽靈」（Louis Ghost）椅（2002年），菲利普・史塔克為Kartell公司設計。2000年代初期最暢銷的椅子之一，該設計結合了歷史上著名的原型形式與最先進的射出成型透明壓克力。

下：單椅（1938年），吉伯特・羅德為Röhm & Haas公司設計。這款極先進的椅子設計來參加1939年的紐約世界博覽會，展現該公司新開發的丙烯酸熱塑性塑膠，即有機玻璃。

「透明的『智能』薄膜將不可避免地取代電腦螢幕。」

素的設計，是詹姆士‧戴森革命性的DC01吸塵器（1993年），集塵桶以透明、抗撞擊的壓克力製成。而強納生‧艾夫和蘋果設計團隊的iMac電腦在一九九八年推出時，重啟了人們對於透明設計的迷戀，橡皮軟糖形狀的壓克力外殼，有多種迷人的顏色可供挑選。

如今，這種現象方興未艾，只要走一趟無印良品，看看一架又一架透明和半透明的極簡風格家用品，便能獲得證實。至於隨著產品變得愈來愈非物質化，未來透明的「智能」薄膜將不可避免地取代電腦螢幕，最終整合到具備擴增實境數據的全新一代消費性電子產品中。■

馬蒂亞斯・班特森的「生長／青銅椅」（Growth/ Chair Bronze，2012年）。利用生成式軟體所創造的限量版設計藝術。

藉由位元和位元組轉化設計

數位化

歷史上經歷過幾次重大的技術轉變，但我們可以說由於數位化的緣故，最重要的轉變發生在近五十年內。

在我們的生活中，只有極少的層面不受數位化影響，而且數位化技術確實已經徹底改變了設計實務，以及現在的產品設計方式。

在**工業設計**實務中，因數位化而產生愈來愈精密的**電腦輔助設計／電腦輔助製造**軟體，已經加速了整個設計過程，從最初的概念到最終的產品。如今，大多數製圖和建模都是在電腦螢幕上執行，而原型創建也多半在輸入數據的3D列印機協助下完成。透過電腦輔助設計／電腦輔助製造和**3D列印**所達成的設計數位化，不僅加速設計**創新**，也大幅減少研究與發展成本，進而降低了某些商品的相對價格，例如家具和消費性電子產品。事實上，數位化已經使設計變成相當大眾化的事，不僅就使用者的負擔能力而言，也包括參與設計實務。

才不過幾年前，我們原本以為極精密的數位設計工具，現在成了可以免費下載的**開源設計**，而即便最先進的專利套裝軟體也變得比以前更便宜。這意味著電腦輔助設計目前運用在全世界絕大多數的專業設計實務中，然而在一九六〇年和七〇年代，電腦輔助設計只見於大型企業，例如全錄（Xerox）、波音、通用汽車和西門子（Siemens）等內部資金充足的大型設計部門。

馬蒂亞斯·班特森是**設計藝術**專家，也是現今最進步和最具數位設計能力的設計師之一。他最近曾表示：「如今的軟體不像以前那樣……現在你不會購買和使用Photoshop，而是使用開源軟體，例如Houdini。你可以用它做任何事，你也可以調整它以適用你的目的。」這種修改設計軟體以符合預定需求的現象，往後無疑將變得更普遍。

數位化除了從根本上改變設計者的工具，

也對設計想法的傳播造成重大的影響。透過網際網路的力量，設計者能當著全球觀眾的面發表作品，而且關於設計品以及設計史和設計議題的資訊，也遠比以前更容易取得。一般大眾對於設計的認識，也因此提升，說到購買設計產品，現在人們能做出消息更靈通的選擇。

數位化的影響力也正在改變目前發展中的產品類型。隨著**功能整合**成為日益聰明的數位取向設計的特色，包括行動電話、筆記型電腦等，愈來愈多昔日的「愚笨」家用產品，現在也變「聰明」。近來藉由應用軟體而連結的**物聯網**產品的問世，同樣是近五到十年來快速數位化的直接結果。

如今，因為數位化的緣故，我們也見證了智能工廠的出現，這類工廠仰賴網路－實體系統以及雲端運算和其他事物。這種製造方式的新發展被稱作「工業4.0」（第四次工業革命），可望像先前任何技術革命一般，對設計造成顛覆性的影響。如同以往，有一件事是我們可以確定的——設計者將會運用解決問題的能力，想出創新的解決方案，以徹底利用這種發展中的新技術所帶來的好處。■

西門子公司的智能風力渦輪發電機（2017年）。這些發電機會隨著風向調整方向，以達到最大的發電效能。

將設計想法變成產品的電腦程式

概念93
電腦輔助設計／電腦輔助製造

電腦輔助設計／電腦輔助製造的字母縮寫是CAD/CAM。電腦輔助設計／電腦輔助製造本身與其說是概念，不如說是技術，但其發展背後的概念促成了設計實務的重大改變，以及電腦運算的演進。

自從一九九〇年代初期，電腦輔助設計／電腦輔助製造程式的廣泛引進後，設計實務的樣貌已經起了巨大的變化。這種軟體的出現不僅使先前不可能創造的形狀變成可能，這是古老的製圖和建模絕對辦不到的，同時還加速了設計**創新**。因為這些程式大幅縮短了原型創建和建模的時間，使設計從概念階段到最終的預製階段，以及接著進入成熟的工業生產的過程變得更快速，成本更節省。

電腦輔助設計軟體的起源可追溯到最早的數值控制程式系統，稱作Pronto，是麻省理工學院的巴特瑞克・漢拉蒂（Patrick Hanratty）博士在一九五七年發展出來的。接下來是一九六三年伊凡・索色蘭（Ivan Sutherland）發展的Sketchpad，作為他在麻省理工學院的博士論文的一部分。Sketchpad至關重要地建立了電腦輔助製圖背後的基本原理，也是第一種具備圖形使用者介面（GUI）的電腦程式。重要的是，索色蘭的Sketchpad聰明地引進光筆，預示了日後第一個電腦滑鼠的發展。儘管Sketchpad只在大學實驗室間有限度的傳播，但這個程式——功能是作為平面數位製圖版——依然證明了電腦輔助設計的概念在技術上的可行性。如同索色蘭論文二〇〇三年復刻版的序言中所述，「Sketchpad是有史以來由單人寫成最具影響力的電腦程式之一……其影響力是透過它所引進的概念，而非它的執行。」[48]其中一個關鍵概念是，不只讓藝術家和製圖師更容易進行運算，也讓各種類型的設計從業者更容易進行運算。接下來發明出第一種立體電腦輔助設計／電腦輔助製造程式UNISURF的人是法國工程師皮耶・貝茲（Pierre Bézier），他是在一九六六年至一九六八年間為了汽車製造商雷諾（Renault）汽車而開發。

在一九七〇年代和一九八〇年代初期，這類早期的電腦輔助設計程式仍然相當粗糙，鮮少出現在航太和汽車工業以外的領域。主要是因為成本以及記憶體和相關的電腦處理能力問題，基本上需要大型電腦才能跑得動這些程式。然而，當電腦硬體的性能日益強大而且價格更便宜時，電腦輔助設計也在設計工作室中變得更普遍，尤其在一九九〇年代初期廣泛引進桌上型電腦後。

目前，電腦輔助設計程式幫助設計者和製造商建模、改造和發展設計概念，主要用於平面製圖、立體實體和表面造型，以及構思元件的組裝。電腦輔助設計程式還可以搭配雷射掃描和三軸座標量測機（CMM），用在既有的真實元件的逆向工程上。

對照之下，電腦輔助製造軟體的主要應用是雷射切割、銑切、車削和**3D列印**。電腦輔助設計／電腦輔助製造提供有用的立體顯像，以及使設計想法從虛擬變成實體的方法，已經成為協助設計者達成最佳設計—工程學解決方案的工具。如今，電腦輔助設計／電腦輔助製造是專業設計從業人士和設計導向的公司不可或缺的基本工具，而新型的生成式電腦輔助設計軟體，包括與**參數化主義**有關的軟體已經投入生產，可望比以往其他工具更能解決設計上的問題。■

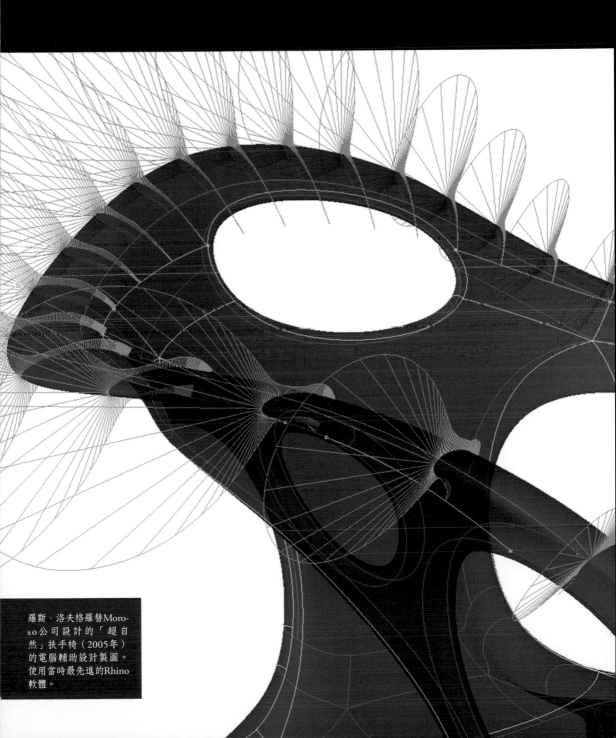

羅斯・洛夫格羅替Moro-
so公司設計的「超自
然」扶手椅（2005年）
的電腦輔助設計製圖。
使用當時最先進的Rhino
軟體。

數量較少，
但功能更多的產品

概念94
功能整合

功能整合主要是關於結合多項個別產品的功能於一身，或者換句話說，用更少的東西，做更多的事情。

功能整合最早的實例可見於農用機器，尤其值得注意的是第一部聯合收割機，海勒姆·摩爾（Hiram Moore）在一八三五年取得專利，能用來割草、打穀和簸穀。而約翰·阿普爾比（John Appleby）設計的第一部收割束禾機（約1867年），由後來的迪林收割機公司（Deering Harvester Company）在一八七八年製造。

瑞士維氏（Victorinox）公司製造的經典瑞士刀是另一個早期的功能整合實例。該公司在一八九一年製造、最早型號的瑞士刀是簡單的士兵小刀，只具備四項工具。然而六年後，軍官小刀問世，包含了額外的切割刀和拔塞鑽。接下來的數十年間，經典瑞士刀增添了更多工具，如今成為運用設計思維創造多功能性小巧產品的絕佳範例。

一九四七年十二月在貝爾實驗室發明的電晶體首度透過先進電子學的應用，更進一步啟發功能整合的概念。這種微小但具開創性的半導體三極管，使無線電收音機的發展變成可能，而且遠比原本裝滿真空管的收音機小巧許多。收音機的體積隨著電晶體技術的進步愈來愈小，因此也逐漸將收音機的功能整合到留聲機中，預示了多功能音響系統的出現。最終

促成所謂的hi-fi系統的發展，以及更進一步整合卡帶播放機、CD播放機和收音機為一體的手提式音響。

一九八〇年代後期和一九九〇年代初期，桌上型個人電腦的普及預示了功能整合的新數位時代來臨。儘管這些早期電腦的功能遠遠比不上現今的電腦，而且仰賴相當原始的軟體，但仍然在相對小的空間裡容納下多種功能——文書處理、試算表、設計與製圖工具，以及某種程度的影音播放，還包括非常簡單的電玩遊戲。但隨著電腦的性能愈來愈強大，整合多功能的能力也大幅增長。隨後在一九九〇年中期至後期出現的行動電話和網際網路，大大加速了功能整合，使得許多近過時的獨立類比實體產品，迅速被數位功能取代。

接下來二十年，**數位化**快速發展，尤其在引進許多應用軟體後，每一代的智慧型手機都能整合更多功能，項目如此之多使得現今的裝置在功能上猶如迷你電腦，包含了以往無法想像的大量功能。在許多方面，這樣的功能整合是**微型化**和數位化的一部分，因為當產品或功能項目愈小巧，愈可能與其他產品整合。

人工智能、生物科技和奈米技術的穩定進

RR126 hi-fi系統（1966年），阿奇列與皮埃爾·卡斯蒂廖尼為Brionvega公司設計。這款「無線電報」機型將收錄音機包裹在酷炫的現代外形中。

蘋果手錶（Apple Watch，2015發行），強納生·艾夫及蘋果設計團隊設計。展現出色的功能整合，內含多種用途，包括電話、日曆、音樂播放器和氣象臺。

展，將確保設計品以愈來愈快的速度持續進行功能整合，而在如此微小的尺度下所創造的設計，有朝一日無疑將會植入我們的身體，成為司空見慣的事。事實上，目前該領域的實驗尚處於起步階段，但人與機器之間的功能整合必然會持續發展。■

立體設計的積層製造

「葉子」（Foliates，2013年），羅斯·洛夫格羅為露意莎·吉尼斯美術館（Louisa Guinness Gallery）設計的18K黃金戒指，以蠟為材料，利用3D列印和脫蠟鑄造的方式製造。

概念95
3D列印

3D列印或稱積層製造，自從一九八〇年代初期發明出來後，已經對設計實務造成巨大的衝擊。

3D列印預示了快速創建原型的時代來臨，縮短將設計想法變成可銷售產品的時間，也讓設計的程序變得大眾化，走出專業領域，進入全世界的教室和青少年的臥室。3D列印也使新的設計實務得以實現，從**開源設計**到**大量客製化**，改變了設計與製造的本質。

　　3D列印的起源可追溯到名古屋市工業研究所的兒玉秀雄在一九八一年發表的一篇論文，文中提出快速原型創建系統的概念，以層層疊加的固化光聚合物塑造模型。兩年後，美國工程師查克·赫爾（Chuck Hull）用紫外線固化桌面的聚合物塗層時，也想出3D列印的點子。與兒玉秀雄不同的是，赫爾決定將理論付諸實現。他後來發展出一種立體顯現系統，稱作立體光刻成型技術（stereolithography），涉及裝滿液態光固化聚合物的料槽，藉由紫外線固化成所需的形狀。這種程序利用**電腦輔助設計／電腦輔助製造**軟體，讓設計從液態塑膠中層層堆疊出來。在相關的專利申請中，赫爾如此解釋他的發明：「一個產生立體物品的系統，藉由對增效刺激起反應而改變物理狀態的液體媒材，在選定的表面形成物品的橫截面形狀……一個立體的物品藉以成形，產生自液體媒材的平面。」這種利用紫外線將液態的丙烯酸基聚合物轉變成固態塑膠的積層製造程序，由赫爾成立的公司立體系統（3D Systems）開發，成為有史以來第一個成功商業化的快速原型創建技術。

　　起初，立體光刻成型技術儀器——當時對3D列印機的稱呼——不僅價格非常昂貴，操作成本也相當高，因為會消耗大量能源。因此，只有大型製造公司、資金充足的教學機構和一流的設計工作室和設計部門才買得起。然而，在一九九二年，設於德州奧斯丁的DTM公司引進一種稱作選擇性雷射燒結（SLS）的3D列印技術，使用聚合物粉末作為材料而非液態塑膠。這項新技術利用雷射光的能量熔化和融合塑膠粉末，建構出以電腦輔助設計／電腦輔助製造數據輸入為基礎的原型模型。重要的是，選擇性雷射燒結程序也可使用不同的媒材，尤其是鑄砂和金屬燒結粉末，意味著應用方式可以更廣泛。

　　另一種3D列印方式熔融沉積成型（FDM），也在一九九二年首度出現。三年前，這項技術的發明者史蒂芬·史考特·克倫普（S. Scott Crump）利用熱熔膠槍，裝填聚乙烯和蠟的混合物，替女兒製作了一隻玩具青蛙，因此想出以熱塑性塑膠擠壓成形技術為基礎的新式積層製造技術。這種技術基本上使用熔化的聚合物材料，層層堆疊建構出所需的設計，接著藉由冷卻而固化。克倫普的Stratasys公司隨後將這種技術商業化，推出該公司的第一部3D列印機。熔融沉積成型遠不及其他3D列印方式那樣高科技，到了二〇〇三年便成為最暢銷的快速原型創建技術。

　　二〇〇〇年代初期，3D列印技術變得日益精密而且價格親民，因此從設計實務的利基技術變成主流技術。如今，設計專業和非專業人士都在用3D列印，將設計願景變成真實，因為只要你想得出來，就極有可能列印出來。■

上：「都市小屋」（Urban Cabin，2016年），DUS Architects設計。3D列印機加熱頭的細部，以及完全以可回收利用的生物塑膠3D列印的小型都市住宅的結構要素。

下：尤里斯·拉阿曼的「鋁斜坡」（Aluminum Gradient）椅（2014年）。利用生成式電腦輔助設計軟體設計，然後直接以鋁材進行3D列印（雷射燒結法）。

下：ECOnnect災後庇
護所（2013年），史托
杰斯戴克為海地設計。
這個旨在用於人道援助
的開源設計，可完全利
用電腦數值控制技術進
行裁切，像巨大的立體
拼圖般進行組裝。

右頁：Defense Distrib-
uted組織的「解放者」
手槍（2013年）。世界
上第一個可在網際網路
上取得的開源3D列印
槍枝。

透過數位方式傳播
與大眾共享的設計

概念96
開源設計

開源設計的概念是關於免費分享解決問題的想法，因此可視為從開放與合作的原則發展出來的，這是學術界長久以來的一大特徵，尤其在科學界。開源設計也有反建制、反企業的一面，並且符合近二十年來由網際網路提供燃料的知識分享文化。

開源設計首度出現在一九八〇年代中期的公有領域電腦軟體中。但一直到一九九一年，Linux釋出成為可免費取得、任何人都可使用的可修改原始碼，才真正建立了軟體發展史的最重要里程碑，以及人人都可取得的開源設計概念。

大約在相同時期，全球資訊網或者Web 1.0的問世，預示了設計界的國際合作新時代的來臨，協助促成設計實務的全球化，舉例來說，替義大利公司工作的日本設計師，或者替德國公司工作的英國設計師等。這是全球超級明星設計師引人注目的時代，並非巧合，而是此時設計顯然已經成為全球化的活動。的確，比起以往的其他任何事物，網際網路更有助於打破存在已久的設計實務國界，因為網際網路提供設計者即時觀看國際設計界的窗口，以及從遠端建立合作關係的憑藉。

二〇〇〇年代初期，開源的概念在軟體發展方面充分確立，而網際網路提供了愈來愈方便的溝通平台，透過這些平台，設計想法可以輕鬆透過數位方式，從某個設計社群或工作室傳給另一個。同時，**電腦輔助設計／電腦輔助製造**軟體日益成熟的發展，也大大幫助設計實務的**數位化**。然而，此時還缺一塊設計與製造的拼圖，才能完全瞭解開源設計的潛力。隨著更便宜、更容易取得的3D列印機的問世，這個關鍵要素終於在二〇一〇年代到位。這些新機器讓甲地產生的設計想法，能傳送到乙地，落實成為真實存在的事物。但除此之外，成本

降低的列印機意味著**3D列印**作為一種改變設計的技術，此時終於完全大眾化。

如同任何由技術推動的新想法，開源設計的概念引發了許多倫理問題。尤其在二〇一三年五月，Defense Distributed組織頗受爭議地在線上分享第一個完全可實行的開源設計，可3D列印的單發手槍，名為「解放者」。兩個月後，某位簡稱為「馬修」的加拿大數位槍枝製造者如法炮製，在線上分享他設計的點二二口徑步槍（「灰熊」），命名是向「第二次世界大戰期間的加拿大製雪曼戰車致敬。」*

然而，問題不是出在開源概念本身，而是人們選擇如何運用。幸好，這個新興的設計領域更常用於合乎道德的用途，例如荷蘭建築師彼耶特・史托杰斯戴克（Pieter Stoutjesdijk）設計的ECOnnect緊急庇護所，該設計由電腦數值控制銑削的元件構成，完全使用永續材料，像拼樂高積木那樣組裝。最重要的是，開源設計意味著將來更可能出現的設計**創新**。正如開源軟體是透過創造適用的外掛程式而演進，各式各樣的開源設計物品將來也會經歷相同的試驗性修改。假以時日，這個重複磨練設計的過程，將不可避免地以愈來愈快的速度，加速產品的功能提升。■

* 第二次世界大戰時，美國開發了雪曼坦克（Sherman Tank），後來加拿大以此改良後的坦克稱作灰熊坦克。

上：「矽藻」（Diatom）椅（2013–15年），羅斯·洛夫格羅為Moroso公司設計。運用自動壓製技術，這個純鋁的設計利用參數軟體創造出合理化的強化「微點」圖案，以減少材料用量。

下：Murena椅（2015年），歐列格·索羅科（Oleg Soroko）設計。這位莫斯科的建築師—設計師利用參數軟體創造家具，以黏合在一起的膠合板薄片，產生流動的複雜外形。

利用電腦演算法來設計

亞塞拜然首都巴庫（Baku）的阿利耶夫文化中心（Heydar Aliyev Centre，2013年）。由札哈·哈蒂和帕特里克·舒馬克（札哈·哈蒂建築事務所）設計，利用參數軟體創造出複雜的形狀。

概念97
參數化主義

參數設計是以製程為基礎的解決方案，針對已經決定好的設計目標，運用演算法計算出最理想的應對方式。參數設計並非新概念，許多設計者都曾使用過，包括建築師高第（Antoni Gaudí），但隨著電腦的到來，它也找到新的技術表現方式。

如今，當人們提到參數設計，通常是指利用電腦程式塑造的設計，本質上是構成演算法的參數和規則的表現。

參數設計可用來創造極複雜的幾何形狀結構，尤其在建築設計中，如果沒有強大的電腦運算能力，許多設計根本不可能完成。參數化建模系統分成不同的兩大類：利用以一組限制條件為基礎的資料流建模找形系統；以及運用連續參數組的限制系統。以參數化設計為基礎的生成式電腦演算法，提供了設計師、工程師和建築師一個更有效率的辦法，透過科學方法來決定達到設計目標最有效的解決方案。舉例來說，這些演算法可以用來創造以最有效的方式使用材料的建築，進而減少整體的生態足跡。

由於電腦參數化設計的問世，一種稱作參數化主義的新全球建築語言開始出現。這種新的國際建築**風格**代表了從現代主義的一體適用**標準化**，到晚期現代主義的**大量客製化**的典範轉移。參數化設計作為一種新穎且強大的建模工具，也將更進一步決定未來產品的發展與製造。有些**工業設計**師，尤其是羅斯·洛夫格羅和尤里斯·拉阿曼，已經在探索參數化主義的設計創造潛力，這種設計方法藉用電腦運算來決定最有效能的建造方式，無論是製作一把椅子或一座人行橋。早期的成果看起來大有可為，而且展現強烈的有機生長感，往往具備成熟的骨狀構造外觀。

札哈·哈蒂建築事務所（Zaha Hadid）的總監暨資深設計師帕特里克·舒馬克（Patrik Schumacher），是提倡這種新設計方法中最受矚目的設計者之一，他相信參數化主義將成為二十一世紀建築與設計的統一新風格。如他所言，「新的建築與設計風格近似於某種新的科學典範，它重新定義了集體努力的基本範疇、目的和方法。」這正是參數化主義已經著手進行的事。近年來隨著電腦的運算能力指數增長，參數化主義巧妙設計出極複雜但也極合理的形式的能力，也將跟著進步。■

透過觸摸進行連結的設計

概念98
觸覺介面

「觸覺介面」，有時稱作「觸覺回饋」，是一門相當年輕的設計學科，尋求透過觸覺強化人與物體之間的知覺互動。「Haptics」這個單字源自古希臘語的haptikós，意思是「能接觸到」，就設計領域而言，代表透過觸覺的非言語溝通。

觸覺介面大大強化使用者對產品的體驗，並且逐漸成為具備實體—數位介面的設計的一項特點。設計中的觸覺介面，最簡單但也最常見的實例之一，是你的行動電話在口袋中震動，讓你知道有電話或簡訊進來。這項內建的震動特點主要是讓手機透過觸覺與你溝通，然而這已經變成日常中司空見慣的事，因此我們多半視為理所當然。

觸覺介面最基本的功能是當我們在操作控制面板，例如按下某項設備的按鈕時，提供令人愉快的回饋。像這樣的觸覺細節能夠賦予使用者與產品之間更好、更令人滿意的連結，即使是在潛意識的層次。操作看似簡單，但這種性質的觸覺傳達其實相當複雜。

馬利歐·貝里尼的Divisumma 18電子列印計算機（1971–73年）是最早期的觸覺設計實例之一，在鍵盤上融入了創新的觸覺外皮，由當時最先進的彈性體（合成橡膠）製成。這項具有影響力的設計，以柔軟、乳頭狀的按鈕為消費性電子產品的世界帶來一種全新的感官體驗。此後，這項特點已經成許多其他需要按鈕的不同類型產品的常態，尤其是各種遙控器。的確，大多數設備公司的研發團隊，特別是蘋果和戴森公司，都竭盡全力確保觸覺體驗盡可能令人感到愉快。事實上，似乎隨著每種新產品的上市，蘋果公司都導入另一項觸覺創新。舉例來說，最新一代的蘋果Macbook和iPhone都具備能感測不同力度的觸控式軌跡板和螢幕，讓指尖可以操控更多種功能，最終強化了與使用者之間的介面以及使用者滿意度。

觸覺介面長久以來也用於豐富遊戲體驗，藉由力回饋搖桿和方向盤，提供遊戲玩家新層次的觸覺真實感。還有其他領域也高度倚賴觸覺回饋以產生更「真實」的使用經驗，例如虛擬實境和擴增實境。與虛擬實境和擴增實境有關的穿戴式裝置正在逐日實現，例如具備內建觸覺介面的指尖「頂針」、手套、全身服裝和外骨骼，而且無疑每年都會變得愈來愈真實。

近來，設於英國布里斯托（Bristol）的超觸覺（Ultrahaptics）公司已經發展出利用超音波的觸覺回饋技術，讓使用者可以「觸摸」非接觸式按鈕，透過虛空中的手勢得到回饋，與虛擬的物體進行互動。這種無需實際接觸的技術有許多潛在的應用方式，不只在遊戲的世界，也可用於車輛的操作、日常家居環境，以及講求衛生的醫療場所，在那裡無菌的非接觸操縱裝置將是天賜之物。

如今，觸覺設計正漸漸成為可能也包含影音的多感官經驗的一部分。然而在**機器人學**的領域，觸覺設計將真正發揮用處，因為未來的機器人需要精準的觸覺，以便更理解周遭的世界。人類與機器人的觸覺介面，也會是我們漸漸接納機器人進入日常生活中的關鍵，因為人類向來是極其仰賴觸覺的生物，未來同樣會對「觸摸」產生情感反應。∎

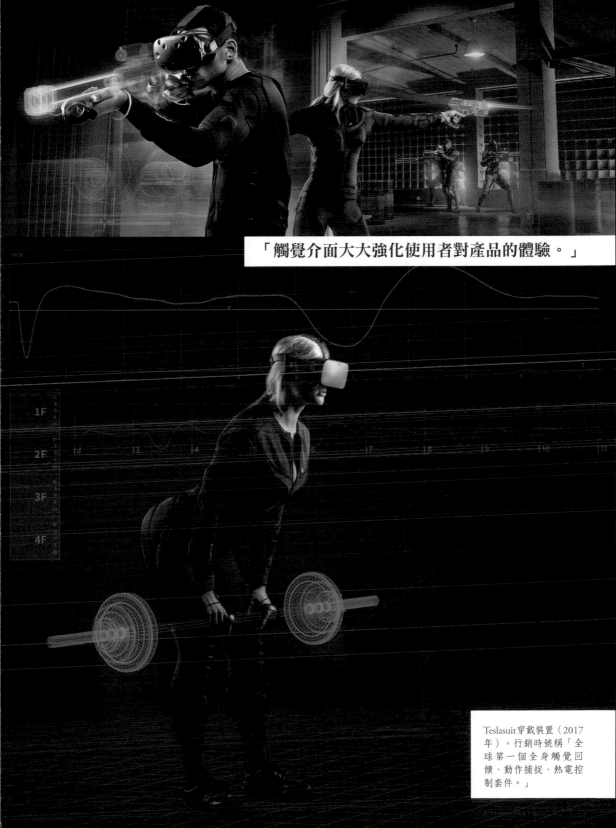

「觸覺介面大大強化使用者對產品的體驗。」

Teslasuit 穿戴裝置（2017年）。行銷時號稱「全球第一個全身觸覺回饋、動作捕捉、熱電控制套件。」

設計可以思考自身的程式

差分機一號（Difference Engine No.1，1824–32年），查爾斯·巴貝奇設計。這部原型機是有史以來第一個成功的自動計算機器，以及世界上最早的機械電腦。

概念99
聰明機器（人工智能＋機器學習）

如今，真正能自行思考的「聰明機器」不再是科幻小説中的情節，正迅速成為設計上真實存在的事物。由於這些「會思考的」聰明裝置出現，我們正面臨一個新的設計與製造革命，而這個遍及全球的革命將對個人和整體社會造成巨大影響。

聰明機器的概念不僅涵蓋各種機器人，也包括自駕車以及其他以電腦系統為基礎，具備內建自動決策認知能力的設計。這種具有顛覆力的技術將完全改變某些種類產品的本質，也將改變我們思考基本設計的方式。的確，我們不難想像聰明機器將成為未來的設計者，或者至少是有用的設計幫手，能夠以我們無法理解的速度，處理複雜的工程學數據，然後運用在物品的設計上，甚至有可能設計出新一代的聰明機器。

人工智能是聰明機器的核心，有時稱作「綜合智能」，這樣或許更容易讓人理解，人工智能可以是一種模擬智能的形式，或者真正智能充分發展的合成形式，這取決於某項設計的內建電腦系統的演算法類型。事實上，人工神經網絡並不模擬人腦，而是設法發展出它們自己的認知能力。有鑑於這種發展中的技術其快速和複雜的程度，難怪電子迷圈子以外的人搞不清楚人工智能（AI）與機器學習（ML）之間確切的差異，因此這兩個用語往往被誤認為可以互換使用。

人工智能的起源可以追溯到由查爾斯·巴貝奇（Charles Babbage）在十九世紀初期至中期設計的第一部「邏輯機器」。他的第一部聰明機器是為了用來解決複雜的計算，然而在幾十年間，隨著計算從機械世界轉移到電子世界，人工智能的概念也跟著發展。在新興的電腦科學領域工作的科學家和工程師，開始找尋複製人類決策過程的方法。最終，在一九五〇年代後期，美國的計算機先驅亞瑟·塞繆爾（Arthur Samuel），當時任職於IBM公司，想出了機器學習的點子，讓機器進行資料分析，以便讓它們自行學習。如同塞繆爾的解釋，機器學習是人工智能的一種形式，賦予機器「無需明確的程式設定的學習能力」。

接下來的數十年，隨著電腦資料處理器的能力指數增長，機器學習（或有時稱作深度學習）的可行性也迅速提升，可以用愈來愈短的時間處理資料。如今日益複雜的演算法賦予機器愈來愈多自我生成的智能，而且持續拋物線式的成長。然而，我們現在才剛開始認識到，利用以機器學習為基礎的人工智能進行設計所

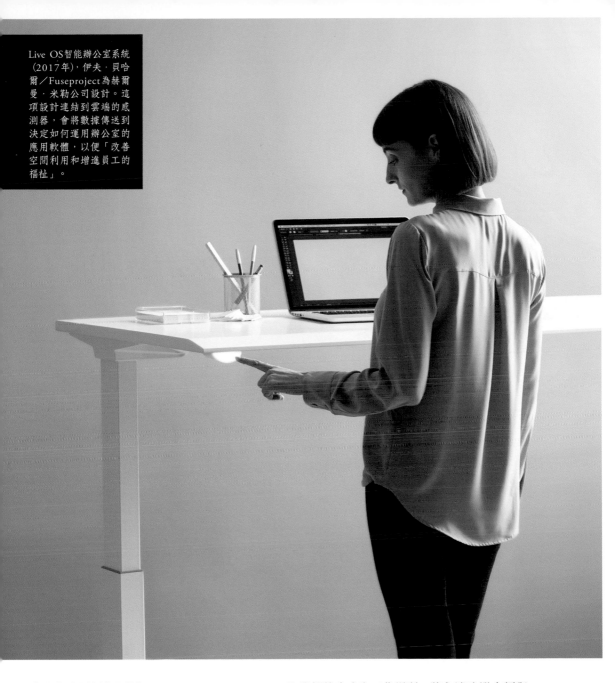

產生的大量哲學問題。

　　這種設計上的發展對人類的生存是有利還是有弊，最終取決於政府的決策者。目前政策落於下風，必須趕快跟上這項快速進步的技術，早日完成深思熟慮的全球立法，以確保明日的聰明機器能幫我們獲得更光明而非反烏托邦的未來。關於聰明機器的倫理平衡問題方興未艾，不過有一件點可以確定──它們不斷進入我們的家中和工作場所，將永遠改變人類與機器之間的關係，尤其當我們開始不可避免地對它們產生移情作用，而且反之亦然。■

連結智能設計的網間網路

概念100
物聯網

亞馬遜Echo Dot（2017年）。這個第二代裝置連結到亞馬遜的聲控Alexa智能個人助理服務，可以用來控制其他智能裝置。

我們的日常物品漸漸發展成具有一定程度的連結性，代表它們能透過網際網路傳送數據、跟其他裝置「對話」，同時一起參與某個系統。一九九九年，麻省理工學院自動識別實驗室（Auto-ID Labs）的創辦者凱文·艾希頓（Kevin Ashton），在向寶鹼公司（Proctor & Gamble）做簡報時發明了「物聯網」這個詞，來描述未來會出現的網路連結產品設計。

「物聯網」也用來描述以傳統方式連結的裝置——例如電腦和行動電話——與新型智能設備的整合，這些智能設備具備自己專用的智慧型手機應用軟體，或者能連上社群網路。二〇〇三年推出的牡蠣卡（Oyster Card）是最早期、最簡單的連結性產品之一，廣受倫敦通勤族的喜愛。這種非接觸式智慧卡能自動儲值，以及隨著每趟刷進站和出站的車程，蒐集加密的資料。不過，最具連結力的裝置具備了更高的實體性與功能，例如能記錄心率和步數的運動手環；持續監控和調整室溫的智能恆溫器；能提供室內和室外空氣品質最新資訊的空氣清淨機；可連接WiFi，由智慧型手機啟動的咖啡機；或者能以語言互動的智能個人助理。

物聯網背後最大的目標之一，是創造讓所有設備和裝置透過網間網路連結的家居生活，從垃圾筒和洗碗機，到燈具和暖氣機，以便讓它們藉由智能集線器（smart hub）彼此「對話」。嫻熟科技、及早跟進的物聯網迷早已建構出自己的網間網路居家環境，然而隨著愈來愈多日常用品具備內嵌的連結設計，接下來的幾十年將會成為主流現象。儘管物聯網仍處於草創的階段，但已經促成裝置的自動控制和監控的改良，同時提供使用者愈來愈容易取得的

資訊。這些連結的裝置除了讓我們更易於管理個人生活，應該也可幫助節約用水和用電，同時讓私人公司和公共機構，包括保健、教育和應急部門的反應能力更好，因此更有效率。最終，在這個愈來愈緊密連結的世界，蒐集來的數據知識等同於力量。

除了可靠的連線和安全的資料保密外，與連結產品有關的主要設計考量之一，顯然是功能完善的使用者介面，以便讓人們藉由觸控式螢幕或聲音，憑直覺進行互動。如此一來，物聯網會逐漸成為我們日常生活中不可或缺且極為有用的部分。至於未來，物聯網將繼續擴大影響範圍並且改變我們的世界，無論在微觀的個人角度或宏觀的全球規模上，因為它是網際網路拓展到實體範圍的結果——而這意味著物聯網進入了產品設計的領域。■

左：戴森360 Eye自動吸
塵器（2015年）的「眼
睛」攝影機細部。這項
產品具備自己的連結應
用軟體，能追蹤吸塵器
的清潔路徑。

上：戴森360 Eye自動吸
塵器的剖視圖，顯示視
覺感測器以同時定位和
地圖建構技術為基礎，
2015年。這部聰明機器
具備應用軟體的連結能
力。

注釋

1. 詹姆士·戴森（James Dyson）與和夏洛特與彼得·菲爾（Charlotte and Peter Fiell）話談，2016年。
2. 引用自湯姆·凱利（Tom Kelley）與強納森·利特曼（Jonathan Littman）的《革新的藝術》（The Art of Innovation），Profile Books出版，倫敦，2001年。p.3。
3. 克爾摩·米寇拉（Kirmo Mikkola）《阿爾瓦爾·阿爾托 vs.現代運動》（Alvar Aalto vs. the Modern Movement），Rakennuskirja出版，赫爾辛基，1981年。p.78。
4. 瓦爾特·格羅培斯（Walter Gropius），《總體建築的眼界》（Scope of Total Architecture）。Collier出版，倫敦與紐約，1970年，pp.19–20。
5. 史蒂芬·貝利（Stephen Bayley）和夏洛特與彼得·菲爾夫婦的談話，2013年。
6. 引述自史坦利·阿伯克隆比（Stanley Abercrombie）的《喬治·尼爾森：現代設計的設計》（George Nelson: The Design of Modern Design），美國麻薩諸塞州劍橋，MIT Press出版，1994年。p.18。
7. 亞當·斯密，《道德情感論》（The Theory of Moral Sentiments, or, An essay towards an analysis of the principles by which men naturally judge concerning the conduct and character, first of their neighbours and afterwards themselves: to which is added, A dissertation on the origin of languages, W. Strahan, J. & F. Rivington, W. Johnston, T. Longman and T. Cadell），1874年（1759年初版），p.263。中文版由五南圖書出版。
8. 雷蒙·洛威（Loewy, R.），《絕對不要適可而止》（Never Leave Well Enough Alone），John Hopkins University Press出版，巴爾的摩，2002年（1950年初版）pp.210–11。
9. 賀伯特·利德（Herbert Read）為蘭斯洛特·懷特（Lancelot L. Whyte）編輯的《形式面面觀：關於自然與藝術中的形式專題論文集》（Aspects of Form: A Symposium on Form in Nature and Art）所寫的序言，Lund Humphries出版，1951年，p.xxii。
10. 史蒂芬·貝利，《品味》（Taste），Faber & Faber出版，1991年，p.xvi。
11. 安東尼·伯特倫（Anthony Bertram），《設計》（Design），Penguin Books出版，西德雷頓與紐約，1943年，p.14。
12. www.moma.org/documents/moma_pressrelease_325754.pdf
13. 文章〈格羅培斯將一切置於他的願景範圍中〉（"Grope" brought everything in the range of his vision），《生活雜誌》（Life）1968年6月7日，p.62。
14. 《國會文件》（Parliamentary Papers），第13冊，1841年，p.55。
15. 瓦爾特·格羅培斯，引述自瑪格達萊娜·德羅斯特（Magdalena Droste）的《包浩斯1919–1933年》（Bauhaus, 1919–1933），（Taschen出版，科隆，1990年，pp.16, 270。
16. 麥可·沙萊（Michael T. Saler），《兩次大戰之間的英國前衛派》（The Avant-Garde in Interwar England），牛津大學出版社（Oxford University Press），牛津，2001年，p.74。
17. 威廉·莫里斯（William Morris），《威廉·莫里斯作品全集》（Complete Works of William Morris），Delphi Classics出版，東薩西克斯，2015年，p.77。
18. 克里斯多福·德雷賽（Christopher Dresser），《日本：其建築、藝術與藝術製造》（Japan: Its Architecture, Art, and Art Manufactures），Cambridge Library Collection出版，劍橋，2015年，p.319。
19. 迪特·拉姆斯（Dieter Rams），「去除不重要的東西」，出自維克多·馬葛林（Victor Margolin）編輯的《設計論文》（Design Discourse），芝加哥大學出版社（University of Chicago Press），芝加哥，1989, p.111.
20. 《商業週刊》（BusinessWeek）1998年5月25日。
21. 約翰·拉斯金（John Ruskin），《威尼斯之石〔五南圖書出版〕》（The Stones of Venice），第二冊，Smith Elder出版，倫敦，1850年，p.208。
22. 愛德華·帕爾默·湯普森（E.P. Thompson），《威廉·莫里斯：從浪漫到具有革命性》（William Morris: Romantic to Revolutionary），Lawrence & Wishart出版，倫敦，1955年，p.248。
23. 史蒂芬·蓋姆斯（Stephen Games），《佩夫斯納：完整的廣播談話》（Pevsner: The Complete Broadcast Talks），Oliver & Boyd出版，愛丁堡，1836年，p.33。
24. 理查·布坎南（Richard Buchanan），「設計宣言:設計實務的修辭、論據與示範」，出自維克多·馬葛林編輯的《設計論文——歷史、理論、批評》（Design Discourse – History, Theory, Criticism），芝加哥大學出版社，芝加哥，1989年，p.93。
25. 克里斯多福·德雷賽，《日本：其建築、藝術與藝術製造》，Cambridge Library Collection出版，劍橋，2015年，p.429。
26. 艾倫·凱伊（Ellen Key），〈居家之美〉，《現代瑞典設計：三個創建文本》（Modern Swedish Design: Three Founding Texts），紐約現代藝術博物館出版，紐約，pp.33–57。
27. 艾瑞克·拉雷比（Eric Larrabee）與馬西莫·維涅里（Massimo Vignelli），《Knoll設計》（Knoll Design），Harry N. Abrams出版，紐約，1985年，p.66。
28. 法蘭茲·舒爾茨（Franz Schulze）與愛德華·溫德霍特（Edward Windhorst）《路德維希·凡德羅：評論傳記》（Mies van der Rohe: A Critical Biography），新修訂版，芝加哥大學出版社，芝加哥，2014年，p.106。
29. www.weissenhof2002.de/english/weissenhof.html
30. 凱倫·庫爾琴斯基（Karen Kurczynski）《阿斯格·瓊的藝術與政治：前衛派決不屈服》（The Art and Politics of Asger Jorn: The Avant-Garde Won't Give Up），Routledge出版，倫敦，2017年，p.110。
31. www.90yearsofdesign.philips.com/article/74
32. 羅伯特·萊西（Robert Lacey），《福特：人與機器》（Ford: The Men and the Machine），Little, Brown and Company出版，紐約，1986年，p.109。
33. 克勞斯·克里本多夫（Klaus Krippendorff），《語義轉變：設計的新基礎》（The Semantic Turn: A New Foundation for Design），CRC/Taylor & Francis出版，博卡拉頓，2006年，p.1。
34. 法蘭茲·舒爾茨與愛德華·溫德霍特，《路德維希·凡德羅：評論傳記》，新修訂版，芝加哥大學出版社，芝加哥，2014年，p.205。
35. 法蘭克·格里納（Frank M. Gryna）、約瑟夫·朱蘭（J. M. Juran）和雷納德·塞德（Leonard A. Seder），《品質控管手冊》（Quality Control Handbook），McGraw-Hill出版，紐約，1962年，p.1。
36. 卡爾曼·戈爾曼，引述自卡爾曼·戈爾曼（Carma Gorman）編輯的《工業設計讀本》（The Industrial Design Reader），Allworth Press出版，紐約，2003年，p.131。
37. 安·李·摩根（Ann Lee Morgan）與科林·內勒（Colin Naylor）編輯的《當代設計師》（Contemporary Designers），Macmillan出版，倫敦，1984年，pp.381–82。
38. www.theglobalfuturist.org/2017/01/norwegian-robot-learns-to-self-evolve-and-3d-print-itself-in-the-lab
39. 西爾瓦那·阿尼齊奧亞利科（Silvana Annicchiarico）館長，《義大利設計的一百件物品：米蘭三年展中心，義大利設計的永恆收藏》（100 Objects of Italian Design: Permanent Collection of Italian Design, La Triennale di Milano），Gangemi Editore出版，羅馬，2007年，未標記頁數。
40. www.ateliermendini.it
41. 維克多·馬葛林（Victor Margolin），〈設計論文：歷史、理論、批評〉（'Design Discourse: History, Theory, Criticism'），芝加哥大學出版社，芝加哥，1989年，pp.111, 113。
42. 安德烈亞·布蘭奇（Andrea Branzi），《熱門屋》（The Hot House），麻省理工學院出版社（MIT Press），美國麻薩諸塞州劍橋，1984年，p.22。
43. 馬蒂諾·甘珀（Martino Gamper），《一百天製作一百張椅子其及一百種方式》（100 Chairs in 100 Days and its 100 Ways），Dent-De-Leone出版，倫敦，2012年，pp.82, 84。
44. 維克多·帕帕奈克（Victor Papanek），《真實世界的設計》（Design for the Real World），Pantheon Books出版，紐約，1971年，p.333。
45. Ibid, p.346.
46. http://preprints.readingroo.ms/RUR/rur.pdf
47. 威廉·麥唐諾（William McDonough）與米夏耶爾·布勞恩加爾特（Michael Braungart），《從搖籃到搖籃：綠色經濟的設計提案》（Cradle to Cradle: Remaking the Way We Make Things），North Point Press出版，紐約，2002年，p.28。中文版由野人文化出版。
48. 伊凡·索он蘭（Ivan Sutherland）《Sketchpad：人與機器的圖形溝通系統》（Sketchpad: A Man-Machine Graphical Communication System），history-computer.com/Library/Sketchpad.pdf

延伸閱讀

- 烏諾·亞杭（Åhrén, U.）著，L. Creagh、H. Kåberg、B. Miller Lane和K. Frampton編輯，《現代瑞典設計：三個創建文本》（Modern Swedish Design: Three Founding Texts）（紐約：現代藝術博物館出版，2008年）。
- 阿爾布雷希特·班格特（Bangert, A.），《義大利家具設計：概念、風格、運動》（Italian Furniture Design: Ideas, Styles, Movements），慕尼黑：Bangert Publications出版，1988年。
- 雷納·班漢（Banham, J.，譯注：疑為Reyner Banham）《第一個機械時代的理論與設計》（Theory and Design in the First Machine Age），倫敦與紐約：Architectural Press出版，1960年。
- 羅蘭·巴特（Barthes, R.），《神話學》（Mythologies），倫敦：Jonathan Cape出版，1972年；最早於巴黎出版：Editions du Seuil，1957年。中文版由麥田出版。
- 尚·布希亞（Baudrillard, J.），《消費社會：迷思與結構》（The Consumer Society: Myths & Structure）（倫敦：Sage Publications出版，1998年；最早的版本為La Société de consommation，巴黎：Editions Denoël，1970年）。
- 史蒂芬·貝利（Bayley, S.），《品味》（Taste），倫敦：Faber & Faber出版，1991年。
- 史蒂芬·貝利與泰倫斯·康藍，《設計全書A-Z》（Design: Intelligence Made Visible），倫敦：Conran Octopus出版，2007年。中文版由積木文化出版。
- 提姆·班頓（Benton, T.），《新客觀性》（The New Objectivity），米爾頓凱恩斯：Open University Press出版，1975年。
- 提姆與夏洛特·班頓（Benton, T. and C.）及丹尼斯·夏普（D. Sharp.）合編，《功能與形式：1890–1939年建築與設計史資料書》（Form and Function: A Source Book for the History of Architecture and Design 1890–1939），米爾頓凱恩斯：Open University Press出版，1975年。
- 提姆·班頓、史蒂芬·穆特修斯（S. Muthesius）與布麗姬·威金斯（B. Wilkins.），《歐洲1900–1914年：對於歷史主義和新藝術的反應》（Europe 1900–1914: The reaction to historicism and Art Nouveau），米爾頓凱恩斯：Open University Press出版，1975年。
- 安德烈亞·布蘭奇（Branzi, A.），《熱門屋：義大利新浪潮設計》（The Hot House: Italian New Wave Design），倫敦：Thames & Hudson出版，1984年。
- 麥可·柯林斯（Collins, M.），《關於後現代主義：自1851年以來的設計》（Towards Post-Modernism: Design Since 1851），倫敦：British Museum Publications出版，1987年。
- 亨利與羅德尼·戴爾（Dale, H. and R.），《工業革命》（The Industrial Revolution），倫敦：British Library Publishing Division出版，1992年。
- 彼得·多默（Dormer, P.），《現代設計的意義：關於二十一世紀》（The Meanings of Modern Design: Towards the Twenty-First Century），倫敦：Thames & Hudson出版，1990年。
- 克里斯多福·德雷賽（Dresser, C.），《日本：其建築、藝術與藝術製造》（Japan: Its Architecture, Art, and Art Manufactures），倫敦：Longmans, Green & Co.出版，1882年。
- 瑪格達萊娜·德羅斯特（Droste, M.），《包浩斯

1919–1933年》（Bauhaus, 1919–1933），科隆：Taschen出版，1990年。

• 夏洛特與彼得·菲爾（Fiell, C. and P.），《查爾斯·麥金托什》（Charles Rennie Mackintosh），科隆：Taschen出版，1995年。

• 夏洛特與彼得·菲爾，《二十世紀的設計》（Design of the 20th Century），科隆：Taschen出版，1999年。

• 夏洛特與彼得·菲爾，《工業設計大全》（Industrial Design A–Z），科隆：Taschen出版，2000年。

• 夏洛特與彼得·菲爾，《英國的設計傑作》（Masterpieces of British Design），倫敦：Goodman Fiell出版，2012年。

• 夏洛特與彼得·菲爾，《義大利的設計傑作》（Masterpieces of Italian Design），倫敦：Goodman Fiell出版，2013年。

• 夏洛特與彼得·菲爾，《現代斯堪的納維亞設計》（Modern Scandinavian Design），倫敦：Laurence King Publishing出版，2017年。

• 夏洛特與彼得·菲爾，《塑膠夢：設計中的人造視野》（Plastic Dreams: Synthetic Visions in Design），倫敦：Fiell Publishing出版，2009年。

• 夏洛特與彼得·菲爾，《設計的故事》（The Story of Design），倫敦：Goodman Fiell出版，2016年。

• 亞德里安·弗提（Forty, A.），《被渴望的物品：自1750年以來的設計與社會》（Objects of Desire: Design and Society Since 1750），倫敦：Thames & Hudson出版，1986年。

• 肯尼斯·法蘭普頓（Frampton, K.），《現代建築：關鍵歷史》（Modern Architecture: A Critical History），倫敦：Thames & Hudson出版，1980年。

• 曼弗雷德·弗里德曼（Friedman, M.），《荷蘭風格派，1917–1931》（De Stijl, 1917–1931: Visions of Utopia），牛津：Phaidon出版，1982年。

• 夏洛特·基爾（Gere, C.）與麥可·懷特威（M. Whiteway），《十九世紀的設計：從普金到麥金托什》（Nineteenth-Century Design: From Pugin to Mackintosh），倫敦：Weidenfeld & Nicolson出版，1993年。

• 希格弗里德·吉迪恩（Giedion, S.），《機械化常道：對於不朽歷史的一大貢獻》（Mechanization Takes Command: A Contribution to Anonymous History），牛津：Oxford University Press出版，1955年。

• 卡爾瑪·戈爾曼（Gorman, C.）編輯，《工業設計讀本》（The Industrial Design Reader），紐約：Allworth Press出版，2003年。

• 保羅·格林赫夫（Greenhalgh, P.），《設計中的現代主義》（Modernism in Design），倫敦：Reaktion Books出版，1990年。

• 保羅·格林赫夫，《關於設計與裝飾藝術的語錄與來源》（Quotations and Sources on Design and the Decorative Arts），曼徹斯特：Manchester University Press出版，1993年。

• 法蘭克·格里納（Gryna, F.）、約瑟夫·朱蘭（J. Juran）和雷納德·勒德（L. Seder），《品質控管手冊》（Quality Control Handbook），紐約：McGraw-Hill出版，1962年。

• 理查·漢彌爾頓（Hamilton, R.），《語錄》（Collected Words），倫敦：Thames & Hudson出版，1982年。

• 凱薩琳·海辛格（Heisinger, K.）與喬治·馬卡斯（G. Marcus）《1945年以來的設計》（Design Since 1945）倫敦：Thames and Hudson出版，1983年。

• 約翰·赫斯科特（Heskett, J.），《工業設計》（Industrial Design），倫敦：Thames & Hudson出版，1980年。

• 大衛·霍恩謝爾（Hounshell, D.），《從美國系統到大量生產，1800–1932年：美國製造技術的發展》（From the American System to Mass Production, 1800–1932: The Development of Manufacturing Technology in the United States），巴爾的摩：約翰斯·霍普金斯大學出版社（Johns Hopkins University Press），1985年。

• 傑瑞米·霍華德（Howard, J.），《新藝術：在歐洲的國際與國內風格》（Art Nouveau: International and National Styles in Europe），曼徹斯特大學出版社（Manchester University Press），1996年。

• 漢斯·傑飛（Jaffé, H.L.C.），《荷蘭風格派》（De Stijl），倫敦：Thames & Hudson出版，1970年。

• 湯姆·凱利（Tom Kelley）與強納森·利特曼（Jonathan Littman），《革新的藝術：從美國頂尖設計公司IDEO學

來的創意課》（The Art of Innovation: Lessons in Creativity from IDEO, America's Leading Design Firm），倫敦：Profile Books出版，2001年。

• 克勞斯·克里本多夫（Krippendorff, K.），《語義轉變：設計的新基礎》（The Semantic Turn: A New Foundation for Design），博卡拉頓：CRC/Taylor & Francis出版，2006年。

• 凱倫·庫爾琴斯基（Kurczynski, K.），《阿斯葛·瓊的藝術與政治：前衛派決不屈服》（The Art and Politics of Asger Jorn: The Avant-Garde Won't Give Up），阿賓頓：Routledge出版，2017年。

• 羅伯特·萊西（Lacey, R.），《福特：人與機器》（Ford: The Men and the Machine），紐約：Little Brown & Co出版，1986年。

• 艾瑞克·拉瑞比（Larrabee, E.）與馬西莫·維涅里（M. Vignelli），《Knoll設計》（Knoll Design）（紐約：Harry N. Abrams出版，1985年）。

• 雷蒙·洛威（Loewy, R.），《工業設計》（Industrial Design），倫敦：Fourth Estate出版，1979年。

• 雷蒙·洛威，《絕對不要適可而止》（Never Leave Well Enough Alone），紐約：Simon & Schuster出版，1951年。

• 阿道夫·路斯（Loos, A.），《裝飾與罪惡》（Ornament and Crime），1908年；美國加州河邊市：Ariadne Press出版，1998年。

• 愛德華·露西—史密斯（Lucie-Smith, E.），工業設計史（A History of Industrial Design），牛津：Phaidon出版，1983年。

• 菲奧娜·麥卡鍚（MacCarthy, F.），《自1880年後的英國設計：視覺史》（British Design Since 1880: A Visual History），倫敦：Lund Humphries出版，1982年。

• 維克多·馬戈林（Margolin, V.），《設計論文、歷史、理論與批評》（Design Discourse, History, Theory, Criticism），芝加哥：芝加哥大學出版社，1989年。

• 維克多·馬戈林與理查·布坎南（R. Buchanan），《發掘設計：探索設計研究》（Discovering Design: Explorations in Design Studies），芝加哥：芝加哥大學出版社，1995年。

• 維克多 馬戈林與理查·布坎南，《設計的概念》（The Idea of Design），美國麻薩諸塞州劍橋：麻省理工學院出版社，1995年。

• 威廉·麥唐諾（William McDonough）與麥克·布朗嘉（Michael Braungart），《從搖籃到搖籃：綠色經濟的設計提案》（Cradle to Cradle: Remaking the Way We Make Things），紐約：North Point Press出版，2002年。中文版由野人文化出版。

• 威廉·麥唐諾（William McDonough）與麥克·布朗嘉，《升級改造：超越永續性——追求豐富的設計》（The Upcycle: Beyond Sustainability – Designing for Abundance），紐約：North Point Press出版，2013年。

• 傑佛瑞·米克爾（Meikle, J.），《二十世紀有限公司——美國的工業設計，1925–1939年》（Twentieth Century Limited – Industrial Design in America, 1925–1939），費城：天普大學出版社（Temple University Press），2001年。

• 安·李·摩根（Morgan, A.L.）與科林·內勒（C. Naylor.），《當代設計師》（Contemporary Designers），倫敦：Macmillan出版，1984年。

• 威廉·莫里斯（Morris, W.），《威廉·莫里斯作品全集》（Complete Works of William Morris），奇徹斯特：Delphi Classics出版，2015年。

• 約翰·紐哈特（Neuhart, J.）、瑪麗蓮·紐哈特（M. Neuhart）與雷伊·伊姆斯（R. Eames），《伊姆斯設計：查爾斯與雷伊·伊姆斯事務所作品》（Eames Design: The Work of the Office of Charles and Ray Eames），紐約：Harry N. Abrams出版，1989年。

• 凡斯·帕根（Packard, V.），《隱藏的說服者》（The Hidden Persuaders），紐約：D. McKay Co出版，1957年。

• 凡斯·帕卡德，《浪費的製造業者》（The Waste Makers），紐約：D. McKay Co出版，1960年。

• 維克多·帕帕奈克（Papanek, V.），《真實世界的設計：人類生態學與社會變遷》（Design for the Real World: Human Ecology and Social Change），紐約：Pantheon Books出版，1971年。

• 維克多·帕帕奈克，《綠色命令：真實世界的自然設計》（The Green Imperative: Natural Design for the Real

World），倫敦：Thames & Hudson出版，1995年。

• 尼古拉斯·佩夫斯納（Pevsner, N.），《現代設計的先驅者：從威廉·莫里斯到格羅皮烏斯》（Pioneers of Modern Design: From William Morris to Walter Gropius），倫敦：Penguin Books出版，新版，1991年。中文版由建築與文化出版。

• 尼古拉斯·佩夫斯納，《現代建築與設計的源頭》（The Sources of Modern Architecture and Design），倫敦：Thames & Hudson出版，1968年。

• 芭芭拉·雷迪奇（Radice, B.）《孟菲斯：新設計的研究、經驗、結果、失敗與成功》（Memphis: Research, Experiences, Results, Failures and Successes of New Design），倫敦：Thames & Hudson出版，1985年。

• 賀伯特·利德（Read, H.），《藝術與工業：工業設計的原理》（Art and Industry: The Principles of Industrial Design），倫敦：Faber & Faber出版，1956年。

• 羅賓·賴利（Reilly, R.），《約書亞·威治伍德1730–1795年》（Josiah Wedgwood 1730–1795），倫敦：Macmillan出版，1992年。

• 麥可·沙萊（Saler, M.），《兩次大戰之間的英國前衛派》（The Avant-Garde in Interwar England），牛津：牛津大學出版社，2001年。

• 法蘭茲·舒爾茨（Schulze, F.）與愛德華·溫德霍斯特（E. Windhorst），《路德維希·凡德羅：評論傳記》（Mies van der Rohe: A Critical Biography），芝加哥：芝加哥大學出版社出版，新修訂版，2014年。

• 法蘭茲·舒爾茨《德意志工藝聯盟：第一次世界大戰之前的設計理論與大眾文化》（The Werkbund: Design Theory and Mass Culture Before the First World War）（紐哈芬：耶魯大學出版社（Yale University Press），1996年。

• 迪揚·薩迪奇（Sudjic, D.）《B代表包浩斯，Y代表YouTube：從頭到尾設計現代世界》（B is for Bauhaus, Y is for YouTube: Designing the Modern World from A to Z），紐約：Rizzoli出版，2015年。

• 愛德華·帕爾默·湯普森（Thompson, E.P.），《威廉·莫里斯：從浪漫到具有革命性》（William Morris: Romantic to Revolutionary），倫敦：Lawrence & Wishart出版，1955年。

• 卡洛琳·蒂斯岱爾（Tisdall, C.）與安傑羅·波佐拉（A. Bozzolla），《未來主義》（Futurism），牛津：牛津大學出版社，1978年。

• 蒂爾·特里格斯（Triggs, T.），《溝通的設計：視覺溝通文集》（Communicating Design: Essays in Visual Communication），倫敦：Barsford出版，1995年。

• 詹姆士·推契爾（Twitchell, J.B.），《讓我們受誘惑：美國唯物主義的勝利》（Lead Us Into Temptation: The Triumph of American Materialism），紐約：哥倫比亞大學出版社（Columbia University Press），2000年。

• 約翰·沃克（Walker, J.），《設計歷史與設計史》（Design History and the History of Design），倫敦：Pluto Press出版，1989年。

• 大衛·沃特金（Watkin, D.），《重訪道德與建築》（Morality & Architecture Revisited），芝加哥：芝加哥大學出版社，1977年。

• 奈傑爾·懷特里（Whiteley, N.），《為社會而設計〔聯經出版〕》（Design for Society），倫敦：Reaktion Books出版，1993年。

• 奈傑爾·懷特里，《流行設計：現代主義到摩登派》（Pop Design: Modernism to Mod）（倫敦：Design Council出版，1987年）。

• 法蘭克·懷特佛德（Whitford, F.），《包浩斯》（Bauhaus），倫敦：Thames & Hudson出版，1984年。中文版由商周出版。

• 蘭斯洛特·懷特（Whyte, L.）編輯，《形式面面觀：關於自然與藝術中的形式專題論文集》（Aspects of Form: A Symposium on Form in Nature and Art），倫敦：Lund Humphries出版，1951年。

• 強納森·伍德漢（Woodham, J.），《二十世紀的設計》（Twentieth Century Design），牛津：牛津大學出版社，1997年。

索引

213

圖片來源

小字：(t)=上，(b)=下，(l)=左，(r)=右

2 Allermuir; **8** Charlotte & Peter Fiell Design Image Archive; **9** *(both images)* Dyson Technology Ltd.; **10** © Christie's Images / Bridgeman Images; **11** *(t)* Wright, Chicago; **11** *(b)* Sony Corporation; **12** *(t)* Kartell; **12** *(b)* Vitsoe; **13** CoffeeSet, photo by Ron Steemers, Ineke Hans, © DACS 2019; **15** (t, bl) Getty Images / Science & Society Picture Library; **15** *(br)* Wikimedia Commons; **16** Getty Images – Bettmann Collection, photographer: Bettmann; **17** Fotolia / Adobe Stock; **18** The Met (Metropolitan Museum of Art, New York – Creative Commons); **19** Wright, Chicago; **20** Chanel, Paris – image courtesy of Xupes.com; **21** The Met (Metropolitan Museum of Art, New York – Creative Commons); **22** Alamy – Chris Willson / Alamy Stock Photo; **23** The Met (Metropolitan Museum of Art, New York – Creative Commons); **24** *(t)* V&A Images; **24** *(b)* RM Sotheby's; **25, 26** V&A Images; **27** Moooi; **28, 29** Seletti; **30** Dorotheum GmbH & Co AG (Dorotheum, Vienna, auction catalogue 20 June 2017); **31** Bukowskis, Stockholm; **32** *(t)* Fiell / Laurence King, photo: Andy Stammers; **32** *(b)* Fiell Archive – Courtesy of Carlton Publishing; **33** *(t)* Fiell / Laurence King, photo: Andy Stammers; **34** Dualit; **35** The Dunsfold Collection Archive; **36** Alamy – Florilegius / Alamy Stock Photo; **37** *(t, b)* Getty Images – Anadolu Agency; **38** *(t)* Alamy – Andrew Jackson / Alamy Stock Photo; **38** *(bl)* Alamy – World History Archive / Alamy Stock Photo; **38** *(br)* Getty Images Hulton Archive, photographer: Fox Photos; **40** Mondaine – design copyright SBB AG; **41** IKEA; **42** Alamy – Granger Historical Picture Archive / Alamy Stock Photo; **43** *(l)* Alamy – Stan Tess /Alamy Stock Photo; **43** *(r)* Alamy – Maurice Savage / Alamy Stock Photo; **44** Getty Images – AFP, photographer: Joel Nito; **45** National Archives (USA); **46** Kartell; **47** Moooi; **48** Fiell / Laurence King, photo: Andy Stammers; **49** The Met (Metropolitan Museum of Art, New York – Creative Commons); **50** *(t)* Alamy – Zoonar GmbH / Alamy Stock Photo; **50** *(b)* Mary Evans Picture Library – © Illustrated London News / Mary Evans; **51** Bauhaus Archiv, Berlin, © DACS 2019; **52** Charlotte & Peter Fiell Design Image Archive; **53** Museum der Dinge: Werkbundarchiv, Berlin; **54** Alamy – Ian Dagnall / Alamy Stock Photo; **55** Ducati; **56** Fiskars; **57** Plank; **58** Vitra, © The Isamu Noguchi Foundation and Garden Museum/ARS, New York and DACS, London 2019; **59** Fiell / Laurence King, photo: Andy Stammers; **60** Quittenbaum Kunstauktionen GmbH, München; **61** Getty Images / Science & Society Picture Library; **62** The Old Flying Machine Company Ltd.: photo John Dibbs; **63** Alamy – age footstock / Alamy Stock Photo (Friends of the American Wing Fund, 1966 / MET Museum NYC); **64** V&A Images; **65** Yves Béhar / Fuseproject; **66** Getty Images / Science & Society Picture Library; **67** Great Caricatures [www.greatcaricatures.com); **68** Covo, Italy; **69** *(t)* Iittala; **69** *(b)* Fiell Archive – Courtesy of Carlton Publishing; **70** Fiell / Laurence King, photo: Andy Stammers; **71** Magis; **72** *(l)* Fiell Archive – Courtesy of Carlton Publishing; **72** *(r)* Habitat; **73** IKEA; **74, 75** Getty Images – The LIFE Picture Collection, photographer: Bernard Hoffman; **76, 77** *(t)*, **77** *(b)* Geffrye Museum, London; **78** Philip Lighting Holding B.V.; **79** Tesla; **80** *(t)*, **80** *(b)* Black Diamond; **81** *(t)* Wright, Chicago; **81** *(b)* Getty Imag-

es – Science Faction, photographer: U.S. Air Force; **82** Wikimedia Commons; **83** *(t)*, **83** *(b)* Howe; **84** Creative Commons; **85** Quittenbaum Kunstauktionen GmbH, München; **86** Alamy – Gregory Wrona / Alamy Stock Photo; **87** Charlotte & Peter Fiell Design Image Archive; **88** Wikimedia Commons; **89** Fiell Archive – Courtesy of Carlton Publishing; **90, 91** *(t)* Alamy – Arcaid Images / Alamy Stock Photo; **91** *(b)* Alamy – D.G. Farquhar / Alamy Stock Photo; **92** Wikimedia Commons; **93** *(t)* Dreamstime – © Kaprik / Dreamstime.com; **93** *(b)* Alessi; **94** *(t)* Mass Modern Design (www.massmoderndesign.com); **94** *(b)* Wright, Chicago; **95** Herman Miller (© Vitra); **96** Wikimedia Commons; **97** *(t)* Konstantin Grcic; **97** *(b)* Wikimedia Commons; **99** *(t)* Getty Images – The LIFE Picture Collections, photographer: Gjon Mili; **99** *(bl)* Getty Images – Archive Photos, photographer: American Stock Archive; **99** *(br)* The Henry Ford, Dearborn (MI); **100** Alamy – Archive Pics / Alamy Stock Photo; **101** *(t)*, **101** *(b)* The Henry Ford, Dearborn (MI); **102** Quittenbaum Kunstauktionen GmbH, München; **103** Fiell Archive – Courtesy of Carlton Publishing; **104** *(t)* Brooklyn Museum – Creative Commons; **104** *(b)* Wikimedia Commons; **105** Getty Images – Hulton Archive, photo: Courtesy of Apple Inc.; **106** Iittala; **107** *(t)* Bukowskis, Stockholm; **107** *(b)* Scala Archives – The Museum of Modern Art, New York/ Scala, Florence, © DACS 2019. **108** V&A Images, © DACS 2019; **109** *(t)* Quittenbaum Kunstauktionen GmbH, München; **109** *(b)* Rex by Shutterstock; **110** Shutterstock; **111** Wright, Chicago; **112** Cassina; **113** Hybrid Air Vehicles/ Philippa Murrey Photographer; **114** DLR-Archiv Gottingen; **115** Alexander Schleicher GmbH & Co. – photographer: Manfred Münch; **115** *(t)* Wright, Chicago; **116** Getty Images – Getty Images Publicity, photographer: Ken Ishii; **117** Wikimedia Commons; **118** Ecolean; **119** *(l)* Wikimedia Commons; **119** *(r)* © Nordiska Museet, photographer: Birgit Brånvall; **120** The Henry Ford, Dearborn (MI); **121** Rex by Shutterstock; **122** US Patent Office; **123** *(t)* Bic, France; **123** *(b)* Alamy – Steve Trewhella / Alamy Stock Photo; **124** Scala Archives – The Museum of Modern Art, New York/ Scala, Florence; **125** Charlotte & Peter Fiell Design Image Archive; **126** PriestmanGoode; **127** Wright, Chicago; **128** Fiell Archive – Courtesy of Carlton Publishing; **129** *(t)* Wright, Chicago; **129** *(b)* Venetia Studium; **130** Charlotte & Peter Fiell Design Image Archive; **131** Alamy – picturesbyrob / Alamy Stock Photo; **132** Magis; **133** *(l)* Ross Lovegrove Studio (sketch for Ty Nant bottle – sketch by Ross Lovegrove / www.rosslovegrove.com); **133** *(r)* Ross Lovegrove Studio (Ty Nant bottle – John Ross / www.johnross.co.uk); **134** Fiell / Laurence King, photo: Andy Stammers; **135** Alamy – Glasshouse Images / Alamy Stock Photo; **136** Design: Peter Opsvik, Photo: Tollefsen; **137** *(t)* Veryday / Ergonomi; **137** *(b)* Fiell Archive – Courtesy of Carlton Publishing; **138** Braun; **139** Just5; **140** *(t)* Herman Miller; **140** *(b)* © 2018 Eames Office, LLC (eamesoffice.com); **141** Wright, Chicago; **143** *(t)* Alamy – Stop Images GmbH / Alamy Stock Photo; **143** *(b)* VICIS; **144** Flos; **145** *(both images)* Zanotta; **146** XO, France; **147** Alessi; **148** Sony Corporation;

149 Smart; **150** *(t)* Alamy – Urbanbuzz / Alamy Stock Photo; **150** *(b)* Alamy – ImageBroker / Alamy Stock Photo; **151** Alamy – Bailey-Cooper Photography 3 / Alamy Stock Photo; **152** Wikimedia Commons; **153** *(l)* Jonathan Schwinge; **153** *(r)* Ignazia Favata / Studio Joe Colombo; **154** Andreas Fuhrimann; **155** Quittenbaum Kunstauktionen GmbH, München; **156** Scala Archives – The Museum of Modern Art, New York/Scala, Florence; **157** *(t)* Modernity, Stockholm; **157** *(b)* Herman Miller; **158** RePack, Finland; **159** *(t)* Yves Béhar / Fuseproject; **159** *(b)* Getty Images – Bettmann Collection, photographer: Bettmann; **160** Fiell Archive – Courtesy of Carlton Publishing; **161** © Atelier Mendini; **162** Fiell Archive – Courtesy of Carlton Publishing; **163** B&B Italia – photographer: Klaus Zaugg; **164** *(a)* Wright, Chicago, © ADAGP, Paris and DACS, London 2019; **164** *(b)* Wright, Chicago; **165** © WWRD United Kingdom, Ltd.; **166** Die Neue Sammlung – The Design Museum – photo: Die Neue Sammlung (A. Laurenzo); **167** *(t)* Martino Gamper – photo: Angus Mills and ÅBÄKE; **167** *(b)* Tom Dixon; **168** Charlotte & Peter Fiell Design Image Archive; **169** *(both images)* Yves Béhar / Fuseproject; **170** Smart Design / OXO; **171** PriestmanGoode; **172** *(t)* Alamy – Richard Baker / Alamy Stock Photo; **172** *(b)* Anglepoise; **173** Louis Poulsen, Copenhagen; **175** *(t)* Getty Images – AFP Collection, photographer: Yoshikazu Tsuno; **175** *(bl)* NYPL Collection; **175** *(br)* Getty Images – NurPhoto Collection, photographer: NurPhoto); **176** *(t)* Sharklet Technologies Inc.; **176** *(b)* Alamy – Stephen Frink Collection / Alamy Stock Photo; **177** Festo, Esslingen am Neckar; **178** Alamy – ZUMA Press, Inc. / Alamy Stock Photo; **179** © Courtesy of Apple Inc. – images designed by Susan Kare of kareprints.com; **180** Herman Miller; **181** Ross Lovegrove Studio (Solar Tree); **182** *(all images)* Allermuir; **184** Fiell Archive – Courtesy of Carlton Publishing; **185** *(t)* Jasper Morrison – Office for Design, London; **186** *(b)* Gufram; **187** Ben Brown Fine Arts, London, © ADAGP, Paris and DACS, London 2019; **188** *(t)* Kartell; **188** *(b)* Scala Archives – The Museum of Modern Art, New York/ Scala, Florence; **189** Ross Lovegrove Studio (Basic flask); **190** Mathias Bengtsson; **191** Siemens; **192** history-computer.com; **193** Ross Lovegrove Studio (CAD drawing of Supernatural armchair); **194** Victorinox; **195** *(t)* Bukowskis, Stockholm; **195** *(b)* Courtesy of Apple Inc.; **196** Ross Lovegrove Studio (Foliates rings); **197** *(t)* DUS Architects – Ossip van Duivenbode, Sophia van den Hoek, DUS Architects; **197** *(b)* Joris Laarman Lab; **198** Pieter Stoutjesdijk; **199** Defence Distributed; **200** *(t)* Ross Lovegrove Studio (Diatom chair); **200** *(b)* Oleg Soroko; **201** Zaha Hadid Architects / photographer: Iwan Baan; **202** Fiell Archive – Courtesy of Carlton Publishing; **203** *(both images)* Teslasuit; **204** Science & Society Picture Library; **205** Herman Miller; **206** Amazon; **207** *(both images)* Dyson Technology Ltd.

改變設計的100個概念

從奢華美學到物聯網，從大量生產到3D列印
百年來引領設計變革的關鍵思考
100 Ideas that Changed Design

作　　　者	夏洛特‧菲爾（Charlotte Fiell）、 彼得‧菲爾（Peter Fiell）
翻　　　譯	林金源
封 面 設 計	Narrative
內 頁 排 版	高巧怡
行 銷 企 劃	林瑀、陳慧敏
行 銷 統 籌	駱漢琦
業 務 發 行	邱紹溢
責 任 編 輯	劉文琪
選　　　書	張貝雯
總 　編 　輯	李亞南
出　　　版	漫遊者文化事業股份有限公司
地　　　址	台北市松山區復興北路331號4樓
電　　　話	(02) 2715-2022
傳　　　真	(02) 2715-2021
服 務 信 箱	service@azothbooks.com
網 路 書 店	www.azothbooks.com
臉　　　書	www.facebook.com/azothbooks.read
營 運 統 籌	大雁文化事業股份有限公司
地　　　址	台北市松山區復興北路333號11樓之4
劃 撥 帳 號	50022001
戶　　　名	漫遊者文化事業股份有限公司
初 版 一 刷	2021年7月
定　　　價	台幣650元

ISBN　978-986-489-493-2
版權所有‧翻印必究（Printed in Taiwan）
本書如有缺頁、破損、裝訂錯誤，請寄回本公司更換。

國家圖書館出版品預行編目(CIP)資料

改變設計的100個概念：從奢華美學到物聯網,從大量
生產到3D列印,百年來引領設計變革的關鍵思考/夏
洛特.菲爾(Charlotte Fiell), 彼得.菲爾(Peter Fiell)
著；林金源譯. -- 初版. -- 臺北市：漫遊者文化事業股
份有限公司出版：大雁文化事業股份有限公司發行,
2021.07
　面；　公分
譯自：100 ideas that changed design
ISBN 978-986-489-493-2(平裝)
1.工業設計 2.產品設計
964　　　　　　　　　　　　　　　110010312

漫遊，一種新的路上觀察學
www.azothbooks.com
漫遊者文化

大人的素養課，通往自由學習之路
www.ontheroad.today
遍路文化‧線上課程